父親郭雪湖的藝術生涯

望鄉

HOME GAZING
My Father Kuo Hsueh-Hu's Life in Art

郭松年 —————— 著　　許倍榕、曾巧雲 —————— 執筆

目次

永遠望鄉的大稻埕膠彩畫大師

林衡哲——臺北市文化局顧問

日治時代，臺灣人曾經創造過一個小型的「東方文藝復興」浪潮，那就是一九三〇年代產生的「大稻埕文化的黃金時代」，蔣渭水在一九二一年催生的「臺灣文化協會」和王井泉在一九三九年創辦的「山水亭」，無疑是帶動「大稻埕文化黃金時代」的火車頭，蔣渭水在大稻埕創設文化書店、主持《臺灣民報》、舉辦文化講座，掀起了以大稻埕為中心的臺灣文化啟蒙運動，而王井泉的「山水亭」幾乎扮演了法國「文藝沙龍」的角色，那是臺灣畫家、音樂家、文學家、劇作家、社會運動家等精神上的家，他們在這裡渡過人生中最浪漫的燦爛時光。那時大稻埕人才輩出，天才雲集，爭取民族民主運動的代表性人物有蔣渭水、扮演文化甘草人物的王井泉、辦文學雜誌的張文環、呂赫若、王昶雄等、民俗作曲家有呂泉生，而雕刻家代表性人物就是一九二〇年首獲帝展的黃土水，繪畫界代表性人物就是生在迪化街的膠彩畫大師郭雪湖，而郭雪湖在一九三〇年創作的《南街殷賑》，就是在描述「大稻埕文化黃金時代」的繁榮景象，為時代作見證的代表作。

如果說陳澄波是臺灣美術史上最不幸的畫家，在天才潛力未發揮之前，就成為二二八事件的暴政犧牲者，那麼郭雪湖可能是臺灣美術史上最幸福的畫家，他是臺灣畫家中最長壽者（將近一〇四歲才過世），他有美滿的婚姻，太太也是畫家兼知音，子女個個都很有成就：大女兒郭禎祥畢業師大美術系，是有名的畫家兼藝術教育學者，大兒子郭松棻是飽學之士兼小說泰斗，二兒子郭松年是出色的事業家；三女兒郭香美是傑出的膠彩畫家，繼承他的衣缽，另外二個女兒也各自有專業上的成就。在臺灣美術史上，他是日治時代四大膠彩畫大師之一（林玉山、陳進、郭雪湖和林之助），一九二七年第一屆「臺灣美術展覽會」時，十九歲的郭雪湖與林玉山、陳進，以「臺展三少年」成名於臺灣畫壇，到第二屆臺展之後，三少年皆個個連續獲三、四次特選的殊榮，從此「三

少年」有如平步青雲，成為臺灣畫壇的重要人物。他們三人各有獨特的風格，一起在官辦畫展中茁壯成長，三人都保持伴侶一般的友誼與情懷，更是令後人深深懷念，他們「活到老、畫到老、學到老」的精神更令人感佩。

我個人覺得郭雪湖在東洋畫壇的地位，頗似猶裔法國畫家馬克·夏卡爾（Marc Chagall）在西洋畫壇的地位，他們兩人都在三十五歲左右流浪異鄉，夏卡爾在一九二二年，由俄國來到巴黎，二次大戰期間曾因政治迫害來到美國，從一九四八到一九八五年去逝前，備受法國文化部長安德烈·馬爾羅（Andre Malraux）重視，邀請夏卡爾以《聖經》及「寓言」為主題，畫了不少大部頭的作品，但是夏卡爾最令人懷念的還是那些俄國故鄉的自然景象，和猶太哈西德派的文化傳統和民情風俗。郭雪湖本身相當喜愛夏卡爾的繪畫風格，他們兩位都是東西畫壇的世界公民，但是不管郭雪湖的「美國繪畫系列」、「中國繪畫系列」或「日本繪畫系列」畫的多麼完美，他一生最令人感動和懷念的作品，還是那些他早期為故鄉的迪化街、圓山、淡水、太魯閣和臺南古蹟等所做的畫作，因為他對故鄉的愛與關懷，遠遠超過日本、中國或美國，雖然他去世在異鄉的美國，但是他的心靈歸宿，永遠屬於臺灣。總之，夏卡爾畫出了俄國猶太民族的美與痛苦、夢與現實；而郭雪湖也同樣畫出了臺灣人的美與痛苦、夢與現實，當二○一二年郭雪湖於美國去世後，在臺北市立美術館舉行了一場《生之頌》（Cerebration of Life）的追思會，那是一場令人永難忘懷的告別式，是「真與美」結合的感人儀式，最後在曾道雄指揮師大交響樂團，唱出《威爾第：流浪者大合唱》的動人歌聲中，宣告「臺展三少年」時代，正式在臺灣結束了，相信此刻永遠望鄉的郭雪湖，他的靈魂已經回到家鄉臺灣了。

現在郭松年要為他的父親出版《望鄉：父親郭雪湖的藝術生涯》，請我這個美術的外行人寫序，我深感榮幸，並有機會先賭為快，等於是見這本「膠彩畫一代宗師郭雪湖」的傳記，看完這本精采的大作，我一口氣徹夜未眠看完，松年以深入淺出的筆法，把他父親一生異常豐富動盪和戲劇性的人生經歷，很忠實地呈現出來，使讀者更瞭解這位望鄉人內心的心路歷程，期待將來在大稻埕有一座「郭雪湖美術館」的出現，打造「大稻埕二度文藝復興」的來臨，那時郭雪湖地下有知，一定會很開心。

重現郭雪湖的「兩面」人生

詹前裕——東海大學美術系教授

記得一九九五年七月，我接受臺灣省立美術館的邀請，參加「中華民國膠彩畫展」開幕式於法國中部的夏瑪利爾，同行的有劉欓河館長、幾位館員與郭禎祥教授，當時八十七歲高齡的郭雪湖，得知臺灣的膠彩畫將在法國展出，十分高興，在夫人林阿琴與兒子郭松年先生的陪伴下，從舊金山搭機到巴黎，與我們會合，一起到夏瑪利爾參加開幕活動。幾天的相處，覺得郭雪湖的個性開朗健談，對臺灣膠彩畫的發展極為關心。兩年後，他接受郭禎祥教授的邀請，來到臺中東海大學美術系，講評碩

士班的膠彩畫作品，與年輕的研究生交談甚歡，令我十分敬佩，對這位自學成名的膠彩畫家，想進一步的了解。

數年後，我接受倪再沁館長的請託，進行郭雪湖的繪畫研究，延到二〇〇三年，國立臺灣美術館才出版了《郭雪湖繪畫藝術研究專輯》，對其繪畫的成就，做了初步的探索。最近又接受郭松年先生的邀請，為本書撰寫序文，在忙碌的教學與創作之餘，拜讀本書的初稿，對郭雪湖一〇四歲的漫長人生旅程，有更深入的認識。

郭松年先生運用生動流暢的文筆，配

合珍貴的老照片，與郭雪湖的畫作，敘述了父親的故鄉蕃仔溝開始，到搬家大稻埕，受教於陳英聲、蔡雪溪老師，首屆臺展的入選，成名作〈圓山附近〉的創作，雪湖派的形成，〈南街殷賑〉的臺灣色……作者蒐集了豐富的資料，再現了臺灣東洋畫史的重要篇章，以及家族成員的生活點點滴滴。

戰後的二二八事件，與正統國畫之爭，帶給郭雪湖很大的衝擊，為了家庭生計，遠赴日本創作賣畫，來供應六位子女的生活與教育費用。日後子女多到美國留學，就讀於京都大學，有較多的時間與父親相處，觀察得比較深入。郭雪湖憑着一支畫筆，做為一位慈愛而稱職的父親，自己刻苦節儉，卻把六位子女都教育得很成功，是令人敬佩的楷模，在繪畫事業的傑出

成就之外，在家庭中也扮演好父親的角色。

隨著子女赴美留學，長子松棻被列入保釣運動的黑名單，郭雪湖在一九七一年赴美，全家在美國團聚，又進入創作的另一個新階段，此後到中國大陸寫生，在北京與上海舉辦巡迴展，這是臺灣畫家最獨特的資歷。除了在美國各地旅行寫生之外，晚年也到歐洲各地旅遊。二〇〇七年榮獲行政院文化獎，郭雪湖的繪畫成就得到官方與各界的肯定。然而貫穿其一生的創作，是臺灣風貌的主題，與臺灣畫派的獨特膠彩畫風。

本書是具有價值的畫家傳記，我做郭雪湖繪畫研究之前，若能先拜讀，必定能將研究論述寫得更加充實完整，這項任務就交給年輕的學者進一步研究，謹向郭松年先生多年來的努力撰稿致敬。

喜見不同面向的郭雪湖書寫

許素蘭 ── 國立臺灣文學館 助理研究員

二〇一二年九月，一個陽光和煦的秋日，我和郭家姊弟：香美姊、珠美姊、松年兄及林阿琴阿媽，在臺北初次見面。雖是初次見面，由於姊弟們的親切、熱絡，在我的感覺裡，卻有如久違朋友相聚，溫馨、鬧熱如秋陽。

那天，我把帶在高鐵上閱讀，才出版不久的郭松棻遺作《驚婚》，送給了郭家姊弟。

也或許是曾經書信往返卻未曾謀面的松棻先生，冥冥中牽緣，那天之後，我和郭家姊弟，便時有往來。

期間，也從松年兄那裡獲悉，子女們

想為郭雪湖先生出版傳記的心意。

那時我就想：與父親郭雪湖在日本有過多年相處的松年兄，比其他兄姊更幸運地有較多機會沐浴在父愛之中，也更能體察父親的心靈感受與思想走向，從松年兄的角度敘寫「臺灣美術史上的郭雪湖」，自然得以寫出更多外人無法觸及的、雪湖先生之內心世界與生活狀況等層面，應是最適合撰寫「郭雪湖傳」的人選。

後來，松年兄果然完成「郭雪湖傳」──《望鄉：父親郭雪湖的藝術生涯》初稿。

《望鄉：父親郭雪湖的藝術生涯》參酌了郭雪湖手稿、寫生札記、日記、信函等文獻史料及家族記憶，同時書寫了「臺灣畫家郭雪湖」及「我的父親郭雪湖」，有公眾面的郭雪湖，也有家庭面的郭雪湖；既聚焦於郭雪湖一生之繪畫志業、時代背景、與藝文相關的交遊活動，也披露了鮮為外界知悉的家庭生活、與子女相處的情況，表現出郭雪湖在「畫家」與「父親」兩種角色間的移動及所面對的家庭處境。

做為「臺灣新美術運動」重要成員之一，郭雪湖經歷了日治時期的奮鬥與

榮耀、戰後的挫折與屈辱、客居異國的再出發，其一生是臺灣膠彩畫發展的縮影，而所遭遇的困境，亦是「臺灣畫」的困境。其因應與突破，是臺灣新美術運動史上重要的一頁。

自一九二六年進入蔡雪溪門下學習繪圖、裱畫，一九二七年以〈松壑飛泉〉入選第一屆「臺灣美術展覽會」之後，連年以〈圓山附近〉、〈春〉、〈南街殷賑〉、〈新霽〉等作獲「臺展賞」，而於一九三二年晉升臺展「免鑑查」之推薦級畫家；從青春紅顏的「臺展少年」，歷經歲月磨洗，至於白髮慈目，成為「臺灣畫派」代表畫家之一，郭雪湖謹守恩師鄉原古統的臨別贈語：「既然身為一個畫家，就不應該兼職再去當教員，分心以後，就沒法在自己崗位上堅持到底了。」一生一事，始終堅持「專業畫家」的身分，心無旁鶩，專志於畫業。

為了繪畫〈圓山附近〉，郭雪湖在決定底稿之前，足足花了半年時間，反反覆覆畫了十多張素描，直到畫出滿意圖像

為止的耐心與毅力，以及強烈的自我要求，深深感動了做為兒子的郭松棻，而著「明天是否真的要叫那個人多桑」的事；然而從日常瑣事中，例如每次出國前總會細心記下孩子們想要的禮物；旅化成小說〈論寫作〉的情節。

郭雪湖強烈的自我要求，和郭松棻寫作非得一再修改，直到每個符號、每個字都在該放的位置才肯停止的堅持，同樣都是追求藝術極致的完美主義。

一九八九年，郭松棻在為父親於臺北市立美術館舉行的「郭雪湖七十年作品展」而寫的〈一個創作的起點〉裡，不僅對父親早期的畫作〈圓山附近〉、〈春〉、〈南街殷賑〉、〈新霽〉等做了深刻、精闢的分析與詮釋，更透視了畫作在構圖、設色的內裡所蘊藏的思想內涵。

從這裡，似乎也透露出：父子倆在看似背向行走的路途上，其實仍有其相近的本質。

做為藝術美之追求者的美術家，郭雪湖儘管很多時候如同臺灣許多為事業、甚或為家國理想而缺席的父親那樣，未能陪伴子女成長，以至於發生戰後歷

險歸來，還讓松棻、惠美兩兄妹討論日期間為讓松年專心讀書，每每親自下廚備餐，長久以來隨身攜帶著松棻幼時為祖母繪製的小幅畫像等，都能看出其為人父親的深沉厚愛。在傳記中也難得地看到散居各地的家人，心意互通的生活點滴，流露出超越空間隔閡的親情。

松年個性陽光，透過他的視角及詮釋，更能從雪湖先生孜孜於畫業的生命中，看出其「處處有青山」的達觀與奮鬥精神，也是這部傳記與之前郭雪湖相關書寫不同的特色之一。

現在，經由倍榕、巧雲兩位年輕學者，潤飾、重編，使其血肉更為豐潤的《望鄉：父親郭雪湖的藝術生涯》，即將出版，真是一件歡喜的事。

楔子

一九八七年春天，父親回到闊別二十三年的臺灣。此時島嶼上的強人政治與威權體制正在崩解，雖然戒嚴令還要到這年夏天的七月十五日才會解除，但在文化上呈現出來的已是百花齊放。

走過七○年代的外交困境，臺灣文化界開始一場凝視土地面向民間的鄉土運動，喚起對於日治時期臺灣美術史及臺灣前輩美術家的重新挖掘與認識。而隨著臺灣經濟力量的崛起，更帶動畫廊產業的發達。一九八三年底臺北市立美術館成立，這座圓山山腳下臺灣的第一間現代美術館，坐落於一九二八年父親所繪的〈圓山附近〉中第一代明治橋鐵橋下方的位置，但歲月倏忽卻已超過了半世紀。

旅居海外卻總是惦念故里的父親，常常夢見觀音山下淡水河畔七彩的戎克船、繁盛的大稻埕，還有風景蔥蘢的圓山。此次久違重逢的鄉土，讓他第一次從澎湃鼓動的心跳聲中感受到自己的鄉愁。雖然觀音山依舊矗立河口、霞海城隍廟香火依舊鼎盛，但臺北二十年來的變化讓父親有些措手不及。隨著經濟起飛帶來的空氣與噪音污染，走在高樓林立車水馬龍的臺北街頭，佇立在塞車塞到水洩不通的大馬路上，連想要攔下一輛計程車，都足足等了半小時。雖然父親對於故鄉的改變感到陌生和無所適從，但這裡是他成長的土地，留有他童年與青春最美好的回憶。看著臺灣美術館成立與畫廊蓬勃的景況，既感嘆又欣慰。

去國二十載，父親彷若離開龍宮的浦島太郎，再歸來已是將屆八十的白髮老年。可以用來訴說其履痕的，僅行囊裡多年來不斷精進累積的畫作。藉由畫作應答故鄉人們的叩問，讓大家重新認識畫家郭雪湖從「少年」之後飄泊海

外，一路走來的藝術軌跡。接下來的十

年間，父親頻繁地往來於臺美兩地，

帶著畫作返鄉，直到年邁的他逐漸無

法再承受長途飛行為止。從一九八七

年初的「郭雪湖近二十年作品展」，

到一九八九年由臺北市立美術館主辦

的「郭雪湖──浸淫丹青七十年作品

展」，和一九九二年的「臺灣風物系列

個展」。還有與結識超過一甲子、情同

手足般的陳進與林玉山，在一九八七

到一九九七年間，共同舉辦了三次「臺

展三少年」聯展，直到一九九八年父親

口中的「阿進姐」離世為止。

二〇〇八年，父親郭雪湖得到行政

院文化獎的肯定，史博館與國美館相繼

為他舉辦百歲回顧展，但此時的父親雖

仍精神矍鑠，行動已不若以往方便，此

本要由大姐禎祥為她最敬愛的父親來完

成，但她中途卻因病倒下，由我接棒。

我們郭家多年來長居海外，跟父親一

樣，似乎總逃不了離散飄泊的命運。但

這次為了父親，我像是一艘迴返觀音山

下、鼓滿風帆的戎克船，溯流而上，開始

上一顆顆記憶的石頭，打算撿拾河岸

一場父親郭雪湖生涯的時光溯游。

後幾年由我們子女為父親將畫作帶回故

鄉，轉達父親透過畫作洄游返鄉的故鄉

情濃。二〇一二年一月二十三日，父親

在美國舊金山與世長辭。臨終前的那段

日子，他總是囈語呼喚著「阿娘」，不

斷把窗外的青山看成是故鄉的觀音山，

心心念念著要下山，要回到童年淡水河

畔的蕃仔溝。

二〇一二年，在史博館與北美館主辦

的「郭雪湖追思音樂會」上，九十七歲

的母親林阿琴與我們子女帶著父親的遺

願，一同回到了臺灣。父親過世後，我

們在整理遺物時，發現他一直心繫著要

出版一本自己的傳記，卻延宕多年。原

我來到父親郭雪湖的故鄉蕃仔溝。

父親生前，曾陪同他探尋過此地，

然而對長期旅外的我而言，

多年後再度找尋父親幼年時代的臺北舊地實非易事，

那日碰巧遇到計程車司機是老臺北人。

◇ 章一

日治時期

01 追尋藝術之路的原點。

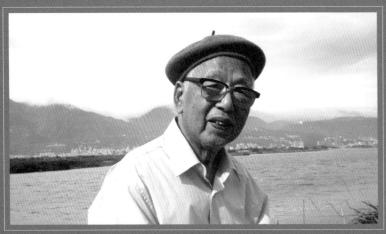

郭雪湖返故鄉蕃仔溝留影。

蕃仔溝的童年

二〇一六年，我來到父親郭雪湖的故鄉蕃仔溝。父親生前，曾陪同他探尋過此地，然而對長期旅外的我而言，多年後再度找尋父親幼年時代的臺北舊地實非易事。那日碰巧遇到計程車司機是老臺北人，一聽這地名，便迅速鑽進臺北市街，不久便來到淡水河與基隆河的交界地帶。由此處望向四方，左有觀音山，右有大屯、七星山，心想，就是這裡了。距離父親的時代，臺北的樣貌可能已改變，甚至破壞，但這裡景色怡人。想像著父親直到晚年仍不時掛念的風景——一艘又一艘鮮麗的戲

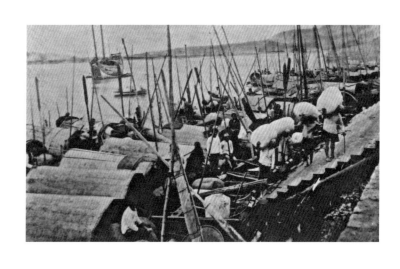

1 昔日大稻埕沿岸情景。
（臺北市立文獻館典藏）
2 郭金火（雪湖）的祖母。

克船，穿梭在大屯、觀音山下，到了日暮時分，鄰鄰餘暉，宛若名畫。這裡就是那位成天在河岸邊眺望的少年，而後踏上追尋美與藝術之路的原點吧。

據堂叔郭家盛的說法，郭家先祖約莫一八三〇至一八四〇年間由中國泉州移住來臺，並落腳於此。當時這裡是平埔族的居住地，早期有基隆河支流相隔兩蕃社，這條小河稱作蕃仔溝，現在已消失在地圖上。蕃仔溝以北是葫蘆堵（社子）、以南是蕃仔溝莊，與臺北內港（「城北」的大稻埕）尚有一段距離，因土地貧瘠，加上河水沖刷，土地流失，往後幾代的郭家子孫逐漸向臺北街市發展。

一九〇八年四月，父親出生於擁有這片青山秀水的蕃仔溝，此地日治時期行政區重劃時，因位兩河交界處，改名河合町。父親本名金火，兩歲時，祖父郭忠貴因病過世，此後由祖母陳順獨自撫養父親及其姐姐郭錫、妹妹郭月。年幼失怙的父親，對於早逝的祖父沒有任何印象，祖母堅毅辛勤，因此生活雖清

苦，但幼時的父親未曾感到自卑或不幸，他像一般的孩子一樣，度過了純真愉快的童年。

父親直至九歲，一直住在曾祖母家，當時蕃仔溝有幾座大型石灰窯，三伯公以燒石灰維生，曾祖母經常去幫忙敲原石。在父親的記憶中，熾熱的石灰窯總是不斷冒升濃煙，徐緩飄向港口，河面上則是來來往往的戎克船。當時北部交通皆靠水路，船隻沿淡水河開往艋舺（今萬華），途中會行經河合町。有時停在河合町岸邊卸貨，二伯公、三伯公常會帶著他上船去玩，船艙裡有來自汕頭的鹹魚、海蜇皮、石灰石及廈門的豆類等貨物，牢牢吸引著他。

混著嗅覺與視覺的記憶，還有另一頭

〈淡江泊舟〉1982年，膠彩‧絹。

通往大龍峒的大道。道路兩側種滿黃梔花、秀英花，這些花採收後，會交由大稻埕的茶行做為燻茶香料。每到傍晚，便有許多人忙著整理花田，趁花香新鮮，迅速進入製茶流程。這是當時大稻埕的重要產業之一，因此位於近郊的蕃仔溝，四季都能看到綿延無際的花海。對父親而言，蕃仔溝富生命力的尋常日日與明媚風光，是一生難忘的幼時記憶，也是他投身藝術、造就成為畫家的決定性因素。

曾祖母非常疼愛父親，她呵護著父親的童年，甚至幾次救了他的性命。父親記得他小時候曾遇颱風來襲，大水淹進屋內，曾祖母見狀，當機立斷頂起屋蓋，然後背起父親爬上屋頂大聲呼救，眼見水位持續漲升，幸好及時出現一條小舟，救了這對祖孫。還有一回，父親搗蛋闖下大禍，他自嘲幼時十分「孽潲」（giat-siâu，臺語：調皮），某日因好奇搬動了頂住爐灶的石塊，結果滾燙的

一大鍋粥應聲翻落，淋在身上，當時曾祖母火速將他抱起，用醬油膏塗抹身上的燙傷處。父親憶起這段往事時曾說，若不是他的老祖母迅速搭救，可能早就沒命了。後來他的頸部、手臂一直留有當年燙傷的疤痕。

大稻埕的頑童金火

父

親十歲那年，隨著母親、姐姐搬到大稻埕永和街五崁仔，進入日新公學校就讀。孩提時代的他是個孩子王，經常在外結群玩耍，由於祖母管教父親甚嚴，他總是與玩伴相約以「仁丹」、「目屎」等暗語呼叫，企圖瞞天過海，起初還能順利溜出門，但很快就被精明的祖母識破伎倆。

公學校時期，他幾乎將時間都花在手工藝上，這或許也是他日後成為畫家的引線之一。像是元宵節時製作的鼓仔燈（即花燈），就是父親熱中的工藝之一，據說他每年春節拿到的紅包，都花在鼓仔燈的製作上。鼓仔燈有許多種類，像是田雞燈、關刀燈、兒仔燈等，父親最喜歡田雞燈，他記得四年級時曾做過一具大型田雞燈，因過大無法拿進屋內，只好擱在外頭，結果隔天發現被其他孩子弄破，讓他非常傷心。

當時有位鄰人長他幾歲，名叫陳居，同樣熱中手工藝，兩人一整年下來，隨四季不斷變換工藝玩具。不用說，秋天放的風箏，當然也是他們自己動手做的，而且風箏類型逐年精進，起初是較為簡易的「順利仔」、「酒甕仔」，進而是「雙印」，到了四年級，更做起身高大的「八角」、「八仙」。每天放學後，他一定跑到陳居家放風箏，玩得忘記時間是常有的事，到了晚上八、九點才回家。當時家裡二樓飼養閹雞，是每年拜天公的祭品，這些閹雞訓練有素，每天早上會自動下樓找食物吃，傍晚六點左右就乖乖回家。因此看到貪玩晚歸的父親，祖母總是生氣地說：「那些閹雞日落時就會回來，為什麼你就是不知道要回來？」接著免不了被祖母狠狠地修理一頓。

即使貪玩如此，父親在學校還是維持不錯的成績。他不喜歡死讀書，喜歡在課堂上學習，離開教室後就盡興玩耍。不過有時對課程內容不感興趣，他就會豎起課本，躲在這小屏風後塗塗畫畫。此時的他雖然喜歡繪圖，但還懂得用心將這信手塗鴉培養成興趣、並開啟他繪畫之路大門的，是三年級的級任老師陳英聲。

郭金火（少年郭雪湖，左）與友人的合照。

啟蒙老師陳英聲

陳英聲是石川欽一郎的學生，亦是後來成立的「七星畫壇」成員，擅長水彩畫。當時公學校的繪畫課，多從彩色鉛筆入門，到了六年級才開始使用蠟筆。父親記得終於可以使用蠟筆時非常高興，因為鉛筆的筆頭尖，相較之下蠟筆易塗也易發揮。而三年級的級任老師陳英聲，更是破例特別指導幾個學生使用水彩，父親就是其中一人。他看了父親的蠟筆圖畫後，便決定讓他學畫水彩。

父親回憶初次接觸水彩時很興奮，雖然技法所知有限，但透過陳英聲，開始獲得色彩方面的知識。陳英聲有時還會帶學生去看畫展，當場為學生解說色彩的運用。當時公學校一週只有一堂繪畫課，但陳英聲不時利用週六、週日帶著這幾個學生到臺北郊外寫生，指導學生用色、取景。不僅如此，還常購買當時臺北唯一洋式旅館「臺灣鐵道飯店」的土司麵包，他們都稱為「飯店麵包」，

郭金火（少年郭雪湖）。

和學生們邊吃邊寫生。

除了看展、寫生之外，陳英聲提供許多中國、日本的畫冊，像是日文版的《芥子園畫譜》等，這些都為父親開展了新視野。一九二○年的〈後苑雞立〉、〈湖畔曉色〉和一九二二年的〈深山逸士圖〉都是此時期作品。父親這時期還摹寫不少古畫作為學習的課程。雖然陳英聲擔任級任老師只有一年，但直到公學校畢業前，父親仍持續向他學畫。他曾鼓勵父親畫西畫，但當時父親對中、日繪畫較感興趣，因此未走上西畫之路。

父親成年後和陳英聲仍偶有聯絡，彼此入選臺展時也會相互道賀、切磋。可惜後來陳英聲英年早逝。

父親就讀太平公學校高等科時，有位繪畫同伴王仁禮，是山水亭老闆王井泉的弟弟，在繪畫方面天賦過人，和父親感情不錯。他曾去日本學畫，也參加過幾次大展，但皆未入選，後來便放棄創作，讓父親感到十分惋惜。

至於陳英聲的老師石川欽一郎，父親

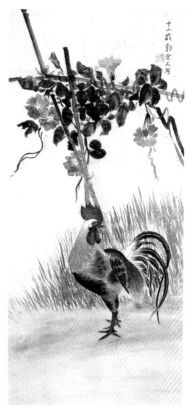

1 〈後苑雞立〉1920年，彩墨‧紙。

2 〈深山逸士圖〉1922年，彩墨‧紙。

<div style="text-align:right">2｜1</div>

曾幾次提及一事。石川早期在臺灣的學校、民間推動藝術，一九二四年再度來臺，據說是因為先前臺灣師範學校爆發學潮，校長志保田鉎吉恐又再發，遂延攬石川欽一郎，希望透過美術教育安撫學生。石川經常帶學生到外面寫生，也是有意讓學生轉移注意力，緩和想要對抗學校的心思。這件事似乎少有人知，但父親特別提起，相當耐人尋味。

雪溪畫館

一

一九二三年，父親自公學校畢業。

在美術教育資源仍有限的殖民地臺灣，有志於學習繪畫且家境允許之人，大多選擇出國留學，但這對家貧的父親而言，實是遙不可及的夢。畢業前，級任老師平丘廣吉鼓勵他報考臺北州立臺北工業學校（今國立臺北科技大學）。平丘老師的想法是，若想延續「繪圖」這條路，且考慮畢業後的出路，工業學校無疑是個理想的選擇。

那是一個新的教育令甫頒訂、臺灣學制大抵整備的年代。當時臺人學童也有機會選擇進入中學校，繼續往高等學校或專門學校就讀，但這條路所需時間與學費均多，非一般家庭所能負擔。相較之下，師範學校或商工農實業學校，修業五年便能以一技之長就業，不少臺灣人考慮家庭經濟條件，在初等教育後會選擇進入實業學校。對於臺北沒有農林學校畢業生而言，由於臺北沒有農林學

校，而商業學校的臺人錄取率相當低，因此不少人爭相報考臺北工業學校。但父親而言，選擇出國留學這條人人稱羨且有機會更快改善家庭經濟、並提升個人社會地位的捷徑，然而多年後他述及此事時總是輕描淡寫，彷彿那時的掙扎都消解在他無須言說的繪畫熱愛裡。

一九二三年，在錄取率僅約百分之十六，且必須與日人共同競爭、臺人所占比例偏低的情況下，父親順利考進了臺北工業學校。

然而好不容易進入工業學校的父親，很快就發現土木科的「圖畫」和自己的興趣不符。雖然平丘老師苦心為他思索如何延續繪圖之路，但工業學校裡的訓練，多是以器具輔助繪製圖形，那並非父親期待的「圖畫」。於是他讀了一學期就決定申請休學。據說平丘老師得知後相當生氣，一方面為父親感到可惜，畢竟臺人考上工業學校實屬不易；另一方面也很擔心父親脫離正規教育，從此學壞，總不時關注他的動向，直到幾年後見父親畫業穩定，他才終於放心。

當然，父親做出這樣的決定並能付諸行動，最關鍵的，還是祖母陳順的理解。而大稻埕的文化、商業環境可能也是一重要因素。當時大稻埕已有幾間類似近代畫廊角色的「裱畫店」，除了為一般民眾裝裱神像畫外，也為書畫家裱畫。事實上對書畫家而言，畫作送裱過程也是一個展示機會，往往可藉此吸引同好或買家。因此當時的裱畫店既是一個文人交流、也是觀摩與蒐集繪畫資訊的重要場所。父親在此地成長，自然接觸機會不少。當時大稻埕已出現幾位頗具知名度的畫家，如父親後來入其門下的蔡雪溪。這些畫家除了開設畫館授藝外，也接受訂單為人裱畫，或繪製佛像、花鳥、山水畫等。父親曾提到，後

郭雪湖（右）與母親陳順。

　　來甚至還出現一種人物畫商品，繪製者無需自行打草稿，只要以放大尺寸勾勒輪廓線條，然後塗上碳精粉，即可完成。可想見當時大稻埕這些與繪畫相關的文化、商業活動是如何多元蓬勃。

　　儘管如此，在面對前景未明、仍有諸多不確定因素的情況下，祖母願意支持父親的決定，今日想來還是令人訝異也佩服。在那個學畫難以養家的年代，父母大多反對子女走上畫家這條路，父親過去曾提及，像楊三郎、陳清汾等都面臨過家人的阻力。而未曾受過教育的祖母，卻有自己的見識與原則，她認為金錢這種有形且有限的財產，再多都會用盡，與其汲汲營營去積攢，更重要的是培養孩子一技之長，讓他有能力獨立生存。基於這樣的想法，即便當時身邊親友多持反對意見，她還是支持父親選擇自己熱愛且願意灌注全力的畫家之路。

　　就這樣，自工業學校休學後，父親便開始自行摸索學畫，除了參觀大小展覽，也臨摹書報上的名家之作。某日，發現牆上一張他臨摹日本畫家中村不折的〈仙桃圖〉不見了。一問之下，才知道祖母將畫拿去請教大稻埕雪溪畫館的老師，想確認父親是否有繪畫方面的才華。父親當下感到相當難為情，畢竟是模仿之作。只是沒想到，祖母滿面喜色回來，說蔡雪溪稱讚父親用色好，甚至勝於自己，表示願意收他為徒。於是在農曆十二月十六日（國曆一九二五年一月十日），也是臺灣民間年末吃尾牙的日子，父親以四十圓（另一說為六十圓）的學費，入蔡雪溪門下，正式拜師學畫。蔡雪溪為父親取了畫號「雪湖」，而這別號也從此伴隨父親一生。

　　當時父親有位同門，名叫廖國夫，是新店深坑人，據說父親是公學校校長。他們一起在雪溪畫館學習繪製祭堂神像，如觀音、媽祖、關帝君等，或摹寫老師的畫稿。蔡雪溪的繪畫是自學而成，書畫皆有造詣，後來師事日籍畫家川田墨鳳，是位多才的職業畫家。但或許因為過去陳英聲的指導更為活潑多彩，相較之下，在畫館裡反覆複製道釋畫的學習內容，讓父親倍感侷限。

　　不過，除了神像畫外，父親還學到一門實用的技藝──泡糊糊與裱畫。父親曾說，在畫館學畫時，蔡雪溪會要求他們泡糊糊，但蔡氏使用的是新式糊糊，

唐山客雪崖師兄

父親在圖書館調查研究後，學會了更講究的製作古法。他敘述當時熬製糨糊後，須將其放進甕中浸泡，置陰涼處，且要小心維持水位，每隔一段時間去漂浮雜質，如此放置一年左右，此時糨糊黏度適中，且裝裱後畫面平整，不易起皺紋，過程可謂煞費苦心。據說當年東京大地震時，所有裱畫店首件事都是保護糨糊，因為有了它就表示能夠繼續生存。而裱畫功夫也相當實用，由於當時裱畫店尚未普及，若要將畫作一一送去裝裱，其實相當不便，這門功夫後來在父親的畫家生涯裡屢屢派上用場，十分受用。

父親印象中，這些道釋畫以關聖帝君的畫像最受歡迎，經常一次以五幅、十幅的數量交由紙行代售，這些紙行除了販售棉紙、宣紙外，也兼賣神像類商品。當時大稻埕南街、中街一帶的紙行皆販賣神像畫，可見庶民普遍的生活方式。除了道釋神像，偶有人會訂購山水畫，但這些山水畫並非風景寫生，而是模仿傳統山水畫作品。此外還有四君子畫，梅蘭竹菊四幅一組，是富人家的掛飾。父親後來也一度為了生活及購買顏料，畫了不少神像畫，部分保留下來的，也都已毀於戰爭時的空襲。父親晚年提及對這些畫作未能留存下來感到可惜，它們畢竟是繪畫生涯裡一個特別時期的珍貴紀錄。

唐山客雪崖師兄

父親在雪溪畫館裡另一特別的收穫，就是結交了一生最好的畫友——任瑞堯。任瑞堯也曾向蔡雪溪學畫，雅號「雪崖」，是父親的師兄。其實他和父親曾是大稻埕永和街的童年玩伴。任瑞堯弱聽，口音難辨，加上是廣東人，初來臺時語言不通，街坊幼兒們調皮，常對他說些揶揄的話，但父親聽得懂他說的話，能和他溝通相處。

任瑞堯因弱聽及非臺籍身分，無法就讀公學校，因此向當時客居大稻埕的陳寶田（也是廣東人）學習漢文。就這樣，兩個兒時玩伴因接受不同的教育而分開。直至父親到雪溪畫館學畫，一日，任瑞堯抱著弟弟到畫館玩，他們互認出對方，不禁開懷敘舊，此後便常有往來。由於性情相投，不時相約一起到郊外寫生、上圖書館和博物館，有時還會到大稻埕的新高銀行翻閱日本來的最新報紙、雜誌。

任瑞堯曾回憶在蔡雪溪門下的修習內容，由此亦可見父親入門後的學程。依任瑞堯所言，蔡雪溪的山水畫，是在家

鄉學成的林紓風格，淡墨乾筆，披麻解索皴；花鳥畫乃吳苔風格；人物畫則為上官周式。在其門下，大抵是由這些閩浙畫家的風格開始。任瑞堯也提及當時臺灣民間的一個另類畫展——大稻埕中元普渡。據說每逢中元，大稻埕到處是張掛的可不是道釋畫，而是向富豪收藏家們借出的古畫。如板橋林家的林熊祥先生，經常慷慨出借唐宋元明清代的名畫。而壇壁便成了古畫展覽場，這時畫。這一年一度的觀摩，可是相當難得的課外養分。

在任瑞堯的記憶中，父親勤勉好學，每日下午他們會一同前往臺灣總督府圖書館，父親總是專心研究日本明治、大正期間的巨匠畫集，如瀧和亭、橋本雅邦、山元春舉、竹內棲鳳等日本新派畫家，這些人啟發了父親的創作路線。而任瑞堯則關注中國古代畫論，經常抄錄《百川學海》、《說孚》、《圖書集成》內的古畫論，並利用閒暇時為父親解說。據任瑞堯的說法，父親當時對唐代張彥遠的《歷代名畫記》相當感興趣，也不斷琢磨杜甫〈戲題王宰畫山水圖歌〉中所說的「十日畫一水，五天畫一石」，似乎十分嚮往這種謹慎精細的作畫態度。他說父親偏愛王宰的細密作品，這或許與他日後走向細密畫特殊風格有所關聯。

任瑞堯家境好，後來到京都留學。二次世界大戰時，舉家遷離臺灣。父親戰爭期曾離臺辦畫展，當時在香港舉行畫展，便是想藉機尋找這位故友，果然如願見到了他。身處戰爭，任瑞堯無法提筆作畫，只能為父親在《香島日報》上撰文評介，但戰時許多真心話無法公開明說，兩人遂私下感嘆戰爭對畫業的摧殘。此後隨著戰事吃緊，兩人便斷了音訊，直到一九七〇年代才有機會再見。

少年時的父親，因為這位師兄，不知不覺推寬了眼界。任瑞堯的漢文底子好，無形中為父親的漢文與繪畫知識，奠定了扎實的基礎，是父親亦師亦友的同伴與知己。◆

2 ｜ 1

1 郭雪湖（右）與任瑞堯。
2 郭雪湖（前排右）、任瑞堯（前排左）
 與同儕好友合影。

o2 臺展風雲。

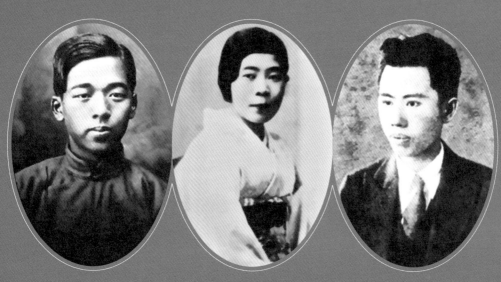

臺展三少年，左起：郭雪湖、陳進、林玉山。

臺灣美術展覽會

結束雪溪畫館四個月的習畫後，父親開始接受製畫裱褙的訂單以貼補家用，算是獨立開業，但偶爾仍會出入雪溪畫館，觀摩新畫，了解畫界動向。某日聽老師提及，臺灣教育會正在籌辦「臺灣美術展覽會」（簡稱「臺展」），消息一出，隨即引起當時畫壇人士的關切與討論。

以當時的美術發展環境來看，臺灣漢人社會的繪畫主流，大抵仍是文人畫的延續，且集中在仕紳雅士的世界，民眾生活較易接觸的，是前述的神像畫或廟會節慶時的書畫展示。不過學校的圖

畫教育已施行了一段時間，臺人學生的圖畫課先是出現在師範學校，後來才見於初等教育，這是父親在公學校時期已有機會接觸不少繪畫媒材與相關知識的原因。至於繪畫展覽，在臺展開辦前，臺灣社會其實已陸續出現各式各樣的美術展覽會，只是這些展覽大多以學校成果展、民間畫會展覽、少數名家個展為主，論規模、專業度、流通性、影響力等都還相當有限。

相對於這些既有的繪畫活動或展覽，臺展的規模可謂是空前未有。這個期能「妝點臺灣秋天」的年度盛會，是仿照日本「帝國美術院展覽會」（簡稱「帝展」）的官辦美術展覽會。事實上，同為日本殖民地的朝鮮，於一九二二年便已開辦「朝鮮美術展覽會」。舉辦臺展的構想，最初由石川欽一郎、鹽月桃甫、鄉原古統、木下靜涯這幾位早期來臺的畫家及教育界人士所提議，而臺灣總督府採納後積極轉為主導。一九二七年春天，媒體陸續出現報導，預告臺展將於是年八月下旬開辦。

這時期正值臺灣民間的社會運動及文化行動運動日益蓬勃，諸多進步思潮與文化行動對當局帶來不小衝擊，有不少人受邀參與臺展的籌備會，不難想像在畫館、裱畫店裡，瀰漫著熱烈的討論氣氛與躍躍欲試的興奮情緒。而期間聽聞消息的父親，也將此事放在心上，決意放手一試，挑戰這場盛大競賽。

總督府之所以積極地主辦臺展，雖說是為了予以臺灣美術家鑑賞研究機會、涵養民眾審美思想，但隱藏在這些官方言說背後的政治目的，想必更為複雜。

儘管臺展的官方色彩濃厚，且難免帶有總督府介入臺灣美術走向、主導審美價值的陰影。但從另一方面來說，它是首度出現的全臺性美術競爭平臺，公開徵件、確立一定的評審制度，入選作品也將公開展示，開放所有民眾鑑賞批評。這場競爭不論出身，任何人都能參賽，若幸運通過重重審查而入選，將有機會在臺灣畫壇上嶄露頭角。這對於缺乏資源背景的人而言，不啻是一個邁向專業之路的機會。

臺展的籌辦經由官方宣傳、媒體大幅報導後，引起的矚目程度與效應相當驚人。

臺展三少年

將臺展視為目標的父親，不久後便積極著手準備。由於當時只能自學，父親按自訂時間表進行日課，除了在家畫畫外，也上圖書館、外出寫生、出入裱畫店觀摩名畫，或參觀民間美術團體的大小展覽。為了吸收更多養分、構思新作品，這年春天，父親將賣畫所得做為旅費，前往中南部寫生，在臺南、嘉義停留數日。除了寫生，他也留意當地的裱畫店，對各地方的繪畫動向很感興趣。當時在臺灣民間以傳統水墨畫聞名

有天，他走訪嘉義裱畫店匯聚的美

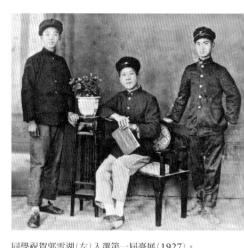

同學祝賀郭雪湖（左）入選第一屆臺展（1927）。

街，無意間被「風雅軒」幾幅畫風新穎的作品所吸引，其中有一張描繪新高山（即玉山）的畫打動他，令他感到驚豔，於是忍不住走入店中詳看。出來招呼的是一位與自己年紀相仿的少年，經其自我介紹，得知叫做林英貴，兩人相遇時，林氏正在京都川端畫學校留學，適逢返鄉回臺。兩人暢談甚歡，聊起是年秋天即將舉辦的首屆臺展時，都不禁浮現興奮神情。父親當時萬萬沒想到，這位少年是未來的知名畫家林玉山，而不久自己也即將與這位少年一同步上臺展的舞臺。

返回臺北後的父親開始構思參展作品，此時的他雖尚未形成個人風格，但以其累積的修習和閱歷，他深感若要出品參展，斷不可受限仿古臨摹，而應以自己的描繪方式表達意趣。其後陸續完成的作品，雖仍未完全擺脫傳統框架，但已嘗試在傳統古畫技法上融入寫生的觀念。是年十月初，選出三幅作品參賽。等候審查期間雖不及一個月，卻分外漫長。到了月底審查結果公布，父親以其中一幅結合新舊技法的水墨畫〈松壑飛泉〉脫穎而出，獲得入選。

首屆臺展分成東洋畫與西洋畫兩部門，分別由專家審查，東洋畫審查委員為鄉原古統、木下靜涯；西洋畫審查委員則是石川欽一郎、鹽月桃甫。當時所謂東洋畫是相對西洋畫而言，包含水墨畫、南畫、日本畫等。當屆東洋畫共有九十二人、兩百多件作品參選，扣除違反規定者，正式受理的有一百七十五件，最後入選者僅二十五人、三十三件作品。臺灣人中不少頗具名氣的畫家皆意外落選，唯陳進、林英貴及父親三位新生代入選。此結果震驚文化界，一時輿論譁然，這三位年輕人更以「臺展三少年」的名號不斷被媒體報導，從此聲名大噪。

任瑞堯曾從中國山水畫的角度，評價父親這幅〈松壑飛泉〉帶有「元四家」王蒙、吳鎮的氣息，肯定父親的繪畫功力與風格。不過從成熟度與獨特性來說，

〈松壑飛泉〉1927年，水墨・紙。

第1屆臺展
入選

或許還不能說是特別出色的畫作，但父親嘗試突破傳統繪畫既有規範的企圖是明顯的。根據當時臺展評審之一的木下靜涯所言，首屆臺展東洋畫部模仿品太多，難得看到創作者自身的構思，因此入選作品力求非臨摹之作。父親努力跳脫仿古，並融合新舊的嘗試，或許是讓他獲得這個關鍵機會的主因。

一九二七年十月二十七日臺展開幕，在樺山小學校禮堂舉行盛大的開幕典禮。父親記得那是個秋晴好日，一早便起床梳洗，身著臺灣漢人的傳統禮服長衫，準時到達會場。在會場入口看見一群身穿白色制服的師範生，其中他認得

束後，大家紛紛進入展覽會場，場內設置堂皇典雅，展品陳列有序，是父親當時在臺灣見過最好的展覽。進場後首先映入眼簾的，是鄉原古統的三聯作花鳥畫〈南薰綽約〉；第二幅是木下靜涯的作品〈日盛〉，此作乃金屏風的花鳥繪；第三幅是村上英夫（村上無羅）繪製的〈基隆燃放水燈圖〉。這三幅是第一回臺展最傑出的作品，父親極為震撼，因為過去未曾親眼目睹這麼好的作品，他大受刺激，也深感自己的無力與渺小。

因為父親是三少年中年紀最小的，因此他的〈松壑飛泉〉前聚集不少圍觀者。

在這熱鬧的人氣中，辜顯榮也走過來向父親道賀。關於辜顯榮，父親曾聽過一些傳聞，略知美術界人士對他頗有微詞。據說雕刻家黃土水還未出名、生活最困苦的時期，支持他的人曾拜託辜顯榮援助，但遭其拒絕。後來黃土水作品一轉，想請黃土水為他雕像，也被黃土水拒絕。當時很多人批評辜氏，認為他

李石樵和黃振泰。前往參加典禮的人約有一百五十人左右，父親留意搜尋林英貴和陳進，但兩人因在日留學，並未返臺出席，讓父親感到相當遺憾。

與會來賓大多是高官名士，臺灣人的來賓僅辜顯榮一人。典禮在上山滿之進總督到場後正式開始，由高官紳士們輪流致詞，辜顯榮也以臺語致詞。典禮結入選帝展，開始享有盛名後，辜氏態度

雖有權勢，卻不理解藝術，也不理解藝術家的生活。在父親日後的記憶中，辜氏確實鮮少參觀畫展或購買臺灣畫家的畫，但總會率先購買總督府高官命令或介紹的作品。

這一年，陳進以〈姿〉、〈朝〉、〈罌粟〉，林玉山以〈水牛〉、〈大南門〉，父親則以〈松壑飛泉〉同時入選第一屆臺展，被稱為「臺展三少年」。然而當時輿論褒貶夾雜，因他們在臺展前都是沒沒無聞的小輩，初試啼聲，竟超越眾多

名的呂璧松等人也都意外落選。這些落選的畫家們後來集結起來，於是年十一月底，假臺灣日日新報社舉辦「落選展」，意圖借眾人之眼評比。甚至有人將矛頭指向「三少年」，對其作品加以撻伐、抨擊。

在這種緊張對立下，父親一方面因大環境為他帶來新的機會，受到很大的鼓舞；另一方面又面臨輿論壓力，以及觀摩首屆臺展後，自身渴望突破的焦慮，導致他日日寢食難安。然而這也引燃其鬥志，很快便投入第二屆臺展的準備。

前輩，此結果引來不小風波。這樣的演變實不難想像，因為首屆臺展的宣傳與關注程度實在太高。活動自籌備到開辦，數月間媒體不斷報導，審查結果公布前，《臺灣日日新報》（以下簡稱《臺日報》）上更有系列專欄，介紹在臺各地活躍的畫家，並且報導他們準備參賽作品的過程。父親的老師蔡雪溪、以畫蟹聞名的李學樵等人都曾受訪，被公認是很有機會勝出的畫家。但結果卻出乎意料，不僅這兩位畫家，就是與蔡雪溪齊

3 ｜ 1
 2

1　鄉原古統〈南薰綽約〉。
2　林玉山首屆臺展入選作品〈大南門〉。
3　陳進首屆臺展入選作品〈姿〉

成名作〈圓山附近〉

父親將第二屆臺展視為勝敗關鍵，如臨大敵般多番思考、計畫，反覆推敲琢磨。首先面臨的是題材的選定，他為此整日在外尋覓，從市區到郊外、到鄉下，四處奔走後，終於在圓山附近找到理想的畫題。

父親曾自述當時尋景時的觸動。在圓山一帶，沐浴溫暖陽光下，樹葉搖曳，綠暈成片，順小徑蜿蜒而上，迷入花木深處。小丘斜下，展開一面菜園，有少婦獨自忙於農耕。不遠處，能望見一座鐵橋橫架山峽間，想像那頭山麓溪水湍流，雲影藍天，時見白鷺飛翔，景色濃豔奪目。這片景致讓父親飄然欲醉，更是奮發不已，便以此為題開始動筆。

題材擇定後，往返圓山成了父親的日課，而這裡彷彿也成了希望的象徵。然而某日，就在他一如往常般作畫時，突然心生煩悶，對自己的美術稟賦感到懷疑。在這股不安的襲擊下，他停下畫筆難以繼續。這股煩悶似乎來自於他的匱乏感，渴望知識，體悟到僅憑熱情和技藝是不夠的。經過一番思慮，他決定往後每日利用白天作畫，夜間則到圖書館研究、自修。

父親觀摩第一次臺展後，決定從傳統山水畫，轉向膠彩風景畫，於是開始著手探索與學習新的素材。他的主要資

〈圓山附近〉1928年，膠彩·絹。

第2屆臺展
特選

源是圖書館的畫冊。當時臺灣總督府圖書館的管理相當嚴格，設有「一般閱覽室」與「特別閱覽室」，特別閱覽室裡收藏較大部頭或較珍貴的書籍，民眾無法隨意利用，怕稍有不慎造成毀損。當時特別閱覽室僅二十個不到的座位，因父親每日勤奮出入圖書館，一位臺籍館員劉金狗便向館長推薦，建議讓父親使用特別閱覽室，結果館長真的批准了。這位劉金狗是艋舺人，在父親的印象中，根本就是一本活字典，熟知每本書籍收藏的位置。也因為得到這位貴人的協助，父親有機會接觸更多畫譜、畫集，自學之路得以持續延展。甚至因為勤於利用圖書館，幾年後父親還獲頒館方贈予的獎勵。

父親為了準備此次作品，足足畫了十餘張素描。每畫完一張，覺得不順眼便捨棄再繪，如此反覆作業，整整花了半年時間。素描完成後，等比例的底稿便可決定，進而展開原畫製作，但這又是另一番工夫。在此之前，父親還必須

以深淺，使其生動有力，這些功夫可謂最後成敗之關鍵，最是費心。這段時間，父親因過度操勞而臥病，更曾因材料中斷而挫折。歷經萬般辛苦後，終於在截稿前一天，完成縱三尺、橫六尺的〈圓山附近〉。

然而送件後，父親仍無法放鬆，審查期間，他足不出戶，也沒勇氣與人接觸，一日比一日緊張，時而抱著希望，時而悲觀不已，無法安頓自己的情緒。鑑於首屆臺展的風雨，日本當局愈發慎重，第二屆臺展時，特別從日本聘請松林桂月、小林萬吾等一流大家來臺擔任審查委員。消息一出，父親更是惶恐不安，日夜忐忑等待結果公布。

到了結果公布日，父親的同學吳文錦特地前來通知父親，因他迎面一句「恭喜」，父親始得知自己入選了，幾個月來的憂懼終於寬緩下來。他心中充滿感謝，也深深體會這絕非偶然，更非僥倖，實是嘔心瀝血的成果。〈圓山附近〉在臺展期間好評不斷，更獲得「特選」

面臨家境難以維持的窘境。由於膠彩顏料十分昂貴，為了支持父親完成作品，祖母毅然決然向郭子儀宗親會借了一百八十圓。在那個月薪只有二、三十圓的時代，這可說是一筆鉅款。至於如何償還，他們無暇多想，父親只能不停作畫，而祖母則是幫人織毛線帽，甚至變賣心愛的金飾，如此辛苦度日。

獲得一百八十圓做為後盾後，父親仍有許多待解課題。由於膠彩顏料在臺灣不易購得，必須先設法買到顏料，後透過圖書館的資料，得知賣顏料的老店——日本京都放光堂，便寫信向店家郵購，買足所需顏料與畫具。但膠彩的礦物顏料因是生平第一次接觸，當時父親全都一無所知，只能勤跑圖書館查閱相關資料，以解燃眉之急，是一段苦不堪言的過程。

克服種種問題後，下筆時又是一難關，對圓山一帶幽靜的景物風情及以樹木之綠為主調的畫面，該如何上色、配

〈圓山附近〉線稿。

的榮譽。此屆臺展的特選僅三人，而且皆為臺灣人，西洋畫由陳澄波獲選，東洋畫則是父親與陳進。而父親這幅畫更是由總督府以三百圓購藏，當然，這筆收入也讓父親得以順利還清借款。有趣的是，這幅〈圓山附近〉原由總督府收藏，沒想到經過三十年後，落到了臺灣省教育會。當時教育會長游彌堅對戰前事知之甚詳，遂將該畫物歸原主，讓它回到父親身邊。

獲得特選的〈圓山附近〉受到媒體爭相報導。來臺擔任評審委員的松林桂月，對父親這幅作品更是讚許有加，曾在訪談時說：「郭氏筆下描繪風景之成熟，是我前所未見的，且畫中充滿濃厚鄉土特色，其細密的畫法向來只有在古波斯畫上出現過，而郭雪湖的細密畫卻又有其獨特的創意與風格。」詩人魏清德也在《漢文臺灣日日新報》上以專文介紹〈圓山附近〉，並題上一首漢詩，「漫說襄陽北固圖，只將小米點糢糊，問誰寫取圓山景，作者今時郭雪湖。」

〈圓山附近〉色稿。

說起來父親是在沒有足夠經驗下畫了〈圓山附近〉，事後回憶，也覺得自己實在大膽至極。因愈有經驗愈是了解，這類畫作需要花費很多時間，最初要在畫紙、畫絹上塗上一次至數次的膠礬水才能開始作畫。膠礬水需要下很多工夫，也需一段時間的經驗，特別這膠礬水的這方面吃了不少苦頭，父親自述在工夫，可說是累積許多經驗後，直到年近半百時才明白。但儘管如此，長年從事美術教育的大姐禎祥自藝術表現談論父親的〈圓山附近〉時，則認為此畫構圖繁雜卻有條不紊，拋棄傳統技法，筆觸、色彩都相當沉穩，且成功經營了難以駕馭的綠色基調，使畫面具靈秀之氣。

大哥郭松棻也在一九八○年代晚期分析過父親早期的畫作，對父親畫中的臺灣風土也有另一番體會。他認為父親並不是為鄉土而鄉土的畫家，而是從鄉土入手，進而走向另外的領地。就像〈圓山附近〉描繪的或許是田園風光，然而畫

《漢文臺灣日日新報》詩人魏清德題詩。

中的山林並無超乎現實的天之意境，畫面上的人也非優游泉壑的隱者，而是一名農婦。在這裡，天與人無意進行精神參合，畫家的志趣較「現實」，顯然他所關注的，是「實際的」生活。

大哥進一步予以這樣的註解，「這幅畫完成的一九二八年前後那個年代，移居到這個島上的人們還遠遠忘不了生活的壓力。挑擔負荷飄洋過海從貧瘠的大陸來到這美麗之島的先民的拓荒精神，還牢牢繫在逐漸成為『臺灣人』的子子孫孫的心頭上，追尋一塊能夠豐衣足食心身強健的土地這個夢想，穿過幾代人而出現在畫中這個農婦的臉上。」在父親的畫中感受到從開創到耕耘的臺灣歷史與真實生活。

若說〈松壑飛泉〉是父親初登畫壇之作，那麼榮獲「特選」殊榮的〈圓山附近〉，便是奠定他在畫壇地位的成名作，更從此開啟了「雪湖派」這一新頁。

「雪湖派」悄然形成

一

一九二九年第三屆臺展，父親再度獲以一幅更為細緻絢麗的〈春〉，再度獲得東洋畫部的特選。這幅畫以一條斜躺的山徑主導全景，在繁密綠意與燦爛春光中，掩藏一座古剎，而山徑沿路花草盛開，一片豐茂鮮麗。如任瑞堯所言，全畫「山路雨滋花，攪動一天春色」的詩意油然而生。此作當年再度受到臺灣畫壇人士注目，細緻的筆法與豐富的設色，更影響諸多臺灣畫家往後走上細密風格的路線。

事實上，父親在第二屆臺展獲得特選後，第三屆的參選畫作就開始出現模仿父親畫風的作品，所謂的「雪湖派」悄然形成。就是父親的老師蔡雪溪也放下身段取法學生的畫風，他在前兩回臺展落選後，便開始觀摩父親的風格，後來完成一幅〈圓山之秋〉，並入選第三屆臺展。父親得知老師入選後，立即前去向其道賀，蔡雪溪這天滿面春風，高興地

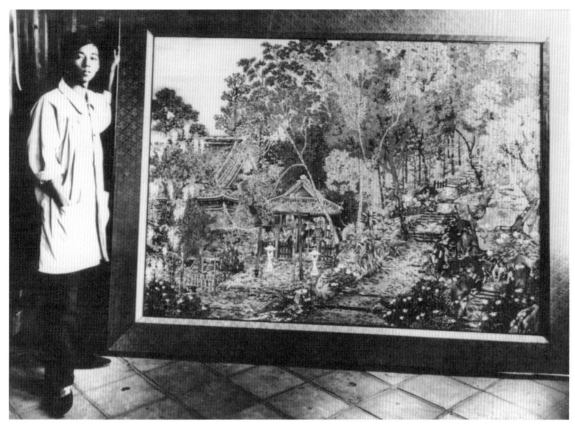

〈**春**〉1929年，郭雪湖與其作品。

第3屆臺展
特選

第3屆臺展
無鑑查

對他說：「自古只有狀元學生，沒有狀元老師。」父親一直很感佩他這樣的胸懷。同年，還有蔡秉乾的〈關渡附近〉入選，同樣在畫風、畫題上模仿了父親的作品。自此後，幾乎每年都會出現幾張雪湖派畫風的作品。

此屆臺展是父親最高興的一屆。不僅老師蔡雪溪入選，師兄任瑞堯也以〈露臺〉、〈閑庭〉兩幅畫，分別入選西洋畫、東洋畫部。一人入選兩部門，在當時是空前絕後的成績，其中〈露臺〉亦獲得當年特選。而更令人振奮的是，這年東洋畫與西洋畫部特選的九人中，臺人便占了七名，可謂是臺灣畫家豐收的一年。

這年再度受邀擔任臺展東洋畫評審的松林桂月，如同前次來臺時的期待，希望臺灣能夠完成屬於自己的鄉土藝術。他受訪時有感而發，對照朝鮮展逐漸變成日本內地展的延長，在第三屆臺展裡亦隱約看到類似傾向感到擔憂。因此不斷呼籲，希望臺灣發展本地特色，且不僅是在題材選擇、形體的描繪層次，而

是期望創作者能真正消化、真正發展，賦予畫作個

性，達到內容精神的真正發展。他接連

兩屆給予父親作品高度肯定，可能也是

因為父親走了一條與當時許多學院出身

或留學日本的畫家很不同的路，不知不

覺在自我摸索中形成了特殊風格，且

帶有非日本色彩的在地性。往後「雪湖

派」被稱為「臺灣畫派」，理由也在此。

但父親卻是在歷經很長一段時間後，才

慢慢體會這個過程的意義，初出茅廬的

那個階段，他對自己所受美術教育有限

仍有許多不安，甚至還惶惑如何讓眼前

這條路延伸下去。

〈南街殷賑〉的臺灣色

第

四屆臺展時，父親再度推陳出

新，以〈南街殷賑〉這幅作品獲

得首度設立的「臺展賞」[1]。大稻埕的

「南街」即現今迪化街的南段──從南

京西路口到民生西路口，而畫裡所取材

的是霞海城隍廟前一帶。「殷賑」意指

街道繁榮有活力。

父親曾自述，從淡水港到臺北市區的

交通，由水路轉變為鐵道之後，南街一

帶便逐日繁昌起來，每逢節慶更是入山

人海、歡騰熱鬧至極。這條街道離住家

很近，因此每當他經過這裡，總會在心

裡琢磨，未來一定要以這條街畫張有趣

的圖。於是在準備第四屆臺展作品時，

便將此想法積極付諸實現。他為了使畫

面更具立體感，大膽地將全街的兩層樓

調升為三層，並以寬三尺、長六尺的長

形畫布來容納形形色色的招牌與熙攘人

群。在用色方面，則一改以往的綠色主

調，而使用赭（紅褐）、藍、黃色。仔細

觀察，畫面上還有不少原住民圖騰，那

是父親與任瑞堯有一時期在臺灣博物館

高山族文物室裡熱中摹繪的成果。

李欽賢曾對父親的〈南街殷賑〉做了

如是評析，認為它是臺灣較早表現本地

特有年節氣氛與街景的畫作。他指出，

當時雖已有村上無羅的〈基隆燃放水燈

日治時期大稻埕霞海城隍廟。（莊永明先生授權）

圖〉，但村上的畫表現出一種外來者的

好奇，關注臺灣年節的某個慶典行列。

但父親的畫，是一種在地人的融入其

中，他所關心的不是一個特別的慶典行

列，而是所有人、所有沸騰的事物，於

是將這些全都收入畫中，充分表現了臺

灣人廟會祭典的熱鬧情景。

大哥郭松棻也曾分析，父親在這幅

作品裡，借用照相擬似法，預示了後現

代的嘉年華精神，把人間世事提昇到繁

華，再把繁華提昇而永駐在節日的歡欣

鼓舞裡。他認為約莫一九三〇年代開

始，不滿於寫實而隨時要超離現實的表

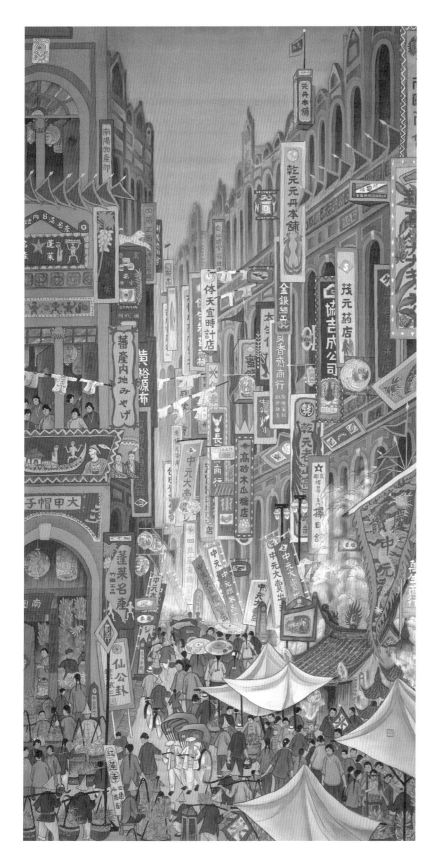

〈南街殷賑〉1930年，膠彩・絹。

第4屆臺展
臺展賞

第4屆臺展
無鑑查

1

臺展設有「入選」、「特選」、「無鑑查」、「推薦」、「臺展賞」、「臺日賞」、「朝日賞」。從第一屆到第三屆，最高榮譽為「特選」。「無鑑查」乃審查委員及前屆「特選」者可免審查參展。獲得三次「特選」者，將成為「推薦」級畫家。此外，第四屆起開始提供獎項，其一是「臺展賞」，由政府提供獎金一百日圓；其二為「臺日賞」，由臺灣日日新報社提供。第七屆開始，加入了由《大阪朝日新聞》社提供的「朝日賞」。推薦級畫家不能再參與競賽角逐「臺展賞」，但可獲得「臺日賞」或「朝日賞」。

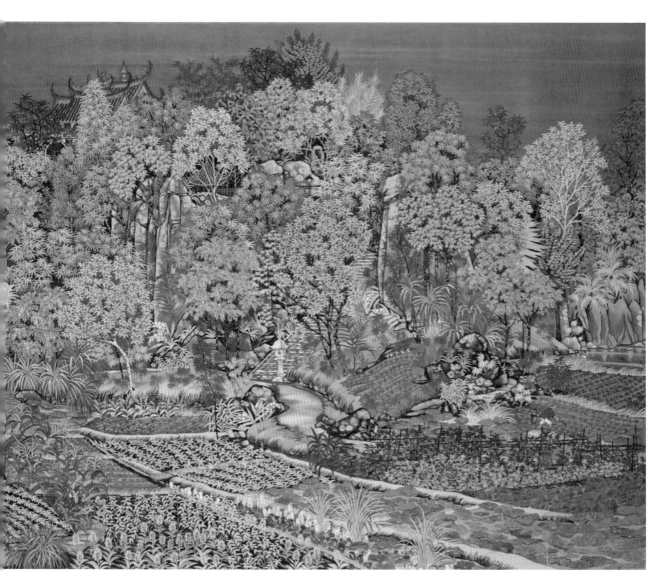

夢土〈新霽〉

一九三一年，臺展邁向第五屆，這年父親以〈新霽〉這幅畫再度榮獲「臺展賞」，也是父親又一次苦心造詣的碩果。此作以臺北郊區芝山岩一帶的風景為素材，構圖與形式大抵沿循〈圓山附近〉、〈春〉的重彩細密風景畫。畫面由前景的菜畦與中景的茂林山丘，交織成雨後初晴、綠意盎然的田園交響詩境，斜向而上的石階，穿越幽深密林，隱約迴繞古碑、涼亭，銜接左方樹梢間

現方法，已成為父親的創作主線之一。這也可在任瑞堯的回憶裡找到相應的看法。他說父親寫生時總是絲毫不苟，認真描繪到幾近真實，然而構思創作時卻又力求「變」，一個形象變得未如理想，便從頭再變過。於是求變、不斷嘗試、打破常規，便成了父親畫家生涯的中心理念。

〈新霽〉 1931年，膠彩·絹。

第5屆臺展
臺展賞

隱現的廟宇。農夫埋頭鋤地，前方清潭如鏡，在安穩與從容中，時間彷如靜止。若說〈圓山附近〉裡的夢土已似隱若現，但旨趣還多少留駐人間，那麼〈新霽〉已是畫家積極想望的樂園。

樂園，是松菜對這幅畫的詮釋，他從彷彿失去時序的〈新霽〉裡看到創作者的夢土意向。在這裡，時間已然取消，萬物從容滋育繁衍，自滿自溢自足充塞所有空間，人世間的價值秩序已失效，前中後景的任何草木不分主賓，在樂園裡神無一不眷顧，再卑微、再渺小的一草一葉，都得到最細緻的敷色與勾勒。然而他也發現，父親的畫筆似乎無意繪敘天堂，因為忙於工作的農夫，就是人間依然存在的顯豁記號。樹林的繁華與靜穆，是這幅畫初見時的張力，而農夫的勤耕與樂土時序靜止所構成的緊張，是整幅畫得以躍動的所在。不同於〈圓山附近〉農婦的冥想雍容，〈新霽〉裡農夫耐人吟味。

的辛勤耕耘，是一個截然不同的訊息，彷彿告訴我們，若無人參與，樂土將無從營建，這並非神安排的樂園，而是人一點一滴勞動出來的。

松菜對此畫有相當深刻的感受，他看到人不甘在自然力中被淹沒，看到新的繪畫性格的開拓，認為這是臺灣先民的拓疆精神，富含著征服海障、尋求新生活的海洋性格，「內陸文人畫的佛道觀不能作為這裡的欣賞或批評準則。幾乎可以說，在近代國畫中找不到像〈新霽〉中農夫那樣富於動態的勤耕形象。這與其說是畫家的獨到，不如說是臺灣歷史性格的自然流露。」而夢土，更可說是辛勤勞動者「拗強意志與新世界追尋的縫合，是他們和堅實純樸生活締結的誓約，對先代犧牲的永遠繫念和未來豐饒的無限銘緬」，在綠意瀲蕩的畫面裡，這些渴望、意志、懷想，都歸入無言，

初次赴日

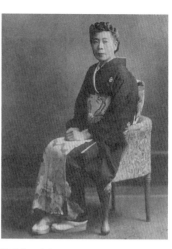

陳進著日本和服照。

由於父親歷年臺展出品的畫作大多被購藏，累積了一些積蓄，一九三一年秋天，二十三歲的他決定到日本旅行，觀摩當時的中央畫壇。這趟旅行他首先到京都探望留學中的任瑞堯，並在當地遊歷一段時間，隨後兩人一同前往東京，參觀日本秋季的各個大型團體展。他們在當時的帝展、院展、二科展及多處博物館中盡情見習，此次赴日讓父親大開眼界，從中獲得許多養分，並醞釀一次劇烈的自我變革。

在東京期間，父親探訪了「臺展三少

年」之一的陳進，當時她寄宿東京美術學校後方的高級個人租屋。父親記得他們初次見面時，陳進身著日本和服，流利的日語和溫文的態度，給人一種純粹日本人的印象。照理說，當時女孩子不會輕易接見陌生男子，父親因得到鄉原古統的協助，由他事先去信知會陳進，才得以如願。

據說先前臺人畫家打算成立臺陽美術協會時，大家推薦陳澄波和陳植棋去拜訪陳進，並事先寫信告知事由，希望邀請她參與，但陳進始終未曾面見這兩位代表，這也是臺陽展成立時沒有設置東洋畫部的原因之一。父親認為這也非陳進不是，當時的社會環境就是如此，女孩子隻身在外留學，若無絕對的專注與堅持，恐怕難有所成。他曾感嘆，那個年代雖說女性獲得教育機會大幅提升，女子赴日學習美術者亦不在少數，但幾乎沒有人能像陳進一樣，在畫業上持續努力不懈，父親認為她是一位值得尊敬的臺灣女性，也是臺灣美術運動中表現

最出色的畫家之一。

除了這二行程外，父親還拜訪了幾位曾到臺灣擔任臺展審查委員的大師。他想去請益這些大師的理由，主要是心裡一直存在著疑問，自己的畫並未優於其他作品，何以能夠獲得特選？當時松林桂月告訴父親，在日本中央畫壇，特別是帝展，是無法看到像父親一樣純粹獨創的好作品。而山口逢春表示，父親的作品不僅好，且具地方色彩，這是做為地方展的臺展最重要的條件之一，並讚賞父親獨特的描繪手法與創意。野田九浦則認為，父親的作品在會場中很有濃厚的異色描寫與表現，且具繪畫者本人的獨特風格。這些意見鼓舞了父親，促使他不斷渴求自我突破。往後每年秋季，他都會前往日本觀摩，希望持續開展自己的見識。而第一次赴日見習後，父親接連展開一連串新的探索，其畫風也陸續出現一些變化。

〈薰苑〉1932年，膠彩·絹。

第6屆臺展
特選

第6屆臺展
臺日賞

第6屆臺展
無鑑查

畫風蛻變

一九三二年，父親出品第六屆臺展的兩幅作品風格截然不同。〈薰苑〉仍延續向來緻密華麗的畫風，此作寫生自板橋林家（林本源）花園，畫面上密林繁葉、奇石異卉，亭閣清雋雅致，曲徑迴環如詩，細緻描繪出一庭煥爛的園林景致。父親以這幅作品再次贏得「特選」，並獲頒「臺日賞」，更被舉為「推薦」畫家。「推薦」是自此屆臺展開始的新制度，明訂曾獲三次「特選」者，五年內作品不需送審。

首度旅日回臺後的父親開始出現不同的嘗試，這表現在當年的另一幅新作〈朝霧〉。這幅作品不同往常的風格，雖然仍看得到細密精巧的筆觸，但整體構圖疏朗明快，生機盎然的大樹，報曉的雄雞，捕捉了朝霧中鄉野農舍的恬然與生氣，全畫帶有一種眷戀鄉土的浪漫情懷。

然而，無論是延續的華麗畫風，抑或

〈朝霧〉1932年，膠彩。

第6屆臺展
無鑑查

嘗試明快筆觸，父親在探索過程中，不時面臨各式各樣的批評。一方面向來的細膩畫風被部分評論者憂心漸成限制與框架，一方面新的嘗試尚未獲得普遍的認識，接受度還待考驗。

誠如魏清德後來在《臺日報》所言，當時已累積多年成績，頗負盛名的父親，自第六屆臺展後，「以心境變化，畫法不同，容或有反招不遇之嘆。」但也期待父親「能繼續努力別開生面，則紬於今日者定能伸於他時」。這個新境界的轉變，在接下來的第七屆臺展作品裡更為強烈而明顯。

〈寂境〉裡寄託的心境

父親自從到日本見習及被舉為臺展推薦畫家後，愈發積極求變。免審查資格讓他更覺責任重大，必須持續奮進、自我挑戰，追求更高的理想。一九三三年，父親首度以推薦畫家的身分出品〈南瓜〉、〈寂境〉二作，此時已由細密描寫逐漸轉入簡約內斂，明顯地感受到其畫筆已由「入法」走向「脫法」。

〈南瓜〉乃以傳統雙鉤法揉合現代美術的創新之作，是父親首次在臺展出品的花鳥畫。畫中景物線條生動流暢。攀爬纏繞的藤蔓枝葉、懸掛著的南瓜及竹竿上窺視獵物伺機而動的野鳩，雖寫生自普通菜園一角，細看畫面，卻值得回味。從此畫不難感受到父親獨到的線條勾勒，已臻熟練巧構，並獨具風格。

另一幅〈寂境〉，則是父親依據前年與任瑞堯同遊京都南禪寺時的寫生，匠心獨運繪製成一幅長六尺、寬十尺的水墨大作。〈寂境〉在父親畫作裡可謂獨樹一格，是相當奇特的存在。不僅一反過去的重彩賦色，水墨呈現也迥異於第一屆臺展的〈松壑飛泉〉。其大膽打破傳統畫法，以粗放的筆調畫出幽深的林木山岩，全畫以濃墨表現靜謐的月夜，留白處唯有傾洩的懸瀑流水，與一輪皎潔明月。林玉山讚其頗有「明月松間照，清泉石上流」的詩意。此作筆法乃父親過去所學南北畫之集大成，也是他正摸索自己的水墨風格，研古出新的巨作。

為了探索家父繪此〈寂境〉的情境動機，我曾專程赴日本京都走訪南禪寺。那日甫抵南禪寺已是黃昏時分，繞到南禪寺後院，四周一片靜寂，只可惜父親昔日描繪的景觀早已成荒蕪野地，瀑布飛泉亦已乾涸殆盡，再難尋覓〈寂境〉裡

2 | 1

1 〈南瓜〉 　　第7屆臺展
　　1933年，膠彩。 無鑑查

2 〈寂境〉 　　第7屆臺展
　　1933年，水墨・紙。 無鑑查

呈現的靜謐幽深景致。日後從父親的談話與遺稿中，想像當時他在南禪寺感受的情景，以及這幅畫所寄託的心境。

參加臺展以來，連年獲選，繼而獲得免審查資格，父親早已決心成為專業畫家。然而因為父親未曾受過正規美術教育，他對自己的美術天賦經常抱持懷疑，常常心生不安，並時有掙扎。就是在如此心情下，完成了這幅畫。他時時告誡、惕勵自己，過河卒子沒有退路。甚至抱持「無我主義」、「獨身主義」，屏除世俗誘惑。畫面上表現禪境空相，谷水潺潺猶如和尚誦經，是一種持之以恆的奮鬥不懈，而蒼然幽暗中的明月，則寄託著無限希望。〈寂境〉一作，無疑是父親當時的心境寫照。

這一年，以美人畫聞名的日本畫家竹久夢二來臺演講，並舉行畫展，他在接受採訪時曾提及父親的畫，認為父親的作品帶有濃厚漢人民族性的獨特風格，是臺展中的白眉，很難得的好作品。不久後某日，《臺日報》主筆大澤貞吉（當時亦以「鷗亭生」筆名撰寫美術評論）突然詢問父親，說竹久夢二想和父親見面聊聊，父親旋即前往臺灣鐵道飯店拜訪他。竹久給了父親許多寶貴意見，還向他購買五幅畫作，讓父親又驚又喜。

對父親而言，這是蛻變的一年，歷經轉折的痛苦，也獲得肯定與鼓舞，終於，再度以篤定的步伐邁向前。

重現東洋畫的線條

多方觀摩後的父親，一步步摸索著自己的路線，當時還很年輕，什麼都想嘗試，但又不想隨波逐流。他回過頭重新思考東洋畫特有的韻味，希望擺脫當時盛行的顏料堆疊、全面塗布，認為這在不知不覺間抹煞了東洋畫原本重要的線條趣味。因此決定回到以線條為主的描繪，這表現在他一九三四年出品臺展的〈南國邨情〉、〈野塘秋意〉二作之中。

〈南國邨情〉有意識的重線條描繪，且嘗試在絹布上畫出紙本感覺。父親接受當時《臺灣新民報》美術記者林錦鴻的

〈南國邨情〉 1934年，郭雪湖與其作品，膠彩。

第8屆臺展 無鑑查

採訪時曾說，那年為了找到適合題材，他從初春便穿著木屐走遍了北臺灣，終於在中崙（今八德路往松山一帶）邂逅這處古樸且充滿鄉土色調的景致。畫中的屋舍充滿畫趣，若是南臺灣，屋頂多半以稻草覆蓋，並以桂竹為樑，北部則以土塊加上木板，但不含石灰。為了呈現南國氣氛，父親適度加上土黃色彩，試圖與寫實拉開一些距離。此畫在構圖上花了兩、三個月的時間，底圖也更改了五、六張，最後完成這幅富有村趣的六尺之作。

林錦鴻在評論裡肯定父親的稟賦與踏實態度，欣賞此畫獨特的生動線條與沉著色彩。他觀察父親此時期已從原有的濃豔色彩，轉變為素樸的南畫風格，並以其進步與認真研究精神深得好評。

〈野塘秋意〉則運用了雙鉤新法，由荷葉與臺灣水柳構成主畫面，白鷺下尚有一殘荷。這花的方向和形體是父親的苦心孤詣，為了尋找這朵花，他花了兩個月，從早到晚都在池邊觀察。整體色

調是傳統中國畫最常見的花青和赭石二色，是幅淡彩畫。

據聞此屆臺展，松林桂月帶著其弟子白井煙岩（當時帝展推薦級畫家）來臺，期間松林曾對他說：「郭君出品的畫作，是漢民族大陸的新畫風，水準很高，我們日本人無法描繪出這種畫。我來臺三回，每看到雪湖君的畫都很高興，每作都有新畫風，是很難得的一位青年畫家。」而先前提過的《臺日報》美術評論家──鷗亭生，亦對這幅畫予以「風吹野塘秋意橫溢，滿幅殘荷充分表現」的評價。從這些臺、日人評論家與畫家的批評裡可以看到，父親當時努力求變的實踐，已漸獲得認同與肯定。

〈戎克船〉與〈風濤〉

一

一九三五年，父親以〈戎克船〉榮獲第九屆臺展的「朝日賞」。此畫進入製作階段不久，林錦鴻與報社攝影

班特地前往父親位於下奎府町[2]的畫室。林錦鴻在報導裡表示，見到父親的新作時感到很驚奇，多年來他看著父親不斷改變畫風，熱烈研究的精神從未間斷，這一年也不例外，再次挑戰不同題材。他評價此幅畫作，以中國古風的戎克船為主題，細緻描繪特有的複雜構造、特殊圖樣及具大陸特徵的船員動作等，構成饒富趣味的畫面。

父親受訪時表示，自己向來所繪都是陸上景物，因此今年決定鎖定與海相關的題材，在之前已累積了兩、三年的基本作業。碰巧該年父親參與的美術推廣組織「六硯會」，夏天時舉辦了東洋畫講習會，父親帶著會員們外出寫生，看到淡水河岸邊停泊的戎克船，索性便動手速寫，事後也決定今年將以戎克船為主題。

> 2 下奎府町，約今日臺北市承德路、太原路、萬全街、歸綏街一帶。

〈野塘秋意〉1934年，膠彩。　第8屆臺展　無鑑查

郭雪湖在畫室的照片（剪報）。

此後為了研究戎克船，父親連續一星期到淡水和基隆等地觀察、寫生，甚至曾在淡水一次偶然機會裡，得以進入船內參觀，累積不少珍貴體驗。當然，父親也如往常般，辛勤往來圖書館，蒐集戎克船的相關資料及研究古畫，費心費力終於完成底稿。父親認為這幅畫有趣的地方，是畫面中那些稀有的旗幟、提燈及文字所形成的複雜結構，頗有古典紋樣與色彩對比的趣味。而在大陸船員身上亦能感受到一種和睦家庭的氣氛。

這是父親新婚後首次出品的畫作，由於結婚時開銷頗大，一直擔心若無人收購此畫，不僅整年心血一無所獲，家裡的經濟也將受到影響，為此他焦急萬分。展覽結束後，更是食不知味、夜難成眠。但說也神奇，父親經常讚嘆祖母的第六感敏銳，據說當時祖母安慰祖父親，「你不用煩惱，明早鄉原老師就會帶來好消息。」結果翌日早晨六點多，鄉原古統果然前來敲門通知，說臺北市役所有意以一千圓（另一說為一千五百圓）購藏此畫。後來這幅畫被陳列在公會堂，據聞戰後此處變成中山堂，仍繼續陳列在館內後廳。

一九三六年，與臺展一同走過十年歲月的父親，再次嘗試以新的筆法與畫風完成〈風濤〉一作。延續前屆與海相關的主題，父親這次鎖定海岸景致，且有別於前回的構圖緻密、色彩濃烈，此次作

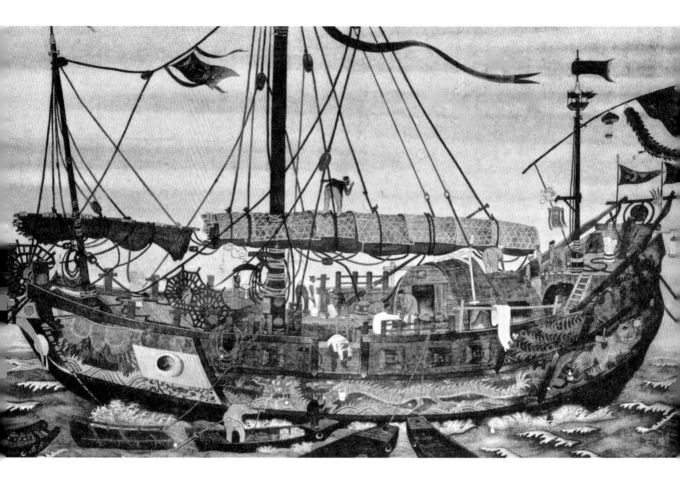

〈**戎克船**〉1935年，膠彩。

郭雪湖與畫作〈戎克船〉草圖。

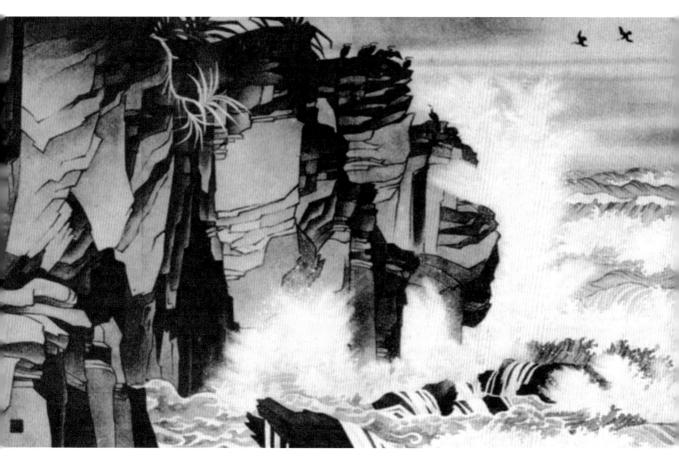

〈風濤〉1936年，膠彩。 第10屆臺展 無鑑查

品畫面單純，在線條方面下了很深的工夫，嘗試以濃淡相間的粗線條表現光明爽朗的海景。

父親在此之前便想描畫蘭陽的海景，於是走訪了大里、龜山、外澳等地，最後屬意龜山。在那裡，他見怒濤前仆後繼打在黝黑岩石上，濺起珍珠般的浪花，海浪嘶吼千變萬化，雄偉壯闊至極。父親認為岩石和波濤的題材，雖自古已累積為不少繪法，但仍有進一步開創與研究之必要，絕非沿襲而已。他在旅途中感受到龜山一帶空氣清爽、光線明亮，岩石、海面、林間的顏色十分調和美麗，於是嘗試以自己的筆觸捕捉這些氛圍。據說岩石上原先配以鷺鷥，但後來改以偶會在當地出現的鸕鶿，亦讓畫面增色不少。

父親當年受訪時，曾被問及適逢臺展十週年，對臺展與畫壇有何意見或展望。從少年時代一路隨著臺展走來的他，這時僅是輕淡一句，「對我而言沒有太大差別，唯有努力二字而已。」

郭雪湖與〈風濤〉的合照（剪報）。

回顧臺展十年，父親從最初的〈松壑飛泉〉，到成名作〈圓山附近〉，繼而一路到這幅〈風濤〉，題材可謂不拘一格，不斷創新、努力超越昨日的自己。

年少的父親決定學畫時，許多親友前來忠告祖母，說家裡窮，又只有一個男孩子，如果走上這條路，將來全家都會餓死。但當時父親和祖母都意志相當堅定，這讓我覺得祖母相當有智慧，她了解父親的能力與決心，也無怨無悔地支持到底，可說是父親畫業上最重要的支柱。也幸好後來臺展成立，父親的作品入選，順利踏上專業畫家之路。臺展可謂父親人生最重要的轉折點，他曾感嘆若不是幸運擁有這種種際遇，也許自己只會在大稻埕開一間畫館，一生替人畫觀音像、肖像和裱字畫。

當然，這十年風雲只是啟幕，這位不再是少年的畫家，在其漫長的畫業裡，總在探索新的可能，始終未曾老去。◆

03 風華歲月。

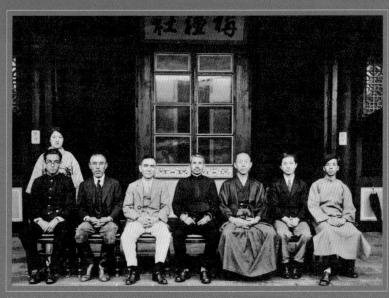

第二屆栴檀社展場前會員合影：郭雪湖(右)、鄉原古統(中)。

鄉原古統的教誨

臺展，給了當時的父親除了開設裱畫店外，一個盡情揮灑彩墨的舞臺。新公園的府立圖書館，給了他一個在正規美術教育外的自學自修天地。

弱冠之年，即在臺展奠定做為美術家礎石、被尊稱為「畫伯」的少年，在畫業生命開展的同時，也邂逅了許多人與事。

除了時代與環境給予的機運，日治時期一張張曾經與父親走過這段繪畫黃金時代的歷史容顏，他們有的一同見證了臺灣美術運動的萌芽茁壯、有的一同參與過大稻埕的黃金時代、有的陪伴父親在畫業上一同精進成長、有的一起經

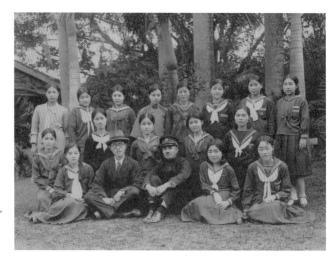

1　鄉原古統（前排中）與第三高女學生，林阿琴（後排右二）。
2　鄉原古統家初書會。前排右二：鄉原古統；後排
　　右起：蔡雲岩、陳敬輝、郭雪湖。

歷過臺灣新文化運動的風起雲湧。這些一期一會的人生邂逅，成就了父親的畫業。當中，與鄉原古統如父如子的師生情誼，對於父親的影響最為深刻。

鄉原古統是日治時期來臺的東洋畫家，本名藤一郎，日本長野縣人。日本東京美術學校師範科畢業，一九一七年來臺，初任教於臺中中學，一九二〇年起轉任臺北第三女高。臺展三少年之一的陳進及我的母親林阿琴，都是他在第三高女的學生。母親林阿琴曾如此形容過鄉原古統：

矮胖的身材，嚴肅中帶有幾分古板，一副拒人千里之外的神情，其實他另有親切的一面，那是和他熟稔之後才會發現到的。

鄉原可說是臺灣東洋畫的導師，也是臺灣美術展覽會建立之始的主要日人畫家之一。自第一屆臺展起，歷任東洋畫部審查員，直到一九三六年離臺止。歸國後

的鄉原在《臺灣美術十周年所感》，回憶起臺展成立的這十年間臺灣美術界的今昔變化，當年還是紅顏少女少年畫家們，如今都已獲特選各成一家，在島內畫壇占有一席之地，而且都是堅定勤奮、毫不倦怠的人物，堪稱為劃時代的成就。這背後不能忽略的當是鄉原對於後輩畫家的指點。他一直以來的心願，便是讓畫家堅定地步入坦坦的藝術之道，能不屈不撓地依各自分恣意發揮。

父親對於鄉原古統的第一印象，最早是透過鄉原在第一回臺展的畫作《南薰綽約》開始的。這幅畫是在三曲屏風上的三連作，以巧密筆法描繪了黃金阿勃勒、白色夾竹桃和紅色鳳凰木，這三種南國盛夏常見的臺灣花木。父親曾回憶他第一次見到這幅畫作時，心裡的衝擊與震撼。一方面對於自己的不足感到無力，但同時又激發他對於藝術的熱切探求。一年後，其成名作《圓山附近》的細密畫風，便是從這幅畫得到觸動的。

在第三回的臺展上，透過詩人王少濤

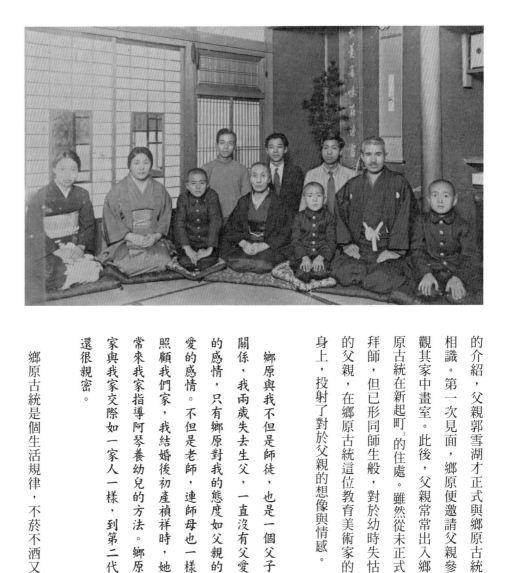

的介紹，父親郭雪湖才正式與鄉原古統相識。第一次見面，鄉原便邀請父親參觀其家中畫室。此後，父親常常出入鄉原古統在新起町[3]的住處。雖然從未正式拜師，但已形同師生般，對於幼時失怙的父親，在鄉原古統這位教育美術家的身上，投射了對於父親的想像與情感。

鄉原與我不但是師徒，也是一個父子關係，我兩歲失去生父，一直沒有父愛的感情，只有鄉原對我的態度如父親的愛的感情。不但是老師，連師母也一樣照顧我們家，我結婚後初產禎祥時，她常來我家指導阿琴養幼兒的方法。鄉原家與我家交際如一家人一樣，到第二代還很親密。

鄉原古統是個生活規律，不菸不酒又

早睡早起的人。晚上也很少外出，在那個家庭電話還不普及的時代裡，父親晚上前去拜訪鄉原從未撲空過。每個週六晚上六點到十二點固定前往鄉原家接受指導，雖說是指導，但除了繪畫技巧的指點外，更多的是對於畫家人格的提點。鄉原總是不厭其煩地這麼對父親說道：

畫是人格的表現，即品氣，好畫沒有品氣也不成，技巧上的問題是較容易做到，但品氣和雅氣，卻是沒有人格修養無法表現出來的。

而在繪畫技巧上，鄉原指導最多的是下圖。當時絹繪的東洋畫是無法修改的，每幅都必須先畫一張下圖，在下圖上不斷修改與檢討，不如意的地方貼上白紙再重畫。每一張出品畫都花費了相

3
新起町，今西門町一帶，包含漢中街、中華路、紅樓附近。

當多的時間，對於一個畫家來說，沒有比時間更重要的了。一生擔任美術教員從事美術教育的鄉原古統，對於沒能成為一名專業畫家充滿遺憾，也體悟到如果志在畫家，就不該兼職從事教育。他在一九三六年離臺前，對前來送行的父親說了影響他日後堅持做為一名專業畫家的一席話：

當了二十年的教員，固然這段日子是值得珍惜的，但論及藝術的成就，我卻十足是一個失敗者，既然身為一個畫家，就不應該再兼職去當教員，分心以後，就沒法在自己崗位上堅持到底了。[4]

相識的六年間，鄉原除了繪畫上的指導、畫家品氣人格的薰陶，乃至父親與母親的姻緣牽線、大姐禎祥出生後的新式育兒方法指導，甚至是戰後赴日幫忙取得居留權，在在都讓兩歲即失怙的父親，感受到如父愛般的感情。

雙葉並生的「栴檀社」

父親結識鄉原古統翌年，一九三〇年二月在鄉原古統主導下成立了栴檀社。這是一個以臺展東洋畫出品者為中心的研究團體，也是當時臺北最大的東洋畫美術團體。創社宗旨在於研究東洋畫，希望藉由批評與觀摩，提升創作實力。除了為臺展暖身，也為地方藝術之確立而努力。成員以擔任臺展東洋畫部評審員的鄉原古統和木下靜涯為中心，網羅了郭雪湖、陳進、林玉山、潘春源和林東令，另外還有村上無羅、那須雅城等臺、日人畫家。一九三二年又增加了呂鐵州、陳敬輝、蔡雲岩等臺灣畫家。

以「栴檀」為名，有以栴檀雙葉並生的意象，來隱喻臺、日人畫家共同耕耘東洋畫壇，確立地方藝術之意涵。也希望在一年一次的臺展之外，提供畫家們其他的展出機會。刻意與秋季的臺展錯開，選擇在每年春季定期舉辦展覽，一方面也可做為臺展之暖身，臺灣新民報藝文記者林錦鴻便曾以「臺展的前奏曲」來形容栴檀社展。在春季開花的栴檀，也就是我們現在熟知的苦楝，當中或許也寓意了在每年春季一同開展畫藝芬香之意吧。

透過恩師鄉原共同主持的栴檀社，給了父親學習如何策畫美術展的機會。加上父親是成員中家住臺北且無其他兼職的畫家，展覽會的大小事，幾乎都是由跟在鄉原身邊的父親一手包辦打理。從展覽會的通知印刷、發出新聞記事的原稿、畫作的收件與退件、會場布置與畫作陳列到會場的接待等，都是透過栴檀社訓練出來的。當一九四〇年臺陽美術協會增設東洋畫部時，會員皆是來自栴檀社成員，有呂鐵州、林玉山、郭雪湖、陳進、陳敬輝及村上無羅等人。但隨著鄉原離臺後，栴檀社的活動力逐漸轉弱，因此在臺陽增設東洋畫部的這一年便宣布解散。

不過，這段時間父親跟著鄉原學到的

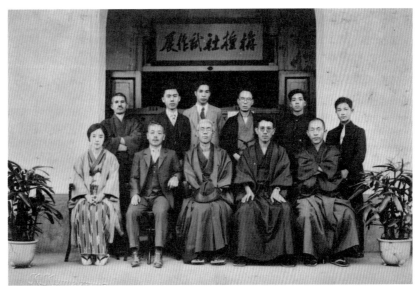

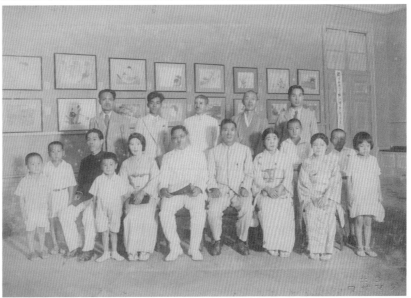

1

—

2

4

謝里法著，《日據時代臺灣美術運動史》（藝術家出版社，一九九二），頁八九。

1　第一屆栴檀社會員合影：郭雪湖（後排右二）、鄉原古統（後排左）。

2　栴檀社畫展。前排有第三高女校長（左六）、陳進（左八）；後排有呂鐵州（左一）、郭雪湖（左二）、鄉原古統（左三）、村上無羅（右一）。

「工夫」，讓他日後不管是個人展，還是臺陽展、省展，或是聯合展，或是日後赴國外舉辦的個人展，都能獨當一面。

直到晚年，身在異鄉的父親還經常夢到自己回到臺灣，在畫展前的展覽會場裡敲敲釘釘。裸露著上半身，僅著一條內褲，隻身埋頭忙於展覽會事前工作的過往記憶。

梅檀社創立參展作品〈瀏潭〉，是父親畫作中頗具特色的佳作。一九三〇年代父親經常前往新店碧潭寫生，當時的碧潭在臺北市郊，是一處遠離塵囂、優雅靜謐的地方。〈瀏潭〉畫面，以橫跨視野的整面大塊石壁為主調，圖案化的岩石，綠意盎然的樹林，鏡映的潭水，透過畫面的層次感，在視覺上與人樂曲韻律與節奏性的美感。一葉木舟劃破了周遭的寂靜，水波起舞，交織出一頁多彩的交響樂章。

梅檀社展的性質為同人展覽會與習作小展，出品者為臺展東洋畫之審查員與入選者，透過習作的展出互相切磋

指教，雖小品但皆別具匠心。當時《臺日報》上對父親此作的短評是「瀏潭風景，乃新變畫法，全體明亮」。梅檀社的發表空間，提供父親一個創作的實驗場域及為臺展暖身的試作園地。

一九三一年，在第二屆梅檀社展中展出的〈錦秋〉，則徹底拋棄細密寫實的手法，全景以抽象的「形」與「色」，巧妙地表現繁華茂密的樹木與石塊，將深秋時節樹影婆娑的繽紛意象展現極致。

這是不斷創新求變的家父又一次大膽嘗試，他依循「源於生活，超越生活」、「入法脫法」的藝術法則，無論是寓意、象徵或寫實手法，都是藝術家情感的如實流露與寄託方式。這幅畫作描繪的是父親旅遊日本時，在鄉原古統老家所見的秋葉山景，天際懸掛著一彎「三日月（みかづき）」，是否當年父親在異鄉秋夜裡對故鄉湧上的一縷鄉愁呢？

赴日歸來後的父親畫風蛻變，第三屆梅檀社參展作品〈薄霧〉、〈殘荷〉、〈河霧〉，《臺日報》漢文版編輯魏清德

在〈第三屆栴檀社出品之我觀〉報導中，便觀察到父親畫風「一變從前之設色豔麗及工篆，而趨於簡淡者」。第四回栴檀社畫展，亦有評論者指出父親「由華返樸，最可刮目者」。

臺陽美術協會的狂狷青年

臺陽美術協會，是日治時期臺灣民間最大的美術團體。同樣也是為了在屬於臺展的秋天外，提供另一個發表作品的園地，是為了「修飾臺灣的春天」（廖繼春語）而成立的。雖然一直要到一九四〇年臺陽美術協會成立東洋畫部後，郭雪湖才加入成為會員。但在臺陽美術協會創辦前夕，父親便是參與創辦座談會的美術家之一。

那是在臺陽美協創辦的前一年，一群由日本返臺度假的留日美術學生，集合在臺北時發起的座談會。當時座談會的地點是在楊三郎父親楊仲佐位於永和的網溪別墅，出席者有李石樵、李梅樹、郭雪湖、楊三郎、林錦鴻、洪瑞麟、張萬傳、陳慧坤、張坤麟、陳德旺等人。

當時楊三郎甫留歐返臺，李石樵、李梅樹尚在日本東京美術學校就讀，洪瑞麟、張萬傳、陳德旺則在日本帝國美術學校就讀，這群留日美術學生在當時都是以成為世界一流大畫家為理想的狂狷青年，為了組織大型美術團體而聚集在當時的聲明書表示，是為了臺灣美術的向上發展共同奮鬥，期待臺灣美術更為健全的發展，所以朝向美術綜合團體的目標變革，也預計加入雕刻部。此時，春天的臺陽展相對於秋天的府展，已是不可缺少的展覽之一。

那年秋天，臺展移動到臺中展出時，鄉原古統見到楊三郎，當面責怪他不應該籌組畫會來對抗臺展。當時父親還因此背了黑鍋，被誤認是一向與鄉原親近的他透露這場座談會的消息，還將開會的目的扭曲為對抗臺展。後來才得知，是當日未受到會員提名的畫家陳慧坤等人心有不甘，前去鄉原宅報告的。

加上當年西畫家陳植棋與陳澄波前往東京拜訪陳進，但未婚的陳進卻以不接見陌生男人為由，將他們拒於門外的往事，讓這些西洋畫家對於東洋畫家有著不好相處的印象，因而沒有信心。這也是臺陽美術協會在一九三四年成立初始，未邀請東洋畫家，而僅設有西洋畫部，背後鮮為人知的軼事。直到一九四〇年第六回臺陽展，才增設東洋畫部。

回想起這段往事，父親認為皆肇因於當時大家都太年輕，每個人都是熱血無私的畫學生，有著太多凌雲壯志卻沒有充分計畫，才讓這場座談會不快收場。但或許也正因為這群父輩畫家們的年少輕狂，才能在當時的畫壇裡捲起一陣又一陣的旋風，推動臺灣美術運動的開展。一九三五年《臺日報》美術記者野村信一在〈臺陽展觀後感——發揮臺灣的特色吧！〉中，生動地形容過這個充滿幹勁卻過分熱鬧、還有些不成熟的團體展覽。

臺陽展好比新鮮的水果，擺脫了古董似的俗氣。雖然臺陽誕生時，好像還有

些靠不住的樣子，結果卻比以前的展覽會強壯許多，幾乎以年輕畫家為中心，各自的傾向也未被統一化，這是令人欣悅的富有變化的展覽會。雖然尚未發展成熟，但其主題卻清楚地呈現，呈現方式也考慮周到，看到最後一張也不會覺得厭倦，令人愉快。

呂赫若也曾經表示過「臺陽美術協會各位會員的努力，可謂是臺灣青年的巨大基礎」，他在這個有如嘉年華會般的藝術部門，看到其背後實際需要藝術心血般的努力，磨鍊的不僅是技巧，更是靈魂。一九四四年在臺陽展邁入十週年之際，畫家陳春德曾引用盧梭的一句話來形容臺陽展，「附著在一棵樹上的千片樹葉，沒有一片葉子的美是同樣的。」雖然有過爭吵齟齬，但最終仍匯聚了日治時期臺灣前輩藝術家對於創作的熱情與光芒，撐起了一株名為「臺陽」的大樹。

第一次個展

一

一九二七年，以〈松壑飛泉〉入選第一屆臺展的父親郭雪湖，被選為臺展推薦畫家。因為免鑑查，大緩和了父親在作畫時的心情壓力，也讓他對於新畫風的挑戰更加躍躍欲試，但不變的依舊是父親對於每一幅畫製作過程的嚴謹態度。

一九三二年以〈薰苑〉得到臺日賞，同時被選為臺展推薦畫家。

一九三三年四月，父親舉辦了生平第一次個展。這場在臺灣日日新報社三樓講堂舉辦的個展，開幕第一天便有兩千多名入場者，期間臺北帝國大學的幣原坦校長、文教局安武局長、臺灣日日新報社主編大澤貞吉、尾崎秀真等多位文化官員、人士親臨會場，並購藏畫作。當年還是女子高等學院的母親林阿琴，穿著學生制服與同學一同來參觀，並與穿著淺色西裝的父親在會場留下合影。

這次的個展作品，在當時《臺日報》報導中，被評價為具有「新味」、「是綜合了中國畫與日本畫技巧的雞尾酒（カクテル）」、「別具雅氣」，涵蓋了多方面的畫風與流派。展出的作品六十餘幅中，有四十餘幅新作，可以清楚看到他一九三一年在日本內地旅行後畫風的轉變，由過往的細密畫風轉向重拾水墨的表現。父親在報導中自述自己每年在臺展上接受指導，一步一步走到現在，盡了一切努力。在去年被臺展最高權威納入推薦的行列，也獲頒臺日社的榮譽獎

1933年，郭雪湖（前排中）於臺灣日日新報社首次個展留影。

郭雪湖首次個展新聞。

郭雪湖氏の
新作個展
一、二、三の三日
本社講堂て

臺灣が生んだ東洋畫の新進で毎年の臺展で特選になり、昨秋最初の推薦となつた郭雪湖氏の初めての新作日本畫個人展覽會は恰報の通り一、二、三日開本社三階講堂で開催される。三十一日其の下見が行はれたが新作凡そ四十餘點で軸と額物と半々で何れも新味たつぷり、支那趣と日本畫との技巧上のカクテールと言つた趣のた雅味あり、開場の上は多大の感興が寄せらるるものと見られてゐる、軸も額も装裝をしてあり何も是等の作は多方面の流派や屏風を取り入れてあるので舳の上にも贍かである、尚同氏は今回の個展に當つて次の如く語つてゐた

最年の臺展で滯き付けました。で清き付け指導され繪く拔き本當に光榮だと思つてゐます。それで今後益々一生懸命になつて精進いたすつもりであり且つ報恩の意味で今回の作品などもて實質でお顏わしたいと考へてゐます

牌，感到無上的光榮。今後還是會一生懸命地努力讓畫藝更為精進。

父親的第一次個展，從一開始就對於大眾反映的擔心，到展出作品悉數被購藏，甚至個展結束後還陸續有人訂畫，可說是繳出藝術創作生涯第一張漂亮成績單。同時在經濟上也終於有所餘裕，不久後就舉家搬至下奎府町。

相隔三年，一九三六年六月父親在臺灣日日新報社講堂舉辦了第二次個展，此次個展以嶄新的風格呈現在行家面前，受到矚目。日人畫家宮田彌太郎在《臺日報》上寫了一段精闢的短評。

布，意圖與鄰近的色塊相互交織出七彩的效果，逐漸地開展將原有的特色以強烈的線描交混成另一種調和，現在他終於創造出屬於自己的流派了。

當時新聞報導了這場個展是「以充分展現郭雪湖氏的繪畫才華為宗旨」的郭雪湖後援會所舉辦的，也強調「郭氏的才能除了天分之外，更在於旁人所不及之努力精進與專注的態度上」。對於父親的評價，由第一屆臺展的天才少年開始，到後來反而是強調父親在畫業上默默苦鬥與不斷精進的毅力。

青少年時代的父親，對於沒有學歷其實是有自卑感的。曾以「獨學者」形容從未進入專業美術學校習畫的自己。因此只有加倍再加倍的努力，將所有的時間貫注在作品上。不斷探索，督促自己在畫藝上求新求變。但也正因為不同於學院派所訓練出來的畫家，父親才能不受束縛，創造出屬於自己千變萬化的特殊風格。但是這樣的感悟，卻要等到父

這回展覽，感受到其用筆慣性有更為強化的傾向，由於其嚴密的構圖與賦彩的妙趣，使這運筆慣性更凸顯生動，此乃郭氏平日精進不輟的成果。他生性對色彩敏銳，是一位對色彩鋪陳極其講究且不斷絞盡腦汁的畫家，深愛著桃山時期那亂舞般豪華絢爛色彩的郭氏，在色彩的搭配上大膽地以炫目的原色進行塗

親在五十歲後回頭看自己走過的畫路，才體會到的。雖然因為沒有學歷而在畫路上受苦三十年，但這些所受的苦其實遠比進學校更有效果。

畫家的後援會

父親曾說過做為一個畫家，沒有社會環境和多方人士的支援是不可能的。藝術絕對無法在社會真空下發生的，而是需要各方面的政治、經濟與社會力量來推動。日治時期的臺灣畫家，除了官辦臺灣美術展覽提供的舞臺外，畫家之間的結社，美術記者與美術評論家的支持，還有臺灣美術運動的贊助者們，都是成就畫家畫業背後的重要力量，同時也是推動臺灣美術運動的重要推手。

日治時期對於畫家的支持，除了組織後援會外，到展覽會購畫也是支持畫家的方式。父親除了在臺灣日日新報社

〈**小貓展威**〉1932年，彩墨·絹。

講堂舉辦的兩次個展，還透過臺中中央書局負責人張星建居間籌辦，曾在臺中舉辦過兩次個展。第一次是在一九三四年，第二次則是在一九三八年。

兩次個展祖母陳順都陪伴父親隨行，主要是為了慰勞祖母多年的辛苦，藉個展之便，順道帶祖母到中南部旅行。祖母在面對記者採訪時，對於父親一路走來的畫業知之甚詳，總能娓娓道來、如數家珍。當時報紙都引用古語「賜子千金，不如教子一藝」，來讚揚祖母對於父親的支持與教導。或可說，祖母是父親畫家生涯最大的支持者與代言人吧。

一九三四年第八屆臺展閉幕後的十二月十日，父親與祖母一同南下，準備當月十四日至十六日將於臺中圖書館舉辦的第一次臺中個展。當時最先造訪的便是張星建，父親形容他是「中部對臺灣美術運動最有功勞的人」，當時個展亦是由其一人一手包辦。張星建當時扮演的角色，或許接近今日藝術家經理人，既是連結中央書局與臺灣美術的靈魂人物，也是仕紳與藝術家之間的接著劑，更有評論者以「美術舞臺上的燈光師」來形容他。

第一次臺中個展開幕前，便是張星建陪同父親前往拜訪林獻堂，邀請他來參觀展覽。林獻堂不但前來參觀，更購買了父親畫作〈鸚鵡〉。逗留臺中期間，父親和祖母也受到林獻堂、楊肇嘉等關心臺灣美術發展的地方人士設宴款待。後來戰爭期父親籌措赴廣東旅費時，林獻堂也曾贊助過他五十圓（當時一位小學老師的月薪大概是四十圓）。林獻堂就像臺灣文化界大家長一樣，藝術家們經常登門拜訪。在臺中舉辦展覽會，也都會前往邀請林獻堂，甚至邀請他當發起人。

林獻堂與楊肇嘉都是日治時期臺灣美術運動重要的贊助者，楊肇嘉同時還扮演了「世話役」（日語：協力主持人）的角色，透過其豐沛的人脈，帶動許多地方仕紳及新知識分子對於臺灣美術的關心。楊肇嘉曾說「我不願見異族人士專美，我要使臺灣人也能與日本人相儔」。可看見他對於臺灣美術運動與臺灣畫家們的深刻期許，希望藉由美術的

3　2　｜　1

1　1934年，郭雪湖臺中畫展留影；前排左起郭雪湖、郭母陳順、楊肇嘉、張煥珪；後排左起呂盤石、張星健。
2　1934年，郭雪湖（右）拜訪林獻堂（左三）。
3　郭雪湖與張星建（右）。

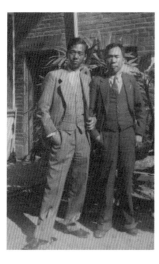
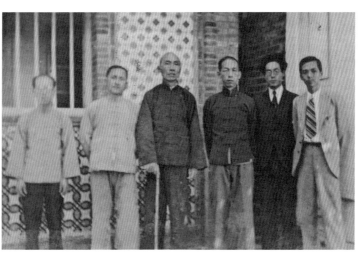

力量，帶動臺灣文化運動的發展，爭取殖民地臺灣人的尊嚴。父親也將楊肇嘉視作兄長，他經常鼓勵父親，並多次蒞臨父親個展及由他主辦的畫會活動。目前楊家收藏父親的畫作，一幅是祝賀楊肇嘉大兒子新婚繪贈的〈鴛鴦圖〉，一幅是一九六○年父親為楊肇嘉新居大門木雕所繪製的原作〈四季圖〉，可一窺他們的情誼。

創辦「六硯會」

做

為專業畫家心無旁騖在畫業道路上一步步摸索前進的父親，始終懷抱著一個夢想，就是希望有個屬於臺灣的常設美術陳列館。對於獨學者的父親，博物館、圖書館和美術館與他的關係就好像老師與學徒般。自從一九三二年第一次東渡日本後，觀摩美術館更是他每次赴日的必定行程。

在一九三五年，父親和一群懷抱著同樣夢想的藝術界朋友們一同創辦了六硯會，成員除了同樣活躍在臺展的東洋畫家呂鐵州和陳敬輝外，還有美術評論家林錦鴻、書法家曹秋圃及油畫家楊三郎等六位臺灣藝術家，他們共同推舉鄉原古統、木下靜涯、尾崎秀真、鹽月桃甫擔任該會的協贊人。六硯會不同於以研究與展覽作品為主的畫家結社，創設的宗旨在於扮演臺灣美術界的後援機關。

除了舉辦講習會、展覽會、座談會來推廣美術運動、培育新興畫家外，還有一個更遠大的目標，那就是籌募資金來建造臺灣第一座近代美術館。當時《臺日報》上的報導，曾以「臺灣畫家的產婆役」與「畫家的社會事業」來形容六硯會扮演的時代角色。

一九三五年七月十五日起，六硯會在永樂公學校舉辦了為期兩週的東洋畫講習會，聘請鄉原古統與木下靜涯擔任特別講師，也邀請父親郭雪湖、呂鐵州、陳敬輝、秋山春水擔任講師。上課的學員從一般大眾到女子高等學校學生、臺展入選

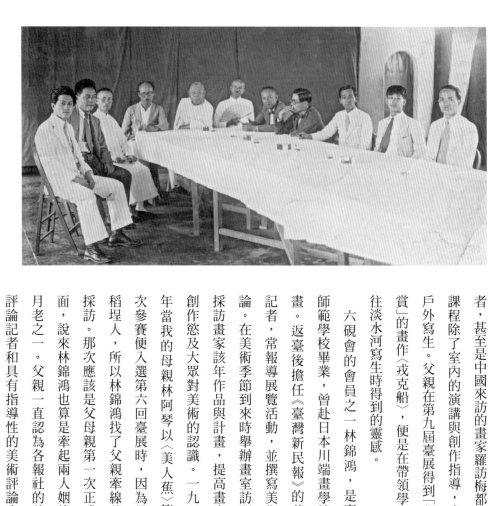

者，甚至是中國來訪的畫家羅訪梅都有。

課程除了室內的演講與創作指導，亦有
戶外寫生。父親在第九屆臺展得到「朝日
賞」的畫作〈戎克船〉，便是在帶領學生前
往淡水河寫生時得到的靈感。

六硯會的會員之一林錦鴻，是臺北
師範學校畢業，曾赴日本川端畫學校習
畫。返臺後擔任《臺灣新民報》的美術
記者，常報導展覽活動，並撰寫美術評
論。在美術季節到來時舉辦畫室訪問，
採訪畫家該年作品與計畫，提高畫家的
創作慾及大眾對美術的認識。一九三二
年當我的母親林阿琴以〈美人蕉〉第一
次參賽便入選第六回臺展時，因為是大
稻埕人，所以林錦鴻找了父親率線前去
採訪。那次應該是父母親第一次正式見
面，說來林錦鴻也算是牽起兩人姻緣的
月老之一。父親一直認為各報社的美術
評論記者和具有指導性的美術評論家，
對於畫家畫業與美術進步是必要的。林
錦鴻的美術評論，因直言不諱而得罪了
不少人，但也結交不少願意採納不同意

見的畫友們，他與我父親便是以畫會友
的知音關係。

為了常設美術館的設立，林錦鴻曾
向文教局長深川繁治陳情過，但被告知
因經費所限未能批准。為了籌措常設美
術館的費用，六硯會也舉辦過作品展義
賣。現存的〈四面屏風花鳥圖〉，便是
父親在一九三七年為了籌足創建美術館
的費用，義賣給江山樓的作品。即使在
大東亞戰爭爆發後，六硯會會員各自離
散，加上呂鐵州病逝，但父親前往南中
國尋找畫約時，仍從未放棄過籌措美術
館資金。當時他將赴中國畫約所得，投
資親人郭家盛在香港經營的商行，但這
筆資金最後在終戰後被英軍沒收，身無
長物的他只能提著一只皮箱身渡過黑水
溝踉蹌返臺。

為臺灣籌設一座常設美術館的夢
想，隨著終戰後戛然而止，成為告別年
輕時代的最後一場青春夢。一直要到
一九八三年，臺灣才有了第一座現代美
術館，即今天的臺北市立美術館，也要

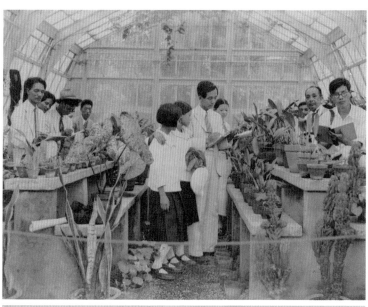

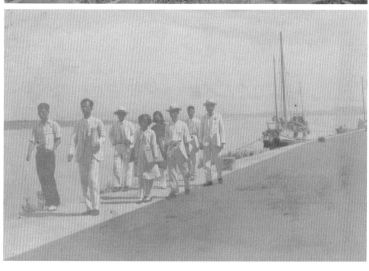

1 1934年，六硯會籌備發起會式。右起：
　呂鐵州、陳敬輝、郭雪湖、記者兩名、鄉
　原古統、尾崎秀貞、鹽月桃甫、曹秋圃、
　楊三郎、林錦鴻。

2 六硯會主辦東洋畫講習會：郭雪湖（中間
　執筆者）與呂鐵州（左一）帶著學生於植物
　園內寫生。

3 郭雪湖（左二）引領講習會學員淡水寫生。

到此時才宣告臺灣美術史上「美術館時
代」的來臨。但這個臺灣第一個現代美
術館的夢，卻是由六硯會的臺灣藝術家
們在半個世紀前就曾經發想過。

大稻埕的文化沙龍

如同法國巴黎塞納河畔的蒙馬特畫
家村一樣，臺北淡水河畔的大
稻埕在日治時期也是臺灣美術運動的根
據地。其實不只是臺灣畫家的基地，大
稻埕可謂日治時期臺灣新文化的搖籃。

除了大眾文化與娛樂活動百花齊放外，
還有許多文學家、藝術家雅集的咖啡廳
與餐館，以及當時政治、文化、藝術結
社的據點所在。例如一九二一年成立的
臺灣文化協會，便是在大稻埕靜修女子
學校成立大會，總部設在太平町蔣渭水
的大安醫院。當時臺北的畫家多半集中
在大稻埕，臺陽美術協會與六硯會也是
以此為據點。大稻埕可說是日治時期政
治、文化、美術的共同空間，在這個空
間內吸引著許多殖民地臺灣青年，在這
個舞臺上展演青春的理想抱負，同時也
誕生了大稻埕的文化黃金時代。

一九二九年夏天，在大稻埕太平町
一家取名為ボレロ（波麗路）的洋式咖啡

廳開幕，老闆廖水來愛好文藝與西洋古典音樂，也熱心參與臺北的文化運動。當年臺陽美術協會創立的展覽會目錄海報裡，便刊登了波麗路的廣告。波麗路也陪伴父親走過他人生重要的時刻，一九三八年府展取消推薦畫家制度，父親便是在這裡與李梅樹、楊三郎等人商討抗爭對策的。也是在波麗路，父親結識張文環、呂赫若等文學家。他曾回憶過當時的波麗路：

> 波麗路西餐廳開業時我二十一歲左右，也是臺灣美術的黎明期。店主廖水來氏喜好西洋古典音樂，店名就是取自法國作曲家拉威爾的一首管弦舞曲名。他在店內擺置了一片大畫板，讓到店裡來的人任意塗抹！店內的裝潢十分樸素，較適合做文化人集會的場所。波麗路開業不久，就成為臺北文化人聚集的名店，常客有張文環（文學家）、呂赫若（音樂、文學家）、楊三郎、呂基正、陳澄波、洪瑞麟、周井田、王井泉、李石樵、黃啟瑞、陳逸松（後五氏是美術家）等，我們齊聚一堂，談論創作、共抒理想！此刻美術運動正處萌芽階段，話題都圍繞在臺展及個別畫家往來的動靜上，「波麗路」成為臺灣美術運動史上，值得紀念的場所之一。

從波麗路店裡設置的畫板不難看出廖水來對於美術的喜好，他也是畫家們的支持者與贊助者，經常扮演畫家經理人的角色，為畫家穿針引線。因此談到臺灣美術運動，大稻埕的波麗路與老闆廖水來也占有一席之地。

而另外一間在一九三九年誕生的文化餐廳「山水亭」，同樣也扮演了大稻埕的文化沙龍角色。日治時代末期成為畫家、文學家、音樂家、戲劇家與知識分子精神安頓的居所。山水亭的老闆王井泉（王仁禮的兄長），當時文化圈都暱稱他為「古井」，他對於藝術文學擁有不錯的賞鑑眼光，對於畫家也十分擁護，特別是對於西洋畫家李石樵與雕刻家陳夏雨的贊助。

除此之外，在大稻埕開設印刷廠的周井田與雅典（アテネ）照相館的詹紹基，也是談及大稻埕時不能不提的人物。周井田的印刷工廠在大稻埕祖師廟附近，他也是波麗路的座上客。他的印刷廠承印了一九二四年創立的畫家結社「七星畫壇」每個展出的目錄請帖，可以說是當時臺灣精印美術作品的印刷廠之一。而雅典照相館的詹紹基，也是對臺灣美術界很熱心的人物，每年畫展季節，都會提著照相機到畫家的畫室，為他們拍攝作品、畫家生活照與集體照。我們家小時候的全家福，也都是出自這家照相館。這一張張歷史容顏，都曾經在大稻埕的文化舞臺上扮演推波助瀾的角色，也與父親一同參與了臺灣美術運動及大稻埕的黃金時代。◆

04

一生中最重要的兩個女人。

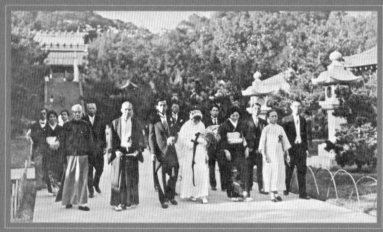

圓山臺灣神社的婚禮上,打扮時髦的郭雪湖與林阿琴,與穿著和服的鄉原古統(左二)以及郭母陳順(右二)。

衷心支持父親畫業的
祖母陳順

父親總是說他一生當中最重要的兩個女人,一個是祖母陳順,一個便是我的母親林阿琴了。她們兩個人,分別在不同的人生階段成就了父親的畫業。祖父早逝,家境清寒,祖母只有父親這麼一個孤子,雖然管教嚴格,但母子兩人的感情卻是很好。祖母對於父親考上臺北工業學校土木科卻毅然退學,不但全無責罵,面對親戚們的相勸,也未曾動搖,反倒是無條件支持他想做一個畫家的夢想。不僅幫父親找畫館習畫,為了讓父親購買繪畫材料,還去幫

人洗衣、織毛帽，甚至向宗親會借錢，父親到臺中開個展時也是祖母一路相伴。母子同心的堅強意志，讓父親無後顧之憂，堅定地走上畫家這條路。父親第二屆〈圓山附近〉得到臺展東洋畫特選時，曾回憶道：「母親是最衷心為我慶賀的人，不但准許我學美術，最知道我作畫的苦心，苦難中不斷鼓勵我、安慰我。不忍我挨苦。」

戰爭末期，父親當時人在南中國，一家之主不在、只有老弱婦孺的戰時生活，祖母還是不忘在空襲過後的瓦礫中搶救父親畫作。對於祖母而言，父親不是大畫家郭雪湖，而是自己最疼愛的兒子金火。做為一個獨力拉拔子女長大的母親，只要別人說自己兒子好就心滿意足了。

父親原是抱著無我主義，決意獻身畫業。除了對於畫藝與顏料的講究外，平日生活簡單、穿著樸素，在臺展初期的大小場合總是一襲漢人長衫或是工業學校時代的舊制服。第一套洋服還是一九三一年初次到日本參觀，受到祖母的勸告才去訂製的。抱持獨身主義的父親曾表白過當時內心心境：

這是個男人十七、八歲就當父親的年代，原本抱有獨身主義想法的我，心知如實做個藝術家不容易，除需顧慮到經濟上的問題，身為畫家又往往較一般人講究自身的感受，在創作上若遇到瓶頸或不如意，恐怕要連累家人。

這樣的想法一直等到被選為臺展推薦畫家並開了個人展，在社會地位和生活逐漸穩定下來後，才開始考慮成家。此時的他，已邁入二十歲中段。

一九三六年，由恩師鄉原古統為其兩位得意門生牽起紅線，同是大稻埕人，也是臺灣東洋畫家的前後輩邂逅了。母親林阿琴成為父親此後畫業的一隻重要推手，兩個人用畫筆一起牽手走過往後起伏的人生境遇。母親在成為妻子與母親之前，是先成為一個畫家的。少女時

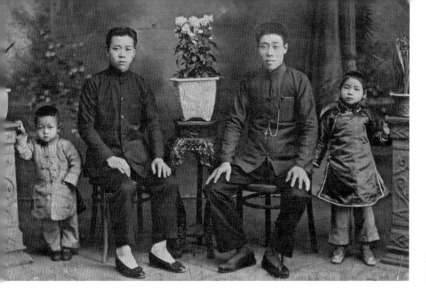

幼年林阿琴（右）與養父陳永哲兄弟和弟弟陳炳根（左）的合照。

大稻埕媳婦仔王林阿琴

一九一五年九月二十九日，農曆中秋剛過不久，母親林阿琴誕生在大稻埕。生父王頭與生母吳鳳，在太平町（今延平北路）經營「王義興商號」。

大稻埕的店家，一年三節難得休息，往往都要忙到過年除夕前。生母吳鳳生下十多名子女，加上雜貨店生意忙碌，常常得抱著剛出生的母親在店頭做生意，後來在她三個月大時，就過繼給同行的陳永哲兄弟家當養女。

陳永哲與其兄長陳永隆在大稻埕太平町經營「金協德商號」，兩人都是王頭的好友。母親被送入養家後，隨著養母林毡姓林，不同於一般對於養女的悲慘印象，養母林毡、大伯陳永隆和妻子楊琴都待她如掌上明珠。加上母親進陳

代的林阿琴，也曾度過一段飛揚的青春時代。

家後，不只先後招來兩個弟弟炳根與朝通，「金協德」的生意也益發興隆、蒸蒸日上。這些「起家招弟」的好彩頭，然成了集寵愛於一身的「媳婦仔王」，從小就有婢女伺候，直到出嫁前，雙手被認為是母親阿琴帶來的，這也讓她儼然成了集寵愛於一身的「媳婦仔王」，

除了「洗面」，沒有沾過水。

在母親的記憶裡，還留著五歲前後逢年過節被生姐金蓮姨帶回娘家的印象。那時養父母總是幫她盛裝打扮，穿金戴銀地回去。但是小時候的母親因為對娘家不熟悉，而常感到不自在，加上是作客身分，和未被送養的親生兄姐感覺就是不同，所以不太樂意回去。日治時期的養女、媳婦仔和查媒嫻（臺語：女傭）等身分，都會在戶籍或學籍裡標記。對於養女的身分，雖然母親從小便是備受疼惜的媳婦仔王，但還是帶著自卑感，對將她送養的生父也始終有些不諒解與疙瘩。

後來，母親的生父生母在北投買了一座山，蓋了寺廟「中和寺」，兩人一

起在那出家。婚前的母親曾帶著父親一起到北投探望生家父母，婚後孩子們陸續誕生後，也常常帶著他們去北投踏青，順便拜訪。日治末期，北投中和寺更成為家人在戰時的疏開地。或許，在養家豐沛的愛與支持下順利成長的母親，最後還是原諒了生家的父母。雖然以養女的身分成長，但這也讓堅韌不服輸的母親加倍努力地開拓自己的人生，綻放成一朵璀璨的花朵。

神采飛揚的女學生時代

一

　九二二年，母親八歲時便進入蓬萊公學校就讀，是當時少數很早就入學且順利畢業的女學生之一。從大稻埕流行過的一句順口溜，「太平公，蓬萊嬤，日新係阮仔！」可看見日治時期大稻埕初等教育的情形。父親就讀的大稻埕第二公學校，在他就學期間改名為日新公學校。母親就讀的蓬萊公學校，前身則是大稻埕女子公學校，可說是全臺第一所女子學校，培育不少成績優異、才德皆備的少女。

　當時公學校的女學童，除了國語、數等學課程外，也要學習裁縫、刺繡、烹飪等手工藝與家事課程，以及生活應有的儀節，同時也重視體能、音樂與美術。

　母親便是在就讀蓬萊公學校時學會游泳的，少女時期的林阿琴曾經留下兩張珍貴的「泳裝照」，一張是由蓬萊國小大園老師帶著學生到淡水海水浴場練習的合照，一張則是身著泳裝自信昂揚的母親在海水浴場的獨照。

　蓬萊公學校畢業後，母親以優異的成績考上當時著名的第三高等女學校，「三高女」是日治時期以招收臺籍女學生為主(臺人日人比例二比一)，也是臺灣最早招收女性的女子中學。高女學生透過田徑、游泳、登山、網球、射擊等活動，展現出不亞於日本女性的健康丰姿與獨立氣質。在四年制的學生生活中，母親成績優異又允文允武，高女生

1　林阿琴第三高女時代，中學三年級。

2　高女時代的游泳健將林阿琴。

3　林阿琴（前排中）於蓬萊六年級與大園老師於淡水。

4　林阿琴與同學上射擊課（高等學院）。

5　林阿琴跟鋼琴老師赤尾學琴（第四學年三組）。

高山（今玉山）、耐熱強行遠足、月夜休學校。

女學生體能及吃苦耐勞的精神，當時三高女領頭試辦了不少別開生面的活動，引發其他女校的響應熱潮。像是攀登新

在母親就讀三高女期間，為了鍛鍊

日本音樂學校留學的念頭。

藝精湛，甚至高女畢業時，曾萌發前往當時音樂老師赤尾先生的特別指導，琴參加射擊等課外活動。在音樂方面受到

將，更曾參加比賽得過第一，還熱中於活多采多姿。不但是學校少數的游泳健

當時高女的美術課程每週約三到四個小時，以水彩畫為主，鄉原會在課餘時間指導有興趣的學生學習東洋畫。當時母親已逐漸嶄露天分，鄉原也曾鼓勵她將來能像學姐陳進一樣，赴日本就讀美術

直到高女四年級，才開始隨鄉原習畫。母親菁英團隊完成攀登新高山的壯舉。母親高女第三年，帶領包含母親在內的班上師、當時擔任班上教諭的鄉原古統，在養旅行等。日後成為母親東洋畫啟蒙導

第三高女畢業前，母親遠赴日本畢業旅行，那是她第一次看到手扶電梯。當時去日本畢業旅行的花費相當於買一棟房子，所以能成行的人並不多，為此母親買了許多衣服回來送給無法同行的朋友們。畢業旅行回來後，也是由母親負責上臺報告，分享旅行見聞。母親個性活潑開朗、人緣極佳又為人慷慨，加上養母林毡一身好廚藝，常邀請同學到家中作客。可以想見少女時期的母親，在備受關愛且豐富精采的學校生活中，神采飛揚、青春煥發的模樣。

一九三二年高女畢業後，母親曾考慮赴日留學，但是疼愛她的養母林毡和祖母都捨不得她遠行，因此頻頻勸阻。無法割捨親情羈絆的母親，最後選擇進入一九三一年甫成立的臺北高等女子學院繼續深造。當時這座位於植物園對面的女子高等學院，學費之昂貴，與赴日留學相差無幾，是日治時代臺灣島內最高女子學府。雖然被戲稱為「新娘學校」，但校風自由活潑，水兵服的制服常被戲稱為「新娘學校」，但校風自由活潑，水兵服的制服

設計在那時也成為話題。修讀兩年間，提供從文學、音樂、藝術、兒童心理、生理衛生、禮儀、裁縫、運動、農業、栽花耕種、料理等範圍廣泛的課程。這些都成為往後我們孩子們戲稱為十項全能的母親，持家育兒、支持父親畫業最堅實的力量與資本。

在日治時期能夠接受完整教育的女性並不多，當時讀到高女已是相當了不起，而能繼續就讀高等女子學院或赴日本留學者更是少之又少。她們在文化教養、興趣、運動、思想與藝術等方面，都開創了屬於日治時期特殊的高女文化。在新時代中接受教育、成長與生活的母親，因為養家的全力支持，度過了一個充實多彩的少女時代。日後，成為母親的她，不管生活境遇再吃緊，對於我們六個兄弟姐妹的教育，都是全力支持、無怨無悔。

$\frac{3}{4}$ | 2 | 1

1 與鄉原古統(前排右一)攀登新高山的林
　阿琴(前排左二)。
2 赴日本畢業旅行的林阿琴。
3 林阿琴(前排中漢服者)在家中宴請第三
　高女日本同學。
4 林阿琴(左)與高等學院同學合影。

臺展閨秀畫家林阿琴

就讀第三高女的第四年，在鄉原的指導下，挖掘繪畫才華與興趣的母親。進入高等學院後，正式從音樂轉向繪畫世界埋首耕耘。在臺展這個不分臺日、不分男女的競爭場上，展現了不服輸的堅韌意志，從而與父親交會在臺灣美術運動的道路上。

當時鄉原古統以兼任教師身分指導女子高等學院的美術班，延續兩人自第三高女時代的師生情誼。美術班成員當中，同為第三高女出身者還有彭蓉妹、邱金蓮、陳雪君。她們除了室內作畫外，也常常前往植物園寫生。母親曾以金雨樹為題，在第二次赴植物園寫生時，便以初生犢之姿勇敢嘗試一百號大畫，此後植物園豐富多樣的亞熱帶植栽資源，也成為母親畫作的靈感來源。母親的畫風深得老師鄉原古統精髓，忠於寫生且用色典雅，在構圖運筆上繁密而不雜亂。

〈美人蕉〉林阿琴，1932年，膠彩・絹。 第6屆臺展 入選

一九三二年，在鄉原古統的鼓勵下，美術班成員們鼓起勇氣準備參加第六屆的臺展。母親回憶當時為了臺展的出品畫，在入夏前窮盡心思完成底稿，等到五十天的暑假來臨，每天早上八點到傍晚五、六點，高等學院美術班成員們就在大禮堂一起製圖。有時專心到連帶去的便當都忘記吃，而一旁指導的鄉原也一起餓著肚子陪伴學生作畫。這樣專心致志下完成的作品〈美人蕉〉，讓十七歲的母親林阿琴第一次參加臺展，便入選東洋畫部。那時《臺日報》曾報導，當第六屆臺展有六位女子高等學院學生首度入選的好消息，傳回正在準備期中考的校園時，校長和全體師生皆為此歡喜慶賀。

受到鼓舞的母親更加努力，同時也燃起鬥志，繼續挑戰大幅畫作。隔年，再度以描繪劍潭寺前廣場的〈南國〉，入選第七屆臺展。高等學院畢業後，母親與第三高女同窗黃早早、邱金蓮、彭蓉妹等人，合租民屋當作共同畫室，繼

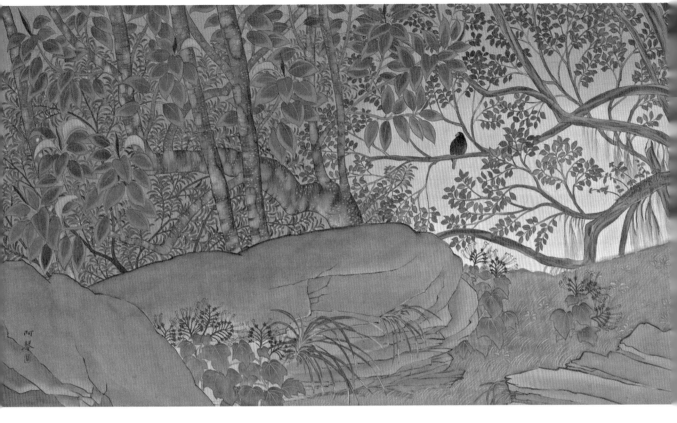

〈**南國**〉林阿琴，1933年，膠彩・絹。

高等學院的林阿琴與畫作〈南國〉。

續創作臺展的出品畫。鄉原老師也會在臺展徵件前到畫室給予關心與指導。

一九三四年母親三度以大幅畫作〈黃荚花〉入選第八屆臺展東洋畫部。那時《臺日報》曾以「閨秀畫家的側顏」為題，介紹入選第八屆臺展的臺日女性畫家們，林阿琴、彭蓉妹、黃早早在報導中被視為年輕世代的閨秀畫家。

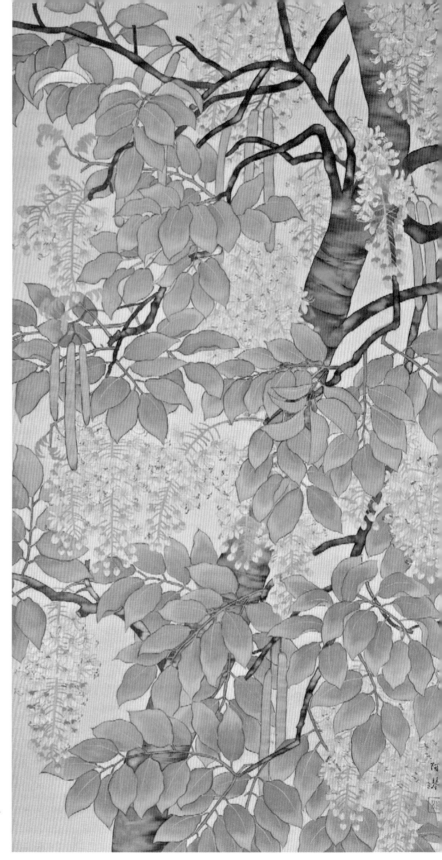

臺展不只是給予了未受正規美術教育的父親郭雪湖一個創作舞臺，也給了身為殖民地女性的母親林阿琴，一個能藉由創作與日本女性、臺日男性公平競爭的機會，而先後在此展露藝術光芒的兩個人，也終於在這個舞臺上相遇了。

藝術結婚

同是大稻埕人的林阿琴與郭雪湖，雙方的母親早就認識。父親曾見過坐三輪車上學的少女林阿琴，而母親也在自家商號樓上見過到樓下來購買日

1 〈黃荚花〉
　　林阿琴，1934，膠彩・絹。
2 高等學院講堂中創作〈黃荚花〉的林阿琴。
3 鄉原古統及其學生，右起林阿琴、黃早
　　早、鄉原古統、彭蓉妹、周紅綢。

第8屆臺展 入選

2/3　|　1

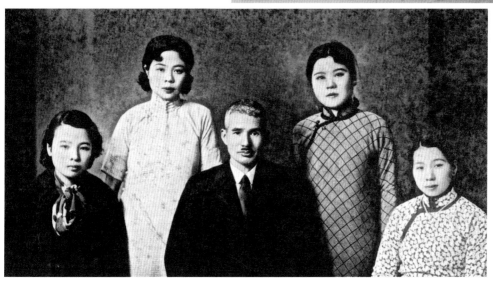

常雜貨的青年郭雪湖。但當時大稻埕除
了男女性別分際外，不同的社會階層間
亦有隔閡。因此，從小就是千金小姐的
阿琴和從小就在外面野的孩子王金火，
兩人雖然知道對方，卻從未交談過。直
到臺展，以及兩人共同的恩師鄉原古
統，才終於有了進一步認識的機會。

那時母親對於父親的第一印象是，很
有紳士風度、性情正直忠厚、對長輩很
有禮數的青年。當時父親的好友美術記
者林錦鴻，為了採訪於第六屆臺展初次
入選的臺灣女性畫家林阿琴、陳雪君等
人，拜託同是大稻埕人的父親牽線前往
拜訪。那是兩個人第一次正式見面，後
來父親在臺灣日日新報社舉辦第一次個
展時，母親與同學一同前往參觀，並留
下珍貴的第一張合影。在高等學院時，
身為鄉原老師校外得意門生的父親，也
曾經到過學院講堂指導美術班。兩個人
就這樣因為美術創作而一點一點慢慢拉
近距離。

鄉原古統每年正月新春都會在自宅

舉辦「初書會」，一九三四年正月初二，他邀請了曹秋圃、林錦鴻、陳敬輝和父親郭雪湖等臺籍畫家，此外還特別邀請母親林阿琴前來，雖然是拜年性質的即興書畫活動，由畫家們一人一筆接力作畫寫字，完成符合新春吉祥寓意的題材。但這一年其實還有個不言而喻的目的，就是鄉原夫婦希望撮合雪湖與阿琴這兩位得意門生的婚事。那時臺灣畫家中只剩父親未婚，加上父親上一代四房僅他一名男丁，因此大家都希望他能早點成家。而鄉原之所以介紹母親的理由，則是因為她有繪畫經驗，較能理解畫家生活。那天的料理，由鄉原夫人和母親一同準備，裡外穿梭間，母親彷彿也見習了身為一個畫家妻子的角色扮演。也在這天後，父母親正式交往，一直等到母親高等學院畢業後才結婚。

交往期間，兩人的約會多半是郊外寫生，那時候母親常帶著從小對她惜命的祖母一同踏青出遊，也曾帶著父親前往北投中和寺拜訪當時已出家的生家

父母。當時的父親因從小生活飲食簡樸，加上全心專注在畫業上，所以身形瘦削。阿琴廚藝精湛的養母林毡，便常常下廚，希望為這位忠厚的未來女婿長點肉。但是面對兩家經濟狀況的巨大差異，一向疼愛母親的大伯陳永哲曾經語重心長勸告過，「雪湖雖是理想的青年，但藝真人貧啊！」然而溺愛母親的養母和祖母都認為，即使母親出嫁，也永遠都有娘家可以當靠山，只要母親喜歡就好。

一九三五年五月二十六日，這對臺灣東洋畫壇的才子佳人，由鄉原古統夫婦擔任介紹人，在父親成名作〈圓山附近〉取材地的臺灣神社，舉辦了一場在當時可謂是相當新潮的婚禮。《臺日報》以「沒有聘金，神前結婚——郭雪湖與林阿琴今後將在畫道上共進」為題，報導兩人結婚的新聞。這場婚禮的特別之處，除了結合臺灣古禮與日本神道儀式外，就是取消聘金和嫁妝迎街的舊慣。在日治時期，接受近代教育的臺灣女子

學歷高低，常常被換算成聘金多寡，因此不收取聘金，在當時被視作進步的文明結婚。

婚禮當天下午，父親和鄉原，母親和鄉原夫人，分乘兩輛「自動車」經過明治橋，前往圓山的臺灣神社舉行婚禮儀式。現在還留存的一幀舊照裡，可以看到走在新郎新娘兩側、穿著和服的鄉原古統夫妻，以及穿著傳統長衫的祖母陳順與長袍馬褂的繼祖父林育秀。而父親郭雪湖一身當時最流行的新郎裝扮——摩令古（モーニグ），外衣前方的下襬切斜，內穿襯衫和背心並打上領帶，手上還拿了一副當時新郎必備的白手套。另外一幀新郎新娘合影的結婚紀念照，父親的手上則改拿一頂增添紳士氣息的絲質大禮帽。不同於當時臺灣新娘大部分都穿粉紅色禮服，母親則是很摩登地選擇了一襲白色長洋裝加上白色頭紗的禮服，前額露出梳燙過的劉海，手裡搭配著一束用長緞帶裝飾的捧花，腳踩一雙白色高跟鞋。當時這襲禮服是母親特別到臺北日本城內最好的洋服店訂製。這天，父母親兩人的裝扮都是當時最時

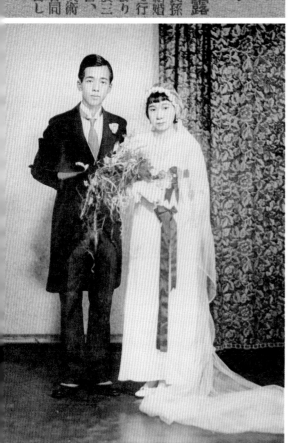

郭雪湖氏
廿六日結婚式
同夜蓬萊閣て披露

東洋畫畫家郭雪湖氏 孫
女鬪秀畫家林氏阿琴女史との結婚
は二十六日午後四時臺灣神社で行
はれ，披露宴は同年後七時半より
蓬萊閣で開かれたが，在北臺灣三
畫審查員の外尾崎氏，井上視學官，
小野第三高等女學校長，日本美術
協賀，栴壇社、臺陽美協會の各同
人等百餘名出席，盛會裏に閉會し
た。

1 林阿琴（中）與同學參觀郭雪湖畫展。
2 1935年1月2日，每年一度的初春會於鄉原宅內舉行，圖中揮毫者為郭雪湖。
3 郭雪湖與林阿琴結婚的新聞剪報。
4 郭雪湖與林阿琴婚禮照。

5
一九三〇年代初期因為白紗禮服往往被長輩覺得不喜氣，所以曾經有過一段時興粉紅色禮服的過渡期。可參考陳柔縉的《囍事臺灣》（開啟文化，二〇〇九年）。

髻、最流行的新郎新娘造型[5]。

儀式結束後，當日晚上七點半在蓬萊閣設宴，有兩百多位的賓客出席。除了雙方家庭的交遊人士外，多半為藝術家和臺展當局官員。那天讓父親印象深刻的賓客之一，是過去曾反對父親退學的老師平丘廣吉，也笑容可掬地前來道賀。並叨念起曾擔心父親退學後會成為壞孩子，不時關注其動向，每年秋季還得到臺展看到父親的出品畫作才能安心。當晚婚宴上，除了媒人的鄉原古統致詞外，還有尾崎秀真、第三高女校長小野正雄、臺展評審委員木下靜涯也都上臺表示祝賀，最後由才剛頒發特別賞給父親的臺灣總督府圖書館長中山樵舉杯祝福新人。當晚出席的賓客們，都形容父母兩人的結合是「藝術結婚」。

媳婦入門

婚

禮結束後，換下摩登新娘衫的母親林阿琴告別了少女時代，成為了畫家的妻子、郭家的媳婦。父親曾形容母親當年嫁進來時是躡著腳步進門的，從媳婦仔王的千金小姐到入門媳婦，這之間需要跨越的不只是兩邊生活水準的差距，還有婆媳間因文化差異造成新舊觀念上的隔閡。不過，日治時期的女性教育最終還是以培養賢妻良母為目標，因此當時臺灣女性婚後多半還是回到家庭場域，努力扮演母職與妻職的

角色。雖然母親在繪畫方面很有才華，但後來的重心全在家庭。她常對父親說：「我勇馬縛佇將軍柱。」（臺語：無法施展抱負）一直等到戰後母親才又開始重拾畫筆。

六個小孩相繼「離腳手」後，母親才又

母親曾回憶當年嫁過來時，原本帶著娘家的女婢過來，但祖母以家中食物不夠而拒絕了。婚前在家裡除了洗臉沒有碰過水的母親，婚後面對家中需要劈柴起火的舊式爐灶，不會用也不會做，曾經吃了不少苦頭。還好當時捨不得女兒的娘家，三天兩頭就派僕人帶著魚肉過

2　　1

1　新婚的郭雪湖與林阿琴踏青合照。
2　郭雪湖與繼父林育秀（中）、母親陳順合影。

來，順便偷偷幫忙母親。父親因為從小學起。

當時春節最重要的應景食物「發糕」，便讓母親煞費苦心，幸好靈巧聰慧的她很快掌握竅門。那時婆媳總是一起把廚房的門緊緊關上，兩個人在廚房裡徹夜奮戰與發糕奮戰。等了一夜，發糕終於漂亮地發起來後，她們會開心地相視而笑。平常不苟言笑的祖母，這時也會對母親豎起大拇指，這段婆媳之間難得的溫馨往事，也成為日後母親難忘又自豪的回憶。

父親曾說過女人是很有本事的。父親一路看著母親從躡手躡腳入門，到生完六個孩子後，家裡反倒成了她的天下，為家人撐起一片天空。雖然夾在兩個好強的女性間，父親難免成為夾心餅乾，但我一直覺得父親在這點上修養很好。在他生命中始終認為祖母和母親都是成就他一生最重要的女人，因此對於那時受到委屈的母親，父親一直呵護有加，也讓剛結婚的兩人度過一段甜蜜的新婚生活。

家中清貧，飲食簡樸，母親則是從小在大戶人家養成的飲食品味，嫁過來後吃不慣的母親，只好自己學著煮，慢慢的也出師了。憑著不服輸的堅韌意志學會的好廚藝，不只讓婚後的父親告別青年時代的清瘦，逐漸發福，也讓常常前來拜訪父親的畫友們一飽口福。

而剛嫁來不久，在一個熱到手扇都清涼。但祖母卻堅持要把風扇送回去，認為母親既然嫁到郭家，就必須遵守郭家的家風與家規。可以看到獨力扶養子女長大的祖母，雖然清貧卻很有骨氣的一面。但是祖母口中的家規也曾讓母親感到為難，像是堅持男女衣服不能晾在同一條竹竿、女子的衣褲也不能懸掛太高。對於接受近代教育的母親來說，很難理解祖母的封建思維。但個性堅強的母親，總是希望做到最好，即使有所委屈，也努力配合祖母的要求，一切從頭生活。

不管用的炎熱夏日裡，母親託舅舅朝通從娘家搬來電風扇，想為婆家帶來一絲

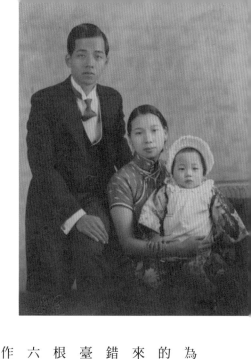

新婚生活

新婚的父母親常常相偕到戶外寫生，但是這甜蜜的兩人世界很快就結束了。一九三五年底，兩人迎接了第一個小孩的出世，也就是大姐禎祥。

那時尚未離臺返日的鄉原古統，擔心首度為人父母沒有經驗的兩人，還特地讓妻子親自前來教導母親新式的育兒方法。到了一九三八年八月，大哥松菜也呱呱落地。戰前誕生的還有二姐惠美和三姐香美。

那時候身為長女的大姐，是由繼祖父為她取名「禎祥」。這位被稱為「老仙」的繼祖父林育秀，是祖母晚年結識的老來伴。對祖母很好，和父親的關係也不錯。他是福建移民過來的第一代，曾在臺灣美國標準石油公司當過掌櫃，漢文根基很好。兩人情同祖孫，一直到禎祥六年級、老仙過世前，大姐都把他當作親生祖父看待。老仙常常帶著大姐讀《三字經》、念《千字文》，教她剪紙。

大哥松菜出生後，大姐便跟著老仙祖母同睡。老仙每天早上牽著禎祥到當時流行的扮家家酒玩具店賞玩餐盤碗碟。熱中京劇的老仙，經常背著大姐到大稻埕的「新舞臺」看戲，但看到舞臺上塗抹彩妝的臉譜，加上鑼鼓喧天的聲音，讓年幼的大姐總是躲在老仙背上強忍到戲落幕。大哥松菜和二姐惠美相繼出生後，調皮鬼點子又多的松菜，曾經慫恿妹妹在老仙拜神祭祖時拉下他的馬褂，害妹妹被老仙罵了一頓。

大哥松菜出生時，長得特別可愛又帶著幾分靈氣。當時日治時期不是每個家庭都有衛浴設備，母親有時帶著松菜一起去澡堂洗澡，擔心松菜亂跑的母親總是在地上畫個圈圈要他乖乖等待。母親那可愛的模樣總是讓母親憐愛不已。童年時的大哥松菜頑皮又聰慧，就讀愛育幼稚園的他，偶爾會被日人同學欺負，這時的他總是謹記母親說過不能輸給日本人的叮嚀，大聲高喊著先生（日語：指老師），嚇得日本同學從此不敢招惹他。有次，父母帶著松菜去看電影，看到電影中的豬八戒，松菜忍不住大聲喊著：「豬哥啊！」當全場觀眾都轉過來望時，讓父母親又是尷尬、又是好笑。

雖然母親在教育和生活規矩上很嚴格，但總是親自幫四個小孩裁製衣服，讓大家穿得漂漂亮亮。也常彈著從娘家帶過來的嫁妝風琴，邊彈琴邊帶著孩子們一起唱歌。有時為了讓父親專心作畫，也會帶著他們一起到北投中和寺探望出家的阿公阿嬤，這些圍繞在母親身

旁的童年，是他們最快樂的回憶。

而在兄姐們的童年記憶裡，總是埋首作畫的父親似乎不擅長與孩子相處。

父親的畫桌底下也是當時小孩子們的遊樂場，但父親只要一開始作畫就專心入定。大姐禎祥小時候，讓她與玩伴在上面塗鴉，也常常帶著禎祥一起外出寫生。大哥松棻也曾跟著父親到觀音山寫生，但中學迷上電影的他，更喜歡的是在課本

角落空白處畫連環圖。父親長年隨身攜帶一張松棻幼時為祖母繪製的小畫像，對松棻的繪畫才華，父親在經濟上的負擔越來越重。從小生活無虞的母親，也開始感受到做為清貧藝術家妻子的艱辛，尤其是戰爭末期往來南中國尋求畫約的父親常常不在臺灣，更讓母親度過一段艱困的時光。◆

父親的畫桌底下也是當時小孩子們的遊樂場，但父親只要一開始作畫就專心入定。大姐禎祥小時候，父親會在畫桌旁放上一張小畫桌，讓她與玩伴在上面塗鴉。

的。而當時年幼的二姐惠美，只記得不愛睡覺的她，總是被父親背著在走廊上邊唱歌邊哄睡的美好光景。

松棻的出世，給父母親帶來莫大的喜悅，那段時光他們幸福甜蜜的感情像是一輪圓滿明月，二姐和三姐相繼出生後，家裡更是越發熱鬧。但進入戰爭期

之後，隨著時局越來越緊張，支持畫家基本生計的畫作贊助市場逐漸停擺，父親首作畫的父親似乎不擅長與孩子相處。

1 婚後林阿琴抱著長女郭禎祥。
2 婚後和郭禎祥、郭松棻在相館的寫真照。
3 幼年時期郭禎祥（右）與郭松棻合照。

2
—
3 | 1

o5 戰火下的
畫筆。

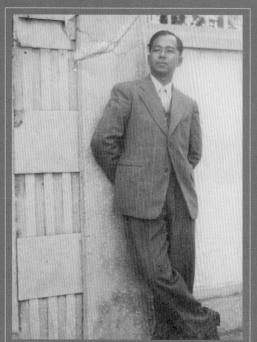

郭雪湖於廣東留影。

府展的時局色彩

一九三六年,父親於臺灣日日新報社三樓講堂舉辦第二次個展,這年同時也是臺展十週年,父親的藝術生命可說是與臺展同步成長茁壯。第十屆臺展閉幕當天,在臺灣教育會館前廣場舉辦了「臺展十週年祝賀式」,特別表揚連續十年入選東洋畫部的畫家,包含臺展三少年的父親與陳進、林玉山,以及日人畫家村上無羅、宮田彌太郎等臺日畫家。這十年間,父親從初出茅廬的少年畫家到成為臺灣美術界的中堅畫家,但不變的始終是他在自我畫藝上的努力精進與求新求變。

1 〈後方守護〉
第一屆府展。1938年，膠彩。

2 橋本關雪〈戰塵〉。

但是戰爭的陰影逐步逼近，一九三六年底開始推行皇民化運動，一九三七年中日戰爭爆發，是年臺展因此停辦。

而十年來一直由臺灣教育會主辦的「臺展」，也移交由臺灣總督府文教局主辦，改名稱為「臺灣總督府美術展覽會」，簡稱「府展」，從一九三八年到一九四三年前後共舉辦六屆。一九四三年十一月二十五日，美軍對臺灣展開第一次空襲後，太平洋戰爭的戰火終於延燒到臺灣，府展至此不得不畫下句點。

不同於臺展鼓勵畫家發展「地方色彩」，府展則強調「時局色彩」的表現，倡導以時局、戰事做為題材，當時的東

京畫壇已出現所謂的「聖戰美術」。但對於始終專注在自己畫業上、且不斷尋求自我超越的父親而言，並無意迎合府展主題。

「臺展」與「府展」，除了表現主題的差異外，將「臺展賞」改名為「總督賞」，並取消「臺日賞」與「朝日賞」。而第一屆「府展」公布的規則，原本打算取消臺展時代的推薦制度，對於十年來在「臺展」一路披荊斬棘走來的成就與累積卻被剝奪，引起包括父親在內的臺灣畫家反彈。當時父親與楊三郎、李梅樹等北部畫家聚集在波麗路研議對策，在他們聯名並積極奔波爭取下，第二回府展始恢復「無鑑查」制度。這個抗爭事件，除了可看到當時臺灣中堅畫家集結起來對於不公平待遇的抗議與爭取外，還可看到此時他們在臺灣畫壇與殖民地社會的影響力。

第一回府展，父親與陳進、林玉山、呂鐵州、秋山春水等人以「招待出品」的方式參展。這一回西洋畫部得到特

選與總督賞是院田繁的畫作〈飛機萬歲〉
（飛行機バンザイ），以及其他入選的畫
作〈大陸與兵隊〉、〈占據地帶〉等充滿濃
厚軍國主義色彩的畫題，可以看到「府
展」對於時局的呼應。

而父親此回的參展作品〈後方守護〉
（銃後の護り），是他在當時士林附近
一間製線工廠的寫生創作。此畫描繪一
位踩著木製紡線機器正在工作的臺灣女
性。表面上有支援前線之意，但除了畫

題帶有時局色彩外，畫中並未出現任何
帶有戰爭色彩的象徵物，如旭日旗、軍
服、飛機等。而從畫中女性將腳下的木
屐踢在一旁，赤著雙腳踩著踏板、手裡
抽拉著紡線的動作，也感受不到時局的
緊張氣氛與戰時動員下增產報國的積極
意涵。

父親曾回憶當時臺灣畫家對於府展
「時局色」態度冷淡的原因，除了臺灣
人與日本人在殖民地的立場差異外，也

因為不曾親臨過戰場。不同於過往以寫生為基礎的創作，臺灣畫家的「地方色」是從臺灣風景的真實寫生上創造出來的，而「府展」所要求表現的卻是臺灣畫家未曾經歷過的戰爭。因此在「時局色」上，臺灣畫家多半在原有的創作路線上，僅點綴一抹看似相關的時局色，以應付府展當局的要求。

第二屆府展的出品畫作〈萊園春色〉，則源於父親一九三八年前往臺中舉辦第二次個展時，在霧峰林家萊園作客時所畫的寫生稿為基礎完成的作品。被歷史學者譽為「臺灣自治運動的領袖與文化的保母」的林獻堂，同時也是臺灣畫家的重要支持與贊助者。霧峰林家的「萊園」，既是漢詩社「櫟社」漢詩人聚會吟遊之所，也是臺灣文化協會夏季學校的位址，同時亦是臺灣畫家前往臺中時的必訪之地。在臺灣美術史料中，唯家父郭雪湖對萊園情有獨鍾，也因此有幸透過畫作留存已消逝的萊園歷史場景。〈萊園春色〉一作再度表現了父親的新

〈秋江冷豔〉第六屆臺陽展。1940年，膠彩・紙。

嘗試，在畫紙的選擇上，初次使用紙質較厚、底色偏黃的朝鮮畫紙。而在畫風與筆法上也不同於〈南國邨情〉、〈風濤〉中對線條勾勒的強調，此作弱化線條而改以色塊排比的方式，呈現出景物不同的質地與存在感。透過油畫塗抹的技法，表現出臺灣傳統園林建築中磚牆、石砌與門樓的斑駁古意。也可以看到牆面上扇形的漏窗圖案及從門扉到屋簷上等細節描寫。而畫作裡綻放的白色梅花、高瘦翠綠的竹林及挺拔矗立的大王椰子，彷彿都在隱喻著園林主人的高風亮節。

即使在瀕臨戰火的府展時期，父親依舊在自我畫藝探求之路上踽踽前行。〈早春〉亦是此時期的代表作之一，獲頒第五屆府展的「推薦」獎。〈早春〉描繪臺北中崙附近田家早春清晨的景致。在晨曦冬陽中停放在門扉前的一頂轎子，似乎暗示著出嫁女兒在早春初二返回娘家的急切心情。此時期父親持續摸索新的風格，技巧表現也更為成熟，細

緻呈現當時北部農家屋瓦、柴門木窗、土埆牆、砌石疊底的構造。透過父親自創的淡墨勾勒，運用色彩平塗敷染的技法，營造出不同色系的對比與色差變化，加上透過留邊刻意保留的輪廓線條，使得整幅畫作展現出祥和又明亮多彩的田園風光。

一九四一年十二月太平洋戰爭爆發後，殖民地臺灣的戰爭陰影越發濃重。

一九四二年，臺灣開始施陸軍特別志願兵制度，日本對於殖民地臺灣的動員與統制也益加嚴峻。在此背景下，父親的〈早春〉嗅不到一絲戰火煙硝，反倒是刻意營造出一派自在祥和的意象。從村屋旁綠葉繁茂大樹上的一隻閒適孤鳥，表現心靈上的篤定與自在，而非戰亂下的驚惶姿態。或許這正是父親藉由畫作來安頓身心，希冀鼓舞自身臨危不亂的心境縮影吧！

而藉由孤鳥的自我觀照，最早出現在一九四〇年，父親加入臺陽美術協會東洋畫部的第一幅出品畫作〈秋江冷豔〉

便已經描繪過，在秋冷露寒的季節裡，一隻獨自棲身樹梢花葉頂端的孤鳥，獨立蒼茫地望向前方的景象。在當時日漸緊縮的戰時氣氛，父親或許只能在其最熟悉的繪畫世界中找尋身心安放之所。

日正當中的「臺陽」美展

一九三四年「臺陽美術協會」於臺灣鐵道旅館舉行成立大會，由於前述的一些誤會，當時並未邀請東洋畫家。後來或許因為第一屆府展，臺灣籍中堅畫家不分西畫、東洋畫，一同聯名向當局抗議推薦制度的取消，在此次同心合作中，兩方的誤會嫌隙終於得以化解。一九四〇年，原本只設有西洋畫部的臺陽美協，邀請郭雪湖、陳進、林玉山、陳敬輝等東洋畫家入會，至此協會吸收了「赤島社」與「栴檀社」兩大西洋畫、東洋畫美術團體。並於次年增設雕刻部，邀請陳夏雨、蒲添生兩位曾入

第十五屆臺陽展留影。(留影於戰後在臺時期)

選「帝展」的雕刻家。此時臺陽美協陣容益發堅實完整，有凌駕「府展」之態勢，成為日治時期臺灣民間最大的美術團體。

一九四一年，臺陽美展東洋畫部成立隔年首度對外徵募作品，父親郭雪湖成為東洋畫部的審查員。從第一屆臺展三少年的評選爭議，到成為免鑑查的推薦畫家，乃至成為臺陽美展審查員。在父親身上可看到臺灣近代美術發展的縮影，以及日治時期臺灣畫家們從青澀蛻變到成熟的過程。此時父親這輩的畫家們已扮演著推展臺灣美術的關鍵角色，同時他們也已有能力去擘畫臺灣美術的未來藍圖。

一九四四年，臺陽美術協會為慶祝創立十周年紀念，四月二十六日起五天在臺北公會堂舉行「十周年紀念展覽」。隨著時局緊迫運輸困難，無法再公開募集作品，加上戰時節約，原料供應不足，此次展覽遂取消公募展而改為會員、會友之作品，並邀請島內其他優秀作家一同展出。在《臺日報》一九四四年二月三日的小小欄位裡登了十周年紀念展消息，圍繞在這則新聞旁的皆是戰爭時期的新聞報導，從戰場上士兵的精神激昂、戰時生產目標、總督的訓示、本島青年的南方開拓戰使命到銃後的青年鍊成等新聞標題，不難看出十周年臺陽美展是在怎樣的時代氛圍

下展開的。雖然如此，南方美術社的美術記者大島克衛依舊肯定此次展覽會「會場表現明朗且爽快，滋潤了決戰下之國民生活枯竭的精神，貢獻良多」。

黃得時也認為臺陽展一路走來的足跡是很偉大的，因為文化運動常因各式各樣問題而半途而廢，臺陽展運動雖前途遙遠，卻一步步往前邁進。陳春德更以十年一昔形容臺陽走過的艱辛，期許臺陽能打破一夜間建蓋的臨時屋，按部就班地踏出第一步，建立臺灣美術的根本建築。

可惜戰爭陰霾逐漸籠罩，一九四四年的臺陽美協在慶祝創立十周年的紀念展覽會後，隨著臺灣遭受盟軍轟炸次數

郭雪湖（右二）、楊三郎（左二）在汕頭美術展覽會與吳松霖、王逸雲合影。

越來越頻繁，城市住民相繼被疏散到鄉間，日正當中的臺陽美協也不得不被迫中斷。戰爭對於這個世代的藝術家帶來一定程度的傷害，在他們經歷十年的苦鬥與蛻變後，才正要邁開步伐往前引領臺灣美術朝向憧憬彼方的同時，卻在時代的大變動裡被迫擱下腳步。

雖然在戰爭體制中府展與臺陽美展仍維持一時期的正常運作，但是畫家作品卻逐漸陷入無人收購的窘境。一九四〇年代初期，父親同時面臨扶養一家老小的經濟壓力及畫作難以銷售的現實處境，只好對外積極尋找出路，開始往來南中國謀求發展。

遠赴南中國

父親曾經回憶，當戰事進入第二個年頭時，他的積蓄已消耗殆盡。正當不知如何是好之際，公學校時代的學長林進發[6]突然來訪。這位父親記憶中的文學少年，畢業後雖有心專注文學之道，但為了生活不得不進入日本雜誌社從事記者工作，後來還成為臺灣支局長。人脈豐沛的林氏答應為父親引介政商界人士，協助他賣畫。這位同樣出身大稻埕的學長，在戰前父親生涯最困難階段，為他疏通了人際脈絡。尤其是在父親往來南中國期間，更受其多方關照，父親將這位學長林進發視為他繪畫生涯中最重要的支持者之一。

一九四一年四月，父親為了「日華親善美展」的舉辦，第一次前往中國廣東，直到八月下旬始返臺。當時《臺日報》以《臺灣畫壇人氣畫家郭雪湖南中國之旅歸來》報導這趟父親以「彩筆」進行的日華親善之旅。第四屆府展的出品畫

6
林進發，曾經編著過《臺灣人物評》（赤陽社，一九二九）和《臺灣官紳年鑑》（民眾公論社，一九三三）記錄了日治時期臺灣各界傑出人士，包含實業家、官員、藝術家、社會運動家等對臺有功的名士。曾經擔任過南日本大稻埕支局長，實業時代社臺灣支局長等職位。

〈廣東所見〉

第四屆府展推薦。1941年，墨彩。

第4屆府展
推薦

一九四三年一月與十一月父親曾偕同楊三郎分別在汕頭、香港舉辦聯展，並進行旅行寫生。《臺日報》報導過兩人這場舉辦於汕頭一月二十五日至二十八日的日華親善美展。七月返臺時《興南新聞》也報導兩人自去年十二月中陸續在廈門、廣東、汕頭、香港舉行親善美展歸來消息。十一月兩人又赴香港參加香港蓬萊會主辦的楊三郎、郭雪湖聯展。當時他們都將美術展的收入所得，陸續投資在香港堂叔郭家盛和楊三郎堂兄楊邦基合辦的公司。而十一月在香港期間，父親終於與闊別十年的摯友任瑞堯重逢，任瑞堯還為父親在《香島日報》撰文介紹畫展。他看到父親雖然艱辛但依舊走在自己的畫業上，對比畫作與畫業都已在戰火中成為灰燼、只能轉向報界煮字療飢的自己，不禁對戰爭的無情感到唏噓。兩人的相聚很短暫，不久，父親接到美軍轟炸臺灣的消息，便急忙趕回臺灣探視家人。此後，這對師兄弟再度相見已是三十八年後的事了。

作〈廣東所見〉，便是展覽期間在當地完成的作品。此行父親做為代表，攜帶包含自己在內，臺灣畫壇木下靜涯、村上無羅、陳進、陳敬輝、母親林阿琴與黃新樓等東洋畫家的作品，參加由嶺南畫家聯盟主辦，在南支日報社舉辦的日華親善美展，透過東洋繪畫的交流表達親善之意。除了廣東之外，也前往廈門，在共榮會與《全閩新日報》的主辦下舉辦親善展。八月返臺後，父親在《臺日報》發表了〈南支之旅歸來〉〈南支の旅から歸る〉，描述此趟南中國之旅的見聞心得。

但這趟南中國之行更主要的目的，是在探查前往南中國尋求畫約與賣畫的可能性。父親原以為當地對自己的作品是全然不識的，沒想到在南中國經商的臺灣人為數眾多，對臺灣畫壇亦知之甚詳，因此不少人競相購買父親畫作。這次的成功經驗讓父親對於在南中國打開畫作新市場有了信心，此後便經常往返於臺灣與南中國之間。

北投中和寺留影，左起：郭雪湖之母陳順、郭禎祥、林阿琴的養母林毡、林阿琴。（留影於戰後在臺時期）

父親缺席的戰時疏開生活

臺灣人的戰爭經驗是在空襲之後開始的，「走空襲」和「疏開」更是戰爭末期臺灣人生活的日常。對於空襲的恐懼，許多家庭開始疏開，形成當時由都市前往郊區或鄉下的大規模遷徙移動。祖母在空襲剛開始時，還認為離家疏開是出去遊玩而不肯同去，待戰事日益嚴重，包括養家的舅舅和祖母都一同

太平洋戰爭末期，盟軍在一九四三年底開始對臺灣展開空襲轟炸，臺灣正式被捲入戰火之中。當時全家住在下奎府町，父親為了生計，依舊冒著海上航線被空襲的風險，遠赴香港與澳門舉辦畫展和經營生意。戰爭末期，由於海上封鎖與通訊中斷，父親不得已在香港滯留。而臺灣的母親，在匯款無法寄達，且父親音訊斷絕的困境下，靠著自己的力量辛苦熬過戰時難關。

前往母親娘家在北投的中和寺避難。

疏開避難的母親，背著還在襁褓中的三姐香美，一手牽著大哥松棻，一手牽著二姐惠美，大姐禎祥則要幫忙母親照顧弟妹。在物資缺乏、生活困窘的情況下，還得代替丈夫擔負起照顧一家老弱婦孺的責任。那時母親將嫁妝變賣、將麵粉袋拆開製作成褲子，或是做些像綠豆糕之類的點心，讓禎祥和姑姑下山賣。有時也會攔下軍用卡車，央求順載一程讓她到市場，因為母親一口流利的日文，軍人常常通融她搭上一程。在市場裡，母親則是將東西變賣換成黑市的米，努力維繫家中所需食糧。

大哥松棻曾說母親是一朵戰地之花，他在小說〈奔跑的母親〉中描繪過那個跳上卡車的母親身影。

一天早上，在疏開的鄉下，我看到年輕的母親腋下挾著麵粉袋，像蚱蜢一樣，一躍就跳上了徐徐駛開的卡車，去外鄉買黑市米。

戰爭把高等女子學校畢業的母親鍛鍊出一身如蚱蜢般的手腳，即使現在已經步入中年的我，每次想起來都還會感到悚然。

及至大哥松棻長大，仍無法忘記那個「為了生活而跳卡車」的母親身影，也是第一次感受到生活的可怕，竟會「把

一向嫻靜美麗的母親變成一隻蚱蜢似的……善於跳卡車」。小說裡也隱約描繪了那時候對於父親「外出賺錢」的兒時記憶，在當時太奎府町賃居的二樓陽臺上，和妹妹一起向戴著灰色呢帽頻頻揮手。但戰爭時期常常缺席的父親，在大哥松棻的心裡「父親的影子越變越小」，而母親卻成為日後松棻的文學母土。

當時在北投的疏開生活，雖然三餐無法溫飽，空襲警報一響，就必須戴著防空頭巾往防空洞避難。但對於大哥松棻和二姐惠美來說，卻是童年的遊樂場。

北投時期，他們常常一起捉金龜、綁金龜，兩人幾乎把北投的每顆石頭都爬過了。當時調皮的松棻連戰鬥機飛來也不知道危險，常常每個防空壕都進去探頭一番，總是讓母親和大姐禎祥擔心找不到人。當時在北投出家的吳鳳阿嬤，怕孫子們捱餓，常常買雞回來想為他們進補，但是買來的雞常常一上山就跑走了，當時大家都認為是因為阿嬤茹素，

所以注定要失敗。

在一天比一天密集的空襲中，下奎府町也遭受波及，祖母不顧危險，在依舊火勢未滅的瓦礫堆中搶救父親畫作。從父親在公學校時代的圖畫，乃至中年後的創作與習作，不論大小幅，祖母在戰火中為父親一幅不缺地保存下來。連路過的楊三郎見到此景，也不得不感佩祖母對於父親的愛心。不過，母親結婚帶來的風琴嫁妝，就在空襲中被炸毀了。

戰爭末期，幸好疏開到北投郊區避難，當時大稻埕情況慘重，許多鄰居都在空襲中喪命。一九四五年五月三十一日的臺北大空襲過後，當時做為居民防空設施的大稻埕天主堂更是全毀。

好不容易挺過戰爭結束，離開時仍是下奎府町的地方，戰後再度返回時，已改稱太原路。父親歷經各種磨難，終於回到臺灣與家人重聚，那晚對於久別而感到陌生的父親，大哥松棻和二姐惠美睡前還偷偷討論著，明天早上真的要叫

這個人「多桑」（日語：父親）嗎？

劫後餘生

戰

爭末期父親滯留香港，這時香港已被日軍占領，和臺灣一樣日夜遭受盟軍空襲。一個人孤身在外的父親，擔心家人的安危卻無法回去。往後聽起母親談及這段往事時，父親總是滿臉心酸與愧疚。

一九四五年八月日本宣告投降，二次世界大戰甫結束，當時在澳門的父親不顧一切想返回臺灣。而戰時期父親在中國舉辦畫展所得的收入，都投資到香港堂叔郭家盛和楊三郎堂兄楊邦基合辦的公司，期待會有一筆高額收入。父親原是想用這筆錢在臺北蓋一座美術館，但終戰時公司卻遭英軍接收，最後只能提著一卡皮箱踏上返鄉歸途。

由於戰爭造成港口設施與航運的破壞，雖然急切想返鄉，卻苦等不到運輸工具。等了好幾個月才終於找到門路，和堂叔郭家盛花費近一千圓，租了小船準備越過黑水溝返臺。這趟返鄉的旅程，父親後來以「落難記」來形容，在回程的海路上，一場海上風暴倒灌進來的海水與浪頭，曾讓父親以為回不了臺灣。等到翻過重重險惡的波濤，終於在高雄靠岸，還得繼續風塵僕僕搭乘前往臺北的火車，一路走走停停花了一整天方抵達臺北。等到父親僱了三輪車，終於抵達家人在北投的疏開地時，已是夜幕低垂。父親敲著門大喊「我是金火、我是金火」，那個夜晚，也是農曆十二月十六日的尾牙。正是二十一年前父親向蔡雪溪拜師、從此展開畫業生涯的日子。在戰爭結束後的尾牙冬夜裡回到臺灣的父親，似乎也預告著從少年邁入青壯年的畫家郭雪湖，接下來另一個人生階段的開始。◆

此時三十八歲的父親，
自高雄上岸後到返家路上，
眼底所見雖然盡是戰火帶來的破壞與斷垣殘壁，
但同時又籠罩在戰後復員與
建設新臺灣的新氣象之中。

◇ 章二

戰後在臺時期

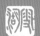
01 驟雨過後。

第一屆省展審查委員合影，郭雪湖（右）。

歷劫歸來

安然渡過黑水溝翻湧的暴雨怒浪，帶著一身劫後餘生的狼狽返抵臺灣的父親，在一九四六年一月十八日，農曆臘月十六日尾牙那天深夜趕回到家人身邊。此時三十八歲的父親，自高雄上岸後到返家路上，眼底所見雖然盡是戰火帶來的破壞與斷垣殘壁，但同時又籠罩在戰後復員與建設新臺灣的新氣象之中。脫離五十年的日本殖民統治，臺灣人對於即將到來的新時代，充滿憧憬與期待。陳逸松曾以「做新的歷史主人」形容對於臺灣光復的期待。但是這樣的新氣象與新期待，隨著物價飛

漲、失業、米荒、民生蕭條、建設停頓等政治、經濟與社會問題的不斷惡化，臺灣人對於「光復」的喜悅很快地消逝在現實生活的困境裡。一九四六年十月二十六日，《民報》社論〈祖國的懷抱〉，便描述臺灣人面對重新相逢的祖國，從光復當初的熱烈興奮到失望傷心的心情轉折。而當中最讓臺灣人激憤的，則是「祖國」牽親引戚、貪汙舞弊的腐敗政治。這種裙帶關係的政治作風，日後父親也深刻體會到。

日治末期在戰爭中被迫擱下腳步的美術活動，不管是畫壇，還是畫家的畫業，都處於冬眠蟄伏的狀態中。父親曾經回憶過，自從府展、臺陽美展相繼畫上休止符後，畫家不再提筆，畫作也無人購買。為了生活改行的所在多有。戰後初期，陳儀主政的行政長官公署集行政、立法、軍事大權於一身，在經濟上實施徹底的經濟統制，加上物資因營私上的啟蒙，因此許多文化人懷抱著改造社會與建設國家的理想，投入大時代的貪汙而大量外流，導致臺灣通貨膨脹，物價更是每日隨著上海沸騰。「光復」實踐。

相對於戰爭結束後臺灣社會的動盪不安，因戰火而沉寂的文化場域卻是活躍復甦的。葉榮鐘之女葉芸芸便曾說過，當時智識分子的昂揚自信與文化界的生氣勃勃，是戰後初期臺灣的深刻景觀，更是難得的黃金時代。告別殖民地身分的臺灣文化人，為了新臺灣的建設極發聲，大量的報紙雜誌創刊，也主動與戰後來臺的大陸人士展開交流與對話，戰後初期文化界出現相當活絡的盛況。

當時與蘇新一同創辦《政經報》的陳逸松，曾回憶當時臺灣社會尚在戰後復員與回歸後動盪不安的情境，更需要思想他，和父親十分投契，下班後常到家裡作客談天。江鐵知道父親在日治時期的

變成了「劫收」。高利貸更是當時最盛行的行業，到處都是錢莊，人人都往城內放高利貸。直到陳誠主政，開始執行政長官公署禁用日語前，報紙仍有日文版。加上戰後來臺接收的官員多半有留日背景，因此戰後初期的文化交流常是以日語溝通，或是以漢字在紙上筆談。父親便是在這樣的時代氛圍下籌辦第一屆省展，邁開戰後的臺灣畫業生涯的第一步，同時也為戰後的臺灣美術發展開創新的里程碑。

此時的臺灣人，還沒來得及學會新的「國語」，在一九四六年十月臺灣省行

肩負省展籌備重任

一

一九四六年剛回臺灣不久的父親，正在為今後出路躊躇之際，結識大陸來臺擔任臺大法學院教授的上海人江鐵，夫妻兩人都曾留學日本，說得一口流利的日語。淡泊名利、愛好吟詩的他，和父親十分投契，下班後常到家裡作客談天。江鐵知道父親在日治時期的美術活動後，便向同樣是留日的帝大同

學、也是當時任職臺灣教育處長的范壽康，推薦父親擔任長官公署諮議，推展臺灣省美術行政。而當時隨陳儀來臺籌備交響樂團的音樂家蔡繼琨[1]，也透過夫婿李超然的介紹，結識臺灣美術家，組織臺灣藝術建設協會，並邀請楊三郎擔任諮議。接連受聘為臺灣省長官公署諮議的父親和楊三郎，第一件事便是將停頓的「臺展」恢復運作。不久，兩人就向范壽康提議籌辦全省第一個官辦美展，命名為「臺灣省全省美術展覽會」，「省展」於焉誕生。

父親曾經回憶第一屆省展籌備期間，尚未有語言問題。不管是江鐵介紹父親與范壽康認識時，或是之後的籌備會議，彼此的溝通與交談多以日語為主。

「省展」第一次籌備會議，由李超然出面邀請父親郭雪湖、陳清汾、李石樵、李梅樹、楊三郎、陳敬輝和顏水龍等臺灣畫家。在一個月內的籌備工作期間，開過無數次的會，開會地點不是在李超然家、就是在陳清汾家，兩人都是出身大稻埕知名茶商，有時也會在王井泉的山水亭臺菜館或城內中山堂對面的咖啡廳。當時楊三郎家住淡水，每週只進城一次，因此大部分的工作都落在父親身上，不過由於蔡繼琨、江鐵兩位官員協助，雖然時間緊迫，卻也進行得十分順利。蔡繼琨在日後的訪談中曾經提到對於父親的印象。

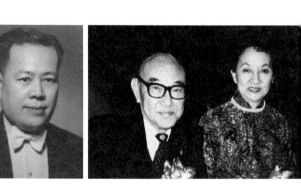

3 ｜ 2 ｜ 1

1　李超然與高慈美伉儷。
2　作曲家蔡繼琨。
3　右起郭雪湖、范壽康與楊三郎。

郭雪湖是李超然極力推薦的人選，雖然沒有高學歷，人品和能力都是一流，是個做事值得信賴的人，以後許多事情就交給他去辦，論功勞，他為「省展」出力最多。

除了父親外，他對於當時參與者的高昂熱情，也留下深刻的印象，籌備會議中不僅限於「省展」的事，凡是臺灣文化相關事務都提出來討論過。可以看到父親那輩青壯畫家，在終戰後對於未來臺灣文化發展充滿理想與憧憬。第一屆省展擔任評審委員的藝術家，更是蔡繼琨一個個逐家拜訪，送聘書過去，用最高誠意邀請來的。這些畫家都是曾在舊制「臺展」、「府展」有優異表現，或是

1．蔡繼琨（一九○八～二○○四），中國著名作曲家、指揮家和教育家，祖籍臺灣鹿港，出生於福建泉州市，畢業於廈門集美學校高級師範，後赴日本東京帝國音樂學院留學。戰後來臺，創辦了臺灣省立交響樂團，被譽為「臺灣交響樂之父」，開啟戰後臺灣音樂風潮，一九四九年五月離臺。

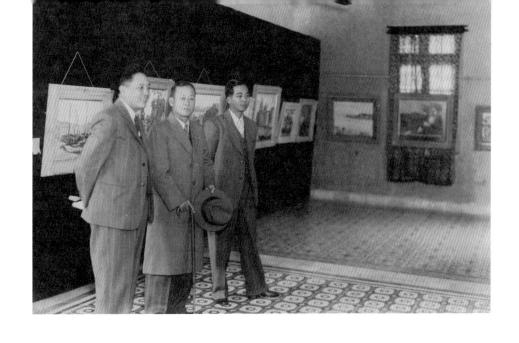

動盪時局下的首屆省展

一九四六年十月二十二日，第一屆「臺灣省全省美術展覽會」（簡稱「省展」）在臺北市中山堂（原「臺北公會堂」）隆重揭幕。大致沿襲日治時期臺展、府展制度，最大的不同處在於，將昔日的「東洋畫部」改名為「國畫部」，並增設「雕塑部」。受聘擔任審查委員，西畫部有楊三郎、陳清汾、陳澄波、劉啟祥、李石樵、顏水龍、李梅樹、廖繼春、藍蔭鼎，國畫部有父親郭雪湖、陳進、林玉山、陳敬輝、林之助，雕塑部門則有蒲添生、陳夏雨。

彼時臺灣尚未安定，戰火洗劫的傷痕未退，人人都在為生活奔走，籌備期間父親也曾擔心是否會無人出品、無人前來參觀畫展。直到收件那天，看到出品者非常踴躍，作品整體水準很高，審查員每人都有兩件以上的作品，所有憂慮與不確定這才一掃而空。最後審查委員在三百五十三件的應募作品中，選擇了百幅入選作品，並頒贈「特選長官賞」、「特選文協獎賞」、「特選學產會賞」、「特選」給各部門表現優異的創作者。

可以看到第一屆省展的開辦，給予當時因戰爭中斷歇筆的臺灣畫家很大的動激勵。當時家裡因戰爭空襲受爆尚未復原，父親的出品畫作是在江鐵家製作的。那時父親正處於三十世代最熱情做事的時期，即使外在環境充滿各種艱困與不確定，還是在畫道上勇往直前，在時代紛亂中為戰後臺灣美術埋首拓墾出一方天地。

第一屆省展，日期訂在「臺灣光復節」前三天的十月二十二日舉行後，父親每天在外奔波。不僅到中南部為參展者加油打氣，期間也辦座談會相互切磋激勵。

具「帝展」入選資歷的壯年輩藝術家，這些成長自日治時期官辦美展的青壯畫家，他們的輩分和名望，成就了第一屆省展的公信度與權威性。

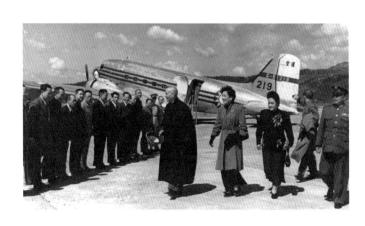

1 蔣介石與宋美齡來臺歷史照片。（國史館典藏）
2 〈驟雨〉1946年，郭雪湖與畫作合影。

「栴檀社」到「臺陽展」的歷練中學習而來的展覽會經營能力，到戰爭時期赴南中國開畫展的經驗，這種種積累，造就父親在省展中的獨當一面。未曾進入專業美術學校習畫的父親，曾以「社會大學」來形容這段時間得到的寶貴學習與經驗。而對於第一屆省展，他是如此回憶道：

第一屆「省展」是在大戰之後最壞的環境下，眾人全力以赴才取得輝煌成績，實在非常不容易，我永遠將之看成此生所完成的一件大事業……。回想起來，我之所以有能力辦好「省展」，乃得助於我戰爭期間常到華南一帶旅行（寫生與畫展），與中國社會各階層交遊時所學來的經驗，終戰後正好用在與各政要之間的周旋，當時一般臺灣人做不到的事，而我做到了。

楊三郎曾以「審查委員兼工友」來描述省展草創時期的艱辛，第一屆省展在日治時期一路默默走來的堅實履痕，可以看到父親自宣傳到販售出品畫作，從籌備、審查、會場布置、邀請要。而從創作者而言更是至關緊存亡之際，對於創作者而言更是至關緊作畫困難多了，但他覺得那時正是收關對於父親而言，省展的種種工作遠比上更向父親提議舉辦古書畫收藏展。宴於新中華酒家慰勞全體審查委員，席定。十月三十一日閉幕當晚，范壽康設展起來的部門，當時各界人士都予以肯讚譽有加。省展可謂是戰後臺灣最早發宋美齡亦到場參觀，對於臺灣美術水準成績。當時為避壽來臺的蔣介石和夫人條件惡劣的時期，但賣畫仍得到相當的為參展畫家推銷展出畫作，雖然是經濟間四處奔走，十分精采壯觀。父親在開展期滿牆面，到各機關、銀行與大公司是擠得水洩不通。從一樓到三樓作品布日人潮就在中山堂外大排長龍，場內更第一屆省展出乎意料的成功，開幕首回美術崗位，投入創作的熱情。力，驅動了他們在戰後極短的時間內重

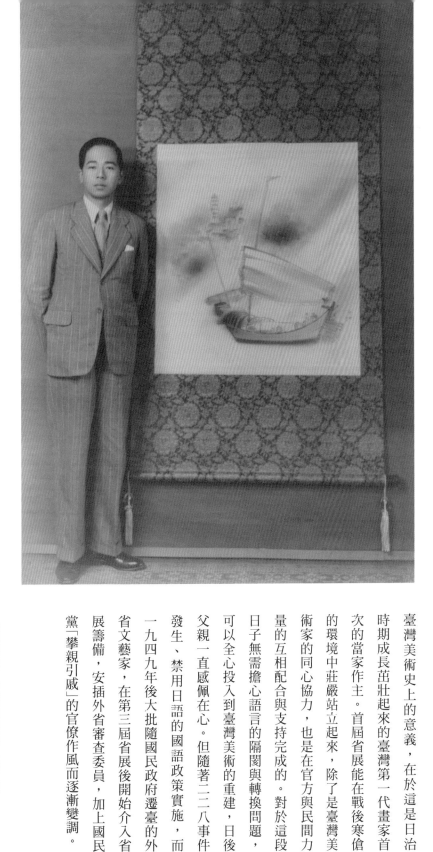

臺灣美術史上的意義，在於這是日治時期成長茁壯起來的臺灣第一代畫家首次的當家作主。首屆省展能在戰後寒傖的環境中莊嚴站立起來，除了是臺灣美術家的同心協力，也是在官方與民間力量的互相配合與支持完成的。對於這段日子無需擔心語言的隔閡與轉換問題，可以全心投入到臺灣美術的重建，日後父親一直感佩在心。但隨著二二八事件發生、禁用日語的國語政策實施，而一九四九年後大批隨國民政府遷臺的外省文藝家，在第三屆省展後開始介入省展籌備，安插外省審查委員，加上國民黨「攀親引戚」的官僚作風而逐漸變調。

〈驟雨〉後的短暫陽光

第一屆省展父親的出品作有〈驟雨〉、〈殘荷〉、〈秋宵竹影〉，皆是以水墨為主調，其中〈驟雨〉是以戰爭結束、自澳門租用小船返臺的海上驚魂

〈殘荷〉
第一屆省展。1946年，彩墨‧紙。

記為主題的畫作，父親曾以「落難圖」

做為註腳，並如此回憶道：

一九四五年終戰未久，我滯留香港

期間，英軍前來接收日本軍人和民眾的

財產，並將這些日本軍民集中一處，不

讓自由行動。此刻我和堂弟家盛、藥劑

師賴梅夏輾轉前往澳門避難，最後租了

一條小船渡海返鄉，在海上歷經險惡風

暴，所幸九死一生幸免於難，至今想起

依舊怵目驚心！

〈驟雨〉整幅畫運用大量的水墨暈染技

法，表現出在海上驟雨中籠罩在水氣、離感和空間遠近的層次感表現出來，並透過抽象的方法，將大自然現象的本質完全表現在畫幅上。

霧氣裡的一葉飄搖扁舟，回望遠處風雨迷濛中，依稀可見岸上的五重塔與民宅，斜灑過畫面上的幾道筆墨，好像看到挾帶過雨水的海上強風朝著那艘小船陣陣吹去，船上的人奮力在風雨與洶湧浪濤中穩住船身帆桿。但在筆墨濃淡疏密之間，又仿若看到穿越過濃厚墨色的白色陽光，雖然不安與驚慌，卻又帶著一絲希望。這幅「落難圖」既是父親蒙難的歷險記錄，也彷彿暗喻了父親在戰後重新邁開畫業步伐時的戰兢又樂觀的心境，同時隱約預示不久後另一場即將席捲臺灣的風暴。

一九四六年既是父親歷劫歸來的一年，也是父親與臺灣青壯輩畫家一同當家作主、創辦首屆省展的一年，更是終戰後臺灣社會各種矛盾與緊張逐漸升溫的一年。是年十月二十五日蔣介石與宋美齡避壽來臺期間，也曾到第一屆省展會場參觀。十一月一日《民報》以〈美術展閉幕，蔣主席訂購多幀〉為題，報導中提到蔣介石伉儷對於父親畫作〈驟雨〉、范天送的〈七面鳥〉、李梅樹的〈星期日〉和陳澄波的〈製材工廠〉特別留心觀賞，事後長官公署祕書處特地選購上列四件贈呈。四幅畫作中訂價最高是李梅樹的一百號畫作〈星期日〉，約二十萬元，據父親所說當時是相當大的金額，可以在大正街頂下三十間日產房屋（戰前原為日人財產的房舍）。當時蔣介石夫婦參觀省展訂購畫作，是臺灣社會的大新聞，被認為是新臺灣美術史一吐長虹之

〈殘荷〉同樣也是以水墨為主調，墨韻錯落，線條明快，描繪枯葉殘荷卻依然堅挺的莖幹間，仍以若隱若現、不起眼之姿嶄露自身存在的荷花。這幅畫作乃「二二八事件」發生前一年所繪，隱約窺見凝重社會氛圍下的畫家心境。而〈秋宵竹影〉一作，王白淵評論過這幅畫透過墨色濃淡變化，將竹葉遠近的距

郭李陳范四家作品、
蒙蔣主席伉儷讚賞
為本省藝壇無上光榮

蔣介石伉儷對省展作品讚譽有加。
（《民報》剪報）

氣的殊榮。可說是〈驟雨〉之後的短暫陽光，孰料，隔年得此殊榮之一的臺灣畫家陳澄波，卻在二二八事件不幸喪命。

彼時臺灣社會籠罩在一片對立的不安情緒中，畫友圈內的反感氣氛正在逐漸高漲。當時性格率真的陳澄波，對於新生的國民黨政權曾寄予深厚期待，是全省臺灣畫家中第一位國民黨員。偶爾在畫友圈談論起對於國民黨的期許厚望時，父親常暗中在桌底下對他踢腳示意，要他收斂，以免刺激畫友們情緒。陳澄波這位國民黨的期許厚望的臺灣畫家，曾經相信光復後是「我們的世界了」，第一屆省展作品也受到官方購藏的臺灣畫家，在二二八事件中只因為能說國語擔任市民代表協助溝通而遭到無辜處決。這令父親無比痛心，更加深父親對於國民黨的反感，以致日後父親始終不願積極學習國語。

臺灣文化協進會

除了省展的籌辦，一九四六年父親亦參與戰後初期的「臺灣文化協進會」，與臺灣文化人一同投入戰後臺灣文化的重建，這個時期或許是父親介入臺灣文化活動最積極的時期。臺灣文化協進會成立於一九四六年六月，發起人有游彌堅、許乃昌、陳紹馨、林呈祿、李萬居、王白淵等人，是戰後初期臺灣重要的文化團體。六月十六日在中山堂舉辦成立大會，當日通過之宣言，開宗明義地表示「臺灣光復，瞬經七閱月，當初之狂喜情緒，現已漸漸冷靜下來，各客觀地反省考慮著新建設的決意與方案」。由當時的臺北市長游彌堅主持，邀請在美術、文學、音樂與民俗方面的文化人，一同投身戰後臺灣文化的重建，並舉辦音樂演奏會、講座與座談會來交流與討論臺灣文化的未來。那時同時兼任臺灣省教育會理事長的游彌堅，發現日治時期被總督府購藏的父親成名作〈圓山附近〉在戰後落到臺灣省教育會，為了保存美術特地將畫作歸還父親保管。

父親在一九四六年九月被聘為文化協進會美術委員會委員，[2] 十月十七日參加該會舉辦的美術座談會，當時《民報》亦以「文協主辦美術座談會」為題，報導本省美術家齊聚一堂，從過去臺灣美術發達史談到對於臺灣美術未來的期盼。此次會中，臺灣美術界向教育處提出恢復中等學校的「圖畫科」、籌備藝術學院和美術研究所、設立常設美術陳列館、舉辦臺陽展等重建臺灣美術的建議。在省展籌備過程中，文化協進會亦著力甚深。當時擔任幹事的王白淵、蘇新及身兼文學家和音樂家的呂赫若，都寫過關於第一屆省展的美術評論與報導。蘇新在《臺灣文化》第一期發表〈也漫談臺灣藝文壇〉，回憶第一屆省展籌備前後參與的過程與展覽期間的盛況。

因為我對此屆展覽會前及開會中，

有幫過些忙，十天之中，在會場八天，所以出品者及觀眾之數，我有正確的統計。此屆出品者有三百餘人，在預選時，不能通過的，約有百餘人，結果搬入會場展覽的，有二百餘人，五百餘件。十天的觀眾，包含小學生共約有五萬餘人。這些成就，在日人統治時代，也是未曾有的。就是在國內，文化中心的北京，南京，上海，聽由國內回來臺胞所說，亦是很罕見的。

第一屆省展風光落幕後，教育處長范壽康在閉幕當晚宴席上，曾向父親提議過的古書畫收藏展，也是父親在長官公署教育處與臺灣文化協進會的官民合辦下進行的。一九四七年一月二十二日到二十六日在中山堂召開「古美術展覽會」，徵求臺灣省內私人收藏家出借藏品，總計展出書畫、器物古玩近三百件，也展出本省已故近人黃土水、呂鐵州、陳植棋等藝術家作品，參觀者眾。

父親說過，籌備期間文藝界朋友都笑他瘋了，因為彼時正是大家都很憂慮的時期，但父親認為越是憂患時刻就越需要精神上的美術和音樂來一解憂愁。當時文化協進會中，知名文學家也是父親友人的呂赫若，除在機關雜誌《臺灣文化》發表小說〈冬夜〉，也與臺灣著名音樂家呂泉生、高慈美等人一同投入臺灣音樂文化工作，舉辦演奏會、辦理音樂比賽、出版樂譜等。

亦是在這個時期，父親結識了王白淵、蘇新等臺灣文化人，我們小時候經常見到王白淵，當時他與蘇新都住在中山北路七條通附近。父親曾說王白淵是個溫厚信實的朋友，光復後就熱情地投入臺灣美術運動，每屆省展、臺陽展都有他親切的論述與協力，對於臺籍和外省籍畫家的路線差異也有清晰的論點和見解。當中，王白淵在《臺灣省通志稿》「學藝誌藝術篇」所寫的〈臺灣美術運動史〉，更認為父親是臺灣美術史的第一把交椅。在國畫論爭最激烈的時期，王白淵也透過文字正確地加以評論。可惜於一九六五年逝世，父親那時擔任治喪委員，送這位一生都走在「荊棘之道」的好友最後一程。

戰後初期到二二八事件發生前，這段短暫時光是王白淵、蘇新、呂赫若在文化界最活躍開懷的年代，雖然文化重建之路百廢待舉，卻充滿熱情與期待。但是二二八事件後，陳澄波被槍決、王白淵遭拘捕、蘇新潛往中國大陸、呂赫若逃亡山區、陳逸松飽經壓迫，這群文化人曾與父親一同在戰後初期對於臺灣文化的未來做過一場短暫美夢，以為即將迎接的是五彩的春光，孰料卻是充滿血腥的春寒。◆

> [2] 被聘為美術委員會委員的藝術家還有陳清汾、李石樵、陳澄波、楊三郎、林玉山、陳春德、廖繼春、林之助、廖德政、李梅樹、陳敬輝、陳慧坤、陳進、蒲添生、藍蔭鼎、顏水龍、黃榮燦、麥非、陳德旺、許基鄭、張萬傳、洪瑞麟、鄭世璠等人。

o2 二二八事件：
死與生。

黃榮燦〈恐怖的檢查──臺灣二二八事件〉木刻版畫。

水溝裡的恍目惺紅

一九四七年二月二十七日傍晚七點左右，在臺北市太平町（今延平北路附近）臺北圓環附近的天馬茶房對面，專賣局查緝員與警察在取締私菸時，沒收菸販林江邁的私菸與收入，面對哀求歸還扣押物的寡婦，爭執拉扯中以槍托擊傷林婦，引發圍觀民眾不滿。混亂中，查緝員在行經永樂町二町目（今迪化街）開槍恫嚇，卻意外擊斃路人。

當時臺灣失業者眾，人民生活困苦，加上以陳儀為首的來臺接收官員貪腐劫行日益囂張，百姓對於這批挾收優越感的外省統治集團越發不滿。因此圓環緝菸事

件，擦槍走火引燃了二二八事件。

其後，先是陳情要求行政長官公署緝凶的抗議民眾遭到軍隊射殺，引發民眾群起抗暴，蔓延成為全島範圍的政治抗爭運動，本地菁英與陳儀談判要求政治改革。接著是中央派遣軍隊來臺血腥鎮壓，展開長達兩個多月的掃蕩與鎮壓。在這場以「綏靖」為名的的血腥屠殺中，許多臺灣菁英包含文藝家、美術家、實業家、地方仕紳、醫生、新聞記者等都不幸罹難，成為日後臺灣人內心深處最驚懼的一場噩夢。

這個事件亦是父親一生中揮之不去的夢魘，更是他內心深處永遠的痛。最讓他深受打擊的是官方對臺灣人的無情射殺，對於口口聲聲的臺灣同胞，竟是以這種方式草率鎮壓，讓他感到寒心，對國民黨政權產生抗拒，甚至始終不願認真學習國語。

父親當時的畫室位在南海路美國新聞處（原臺灣教育會館）附近，與太原路的住家分隔兩地。二二八事件發生時，大稻埕方面鬧得特別厲害，每天槍聲不絕於耳。父親那時正在畫室構思第二屆省展作品，被街上突如其來的騷亂驚動，一見情況不對，趕忙回家把母親和妻小接到畫室避難。從臺北植物園附近的畫室到臺北後車站的住家，平常不覺遠的距離，那天帶著家人分乘兩輛三輪車逃離大稻埕的路程，卻好像無止境的漫漫長路。途中槍聲不斷，映入眼簾的盡是一張張驚惶奔走的臉孔，兩旁住家門窗全都緊緊閉鎖。

全家好不容易安抵畫室，那是間日式建築，為了以防萬一，父親將畫室的榻榻米豎起，擋在窗邊做為防彈之用，晚上大家一起挨著榻榻米過夜。為免讓人察覺屋內有人，日夜都保持消燈狀態，偽裝成無人居住的樣子。彼時戰後出生的「光復仔」四姐珠美才一歲半，正是容易哭鬧的年紀，鄰居太太擔心四姐的哭聲會引來阿兵哥，甚至向父親建議把她悶死算了。這麼殘忍的建議，父親當然不可能接受，母親也只能想方設法盡量安撫年幼的四姐，不讓其出聲。那時對面住著一戶出身上海的外省人，對國民黨作風有一定認識，告訴父親千萬別喝自來水，因為國民黨官員可能在水源下毒，還勸父親自己掘井。對於一生大半都在太平環境下成長的父親而言，無寧是個震撼教育，從來不曾覺察箇中的利害關係。

一日清晨，父親為想了解外頭情勢發展，忍不住出門一探究竟，行經附近一處飲茶店時，有位老婦人舉手示意要父親趕快回家。相隔幾天後又出門探看的父親，發現附近水溝內淹滿一整片紅色的汩汩血水，怵目驚心至極。一時之間竟舉步艱難，這才驚覺是當日那位老嫗救了自己一命。父親日後回想起這段驚惶的記憶，說著說著總覺得「目眝眛要流」。

當時陳儀政府展開綏靖與清鄉，陸續逮捕與處決各地菁英，肅殺之氣瀰漫全臺，許多知識青年因此逃亡、避難。一天夜裡，門外傳來敲門聲，讓躲在屋

內的全家人頓時都緊張起來，父親鎮定詢問來客是誰，聽到對方壓著嗓音說出「周井田」後，這才放下戒心開門。甫開門見到穿著一身簑衣、手提釣具喬裝成釣客模樣的周井田。在大稻埕開設印刷廠的他，因為涉及印刷「不法」（當時指的是左派）書籍而成為當局的敏感人物。為了避風頭而出走尋找安身處所，來找父親之前曾求助李石樵，卻遭婉拒，並向他說「等青天白日再見」。後來父親讓周井田留下，並幫忙連絡其家人，直到事件平息後才離開。事後父親回想，才覺得當初這個決定太過冒險，因為附近就是警察宿舍，萬一被發現，後果將不堪設想，也無怪乎李石樵當時不得已予以回絕。幸好事過境遷，大家都平安無事，周井田後來對我們家的救命之恩始終感懷在心。這一段黑暗的日子，父親說過那是他一生中最為緊張苦悶的經歷，但也從中得到許多寶貴的人生經驗。

才子呂赫若之死

一

二二八事件後，呂赫若因目睹恐怖鎮壓與國民黨的腐敗官僚而徹底絕望，轉往主編地下刊物《光明報》、經營大安印刷廠。後因為涉及影印敏感書報遭官方通緝，出走奔逃於石碇山區，從此人間蒸發，傳聞一九五○年秋天在山區遭毒蛇咬死。對於呂赫若之死，父親深感痛惜。在一九三○年代到四○年代，臺灣文化人經常聚首於大稻埕古井仙的山水亭，以文藝會友，後人曾以「大稻埕的梁山泊」來形容，父親和呂赫若亦是在此結識。這位臺灣第一才子，在日治時期已是熾熱的青年作家，在音樂與戲劇方面也才華洋溢，為人聰敏思想前衛，是臺灣文藝界不可多得的人才。戰後初期就已跨越語言斷裂用中文創作，活躍於當時臺北音樂界與文化圈。

大姐禎祥的記憶中，幼時呂赫若曾來家中作客。記得有回呂赫若還帶著松菜與她一同去遊船，在船上即興高歌的呂赫若，其丰采與音色之美讓大姐至今難忘。呂赫若曾擔任辛顏碧霞女兒的家庭鋼琴老師，辛顏碧霞則是母親林阿琴在第三高女的同窗，是位秀麗堅強又有才華的女性。丈夫辛顏岳甫早逝後，寄情於文學藝術，推動「文學沙龍」，呂赫若也曾參加。一九四二年辛顏碧霞曾出版過《ながれ》（流），因為內容影射家族內幕，辛家相當不滿，遂出面將該書全數收購。

一九四九年呂赫若所經營的大安印刷所被通緝在案，為避風頭出走，曾向辛顏碧霞商借旅費，臨行前將印刷所鑰匙

1 呂赫若照。（呂芳雄先生授權）
2 林阿琴（左）和第三高女同窗顏碧霞（右）等人合照。
3 青年郭松棻。

二二八時我九歲，小學三年級，我家就在延平北路附近，林江邁的攤子現在我都還可以指出來，所以對我而言，當時不用多加思考，寫《月印》的當時，我四十幾歲，生活記憶還在。要寫那段，不用去思索，那生活自然而然就在我腦裡。二二八前後的槍聲，中山堂全給王添灯等人的「處理委員會」占據了，我記憶深刻。因為那是我自己成長的年代，不用費心去構思。

我猜大哥應是從小就一旁靜靜聽著這些文化前輩們的談話長大，不但聽進去了，而且感受很深。二二八事件後，國民黨繼續以白色恐怖手段統治臺灣，許多臺灣菁英從此銷聲匿跡，父親也為之驚恐，並百般叮囑，要我們家中兩個男孩千萬別過問政治。但日後大哥松棻赴美留學期間，遭逢「釣魚臺事件」，遂奮不顧身投入保釣運動，思想亦開始左傾。或許從小在臺灣文化前輩的耳濡目染下，早已默默注定了日後大哥投入運

交付保管，辜顏碧霞因此受到牽連，無辜遭受數年牢獄之災。母親每每提及同窗好友當時被株連入獄之事，總說辜顏碧霞是為了顧全大局、保住財產才接受刑責，她的兒子辜濂松因為此事，終其一生都未曾敢頂撞母親。

而大哥松棻對於呂赫若、王白淵這些小時候常來家中走動的臺灣文學家前輩，總是稱呼他們歐吉桑（おじさん）。松棻以二二八做為題材的小說《月印》，主角鐵敏有著松棻自身與呂赫若的雙重身影。松棻曾向同是大稻埕出身的謝里法表示，如果呂赫若沒有早逝，說不定能成為臺灣的魯迅，不難看到大哥對於呂赫若的推崇。二二八事件發生時，大哥松棻雖然才九歲，卻瘋狂蒐集關於二二八事件的各種新聞剪報，二姐惠美也曾幫他蒐集過陳儀被槍斃後的新聞剪報，可以看出松棻的早慧與敏感。在大稻埕長大的他，這場發生在離他生活圈那麼近的事件，帶給他很大的影響。在他書寫《月印》時，曾如此自述：

動、步入文學之道的未來吧。大哥對於呂赫若有很高的評價，認為他是個敢於介入境遇、有血有肉的作家，這種創作態度更是他師法對象，也影響了大哥日後的思想軌跡。經歷過二戰、二二八陰影和白色恐怖的壓抑，造成大哥松棻終生內心的傷痕。他帶著「亞細亞孤兒」的心態一路成長，父親的叮囑反而更激發他勇於伸張正義、抗拒威權的意志。

松棻形成獨特的叛逆性格，與父親郭雪湖為人熱情、溫厚優雅的畫家性格大相逕庭。

第二屆省展參展作品〈吟秋圖〉，這幅彩墨作品背景描繪的是斜倚在芭蕉樹蔭下的絲瓜棚，前景則是一隻飛來棚架上駐留的斑鳩，若有所思。此作完成於那餘波盪漾之年，向來很少在畫中著文賦款的父親，罕見地留下了「蕭瑟金風瓜欲老，關關喚醒芭蕉秋」詩句，表白寓意耐人尋味。

第五屆省展參展作品〈竹林急雨〉，以單色水墨渲染的技法表現出竹林風急雨驟的情境，畫作中央是一隻白鷺鷥雙腳緊扣搖曳的竹幹，在風雨飄搖之中求生。顫顫巍巍的鳥姿，讓此畫增添幾分蕭瑟戰慄之感。

〈荷塘清晨〉則是第十六屆臺陽展參展

$$\frac{2}{3}\ \Big|\ 1$$

1 〈吟秋圖〉
第二屆省展。1947年，彩墨·紙。

2 〈竹林急雨〉
第五屆省展。1950年，水墨·絹。

3 〈荷塘清晨〉
第十六屆臺陽展。
1949年完成，1953年展出，水墨·絹。

父親在這三幅畫作中都安排了一只

作品，純熟地透過墨色的濃淡渲染，生動描繪了隱蔽在枯葉殘荷之下，躡走於清晨荷塘上，一隻神情警覺的夜鷺探頭專注凝望前方獵物，拱起的羽背與瑟縮的尾羽，給畫面增添一股緊繃氣息。

禽鳥的角色入畫，神情皆意味深微。這些作品均創作於二二八之後那動盪沉悶的年代，不難理解父親依舊處於戰戰兢兢、心有餘悸卻又不敢抗爭的無奈，或許父親只能透過細膩刻畫鳥的神情，含蓄地抒發自己當時的心境。

光復後的新生

雖然時代的陰霾如影隨形，但生活的腳步依舊不斷向前。如同殘荷凋落的枝葉，終將化作春泥，帶來下一個輪迴的新生綻放。二二八事件隔年的

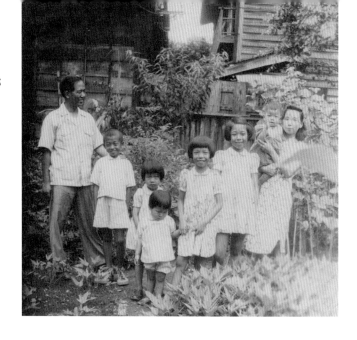

童年家族合照，左起：郭雪湖、郭松菜、郭香美、郭珠美、郭惠美、郭禎祥、郭松年、林阿琴。

一九四八年二月二十八日，排行第六的我出生在小南門附近的舊宅，與四姐珠美同為戰後出生的「光復仔」。母親總是說老么松年生性陽光，在她懷中一逗就笑，像是帶著滿心歡喜來到人間。

對於三歲以前的事，我沒有任何印象，第一個關於家的記憶是在一九五○年到一九五四年間，我們住在長安西路的一間日式平房。這間房子據說是二戰結束後不久，父親從一位日本朋友那接收而來。在這棟房屋裡雖只短短住了四年，卻是我童年最美好的時光。當時我與珠美兩個光復仔，和出生在戰爭期間的三姐香美，因為年紀相近，總是玩在一起，點子多的香美從小就是我們的領頭羊。

那是間有著傳統日式榻榻米的木造建築，以拉門（ふすま）穿插隔間，進門處有個玄關，右側為會客室，再往裡面還有兩房，一間是父母的主房，一間是起居室兼我們的睡房，將隔間拉門推開，就成了一間寬敞大房間。走在彎折的迴

廊上饒富趣味。而屋前有一處花園通往後院，是我們幼時的遊樂場。花園中的水蜻蜓、蝴蝶、金龜是最吸引我們的「獵物」，尤其是色彩鮮豔的小蟬，抓在手裡即便如何招牠尾部也不發一聲，其可愛模樣令我愛不釋手，是童年最深刻的回憶。

父親總是整日埋首畫室，每當作畫時更會將拉門緊緊關上，鮮少露面，也嚴禁打擾，那時候我們的教育和生活大小事全由媽媽和祖母張羅。我常常從拉門縫偷看作畫的父親。有次客人來訪，父親在會客室裡久久未出，我就乘機偷偷溜進畫室，大模大樣坐到他的座蓆上，還拿起畫筆，模仿父親的模樣，在他創作中的畫面上大肆揮毫，而這件作品已幾近完成，迫使父親參展在即的畫作得重來一次，事後被狠狠地修理一頓。而這種事我做過兩次，說明我從小就有繪畫的衝動吧！

家父是個非常傳統的日式父親，對孩子們的態度很嚴厲，記憶中他總是成

天關在畫室畫畫。小時候一看到父親就覺得緊張。家裡是禁止吃零食的，有次在外面和同伴偷吃冰棒，被父親撞見，他就站在那裡直盯著我，看得我心裡發毛、不知所措。不過光復仔的我和珠美，因為年幼，還是得到較多的關愛。記得那時家裡是木頭浴缸，父親常幫我和珠美洗澡，或許因為照料小孩的經驗有限，他總是匆匆沖洗就放我們進浴缸，這時水溫通常還很燙，燙到都覺得是冷的，我和珠美往往燙到在水裡一動也不敢動。

當時大哥松菜自日新小學以第一名畢業考上建國中學，更是全學年唯一拿到獎學金的人。他從初二開始著迷於養信鴿，每天放學回家，就急忙揮著一根破旗杆，引導鴿群飛上天際盤旋，有時還把心愛的鴿子裝進書包裡帶到學校。有回為了抓鴿子回籠，大哥爬上倉庫屋

頂，一個不小心踩破屋簷摔了下來。所幸當下父母不在，祖母便忙著找人善後處理，並為大哥掩飾。祖母特別疼愛松菜，或許因為他是長孫的緣故吧，一直到松菜上了大學，祖孫倆一直都維繫著相當的默契，松菜經常是祖母傾訴的對象。

這時期祖母與母親在家中的主導地位已漸漸逆轉，然而在這對婆媳間，六個小孩反而常常祖護從小疼愛照顧我們的阿嬤。記憶中兒時都是祖母一早叫我們起床上學，幫我們準備早餐與便當。

住在長安西路日式平房的時期，雖然省展會務繁重，但對於自己的畫業，父親依舊絲毫不懈怠，總是將時間與心力盡可能留在創作上。父親此時的作畫主題多是日常中俯拾可得的題材，也反映出該時期的生活樣貌。不管是後院花園

鴨，都成了父親畫筆下的主角。

父親相當鍾愛曇花，常以此為寫生對象。每當後院的曇花綻放，父親就會動員全家大小一起觀賞。但曇花總是開在半夜，愛睡覺的三姐香美記得小時候，一看到家裡栽種的曇花盛開，就會把孩子們集合起來，要大家一起寫生。

當時小孩們個個睡眼惺忪、愛睏極了，但因為爸媽逼得緊，一定得畫，所以只能邊打瞌睡邊跟著爸媽寫生，這也成了我們童年難忘的家族記憶之一。

為了捕捉曇花緩緩綻開的一瞬，父親總是全神貫注速寫曇花，那專注作畫的模樣，至今仍歷然在目，他筆下的曇花彷彿仍能感受到其所釋放的清新芳香。

一幅講究墨色暈染之作，朦朧月光下，從前景由濃轉淡的葉片墨色，層層暈染出帶有景深的空間感與光影變化。

父親的〈宵〉，是第六屆省展推出的作品。

裡的曇花、蝴蝶蘭，還是祖母飼養的雞

而畫面中的主角曇花，透過清淺筆觸，表現出花朵的柔美細膩，更敷染出緩緩綻放著的白色花瓣。此作描繪了南國月夜朦朧，曇花嬌媚芳香、豔而不俗。一位知名收藏家曾說：「郭雪湖畫的曇花，在臺灣不出其二。」後院中祖母養的火雞，也經常成為父親寫生的素材。父親曾以「夫唱婦隨」的畫名來形容筆下的火雞，細膩描繪母火雞形影不離、步步跟隨在展翼的公火雞身後的景象。這幅畫以獨創的淡墨勾勒技法，配合墨彩的濃淡暈染，來表現火雞豐厚有層次的羽翼，並以彩墨表現火雞豔麗繽紛的頭冠，畫作背景則以彩墨描繪攀藤在支架上的牽牛花，為整體畫面點綴一抹夏日清新。是幅融合水墨與膠彩特性的作品。

常常提筆看著總是神氣地走在前頭的雄雞，而在後面仿若帶著幾分羞澀亦步亦趨的母雞。日子久了，父親對這些火雞也有了感情，每當祖母要宰殺拜神祭

1　〈宵〉（又名〈宵夜花開〉）第六屆省展。1950年，彩墨‧紙。

2　〈後庭〉1964年，膠彩‧絹。

3　戰後臺陽美協會員合影。

祖時，父親總感到辛酸不捨。

風雨欲來

二

二二八事件後，雖然人心惶惶，但並未直接波及臺灣美術界，因為每年二月到四月間，臺北梅雨季節本來就是美術淡季。二二八之後，長官公署改組為省政府、教育處改為教育廳，新上任的廳長許恪士和副廳長謝東閔都是學者出身，關於省展事事尊重籌備委員意見，因此第二屆省展尚且順利進行。而父親認為時局越是動盪詭譎，越是要堅守崗位。雖然風暴剛過，父親仍無暇他顧地全力投入籌備工作。

這段期間，畫友們經常來家中聚會，討論省展籌備工作或交流切磋。每當看到家裡水缸中泡著幾顆碩大西瓜時，就知道父親畫友們今晚有聚會了。一大清早，朝通舅舅就騎著腳踏車載送好幾箱啤酒過來，母親和祖母則關在廚房忙著

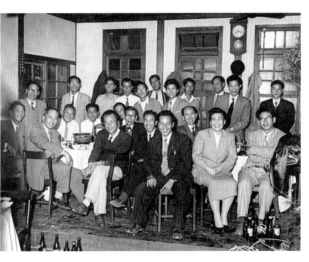

準備料理。那時候畫友們都知道「雪湖嫂」有一手好廚藝，父親也是畫友圈出了名的海量，大姐還記得當時父親與這些畫家歐吉桑們喝起啤酒就像喝水一樣。美酒佳餚，幾巡過後，畫友談笑聲、杯觥交錯聲伴隨著父親的大嗓門，家中熱鬧喧騰不已，孩子們在這種氣氛下也樂於扮演跑堂的角色，分享大人們的酣暢快意。這段往事至今仍令人回味無窮。

戰後初期，畫友們相處和諧，同心協力共同投身於振興臺灣美術，彼此間曾有過一段短暫卻值得珍惜、真摯而又美好的時光。此時也有慕名而來拜師的學生，但多半難以得到父親首肯。父親早期曾收過幾位學生，如黃早早、黃新樓、林華嵩、董伯昭等人，但因膠彩畫材料昂貴、畫法繁複，學生大多半途而廢，早期的學生也只有黃早早持續動筆。父親透露過，有兩名學生因病先他早逝，讓父親覺得自己有這方面的「厄運」。戰後入門的學生陳定洋也曾與死

神擦身而過，在祝融火劫中挽回一命，這些巧合加上一生堅持走專業畫家之路，使得父親未曾有過太多入門弟子。

一九五○年十五歲的陳定洋，在父親表弟王英介紹下來家中習畫。陳定洋回憶，第一次到父親畫室時，父親對他說的第一句話便是「人格就是畫格，人格不好再怎麼畫也不好」。這句話正是當初鄉原古統不斷對父親耳提面命的叮囑，父親將它傳承給陳定洋，並以傳統師徒方式帶領他。每天一大早，陳定洋便來到家裡，我們如同家人般相處。記得我上幼稚園時，常常是他來接送，偶爾也帶我到外面趰趰（tshit-thô，臺語：遊玩）、買點心等，我一直視他如兄長。一九五一年，大哥松棻曾跟著父親和陳定洋同遊關渡，登觀音山寫生。

後來父親在第二十三屆臺陽美展的參展作品〈耕到天〈觀音山頂〉〉，便是以此次出遊的寫生稿完成的。

父親常常誇讚陳定洋性格溫順、淡泊寡言、不愛交際。這位學生也沒讓老師失望，在一九五一年以兩幅膠彩畫作〈茄子〉、〈炎庭〉入選第六屆省展國畫部。即使父親往後離臺，陳定洋也未曾想過再入其他前輩畫門下，以求功成名就。

負荷沉重，鬱鬱寡歡

一九五四年，我六歲時，某日清晨見大人們忙著清理整頓大小物件，才知道原來正準備搬家；又一天早上恍惚醒來時，驚覺自己已躺在尚有濃濃油漆味的新房子裡，心裡有些失落遺憾，因為還未與鄰居玩伴打招呼說再見。至今我還記得住址是南京西路六十四巷九弄十九號，在今當代藝術館（該建築戰前為建成小學校，戰後曾是臺北市政府所在）附近的巷弄內，是一棟兩層樓高的樓房建築，還加蓋了閣樓做為父親的畫室。直到一九六三年售出為止，我們在這裡度過了九年光陰。這棟房子現在依舊存在於中山捷運站一號

出口後面的大同幼兒園斜對面，一樓已變成咖啡廳，但依稀可見當年的格局。

平日的父親就是整天待在閣樓裡閉門作畫，到了吃飯時間才有機會見到他的身影。自從搬到新家後，總覺得父親鬱鬱寡歡，後來才知曉，原來父親為了滿足母親的要求，咬緊牙根、耗盡積蓄買下這棟樓房，從此面臨巨大的經濟壓力。加上「省展」傷腦筋的麻煩事步步進逼，種種壓力都讓當時的父親愁眉深鎖。父母親兩人的成長背景造就他們大不同的個性，父親孩童時期家境清貧，但他清簡樂天；母親從小家境富裕，養成她慷慨大方的個性。加上戰爭期間讓母親獨自扛起家庭苦擔，讓父親一直深感愧欠。而母親第三高女的同窗們大多嫁給大戶人家，每年同窗會家裡總瀰漫著一股隱形的壓力。父親相當疼愛母親，在很多重要事情的決策上都讓著她。當時大部分人都誤以為我父親很富有，但其實有許多難以言說的辛苦，特別是順著母親咬牙買下這棟樓房後，加

上六名子女的養育，畫作卻越來越難賣出，肩上的負荷日漸沉重。

在南京西路這段時期，畫室在閣樓，到了夏天熱得不得了，經常看見父親穿著內衣，滿頭大汗在裡頭埋首作畫。有段時間畫室經常傳來劈哩啪啦的聲響，我們都知道這是他作畫不如意，正在發脾氣。嚴重時，父親甚至還會將內衣撕破。很久以後，我們在幫父親整理畫具時，才發現筆桿都被他咬得破破爛爛的。父親當年不願結婚，便是擔心身為畫家的感受性強烈，在創作上遇到瓶頸

或不如意時，會讓家人受累。即使總是給人樂天進取印象的父親，也免不了面對創作過程中苦鬥的焦躁情緒。加上經濟上和畫壇上逐步進逼的壓力，這段時期的父親，總讓我們心生敬畏。父親也擔心個人因素影響到小孩，自己常漫無目的地跳上公車四處晃蕩，直到冷靜下來有了笑容才回家。現在回想當時的父親，各方面都承受了巨大壓力，為人子的我也忍不住為父親心疼。◆

1 郭雪湖（右）與陳定洋師徒合影。
2 郭雪湖於南京西路家中客廳留影。

o3 省展風雨。

省展會場。

省展功臣

昔日畫友們來家中聚會酣暢淋漓、盡興而歸的光景，後來並不多見。唯楊三郎歐吉桑經常來串門子，但多半是和父親商討有關省展與臺陽美展的籌備事宜。從第一屆省展開始及一九四八年起第十一屆臺陽展恢復舉行後，不論大小事，父親總是親力親為、以身作則地帶著一群年輕畫家動手布置會場。

曾經參與其中的大姐禎祥回憶過，可別以為只是把畫掛上就了事了，一群人得分工扛木條、布匹，一釘一槌地架起支架，再釘上布幕，接著才能開始掛

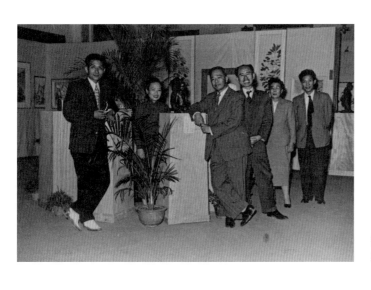

審查委員合影，左起：林之助、袁樞真、郭雪湖、林玉山、陳進。

置作品。加上出品畫作又重又多，掛畫過程中必須謹慎對待，好不容易掛好，遇到父親檢視展場最終整體展示效果時，只要一句「這畫擺這裡不好」，大家就得再動員一次。彼時大姐也是同在會場勞動的幫手之一，雖然她的父親是郭雪湖，又是女孩子，卻從未享有任何特權。就連當時臺陽美展的各種通知信函，皆是由她幫忙撰稿、抄寫和送印。陪伴父親走過這段時光的大姐，一九五五年進入臺灣師範大學美術系就讀，後來將一生投入到臺灣藝術教育的耕耘培育中。

有「日治時代臺灣美術資料庫」之稱的油畫家鄭世璠，曾有過這段描述：

當初之所以認識郭雪湖，固然多緣於臺陽美展、省展的活動，而最令我這個初出茅廬、帶點盛氣的年輕人感到訝異的是，每回我從新竹風塵僕僕來到臺北的展覽會場時，都看到郭雪湖一人忙進忙出。看到我前來，居然不怪我這個晚

輩沒能即時分擔會務，還笑盈盈伸手招呼。我不禁狐疑，怎麼都是郭雪湖在看守會場，經打聽後方知道，原來這些前輩們有排班表，說是大家輪值，怎知後來皆因大部分人住家不在臺北，不方便的奔波，因此事情便自然而然落在住臺北的郭雪湖身上，而郭雪湖絲毫不介意，管理大大小小一切雜物，不見任何大架子。

這些片段回憶都可感受到父親對於戰後初期畫會活動的全心投入，也可看到那是段不計較輩分得失、眾人齊心協力一同推動美術發展的畫會時期。當時不只經營展覽會事宜，連出品畫的推銷也是由父親出面的。除向省府申請預算購買，也向銀行與公司行號推薦優秀出品畫，同時促進臺灣美術與金融工商界的交流。後來建議政府編列每年度的購畫預算，這項提議一直等到楊肇嘉擔任民政廳長才得以實現。因此日後謝里法以「省展之父」來定位父親在戰後初期臺

灣美術史上的貢獻時，嘗盡省展各種辛酸甘苦的父親，也堂堂正正地接受了這個讚譽。

此外，談到省展成就，不能不提的其中一名功臣，便是教育廳第五科科員的張呂煙，做事熱情，老實謙虛。教育廳當時只有五科，由於畫界人士敬佩他的服務精神，還給了他一個「第六科長」的封號。他是明治大學畢業生，是有足夠資格擔任科長職位的，卻因為是臺灣人之故，只能當個科員。他的職務是管理美術部門，也兼及體育部門。當時省展的收件與退件全由他一人包辦。尤其退件非常吃力，要包裝好送到車站託運。按照資歷，是可以擔任一級官員，而不用親自做這些粗重事情的。即便如此，他依舊沒有差遣他人，開支亦頗有節制，是位不可多得的人才。父親認為他對省展的貢獻功不可沒，後來張呂煙也成為家族好友，日後父親出國開畫展，不在家時亦常受他關照，可惜後來意外早逝。

省展蒙難記

從一九四六年創設省展到一九六四年移居日本，父親從青壯年步入中年，將全副心力投入到省展會務及戰後臺灣美術的推展。這二十年間並非一帆風順，日治時期出生的臺灣畫家，除了要面對戰後語言與文化轉換上的調適外，最讓父親難以適應的是國民黨落後腐敗的官僚作風。

由於中國從未有過國家公辦審查的公募美術展，所以很多戰後大陸來臺畫家不清楚省展內容，常有人上門質問。第二屆省展前的一個秋日，父親在家中忙於出品畫，有兩位穿著軍服佩戴短槍的軍人來訪，表示他們是康樂部隊美術部門，欲參加十月的省展，並要求提前給他們入選。父親向其說明審查制度，並強調他無權決定後，兩人臉色大變，將手槍拿出來放在桌上恫嚇。這種談到一半亮槍的情形不只一次，後來父親遇到有陌生人來訪，都佯裝是掃地的園丁，

表示主人不在打發來客。

也是在第二屆省展籌備期間，第五科長——即社會教育科辦理省展直轄官員，試圖安插國民黨來臺高官馬壽華擔任審查委員。馬壽華時任臺灣省物資協調委員兼財政廳長，是當時省主席魏道明的重要官員。這位科長想藉由推薦馬壽華為機會，親近高官以求晉升。但父親認為馬壽華是業餘畫家，省展主旨是獎勵新人而非培養審查委員的機構，遂予以婉拒。當時教育廳長與副廳長也認為官員不能干涉，一切交由諮議負責辦理。後來這位福州仔科長，覺得沒有面子，藉機讓財政股長前來查帳，要求父親提出省展的支出收據。父親一向秉公辦理省展財政，立刻將詳細的收據交呈上去，這反倒讓習於貪污的國民黨官員大吃一驚。是日，父親正好主持一場臺灣文化協進會關於省展的座談會，因而遲到。到場說明緣由後，大夥兒都為父親的魄力及勝利鼓掌歡騰，那夜還為父親設席祝賀。但到第三屆，馬壽華還是父親成為大陸來臺畫家擔任省展評審的第一人，這種「牽親引戚」走後門破壞制度的作風，讓父親相當不滿，這也種下日後父親離開故鄉的理由之一。

還有一次，那時正在籌備第八屆省展，當入選畫作已決定並陳列完畢後的某一日，張呂煙前來通報父親，表示有一軍人來會場指名要見他，隨後不客氣地表示軍方明日要在此開會，令父親把牆上的所有畫撤走。一旁的張呂煙見狀，趕緊打電話給教育廳長，再由教育廳長出面打電話聯絡軍司令官，才解決這場麻煩。彼時楊三郎還住在淡水，多半每個月一次到教育廳報到，這些省展的突發狀況，常常都是由父親面對處理，因此默默飲下不少苦水。

一九四九年國民政府播遷來臺後，臺灣成了反攻大陸的復興基地，大量軍民渡海來臺。當中也包括了大量的外省籍大陸畫家，臺籍美術家開始被質疑不了解什麼是真正的中國畫。此後的省展，父親和過去的臺展東洋畫家，必須面對省展國畫部東洋繪畫與傳統中國繪畫之

1　1950年代省展委員合影。前排右起：張啟華、李梅樹、陳進、劉啟祥；後右起：張萬傳、盧雲生、張義雄、郭雪湖、李石樵、吳棟材、楊三郎。

2　郭雪湖（後排左一）、楊三郎（後排左二）、馬壽華（右著長衫者）等人合照。

間的衝突，也就是臺灣美術史上的「正統國畫之爭」。

對於父親而言，創作才是美術的正道。

命，這些官場陋習或畫壇爭論都讓他疲於應付。因此一九五五年第十屆省展結束後，父親毅然放棄月薪數千元的諮議一職，不再擔任主辦省展的官方要職，只負責審查工作。雖然這個決定讓父親如釋重負，但隨著收入的減少，生計壓力更是沉重，父親必須更積極尋找出路、更努力拓展多元的畫題，同時開始出國舉辦畫展與旅遊寫生。此時的父親已是即將跨入半百的中年，開始踏上一條頻繁渡海離鄉與家人聚少離多的行旅。

藝術家庭

由於父親在省展草創期披荊斬棘的努力，第一屆省展的成果，贏得官方與畫家的肯定與讚譽，臺灣師範大學校長李季谷曾專程拜訪父親，希望邀請他出任即將成立的師範大學藝術系主任。但父親郭雪湖始終謹記鄉原古統返日前的叮囑，「畫家不能兼職」，堅持走在專業畫家的道路上，因此婉拒了這項邀約。但隨著同儕的畫友陸續走入學院從事教職，唯獨他依舊堅守著專業畫家的崗位，為了生計，只能更加倍努力於畫業經營。

與此同時，父親亦痛心於當時業餘指導專家、政治介入美術的藝術風氣。國民政府時代的藝術家們，一方面未受到足夠重視，另一方面卻又相互攀比與高官間的關係，藉以抬高自己身價。對於臺灣的美術發展來說，是一大阻礙。此外，他認為中國繪畫藝術之所以進步較緩，主因在於中國畫家離不開臨摹舊畫習性。父親的繪畫觀認為，一幅理想的畫作必須具備四性：一、個性；二、創造性；三、地方性；四、民族性。一味的因襲守舊，無法創造，也不能發揮個性，不能進步也是意料之中的事了。

父親於一九五〇到六〇年代間舉辦過二次畫展，除一九五七年中山堂舉辦

4 | 3 | 1
2

1 1960年，郭雪湖（前排左二）於省立博物館舉行個展時，與呂基正（右一）、陳敬輝（右二）、三女郭香美（右三）、陳定洋（郭氏後方）等合影。

2 1960年，郭雪湖畫展會場全家合影。

3 當時臺北市長高玉樹參觀郭雪湖畫展合影。

4 父母女聯展合照，左起：郭禎祥、郭雪湖、林阿琴。

的父母女三人聯展外，還有一九六〇年省立博物館舉辦的郭雪湖個展。期間謝東閔、楊肇嘉、吳三連、游彌堅、高玉樹、辜振甫、陳逢源、顏欽賢、黃及時等諸多友人都曾到場支持，父親的畫作亦頗受好評。值得一提的是，這個階段母親林阿琴亦重拾畫筆。家母自日治時期就曾有過幾次入選臺展紀錄，婚後為了支持父親個人畫業及養育子女和家務，自身畫事停頓很長一段時間。戰後母親隨著子女漸長，才有機會忙裡偷閒，不只是重拾畫筆，也積極學國語，甚至還補習英文。

母親過去畫作以寫生花鳥為主，一九五〇年以〈月來香〉得到第五屆省展國畫部的文化財團獎，一九五一年以〈麗日〉得到第六屆省展國畫部特選主席獎，可以看到她依舊寶刀未老。這段時期，母親也曾向同是第三高女出身的前輩陳進學習人物畫，我和珠美成為母親人物畫的模特兒，記得那是件苦差事，好不容易挨過幾個小時，等到母親

畫了一段落，休息時間，陳進伯母會拿出高級的花生酥糖與我們分享，我也藉機與陳進兒子蕭成家一同玩耍，還算是有點樂趣。一九五一年母親林阿琴以〈院子〉得到第十四屆臺陽展佳作獎，隔年相繼推出〈元宵〉參加第十五屆臺陽展，得到第一名，這幅畫裡在庭院裡提著燈籠的孩童，便是穿上母親親手縫製衣服的我和珠美。

一九五七年三月十四日到十七日，父親、母親和當時就讀臺灣師範大學美術系三年級的大姐禎祥，一同於臺北中山堂舉辦首屆父、母、女三人聯展。這場在當時別開生面的家族畫展，獲得極大的注目與回響，被媒體喻為「美術的模範家庭」、「美術世家」等多方肯定。這年十二月，大姐禎祥以〈室內〉得到第十屆省展主席獎第一名。這次聯展共展出六十二幅作品，其中十幅為母親和大姐作品，其餘皆為父親近作。王白淵以筆名「王博遠」撰寫美術評論為父親聲

援。對於日治時期曾經舉辦多次個展，相隔二十年後才再度舉辦個展的父親，王白淵說道：「在個展氾濫的今天，他能沉默二十年，孜孜地研究藝術，可想見其對藝術態度的真摯與誠實。」這場家族第一次聯展，記錄了父母親自日治時代以來，攜手並進畫路、開枝散葉的軌跡，日後隨著家族逐漸飄泊海外，家族聯展的足跡也從臺灣往海外拓開。

王白淵的評論也精準掌握父親這個階段的畫風變化，尤其是對於父親水墨創新的嘗試。

〈新月〉和〈城邊暮色〉兩幅畫作可以看到父親對於墨色濃淡技法的日益純熟。一九五四年的〈新月〉，是以水墨渲染技法描繪了在沉寂月夜裡一隻獨踞樹頭目光炯炯的貓頭鷹，欲語還休。而一九五五年的〈城邊暮色〉，將畫作格局從花鳥擴大到對於臺北小南門街市的市井風情描繪。透過墨色濃淡構建出一幅灰濛乍暖的黃昏街市景象。可以看到遠方的小南門城門屋簷及在小南門城下錯落的民居。畫中還可看到挑擔小販、搭三輪車的夫婦、小吃攤上的人潮喧鬧。全畫透過單色的墨色，構築出一個充滿色彩的市井風情，可以看到父親在畫業上的不斷精進與挑戰。

他最近的傾向，似在一步步脫離象形的世界，而直入物體的本質，將物體單純化、象徵化，而在色彩方面亦由顏料的五彩，進入墨色的五彩。墨色在普通人看來，好像是單色，但在藝術上看來，他是所有色彩的綜合，又是超越所有色彩的存在，其原理恰似太陽的光線一樣，太陽的光線普通看來，只是白黃的單色，但透過三菱鏡，就表現出各種美麗的色彩來。

正統國畫論戰

後全心投入省展事務的父親，在

戰

接連的風雨裡，讓他最受打擊的畫壇不是權勢威脅，而是接下來漫長的畫壇

內門。一九五一年一月《新藝術》雜誌
舉辦「一九五〇年臺灣藝壇的回顧與展
望」座談會，同年四月廿世紀社也舉辦
了「中國畫與日本畫的區別問題」座談
會。兩會都出現抨擊臺灣畫家所繪的是日本畫，這
音，指射臺灣畫家所繪的是日本畫，這
些言論引燃了往後延續數十年的正統國
畫論爭。

在父親記憶中，這些座談會的參與
者多為當時所謂「外省人」，談話內容
對臺灣畫家相當不友善，口口聲聲指稱
臺灣畫家所繪的國畫實為日本畫。其中
最為極端的言論，莫過於劉獅所言「拿

1　〈新月〉
　　1954年，水墨・紙。

2　〈城邊暮色〉
　　1955年，水墨・紙。

人家的祖宗來供奉」。父親當時並未在場，事後聽到這些言論，心裡十分不平。他不禁思索，若照這種說法，那麼中國人所信仰的佛教和基督教又該屬於哪一國的祖宗呢？中國人所穿的洋服是由何國引進的呢？所有文化細節一一追究起來豈不荒謬？父親認為藝術本無國界，文化在新舊融合中不斷推進乃是常態。以當時（一九五○年代）的臺灣社會與民眾生活方式來說，已相當程度歐化了，說什麼「拿人家祖宗來供奉」，這讓父親相當氣憤，深感那是非常不合時宜的落伍說詞。

劉獅還言：「我的結論是絕不能誤將日本畫當作國畫。我承認通過時間可以將錯誤逐步導正，但時間也可能將錯誤導向更加嚴重的地步。」對此說法，父親更是無奈，他認為所謂「錯誤與正確」是很有問題的。繪畫原本就不該定型，而是千變萬化的，這是父親長久以來深信也堅持的想法，他的畫業實踐也是如此。因此他特別對所謂國畫的「正

受所謂「正宗」、「正統」的框架？

這些爭議，與過去日治時期使用的「東洋畫」一詞有關。省展最初設立時，大抵沿用戰前臺展、府展的制度，但「東洋畫部」改稱為「國畫部」。日文脈絡的「東洋」，至少包含了中國、朝鮮、日本等東亞區域，更廣的範圍甚至包含了土耳其、印度等，可謂涵蓋大範圍的亞洲。過去使用的「東洋畫」一詞，基本上是指中國、朝鮮、日本等地的繪畫總稱。這種概念是父親那輩人的記憶與習慣。然而在近現代的歷史時期，中文脈絡的「東洋」常專指日本。因此「東洋畫」一詞在這樣的文化環境裡，自然就給人「日本畫」的印象與誤解。然而細究起來，臺展、府展時期的東洋畫部作品，實無法以「日本畫」概括。另外，若將矛頭指向以膠彩為主的「日本畫」，恐怕也是一種歷史的曲解。因為這種媒材，早就出現在唐代的金碧山水裡，論起源頭，還需上溯中國的影響。

父親曾談及另一個活生生的例子。

民國初年，廣東的高劍父與高奇峰等人，曾前往日本京都繪畫專門學校留學，並將新畫風帶回中國，當時他們亦飽受北方畫家的攻擊，說他們的畫不是正宗國畫。父親認為，畫除了要觀察物體，還必須有時代性和個性，然而就當時臺灣畫壇的國畫來看，很多都還停留在模仿階段，實稱不上創作。那個年代的臺灣國畫展，山水畫用的是黃君璧的稿子；花鳥畫，尤其是牡丹，幾乎都是高逸鴻的畫稿，那些畫多出自他眾多學生之手。過去父親談到此等風氣時，語氣相當沉重地說：「滿城都是千篇一律的『國畫』，實是可恥之事！」臨摹的老頭指向以膠彩為主的「日本畫」，恐怕也是一種歷史的曲解。因為這種媒材，早就出現在唐代的金碧山水裡，論起源頭，還需上溯中國的影響。

宗」和「錯誤」這種保守、束縛的說法，感到難以接受，認為這與「創作」是背道而馳的。

「東洋畫」一詞有關。省展最初設立

路，是年輕時代的他們走過、勇敢跳脫，也是共同努力蛻變出新彩，造就了臺灣新美術運動。走過這條路的臺灣畫家，如何能接受這場紛爭在多年後，才因林之助循油

確」是很有問題的。繪畫原本就不該定型，而是千變萬化的，這是父親長久以來深信也堅持的想法，他的畫業實踐也

畫、水彩畫等以媒材命名的方式，將其改稱為「膠彩畫」，始得解決長久來的個大環境來看，一九二〇年代臺灣社會爭議。但在論爭爆發當下，父親這輩的畫家可謂苦不堪言。確實，若回溯前述日本殖民統治時期的臺展與膠彩畫的興起，多少會讓人質疑其中隱藏的政治干涉，在戰後臺灣的官方意識形態與抗日史觀下，其政治性、乃至日本性很容易被輕易放大、定調。但回顧當時的文化變遷是否真是如此？誠如林伯亭所分析，的確從首屆臺展的入選作品裡，可以看到當時審查者對日本明治維新以來新畫風的偏好，也似有刻意打壓臺灣傳統文人畫的傾向，這從與傳統文人畫相當接近的日本南畫作品得以入選且為數

不少這樣的結果可見一斑。然而若就整膠彩畫之所以能迅速興起、也讓許多積極的臺灣人畫家嘗試接觸進而藉以尋求突破的理由之一[3]。由此來看，在日治時期的臺灣，因為這些錯綜因素下發展而來的「東洋畫」，無論就媒材、歷史淵源、受容過程而言，被簡化為「日本畫」或殖民文化而遭排擠，實非公允，也絕非歷史事實。

無論就歷史論歷史，或在繪畫創作上求新求變、從不願設限的堅持，父親對於那些顛倒是非及無謂的偏見與執著——在早已融匯演化的文化新貌裡分出所謂「正統」，簡直不可置信，也不難想見他當時的失望與氣憤。

歷經新舊磨合轉變的時期，在此新文化在各個領域，特別是文化、思想上，正極的沒落恐非完全是因為官方打壓。在文日益茁壯的潮流與風氣下，傳統文人畫學、藝術上，新的感性與表現方法正不斷撞擊舊文化，跳脫臨摹、反映現實的新觀念逐漸成為主流。另一方面，因為受到日本繪畫的影響與刺激，讓不少臺灣人畫家注意到與日本繪畫淵源甚深的唐宋時期重彩工筆畫。多位已具備傳統繪畫基礎的臺灣人畫家，在接受並試圖從日本繪畫中尋求學習對象時，自然會偏向這些與自身文化具有淵源關聯的畫

風和媒材。這是除了官方支持因素外，

林伯亭，〈臺灣膠彩畫的發展〉，收於李既鳴編，《臺灣地區現代美術的發展》（臺北市立美術館，一九九〇），頁八四~九十。

3

美術運動座談會

當新政權在臺灣的統治與權勢日益鞏固，臺灣人畫家的發言權自然逐漸被削弱。即便如此，本土文藝界人士仍設法集結，嘗試尋找突破口發聲。一九五四年十二月十五日，臺北市文獻會主辦「美術運動座談會」，便邀集本土的文化人，共同回顧臺灣戰前、戰後的美術發展，並探討未來走向。其最主要的目的，便是對這場「正統國畫論戰」提出反駁。

在這場座談會中，楊肇嘉有感而發率先發言。他感嘆眼前的這些藝文人士，長期以來始終將自己的生活置於其次，明明都是漢民族，照道理說相互提攜，從既有基礎發展應是容易之事，實卻不然。現今的臺灣美術連保持既有水

面對日本殖民統治，更是努力保有相對位置，延續漢民族的文化。想不到過去日本殖民時期，統治者尚容許力爭文化的存在，不敢無視民族精神，起碼有其良心的一面。而如今臺灣內、外省人共

準都覺得困難，不能不說是個煩悶的時代。

林玉山亦表示，臺灣人也是中國人，所繪的當然就是中國畫。他對於外省籍作家動不動說臺灣藝術為「日本畫」相當不以為然。他提到當時的臨摹問題，認為是不是「國畫」，絕不是將畫譜的東西搬出來抄寫，或模仿某家筆法、畫風，就能說是「真正的國畫」。畢竟美術的表現，因時因地都會發展出獨特的樣貌。儘管臺灣本地的繪畫歷史尚淺，但仍是臺灣所產生、富含地方特色的獨創美術。他呼籲對此有所認識的人，或有心為這裡建設一個理想的美術發展環境的話，就不應該以罵代評，可用藝術鬥爭，不能以感情爭執。

盧雲生則談到戰前臺灣繪畫的特殊定位。他指出日治時期臺灣人的繪畫已滲入新筆法，帶有本地特有的熱帶光線，與地方色彩，自成一格。因此日人反而將其視為「灣製畫」，具有相對於日本畫的獨特性，是一種鄉土藝術、臺灣藝術。他批評大陸來臺的畫家所認定的「國畫」過於偏狹，認為他們的說法猶如穿旗袍的才是中國人，穿西裝的不能算中國人一樣。

父親也在此座談會中強調，藝術沒有國界，更開闊地持續交流，是未來努力的方向，而不應該一味爭論什麼才是「國畫」。他認為畫家須重視「創作」，過去的文化遺產是重要資源，當然應該多加學習、研究，然後進一步創造出屬於自己的作品與新的藝術。他批評戰後許多繪畫全是模仿之作，遠遠不及先人，期待二十世紀就應該有屬於二十世紀的新時代藝術。

父親與這些「走過「新美術運動」的同伴們，盼望臺灣美術界能早日擺脫國畫定名之爭，將更大的心力投入真實的創作，開創新時代的臺灣藝術。但事與願違，他們的處境反而愈來愈尷尬，在往後每年，同樣的爭議與攻擊依舊不斷出現。父親或許面臨了某些壓力，才會在第十屆省展後決意放棄諮議職位，逐漸淡出省展的核心圈。

劉真擔任臺灣省政府教育廳廳長期間（一九五七～一九六二）的某一年，省展參與者在臺中舉行籌備委員會時，發生了一個不愉快的事件。原為籌備委員的父親和楊三郎，竟於會前沒收到開會通知書。原來是劉真暗中想讓一批國民黨籍政治畫家薦任審查委員，因此籌謀此次會議。他估計家父和楊三郎也在場的話，恐怕臺灣人畫家會堅決拒絕此提案，因此將兩人的開會通知壓下。當日

美術運動座談會

時間：民國四十三年十二月十五日
地點：臺北市衡陽路一三二號
　　　臺北市文獻委員會辦公室

出席者
（以出席先後爲順序·敬稱略）

本會
郭雪湖　陳敬輝
廖漢臣　王白淵
金潤作　呂基正
鄭世璠　李君晰
盧雲生　李石樵
楊三郎　楊肇嘉
林玉山　何通如

主席　黃得時
王詩琅
郭水源　黃得時
黃啓瑞　蘇得志

要綱
一、臺灣美術的由來
二、臺灣美術展覽會創設前後的美術演變
三、其他在野民間團體的美術運動
四、光復後的美術運動
五、今後臺灣美術的趨向及問題

黃君壁未出席，由陳慧坤代理，而他與李石樵或許也迫於勢力單薄，在會中未曾表示反對意見，因此提案順利通過。那天楊肇嘉亦未到會，事後得知此事時深表憤慨。此次事件讓臺灣人畫家又遭受了一次擠壓，而父親在此時或許多少也開始萌生遠離臺灣畫壇的想法。

正統國畫論爭可以說帶來了一次嚴重的撕裂，往後持續好幾年，相同的爭議

郭雪湖與畫作〈蘇花斷崖〉（1961年）。

與責難未曾停歇。一九六〇年教育廳將第十五屆省展的國畫部分為兩部，第一部為直式掛軸，多屬中國傳統水墨畫；第二部為裝框作品，多是重寫生的膠彩創作。一九六四年第十八屆省展時，更將此二部改為分別評審、分室展覽。林玉山、陳進等人被列為國畫第二部的評審委員。一九七三年，臺日斷交的隔十年後的事。在此之間，像父親這樣的畫家逐漸失去位置，在臺灣畫壇，乃至

明確理由的情況下，驟然宣布取消國畫第二部，原來的評委也不再被約聘，留任者僅剩林玉山一人，至此膠彩創作可說已被徹底排除於省展。待林之助提出「膠彩畫」一詞，取代屢遭誤解的「東洋畫」，讓膠彩創作重回省展，已是將近

年，第二十八屆省展舉辦之際，竟在無臺灣社會，其畫業的維繫日益艱困。◆

04 出訪。

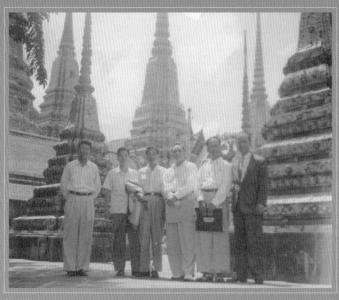

郭雪湖（右二）泰國之旅照。

東南亞之行

在國畫爭議中，父親無法即時回應的理由之一，也在於當時他經常出國，許多消息都是事後才得知。在冷戰體制下，一九五○年代的臺灣，與亞洲多國的交流頗為頻繁，關係也更為密切。這段期間父親常以國家代表身分或個人名義，頻頻出訪東南亞與東北亞。

一九五二年，父親受教育部的委派，前往菲律賓馬尼拉參加國際博覽會，負責中華民國美術部門的會場陳設。父親曾說，過去在栴檀社的布展經驗，如畫作幅度、長度、與相鄰色彩的調和等，這些陳列的細節與累積的工夫，不僅在

開幕當天，當地美術界人士甚是讚嘆，父親回憶，當時曼谷有許多臺灣僑民，他

日內完成五十幾幅畫的畫框。據說畫展到泰國辦過畫展，但成果似乎有限。父框的菲國，隨機應變，就地取材，於七二人聯展。據聞此前也有不少中國畫家的裱畫技藝，讓父親得以在缺乏東洋畫寫生，並於曼谷的中華民國大使館舉辦行交流，並舉辦了三人聯展。早年學會一九五五年，父親與楊三郎同赴泰國父親、楊三郎、李石樵與當地美術館進等，並於同年第十六屆臺陽展時展出。一九五三年菲律賓國際博覽會期間，清晨〉（又名〈聖堂清晨〉）、〈南國颱風〉上了用場。菲期間的風景寫生稿，完成了〈馬尼拉市省展時得以發揮，在出國交流時也都派予以不錯的評價。回臺後，父親根據在

和楊三郎受到臺灣同鄉會的熱情款待，並住在一位洪朝漢醫生家中，他是當地頗具名望之人。父親很喜歡泰國的風景，深受其古老文化吸引，認為那是個人工美與自然美相互調和的地方。他在泰國期間畫了五大本的速寫，以畫筆記錄了當地的古老寺廟、水鄉風光、各式各樣的古蹟，特別是在市街或郊區隨處可見的古塔身影，他也都一一捕捉到畫冊裡。第十屆省展出品的畫作——以粗底朝鮮畫紙所繪製的〈古寺聖鐘〉、〈大城遺跡〉、〈水鄉櫓聲〉，在風格上有些微變化，是這趟泰國之旅的主要成果。

在我幼時的記憶中，父親每次出訪菲律賓或泰國，總會以賣畫的收入幫我們幾個孩子買些衣服回來，那些服飾的花樣至今仍印象深刻。當時這些國家的經濟較臺灣好，比起國內，父親在海外更容易賣畫。雖說我們平日對嚴肅的父親敬畏三分，但父親帶回來的禮物，總讓我們感到又高興又溫暖。

3	1
4	2

1　**〈古寺聖鐘〉**　第十屆省展。1955年，膠彩・紙。

2　**〈大城遺跡〉**　第十屆省展。1955年，膠彩・紙。

3　1954年，郭雪湖赴日舉辦畫展，專赴長野縣
　　拜訪恩師鄉原古統（左）。

4　畫展宣傳單。

日本之行

這段時期父親也曾多次前往日本，分別是一九五四年以中國美術協會理事的身分赴日考察及訪日。這當中讓父親最為欣喜的一趟旅行，莫過於一九五四年春天的出訪，這是父親戰後首度舊地重遊，他是臺灣畫家中最早赴日考察的一員。在日期間，他遊歷了東京、大阪、京都等地，並完成大量寫生作品。

當時他受每日新聞社的邀請，於大阪高麗橋三越百貨舉行「來日紀念・日華親善——郭雪湖中國畫展」，與日本畫家中村貞以的畫塾作品聯合展出。日本當地的報紙也刊載父親的作品〈蝴蝶蘭〉、〈曇花〉等進行相關報導。前來觀畫展的人，有不少是戰後離臺歸國的日本人，父親在展覽期間也見到了多位昔日舊友，大家從各地熱情前來，令他相當感動。

這趟旅行讓父親見識到日本戰後畫壇的進步，特別是日本畫，曾幾何時已產生相當顯著的變化。在日本，使用的礦物性顏料技法較戰前進步許多，原先以絹作畫，如今改用麻紙，由於麻紙質粗，更禁得起礦物性顏料的堆疊，效果更好。此次考察讓父親深受刺激，收穫甚豐，他一直認為身為畫家，觀摩他人的作品比看自己的畫更為重要。秉持這種從未停止學習的精神，他的畫風再度產生轉變。

此次赴日考察期間，父親專程前往長野縣拜訪恩師鄉原古統。鄉原一九三六年離臺，所以這是他們師生闊別將近

在松本市四柱神社內的公會堂舉辦一場「鄉原古統日本畫展」。據說鄉原對於戰後日本畫壇甚感失望，也不喜日本畫家捨棄墨線骨架，追求文飾與無骨法的朦朧體畫風，對於日本畫會的活動未曾積極參與，因此這是鄉原返日後首度舉行的畫展。這場久違的畫展獲得各方好評，也讓甫遭喪妻之慟的鄉原，心情獲得一些平靜與安慰。

此次長野之旅，父親在鄉原恩師的陪伴下，可說足跡踏遍松本市，而歷一邊遊這些日子也成為他往後難忘的記憶。鄉原的故鄉長野縣是個山水秀麗的地方，縣內是狹長的高原與盆地，有許多上千公尺的高山。因此父親前來此地時雖是六月天，遠山依舊可見殘雪，景色相當優美宜人。一九六二年父親於第二十五屆臺陽展出品的〈雪嶺冬晴〉，便是根據這趟旅行的寫生稿完成的作品。

探訪恩師期間，鄉原還曾設宴款待同鄉的美術同好，眾人對父親這位遠道而

二十年後的重逢，兩人都相當期待這次會面。父親記得當時他迫不及待想一見恩師，於是在約定的日子搭車前往長野縣，輾轉來到鹽尻車站。當時鄉原及次子真琴一同前來車站迎接。在臺灣出生，回日本時已是個十來歲孩子的真琴，此時已是年近而立的青年，一路上由他開車，而父親和鄉原這對久別重聚的師生，則是沿路話題不斷、盡情敘舊。就這樣一小時的車程不知不覺過去，終於來到位於廣丘堅石的日式老宅院。

父親見恩師屋內猶如往昔，親切感油然而生。那日夜裡兩人促膝長談，直到天將破曉仍意猶未盡。這趟拜訪恩師的行程，讓父親深感遺憾的，是未能再見師母一面。師母於一九五一年十月因病辭世。終於有機會赴日探訪的父親，如今只能在牆上遺照中緬懷過去的點點滴滴，祈禱她的冥福，並願她在天之靈能感受到自己與家人的懷念之情。

師母過世這一年的十二月，鄉原曾

來的畫友深表歡迎，宴會中穿插即席揮毫與詩歌吟唱等節目，那夜熱鬧歡騰的氣氛，事後讓父親回味不已。父親能親眼目睹恩師身心康泰，心裡總算踏實，只是十天匆匆而去，再度面對離別，不禁感到不捨。

一直以來深切感念鄉原恩情的父親，幾年後與母親共同發起，號召鄉原古統昔日的臺灣子弟們，為恩師建立一座壽碑。除了父親、母親之外，參與者計有張聘三、陳進、楊啟治、彭雪鴻、邱金蓮、鐘文媛、黃芳萊、周紅綢、林靜、

黃早早等十二人，另外還有一位客員張李德和。

這座高十尺寬三尺的壽碑，由父親題字「恩師鄉原古統壽碑」，安置於鄉原住宅的前院。一九六二年十一月三日的敬呈揭幕式上，由母親林阿琴代表宣讀頌詞，表達對恩師的感謝之情。據說日本戰敗後敬師風氣日漸式微，因此立碑一事受到許多報紙的報導，並將此視為尊師重道的典範加以頌揚。不久後，這座「敬師碑」儼然成為地方名勝，是中小學生及一般遊客的必訪景點。◆

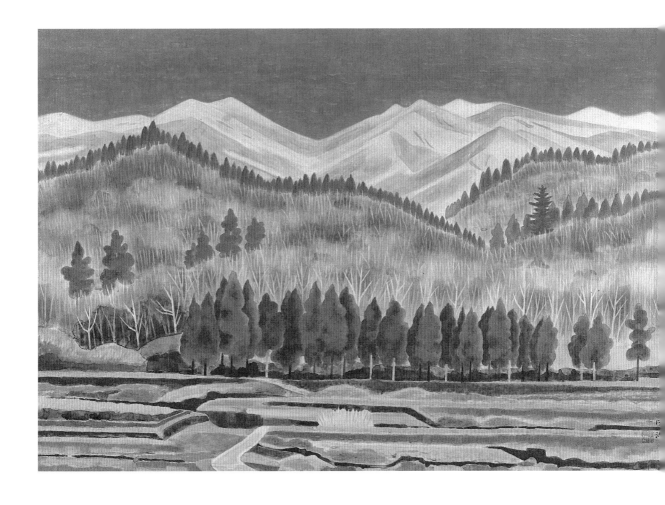

5 | 1
 | 2
4 | 3

1　鄉原古統（前排左二）日本畫展。

2　鄉原古統與壽碑合影。

3　壽碑揭幕式照片，左起彭雪鴻、鄉原古統、林阿琴。

4　郭雪湖（揮毫者）於鄉原宅中與友人作畫助興。

5　〈雪嶺冬晴〉第二十五屆臺陽展。1962年，膠彩·紙。

05 突破困境。

郭雪湖指導繪畫班學生。

雪湖美術補習班

戰後臺灣社會的主流思想帶有濃厚的仇日情結，父親是在日本殖民統治時代出生、成長、立業的膠彩畫家，面對當時畫壇的各種爭執，顯得較為沉默。一來礙於語言，他本非言辭犀利之人，加上在那些衝突的辯論場合裡，也無法以流利的「國語」發言。二來他本不好爭，心裡總想只要認真面對自己的畫筆，無愧於專業，用心作畫必然更勝於雄辯。儘管如此，他仍必須面臨日益無力且尷尬的現實，在一片標榜中原正統的氣氛下，父親的社會地位可謂江河日下。

1 　郭雪湖與陳定洋指導小朋友作畫。

2 　雪湖兒童美術班戶外寫生。

松菜曾這麼說：「以前念書時，我爸爸一張畫都賣不出去，我們這些孩子的教育費都快繳不出來了。」這是專心致志於畫家之路、長期以售畫為生的父親難以預料的困境。苦於沒有固定收入來源，母親遂與父親商量，計畫開設補習班，藉由招生授課以貼補家用。父親對此提議十分贊同，為家計尋求出路是一個原因，但他也有個心思，想為現有的教育注入一些不同的活力。他認為兒童美術教育很有意義，因為一直覺得臺灣填鴨式的教育模式，正在不斷抹煞兒童創造力的發揮，期許這個補習班的開辦，能夠為孩子們帶來一些新的啟發。

一九五九年，「雪湖美術教室」正式開班授課，教室地點設於南京西路家中的一樓。此時父親的學生陳定洋應邀擔任助教，而甫從臺灣師範大學美術系畢業的禎祥也經常從旁協助。首屆的美術班有二十多人，我也參加了第一屆和第二屆。

在課堂上除了靜物素描等基本訓練，父親經常帶我們到戶外寫生，這對我們這些孩子來說，是相當活潑有趣的學習，自然而然就能樂在其中。父親友人林酒敏的女兒秋芳對於幼時參加雪湖兒童美術教室，曾有這麼一段記憶，「小時雖沒認真學畫，但郭老師及陳老師常帶我們去寫生，我為了貪玩，常草草了畫，宗義那時已是中學生，每次均好認真，那段快樂的時光永遠那麼深刻的在我甜蜜記憶中。」宗義是林酒敏的兒子、秋芳的手足，當時我們這些孩子都在雪湖美術教室度過了一段特別的童年時光。

一九六○年四月，父親為學員舉辦成果發表會——雪湖美術教室第一屆兒童畫展。這場舉辦於臺北市中山堂的兒童作品展覽會獲得不少好評，父親的友人，也是著名的美術評論家王白淵，便在《聯合報》上發表〈兒童美術作品觀感〉的記事，文中提到「這個小小展覽會不但能提醒小朋友對美術的興趣，亦能使成人美術家，瞬時洗盡其心臟的汗

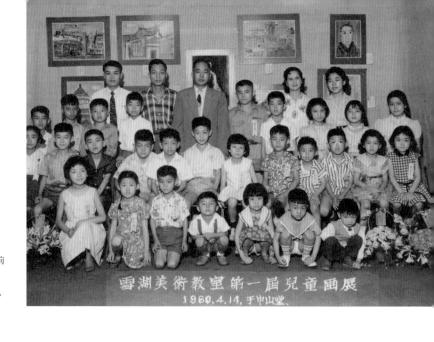

雪湖美術教室第一屆兒童画展
1960.4.14. 于中山堂、

3　2　　1
4

1　雪湖美術教室第一屆兒童畫展紀念照。
2　左起：外祖母林毡、金蓮姨、外祖母吳鳳前
　　來為郭禎祥出國送行。
3　長女郭禎祥留美前，郭雪湖全家合影留念。
4　琴心插花班上課情景。

機，更能使中小學校美術教員，反省其「臨帖」教育的破產，而對一般大眾亦能啟發藝術的本質」這樣的評論，可以說對於父親主持的兒童美術補習班，予以相當的肯定與鼓勵。

禎祥赴美

一九六〇年，大姐禎祥獲得美國南伊利諾大學全額獎學金，是年六月準備赴美留學。「來來來，來臺大！去去去，去美國！」是當時臺灣流行的說法，在一九六〇、七〇年代，赴美深造可說是臺灣青年學子們的共同夢想。大學生畢業後總會想辦法出國留學，然後盡可能留在國外發展，在那個時代，這既是謀生出路，也是榮譽與成就的象徵。

大姐禎祥出國時也明白此行身負重任，必須為弟妹們日後赴美負起開路先鋒之責。雖然此時家境不如以往寬裕，但父母親還是像辦嫁妝一樣，為她準備

了大小行囊，深怕遠赴他鄉有種種不便，於是鄭重其事的，全家上上下下都動員了起來。出國前，母親甚至還安排讓大姐去學習西餐禮儀。到了臨別這天，我們更是一家老小浩浩蕩蕩前往機場為禎祥送行。彷彿以這天為起點，此後我們一家人，也將一個接著一個步上出國留學與客居他鄉的「不歸路」。

琴心補習班

這時期家中經濟日漸吃緊，雪湖美術教室雖辦出一些成績，但還不足以支撐家計，於是母親決定再多辦幾個補習班。她重新裝修南京西路的住宅，將一樓三間房間的其中二間打通做為教室，在此陸續開辦「琴心烹飪補習班」、以小提琴課程為主的「音樂補習班」及「插花班」。

這些補習班皆由母親擔任班主任，負責經營管理與打點大小事務，並由她從

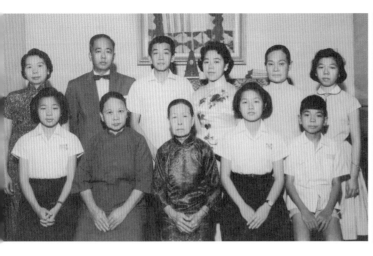

外頭聘請老師來此授課。除了美術班，
我還參加了小提琴音樂補習班，陳進的
兒子蕭成家是我的兒時玩伴，也是當時
音樂班的同學。而「琴心烹飪補習班」
應該是臺北市最早成立的一個烹飪教
室，課程分為中餐和西餐，辦得相當有
特色。還記得當年母親特別聘請國賓大
飯店主廚來教授西餐課程。有時放學後
回到家時，會有一些課程留下的點心，
那些冰淇淋、蛋糕、布丁等新奇食物，
總是讓我們大飽口福。美味的記憶太深
刻，至今仍不時出現在家人間的閒聊話
題中。

母親對教育的用心與熱忱，讓她甚至
還有「先生媽」之稱。由於家母重視教
育，對小孩的成長過程事事用心講究，
我們六個小孩也還算爭氣，所以親友們
都覺得她很會教小孩，有時還會將自己
的孩子託付給她。印象中母親第三高女
同窗、亦是鄉原古統門生的邱金蓮，她
的兩個小孩，戰後就曾寄住在家裡。
家母在辦學上相當積極努力，也費盡

心血，然而她為人慷慨、不喜計較，這
點就經營而言比較吃虧。依照烹飪補習
班的規定，課堂所使用的食材，原則上
皆由學員自行負擔，然而母親一向熱心
大方，毫不在乎學員是否付費，就任由
他們自由取用，結果自然是負荷過度。
多年後惠美言及當時情形時，也忍不住
感嘆家裡做了賠錢的生意，但這就是母
親的性格。

隨著家中經濟逐日陷入困境，不得
不先停辦兒童美術班，往後音樂班、
插花班、烹飪班也相繼停止招生。至
一九六二年補習班全面結束為止，約經
營了三個年頭左右。

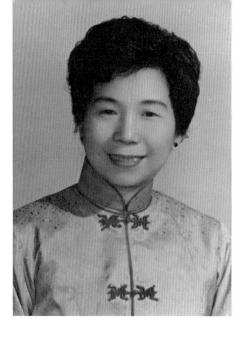

1 雪湖嫂——林阿琴。
2 林之助夫婦。
3 李梅樹。

雪湖嫂

或許因為在優裕而備受關愛的環境中成長，養成母親一副熱心腸，樂於付出。這種不計利害，在事業經營上不免嘗到現實苦頭。但這大方灑落的性格，不僅支撐著父親的畫業，也靈巧維繫著父親與文化界的交誼。母親對於父親的畫友向來親切而敬重，在當時的藝術圈裡，「雪湖嫂」可說是位有口皆碑的人物。

父親的畫友們經常來家裡作客，如雕刻家蒲添生、油畫家呂基正等人，都是家中常客，與家父互動頗多，一直保持著良好情誼。省展期間，中、南部的畫家上臺北時，也常會來家裡拜訪父親。像是臺中的林之助夫婦北上，有時會住到家裡來。我們幾個孩子對他們夫妻印象非常深刻，林之助外型帥氣瀟灑，夫人更是美麗大方、氣質出眾。父親常說林之助是最懂得生活的畫家，不僅如此，「膠彩畫」斷層數十年後，也因林氏的積極協調、設法正名而得以重生，對於臺灣膠彩畫的發展可謂功勞不小。

這些畫友們不分老、中、青，皆與家父保持良好的關係，除了父親個人特質的吸引力與其性情溫和熱心之外，母親從中配合亦十分關鍵。

父親出國期間，母親若遇上什麼難題，這些朋友們經常會主動前來協助。記得有回遇上大颱風，南京西路住家三樓的畫室滲入雨水，由於父親的畫具、作品都在裡頭，母親心急如焚，趕緊求助請人幫忙。待颱風一過，友人張氏煙立即前來搶修，歷時數週，將三樓畫室外牆塗上厚厚一層瀝青，滲水的漏洞總算填平。對於張氏的即時相助，我們家人一直感念在心。

父親的畫友李梅樹也常在父親出國期間，抽空來探訪我們。他的次子李景光是大哥松棻在師大附中時的同屆同學，兩家兩代都有些緣分，時有往來。李梅

樹世居三峽，父親曾感嘆李梅樹因三峽公務，犧牲不少作畫時間，但十分欽佩他戰後致力於三峽祖師廟的重建，對地方文化貢獻良多、影響深遠。李梅樹戰後因為生活，有段時間曾住過南京西路。一次訪談中曾聽其三子李景文聊起這段往事，據說當時李梅樹在光明街第一劇場（今延平北路二段）對面的鈕釦街承接肖像畫的工作。那段時間他從住家樓上俯視臺北圓環，完成一幅圓環的畫作，但是被教育廳收購後遺失了，相當可惜。

母親記得李氏也曾花上數月時間，為她繪製一幅肖像畫。母親相當珍愛這幅肖像畫，卻因後來離臺時過於倉促，家中許多珍藏文物，包括這幅肖像畫，不得不託付親友保管，幾年後悉數不知所蹤，令母親感到十分惋惜。

一九六〇年代初期，由於同住在南京西路上，家父和李梅樹經常相互串門子。有一時期臺灣很流行玩「碟仙」，母親覺得

很有趣，便找來親友一同參與。這是我第一次看家人玩「碟仙」，在開始之前，李梅樹先畫符咒，口中念念有詞，想來有點類似道教的作法。

松菜當時在臺大擔任助教，他的英詩教授蘇維熊因肝病需要修養，安排由松菜代課，因此平時都住在學校宿舍。蘇維熊是父親的文化界友人，他是日治時期留日青年成立的「臺灣藝術研究會」成員之一，與張文環等人創辦《フォルモサ》（福爾摩沙）雜誌。早年蘇氏應親友要求，在家中辦一個只限親友子女的小型英文補習班，松菜曾參加這個補習班，當時同班同學中還有蘇維熊的兒子蘇明陽。松菜考上臺大外文系後再度成為蘇維熊的學生，畢業後更受到老師推薦，回學校擔任助教。後來他協助代課約是一九六三至一九六五年間的事。

一日他回到家裡，見大家正沉迷「碟仙」，相當不以為然。大哥向來鐵齒（臺語：不信邪），認定那是邪門的東西，某日李梅樹來家裡教我們玩，母親覺得但興匆匆的母親在旁催促他加入，最後

他還是勉為其難坐了下來。正在進行時，他卻刻意使勁按住碟子，讓它動彈不得。見狀的李梅樹忍不住斥責大哥，勸他不可如此輕率，需有敬畏之心，這情景我至今仍印象深刻。

後來我也跟著一起玩，覺得「碟仙」還真的有「靈」，在手指懸浮的情況下竟會自行轉動，這是我的親身體驗，覺得十分不可思議。那時我年紀尚幼、膽子也小，後來有一段時間心裡總有些悚然，再也不敢一個人獨自上樓。這段往事現在回想起來頗覺有趣，而這過程裡也讓我看到，畫家於藝術創作之餘，亦有著多彩的民俗生活情趣。

另一位著名的油畫家李石樵，他們一家人也和我們往來十分熱絡。家母和李石樵夫人交情甚篤，每當她急需周轉時，母親總會盡力幫忙、如其所願。「石樵仙」嗜酒，偶爾會為了買酒而留些私房錢。他的夫人就會覺得納悶，為什麼在展覽會場上，總見李石樵的畫作被貼上「紅標」，理應賣出不少作品，但實際入帳的金額卻不多。為此她還曾特地向父母探聽，想要了解一下狀況。

李石樵也很有趣，他事先料到可能會演變成這種局面，因此早有打算。他拜託父母，若被太太問起，就說畫上的「紅標」並不意味已被訂購，只是一種嘉獎，表示人家捧場表揚。父母親面對前來詢問的李夫人時，不得已只好按照李石樵的說法向她解釋。但終究紙包不住火，最後還是被察覺了，接下來不免吵得雞飛狗跳、不得安寧。

說來這是畫家的小小軼事。但說到油畫功力，父親對於李石樵是打從心底佩服，對他戰後幾幅與民生相關的大作，

1　李石樵(右四)一家與郭雪湖夫婦(右一、右二)及郭禎祥(右三)。

2　臺陽畫友聚會：李石樵(左一)、廖繼春(左二)、郭雪湖(右一)、林玉山(後右三)、楊三郎(後左三)。

3　許金爐夫婦。

一直讚譽有加。在我的印象中，父親相當肯定李石樵與廖繼春的實力，認為他們是臺灣油畫二傑。

母親不僅全心全力支持父親的畫業，和這些畫友及其家人也都有著良好的互動與情誼，因此在當時藝術圈內，「雪湖嫂」這個稱號頗具口碑，亦受到臺灣前輩畫家們的尊重與善待。

陷入谷底

一九六〇年代，家境每況愈下。長久以來父親以賣畫支撐家計，但此時收入愈來愈不穩定，已無法維持家裡生活開支。迫於這樣的困境，母親不得不靠「標會」周轉。

當時母親常讓我幫她繪製標會的表格，她把親友們都找來標會，從她的生父王頭排第一個，這樣一路條列下來。起初我對「標會」沒什麼概念，只知道母親總是搶標「頭會」，標到後立刻有一筆現金進帳，卻也成為一個「死會」，也就是不能再參與競標，往後需支付的利息也較高，連同本金，若付不出來的話就會「倒會」。為了避免倒會，母親往往另招一組標會，如此一會卡一會，如滾雪球般愈滾愈大。

家母是一位既有擔當又重體面的人，即使在經濟日漸困窘的情況下，她對人依然十分慷慨大方，親友們若有困難找上她，總是不顧一切傾囊相助。一直以來不少人以為父親賣畫賺了不少錢，家境很富裕，其實並非如此，當時生活實在維持得辛苦。

這些日常迫切的經濟負擔，幾乎全由母親一肩扛著，也因此有段時間她成天處於資金周轉的緊張中，擔憂銀行跳票，日日提心吊膽。

曾經也發生過會友倒會，支票無法兌現，結果全家生計頓時陷入停擺的窘境。記得母親第三高女同窗摯友媛月伯母，常對我們伸出援手，及時從中幫忙，協助我們紓解一時危急。媛月伯母的夫婿許金爐時任第二合作金庫總經理，一旦察覺有跳票之虞，會早先知會母親，若遇一時周轉不及，他還會主動從中幫忙墊付。他們雪中送炭的溫情，我們終身難忘。

當然，我們這些子女對於母親勉力持家始終心存感激。從我們懂事以來，我們所見、所了解的母親，是在任何困境裡都盡心盡力，從未放棄培養我們六名子女接受良好教育。不僅我們這些孩子的補習費是一筆龐大負擔，大哥松棻也十分感激母親，在他大學時期，從不吝惜為他支付昂貴的原文書籍費用，更不用說後來陸續讓我們一個個出國念書。

郭雪湖之母陳順晚年。

當時支票跳票屬刑事責任，依票據法論處，嚴重者甚至得面臨牢獄之災。不難想像日夜奔波忙於資金周轉的母親所負荷的壓力。有時她為了鬆口氣，會帶我們趕看晚場電影。但我們也察覺，每次一進入電影院後，不到幾分鐘她就呼呼大睡，想來她是藉此緩解壓力，換得短暫的稍歇。

這樣的生活維持了好幾年，終於還是擺脫不了左支右絀的窘境，在周轉不濟的情況下無奈宣告「倒會」。為了償

還債務，我們不得不將南京西路的樓房變賣。事隔不久，身體狀況不好的祖母也於一九六三年十二月因病過世。祖母辭世時，父親正在日本忙於賣畫。我記得母親到隔壁向李姓鄰居借用電話打給父親，那時我在她身邊，聽她勸父親不要回來。她很堅強地對父親說：「你不用急著回來，這邊的事情我來扛！」為償還債務，父親也只好硬著頭皮留在日本，繼續設法多賣些畫。父親自小與寡母相依為命，祖母是他畫業成就最重要

的支持者，一生事親至孝的父親，在她臨走時未能隨侍在側，不難想像其內心的苦悶。據說那晚他去找朋友喝酒，試圖麻醉心中難以平復的煎熬與傷痛。

松菜曾有這段記憶，「從小到大，主要照顧我們的是祖母，她的過世是我最痛心的。祖母去世時，我正在臺大當助教。當時父親在日本，家裡經濟情況很拮据，有六個兄弟姊妹。祖母去世，母親叫父親不必回來，留在日本多賣點畫，所以當時辦喪事，我是身兼兩種身分，孫子的身分和代表父親。」由於父親不在臺灣，許多喪禮的事便由長孫松菜承擔。當時我們很擔心他不願意，畢竟大哥向來是不喜歡這些傳統俗套的

人。很多儀式，像是必須捧斗一路跪拜到祖母家，向其娘家通報「對不起，我們沒照顧好，讓她走了」等等，這些繁瑣的過程，最後還是由松菜一一完成。

或許松菜當時也面對內在的衝突與壓力，但他與祖母間有很深的羈絆，對於祖母的離去，他非常不捨，也在最後，盡其所能做好長子與長孫所能做的。

此時期我們家已在最谷底了，接著，便是我們一個一個出走海外，留學並尋生路。而在歷經難言的失望、逐漸淡出臺灣畫壇的父親，亦走上自我放逐——同時也是另尋天地的道路。未來數年，我們一家人散居多處，各自努力生活，共同期待峰迴路轉。◆

父親一生似乎總是來來去去，
為了生計頻頻渡海，
而送行，儼然成了郭家的常態。
然而這回大家內心格外沉重。

章三

旅日時期

01 何處無青山。

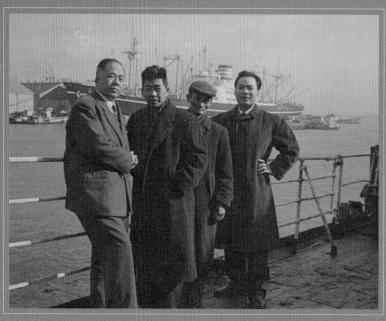

郭雪湖（左）、陳炳輝（右二）、江炳煌（右一）於日本神戶港口合照。

離鄉赴日

一九六四年，父親再度從基隆港搭船赴日，家人照例前往送行。

父親一生似乎總是來來去去，為了生計頻頻渡海，而送行，儼然成了郭家的常態。然而這回大家內心格外沉重，也許明白此行任重道遠，短時間內難於重逢。父親時年五十六歲。

父親的離鄉，既為生計所苦，也是局勢所迫。多年後，他寫信給友人提及當時赴日原因，主要仍是因戰後臺灣社會不平靜、政治不正常及經濟不安定。

當時在臺灣若想以繪畫專業為生，需倚賴靈活的人事交際，這點與父親性格不

符。特別是二二八事件後，他對國民黨的統治相當不滿，對部分「外省人」的優越感也看不慣，從此疏遠與政府官員往來，人脈逐漸萎縮。而省展風雨更是摧折他原先對文化界抱持的期待與使命感，也導致他畫業經營日益艱難。父親對熱愛事物格外專注，但生性淡泊、適應能力強。他相信人生到處有青山，於是決意離臺，另覓新路。

父親戰後因公務或私人行程多次出入日本，對日本戰後美術的進展有很深的感觸與憧憬，也認識到此處學習資源多，會是個持續畫業的理想居所。打定主意赴日後，經過幾番準備，最後以蔡長庚經營的《內外時報》美術記者身分提出申請，並在恩師鄉原古統的中學同學、原法務大臣唐澤俊樹協助下，順利取得日本居留權。是年十月，父親抵達日本神戶，旋即轉往大阪，下榻表姐夫江炳煌家，繼而再前往東京，寄宿畫友水谷宗弘家。

父親抵日後不久，即以依親名義申請我和四姐珠美赴日，獲批准。但考慮當時我已高三，大學考試在即，母親攜珠美先行前往。父親原計畫讓珠美進入日本的桐棚學園大學深造音樂，但因珠美考上臺大中文系，且她並不覺得非留日不可，再者也是考慮父親的經濟負擔，便決定返臺就讀。母親其實也不堅持讓孩子們留日，在日治時期成長的她，儘管求學過程深受日人師長的喜愛與照顧，但她生性好強，相當抗拒日人的優越感與欺壓。因此即便對日本有些特殊情感，卻不那麼嚮往日本生活，加上她覺得日本島國性格狹隘，並未鼓勵珠美留下來。倒是我，翌年的一九六五年，在未經父母同意下，便毅然決定前往日本。不知何故，當時有股強烈渴望想赴日求學，於是同珠美商量，獲得她的支持。為了籌借川資，她向二女中的物理老師唐偉雄尋求協助。唐老師曾擔任過珠美和我的數學家庭教師，對於我們的家境頗為了解，也相當同情母親為家計四處奔波的辛勞，後來甚至不收取補習費用。母親為答謝，常留他在家吃晚餐，他很喜歡利用飯前空檔，窩在客廳一隅聆聽大哥收藏的古典樂。一直以來，我們視他亦師亦友，彼此誠摯相待。決意赴日後，我和珠美唐突找上門去，當時唐老師已有家庭，依舊二話不說取出存摺和印章交給我們，讓我如願籌得旅費。臨行前一週才通知父母，他們對我這突兀的決定感到不解。

飛赴日本，正是二月嚴冬。抵達東京時已是晚間，下機時頓感寒風刺骨，生平首度目睹雪景甚是激動，眼前漫天飄雪，白茫茫的大地，讓我意識到已身處北國。入境後，見到父母熱情招手，我加快腳步，心情格外歡欣。父親乘坐公司的車來接我，年輕司機對父親畢恭畢敬，途中他們以日語交談，雖不知其意，但父親似乎正向他介紹我的背景，沿途的景觀牢牢地吸引著我，感覺與南國臺灣大相逕庭。而父母溫暖的迎接與一路關懷說笑，讓我很快獲得了一種歸屬感。

重建家園

父

父親定居東京不久後，便與來自臺灣的王氏、三合氏兩位友人合夥經營「共榮食品株式會社」，工廠設在日本私鐵京王線的仙川（Sengawa）車站附近，是距離東京市中心尚有一段距離的郊區。父親在此租借一間日式平房，記憶中房舍周圍仍有大片農地，帶有幾分鄉村氣息。

那時父母親每日早出晚歸，冰箱平時存放一些父親公司製作的包子，肚子餓了便蒸來充飢。這段時間生活清苦，然父親毫無悲觀情緒，比起在臺灣那段憂愁的日子，顯然開朗許多，可以看出他在異鄉重建家園的決心。

至於母親，她在困境中總是異常堅強，這時期她清晨就到工廠裡幫忙父親，直到深夜兩人才一起回家。一忙完家務後，便抓緊時間輔導我的日文。母親看我學習日文吃力，總忍不住責備我不該匆促來日，她擔心以我的日文水平，要在日本上大學恐怕不易，屢屢想勸我回臺灣。然而父親見我留日心意堅定，便四處詢問友人，幾經考慮後，決定安排我先插班進東京中華學校，在那裡完成高三學業。對於父親的支持，我終身感激。

東京中華學校的老師大半是華人，但課堂上使用日本文部省（相當於臺灣的教育部）編審的教科書。其中數理科目，我尚能憑藉漢字猜懂大意，足以應付，但文史科目就霧煞煞（臺語：一頭霧水）了。對此母親也束手無策，眼看從基礎階段循循誘導已緩不濟急，難以應付當前課業，於是她想了一套捷徑辦法，要我先死記硬背，之後再解讀內容。幾乎每晚都要奮戰到凌晨三、四點。回想那段時間，母親確實煞費苦心。

父親因擔心我課業落後，經常到學校探訪，了解我的學習狀況。很巧的是，他的一位年輕畫友郭東榮當時也在中華

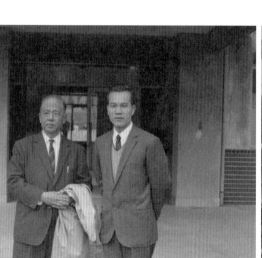

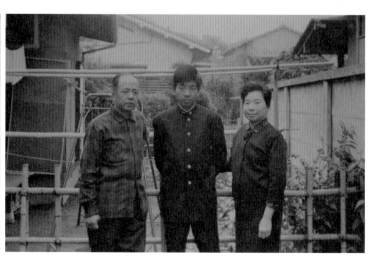

學校任教。郭先生向我的導師余直夫打聽後，告知家父，我在學習上不僅跟得上，而且還名列前茅，父親知後，方才釋懷。

中華學校的同學們大多是華僑子弟，家境富裕者不少，但儘管經濟上有些落差，這些同學們待我卻相當友善。特別是班長孫小姐，她比我早來兩年，日語基本無礙，因此方面面受她諸多關照，也讓我得以順利融入這異地環境。她偶爾會來家裡一起討論功課，父親對她亦視如己出，這些相處點滴與人情暖意至今難忘，是我初至日本時期最珍惜的一段友誼。而為了回報父母的包容，我加倍用功，努力保持優異成績，父親對此頗感欣慰。

然而父親經營的公司就不是那麼順遂了。由於生意逐日擴展，銀行貸款也益發沉重，這些信貸均由父親一人蓋章擔保。其他兩位合夥人負責在外跑業務，母親察覺有些收入竟未進帳，覺得不對勁。她認為父親個性過於老實，不適合

做生意，竭力勸父親拆夥。不久父親便結束這短暫的事業，回到自己熟悉且傾心的繪畫本行。母親在關鍵時刻總能保持清醒與決斷力，而這次，她也為父親做了正確的抉擇。只是回歸本業亦是條艱辛路。父親前半生舞臺都在臺灣，過去沒有留日經驗，在日本幾乎無同業人脈。自己的老師鄉原古統回日本後，因不認同當時「沒骨畫」新走向，與日本畫壇格格不入。父親在日本無多大知名度，初期賣畫可謂困難重重。

所幸父親畢生多貴人相助，旅居大阪的表姐夫江炳煌向來景仰父親，他在大阪華僑總商會擔任理事多年，人脈豐厚。在他的安排下，於商會會館舉行畫展，邀集華僑領袖們前來贊助，結果順利賣出二十餘幅畫作，為父親舒緩了燃眉之困。重拾畫筆的父親，往後幾年為了生活不得不積極作畫、賣畫。表姐夫對父親的處境深有瞭解與同情，常對父親說：「姑丈，您的畫都還未乾呢，又得急著拿去賣嗎？」

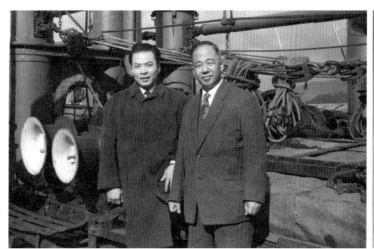

1　就讀東京中華學校時的郭松年，與父母在仙川家前的合照。
2　郭雪湖訪郭東榮於東京中華學校。
3　郭雪湖（右）與江炳煌合照。

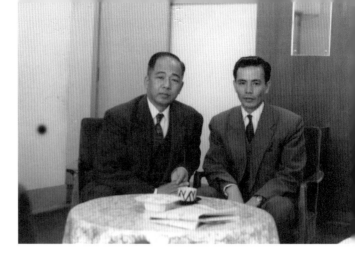

父親畫業逐漸步上正軌後，便在東京車站丸之內的「謙順行」設置一個聯絡處，以拓展賣畫通路。這是向人商借的辦公室，他們提供位置給父親，並有祕書幫忙接聽電話。可惜當時我還是學生，對這些事無多大關心，如今也記不起這個聯絡處的確切位置。

我就讀的中華學校位於「四ツ谷」（Yotsuya），從住處仙川坐車到學校，需在新宿轉搭當時還是日本國鐵的中央線電車。父親前往東京車站途中，會先經過「四ツ谷」，因此我們常一起出門，搭乘同路線電車，由他一路陪我坐到「四ツ谷」車站。在東京大都會的交通尖峰時段搭乘電車，那擁擠程度說是沙丁魚罐頭一點也不誇張。但那時我不但不覺辛苦，反而與父親培養了一段同舟共濟的父子情感，即使身處他鄉，也毫無生疏的異域感。

一日，我們父子如常來到仙川車站搭車，卻發現整個車站靜悄悄，不見任何人跡，經站務員說明，才知那日鐵道員工進行全國大罷工。因我們家生活過於儉樸，既無收音機也無報紙，對外界發生的事一無所知。無奈之餘，我們父子倆只能打道回府，返家後母親見狀感到詫異，三人忍不住一起笑了。

那是我第一次體驗因「罷工」而導致日本全國交通停擺的「事件」，印象極為深刻。父親也乘機向我解釋，這是日本勞工團體為爭取權益常有的抗爭行動。每年還有例行的「春鬥」，即工會為爭取勞方薪資與待遇改善等而發動的大規模勞工運動。一般採取談判方式進行交涉，萬一協商破裂，「罷工」便是最後手段。此次經驗讓我對日本社會有進一步的認識，也看到日本勞工的團結力量。

在日本生活的頭幾年，凡事對我來說都新奇，而父親也成了我的活字典。一反以往在臺灣對父親的陌生感與敬畏感，渡日後，首次感受到父親性格開朗與熱情的一面。他總是耐心教導我在日本生活應有的禮儀，並向我分析日本社會的諸多面向，而過去絕不讓我們多談的政治話題，也不再是禁忌，可見他已徹底揮別臺灣那段陰鬱不快的日子，在這裡尋得安寧與前進的篤定。

清和莊的日常

父親回歸畫業後不久，經友人介紹，於一九六六年搬至位於中

央線荻窪（Ogikubo）站附近的清和莊（Sewaso）公寓。清和莊的房東林來夫婦是臺灣僑民，林夫人與母親同窗幸顏碧霞亦為舊識。林來移居日本後，因事業經營順利，擁有若干實業與不動產物業。

林太太為人熱情好客，常招待我們到其位於東京澀谷（Shibuya）的住家。林先生知父親酒量好，一見父親來訪，總會拿出珍藏的烈酒與父親暢飲。一回兩人喝得酩酊大醉，父親心臟難以負荷，暈得不省人事。我和母親一時驚慌無措，待酒醒後告知實情，他非常後悔。經此一事，父親從此決心不再豪飲。林來夫婦待我們親如家人，有一時期還請我擔任孩子的家教，提供我一份額外的助學金。因為他們的關照，父親在清和莊住了相當長的一段時間，直到一九八○年移居美國為止。

父親在清和莊潛心創作十多年，生活儉樸規律，他自陳那是一段猶如和尚誦經修行的生活。母親第一年待在日本時

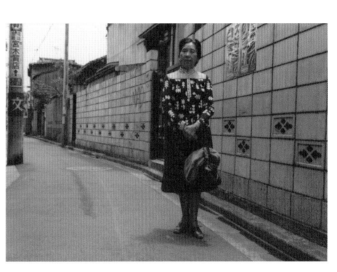

1　郭雪湖在謙順行的留影。
2　林阿琴在清和莊公寓前。

間較多，後來因不適應當地氣候，加上她原就不喜歡日本生活，又牽掛在臺的兩位姐姐，於是經常往返兩地。每逢寒暑假，母親和珠美就會來探望我們，雖是短暫的團聚也很開心。到了夏天，每當她們來日前，父親總會買好水蜜桃放在冰箱裡，細心張羅著。他記掛著珠美喜愛的食物，知道她喜歡吃附近一家魚店的烤鯖魚，只要她來，便迫不及待帶她去買，店舖女主人一見父親出望外的神情，就知道郭さん的家人又來團聚了。珠美很喜歡吃銅鑼燒（どら焼き），父親照例會帶她去，老闆總是笑著說：「喜歡吃銅鑼燒的女兒回來啦！」父親也總是自豪地向這些店家或左鄰右舍們介紹遠道來訪的女兒。

在珠美的記憶中，父親雖不善言語表達，但在日本相聚的那些日子，總能感受到父親的關懷與慈愛。她記得每天洗澡時，父親總想她是女孩子，喜愛乾淨，所以讓她先洗，免得大家輪流泡澡後，水變得不夠乾淨。珠美雖未留日，

但會一些日語，因為父親帶她出門時，常會藉機告訴她哪些情境下要說什麼話，自然而然就學會生活所需用語。有時看電視時，父親也會快速為她翻譯，所以她也能從電視劇裡學得幾句日文。

父親刻苦，也有耐心，在日本的住處狹小，工作、睡覺都在同一房間。母親晚上看劇看得晚，起床時間也遲，但早起的父親不會叫醒家人，總會等大家自然睡醒。待家人起床後，就在我們梳洗間，他已收拾好寢具，開始在榻榻米上作畫了。作品完成後，隨即捆捲起來出門賣畫，即使是大熱天，也總要西裝筆挺，但他從不以為苦。

一九六五至一九七一年的六年間，我和父親在日本相依為命，父子倆過著簡單卻愉悅的日子。由於日語障礙，在學習上頗感壓力，父親雖明白我的苦處，但礙於家境條件，他很清楚告訴我，若想留在日本求學，公立大學是唯一選項，否則將超出他的負擔能力。為了讓我更專注念書，一日三餐都由他料理。

林來的合夥人吳先生就住在我們對面，吳太太是日本人，負責清和莊的日常管理。她說每次一聽到「嚓」的下鍋聲響，就知道住在十三號的郭先生開始做飯了。日本男人一般很少進廚房，因此她總以羨慕眼光看著父親，誇他能幹，能自理家務。

每天傍晚，我們父子倆會一同前往附近的市場買菜，這也是父親作畫告一段落，藉上街散步放鬆身心的日常習慣。父親性格陽光，總是帶著笑容，在外人緣極好，買賣東西也從不計較。一起上市場時，許多商家伙計見他都會主動寒暄，大家親切喚他「Sekko！」（「雪湖」的日語發音），甚至特意為他準備一些特價品。我們也常從市場帶些雞腳回來，該部位日本人不吃，但對我們臺灣人來說卻是美味而營養的食材。

父親還會為我準備上學的便當。學校裡家境富裕的同學們大多到學校商店買咖哩麵包之類的午餐，只有我帶便當。裡頭除了白飯外，通常只有兩種配菜，一是雞翅膀，另一道奈良漬（即醃菜）。雖然偶爾也有其他菜色，但這兩樣最令我印象深刻。父親生活節儉，這時期就是出門去美術館或寫生，他也是帶著便當，這或許是他此生唯一必須親身下廚的時期吧。

喜度節慶

如父親所說，旅日時期的他過的是和尚生活，節儉、樸素、勤勞、規律和少應酬，平日就是專心作畫、看報、聽聽收音機新聞等。自從那次酒醉經驗後，他甚少喝酒，大概只有畫友聚會時小酌一番。雖是簡樸日常，但他對民俗節慶相當重視，這點其實從他過去繪製的〈南街殷賑〉就可以感受到。即便身在異鄉，依舊保有這樣的習性。每年新曆元旦，他也入境隨俗，會親手在家裡堆疊年糕、柑橘等應節食品，為節日

郭雪湖在日本喜逢祭典。

增添喜氣。

日本的除夕夜，幾乎家家戶戶都會觀看日本放送協會（NHK）播放的「紅白歌合戰」，這也是我們每年必看的春節節目。父親特別鍾愛當時風靡一時的天后級歌手美空雲雀及伊東ゆかり（臺灣譯為伊東由佳里），為她們的歌聲與丰采深深著迷，興致來時還會跟著哼上幾段。父親一開心就會獨自隨興哼唱，他的聲音洪亮又中氣十足，常說若他活在這時代，或許會去當歌手也說不定。

一年除夕夜，父親帶我前往明治神宮參拜，抵達入口時已是人山人海、水泄不通。在這節慶喜日，日本人多半身著傳統和服，打扮莊重，年輕女孩們會手持各色各樣的裝飾信物，白雪紛飛中擁擠的

人群緩緩步行在神道上，伴隨節慶的愉悅歡聲，邁向一年的尾聲。時辰臨近，周遭靜寂蕭穆，遠處傳來子夜除歲的鐘聲，告別一年的喜怒哀樂，隨之而來的是迎新的歡呼，父親特別喜歡感受這種節慶的歡樂氣息。那夜除歲的鐘聲至今仍依稀耳聞，不時浮現父親的笑顏。

與父親朝夕相處的日子裡，深刻體會父親對兒女慈愛的一面，也很同情他長年肩負的重擔，說實話，僅憑一支畫筆要養活全家是何等艱難。父親有著無比堅忍的毅力與陽光的心態，從不曾流露出任何怨氣。在與他共處的日子，真誠地感受到父親對兒女的溫情，這點我比任何兄姐都來得幸運了。與他相處的那段是我一生中最值得懷念的日子。◆

o2 旅日時期的摯交。

郭雪湖赴信州訪鄉原古統（1963年）。

鄉原的最後歲月

父親赴日前後受許多友人幫助，特別是恩師鄉原古統。戰後父親每到日本，總會到長野拜訪他，並住上幾天。決意移居日本後，父親曾與鄉原商量，他提議讓父親成為養子，入籍後便能長期居留。但因鄉原已有三子，此提案不可行。後來他才商請中學時期同學唐澤俊樹協助。兩人交情甚篤，唐澤參選議員時，鄉原還曾擔任過他的助選人。因鄉原積極聯繫，父親到東京拜訪唐澤俊樹時，他隨即答應。幾個月後，老師便捎來好消息，通知父親一切已順利辦妥。

1 ──── 2

1　1963年郭雪湖在長野縣的速寫。

2　郭雪湖（左三）與彭雪鴻（右三）出席
　　鄉原葬禮。

這段時間，鄉原的身體狀況已大不如前，一九六三年父親曾與彭雪鴻（即彭蓉妹）夫婦一同造訪鄉原。當時他們目睹鄉原一天天衰老，意識到老人家時日無多，心情頗為沉重。那年父親留下幾幅鄉原故鄉的寫生作品，沉鬱的茶褐色調，凸顯寒冬乾枯凋萎的山肌，畫面寂寥蒼茫，流露他當時的心境。

就在父親順利赴日後不久，一日鄉原的三子真琴突然來電，告知父親鄉原因心臟病發作，搶救不及過世了。父親得知後忍不住痛哭，隨即趕往長野幫忙喪禮事宜，也見到老師最後的容顏。

告別式那日，許多鄉親友人前來參加，彭雪鴻亦專程趕來。儀式中父親讀了哀辭，與在場的人一同悼念、流淚。鄉原的墓地就在他的農場上，在那裡，父親告別他此生最敬愛、至親如父的恩師。

水谷宗弘夫婦

另一位對父親即時伸出援手的，是友人水谷宗弘。父親初抵東京時，曾借住水谷家，他是父親戰前在臺展、府展中結識的畫友。父親旅居日本後與他常有往來，亦曾先後帶珠美和我到熱海拜訪。

水谷夫婦為人溫厚有禮，水谷先生

個性內斂斯文，平時話不多，夫人較善於交際。因他們膝下無子女，在臺灣時認二姐惠美為乾女兒，因此兩家間有另一層親近感。甫至日本的我，日語尚無法運用自如，水谷夫人總是不厭其煩地以簡易日文輔以豐富的肢體語言和我溝通，予人慈祥和藹的印象。但幾年後他們相繼離世，失去這對戰前結識的日人摯友，父親感慨萬千、深感寂寞。

鎌倉友人沼田忠吉

沼田忠吉先生與父親相識多年，初到日本時，父親曾帶我去鎌倉拜訪他。記憶中沼田夫婦非常和氣，熱情好客。那日為迎接我們到訪，沼田夫人親自下廚，準備了豐盛的日式佳餚竭誠招待。這是我在日本首次品嘗的家庭料理，看著滿桌的天婦羅、生魚片、壽司，不禁滿懷興奮與感激。

在此之前的一九六二年，家中經濟告急，當時母親承受莫大壓力，父親為撫慰她多年辛勞，特地為母親安排一趟日本之旅。期間母親除了探訪旅居日本的親友外，還特地前去拜訪了父親好友沼田先生。沼田一家熱情款待，主人甚至要母親住上一段時間，可謂盛情難卻。

那時沼田夫人還從櫥櫃裡取出珍藏的和服讓母親穿上，一起在戶外拍了幾張紀念照，彼此相待如姐妹般。閒聊之際，沼田無意間提起早年與父親在香港時的陳年舊事。母親對於戰爭時期父親滯留香港，未能協助家人躲避空襲的過往，一直耿耿於懷，這些往事多少勾起母親內心傷痕，一時情緒難平。但儘管如此，母親記憶中，那年在沼田家還是度過了一段相當愉快的日子。

沼田辭世後，夫人給父親捎來一封信，寫道：「正如先生所言，經過半個世紀，有許多說不完道不盡的回憶。其中包括與尊夫人、令媛香美、令郎松年相聚時留下來的種種記憶。還有那間房子北向的牆面上懸掛著您的作品，並經

4 3 | 2 | 1
——
6 5 |

1　水谷夫人與林阿琴的合照。

2　郭雪湖（右）與水谷宗弘（左）出外郊遊。

3　郭雪湖與沼田忠吉。

4　林阿琴與沼田夫人的和服照。

5　郭香美赴日時，與家人一同拜訪沼田一家。

6　郭雪湖贈與沼田的作品。

在日的臺人畫友

在日本，與父親密切往來的臺灣畫友不多，據我所知大概只有前述的郭東榮，以及陳永森與張義雄。陳永

常性地更換。您的濃情厚意，深切成為沼田從容活下去的路標，您的恩情，永誌不忘。」

沼田收藏不少父親贈與的親筆字畫，足見兩人情誼深厚，這或許是因為他們早年在香港有過一段不尋常的經歷吧。

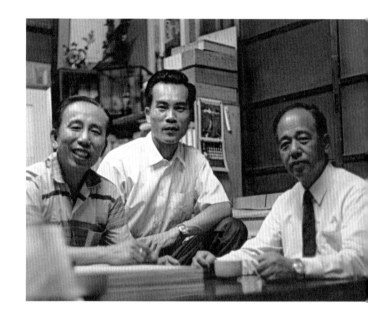

1　陳永森（左起）、郭東榮、郭雪湖
　　合照。
2　郭雪湖與畫作〈水鄉塔影〉。

森是小父親幾歲的畫友，於戰前渡洋學畫後，便留在日本發展，是位在繪畫、工藝、雕塑、書法上皆有出色表現的全方位藝術家。在日本畫壇相當活躍，與父親私交甚篤，經常來電和父親閒談他在日本繪畫活動的點滴。兩人一旦聊上就說個沒停，常見父親說了一、兩個鐘頭後，索性躺在榻榻米上蹺起二郎腿，

再接再厲暢聊到底。

平日父親外出參觀美術館或寫生時，常在上野公園遇見畫友張義雄。張氏出身嘉義，幼時曾跟從陳澄波習油畫，其後留學日本，輾轉多間美術學校苦讀十多年，有著相當曲折不凡的人生境遇。晚年定居巴黎，曾入選法國春季沙龍與秋季沙龍，成為首位獲法國政府藝術家

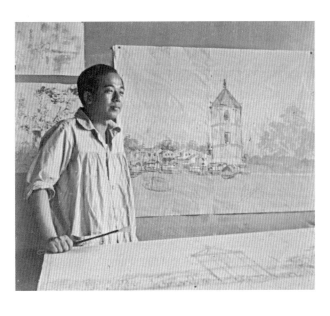

年金的臺灣畫家。一九六〇年代，他因故滯日，期間因生活所需，常在公園一隅為人繪製肖像畫。每回見到父親，總是異常開心，速速將畫完成，然後愉快地拉著父親坐在角落閒聊，分享他的羅曼史。父親覺得這位畫友很有意思，常說：「義雄真有藝術家本色，人老心不老！」

的郵政大臣小林武治，父親後來還在大臣辦公室裡獲得引見。小林氏平素喜愛繪畫，日後成了父親的支持者，購藏不少父親的畫作。

父親與林洒敏之間還有段軼事。林氏在大正街四條通（今長安東路）的新居落成時，父親致贈他省展的參展作品〈水鄉塔影〉做為賀禮，感謝他多年來對臺灣畫壇的支持。據說後來某日凌晨兩點，林洒敏家人熟睡之際，房外突然傳來聲響，驚醒了林太太。她起身察看，發現原來是客廳那幅〈水鄉塔影〉掉落地面，玻璃碎了一地。接著她順勢抬頭一看，驚見原本掛畫位置正對面的窗外竟燃起熊熊烈火。原來鄰宅失火，見狀的她慌忙把家人叫醒，林氏立即報警，在火勢延燒前，消防人員及時趕到，迅速將火撲滅，避免了一場更大的災害。一家人驚魂甫定，這才想起是這幅〈水鄉塔影〉的落地聲響讓大家得救，可謂萬幸之至。當下全家一致合掌對這幅畫表示敬謝之意。古畫中也常有類似的傳說，父

來日探訪的友人林洒敏

旅日期間，父親的好友林洒敏經常從臺灣來訪。林洒敏是宗仁、宗義、秋芳的父親，宗義、秋芳參加父親辦的雪湖兒童美術班，是我幼時的繪畫同學、玩伴。林洒敏戰後曾任教臺大，其後在救濟總署工作。他常來日本探望父親，兩人總會相約一起去博物館、美術館賞畫。有一年，他來找父親，買了一批畫作，將它們送給東京的友人。沒想到其中一位竟是日本佐藤內閣

楊東朝（左起）、林阿琴、楊醫師、郭雪湖合照。

東京友人楊醫師

一

一九六六年，我們認識了一位楊醫師（女牙醫）。楊醫師的先生楊東朝畢業於日本武藏工業大學，曾在臺灣唐榮鐵工廠擔任要職。原本我們與楊醫師僅是單純的醫病關係，或許投緣，不久後一家便與他們夫婦常有往來，成了非常好的朋友。

楊醫師為人熱情豪爽，每回在高尾的診所接受治療後，總會招待我們到附近的壽司店用餐。偶爾還會帶我們去新宿玩パチンコ（小鋼珠），母親很喜歡感受這種街市繁華的氣息，這或許與她出身鬧市大稻埕永樂町不無關係。父母親與他們夫妻交情甚好，常受其照顧。為答謝他們的友誼，父親也曾致贈過幾幅畫

師（女牙醫）。楊醫師的先生楊東友。一九八〇年代，楊醫師遭遇日本房地產泡沫化風暴，投資的房產一夕間土崩瓦解，受到嚴重打擊。不久腦部又罹患蜘蛛網膜下腔出血，手術失敗後成了植物人，雖經楊先生悉心照料，但臥病六年後還是不幸過世，令我們十分難過。父親曾感嘆老天無眼，讓這麼熱心友善的人遭此不幸。

楊醫師的女兒楊美如一九七〇年赴美留學，之後在加州灣區定居，與香港夫婿戴國魂經常來探望我們。兩家持續往來，父母親與楊氏夫婦的情誼，一直延續到我們這一代。◆

親這幅作品是在廣東水鄉寫生而來，於是又增添了水可治火的神祕傳言。

灣親友那裡得知父親的名氣，感到十分驚訝。

幾年後，楊醫師因投資房地產擴張過快，幾度遭遇周轉困難，父親還曾幫她調頭寸應急。此時父親已有些積蓄，有能力和餘裕幫助曾對自己伸出援手的朋

作聊表心意。據說他們事後無意間從臺

 旅日 時期 1964 ———— 1980

o3 — 畫筆不輟。

郭雪湖於日光寫生。

以美術館為師

每逢星期假日,父親最大的嗜好就是跑美術館與畫廊,尤其是上野公園內的美術館和博物館。他常帶我同行,一早便備妥飯盒,然後到美術館一待就是整天。

除了現代藝術,他也相當關注各館典藏的古代美術真跡,總會細細觀覽、品味。一回他指著宋徽宗所繪的一幅工筆重彩,有感而發向我娓娓解說。他說那是一幅經典之作,經千年時光洗禮,色彩歷久不褪,甚還呈現特殊豐富的視覺效果。可惜那年紀的我醉心數理,對藝術缺乏關注,儘管他說過無數的藝術論

點，我卻記憶不多。

在上野公園內和父親一同用完午餐後，我會留在公園裡看書，他便獨自一人再度入館。有一時期他深受館藏的東、西方古典陶瓷花瓶所吸引，總是全神貫注觀察其造型與紋樣，然後無暇他顧地抓緊時間就地臨摹，直到閉館方肯罷休。這些博物館、美術館是父親的學習資源，晚年他向友人提及這段歲月時，總說這是他的「留學時期」。

父親認為戰後日本美術界進步神速，畫法、畫具都有劇烈改變。而美術館的展覽也越發多樣與密集，甚至出現各式各樣的畫廊，不僅在大城市，小城鎮裡也紛繁開展。日日都有成千上百個畫展

4 | 3 | 1
5 | | 2

1　古典陶瓷花瓶畫作。

2　花卉素描。

3　〈芍藥盛開〉

第三十一屆臺陽展。1968年，膠彩・紙。

4　郭松年、郭雪湖於鎌倉寫生留影。

5　郭雪湖在江之島寫生。

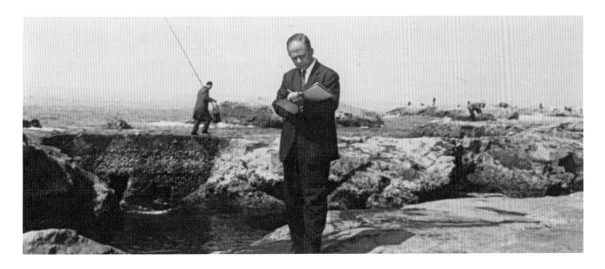

在各地舉辦，有心學畫之人，根本毋須上美術學校。戰後多次訪日的父親見此情景相當心動，思考著兒女一個個出國留學後，接下來就是他自己的留學了。可見儘管歷經谷底，生活也多所纏累，他始終沒打算停下來，持續醞釀著新的突破。

這些勤走美術館時所速寫的古典陶瓷花瓶，後來也產生一系列將花瓶與花卉細緻結合的創作。大姐禎祥曾說，瓶花作品富現代意涵，在父親的想法裡，是指向「人與自然如何和平共存」的課題。

父親有許多系列作品的實驗皆始於旅日階段，瓶花系列可謂充分展現父親在設色技法上的研究與躍進。誠如賴明珠的觀察，這一系列畫作用色較為濃烈，

瓶、花多敷以暖色調，背景則偏寒色調，由此烘托主體。同時以顏色、肌理的調配呈現空間感，其中可見西畫厚塗與透視技法的影響。他也注意到父親自創的重彩淡墨勾勒技法，指出當時創作的花鳥作品大多以淺墨粗線條表現，在濃厚重彩淡墨烘托下產生銀質光澤感，是父親一九六〇年代晚期作品的重要特徵。

畫筆下的日記

父

親在日本生活簡單、清幽，平日沒什麼應酬，忙於作畫、賣畫之餘，稍有空檔，就簡裝出遊。對他而言，大自然的山川草木具有無比魅力，而描繪這些景觀亦是最高享樂。

一九六三年至一九七八年間，父親出遊日本各地寫生創作，足跡遍及信州、日光、熱海、箱根、江之島、鎌倉等地，幾處心怡的地方還會多次造訪。這些精采的繪稿多出自臨場寫生，有的甚至是

他在車上迅速捕捉的剎那速寫。因是第一時間的印象與感受，畫面分外生動，造型、色彩也貼近自然，值得細看。

印象深刻的是，他總是帶著小學生遠足般的心情，興致勃勃地張羅。出遊的早晨，一起床便忙著準備便當，雖是花樣不多的套菜，卻出於他精心料理，別有一番風味。在外遊歷時，至為關心的還是寫生創作，手中永遠不離寫生本。

除了鍾愛大自然的景觀之外，父親對花卉植物亦有濃厚興趣，旅日階段他勤走新宿御苑、神代植物公園，對百合、牡丹、芍藥、薔薇、泰山木等花卉觀察入微，留下無數寫生作品。父親素描線條功力厚實，在他筆下，花瓣、花蕊等豔姿栩栩如生、細緻流麗。

父親不時會在寫生稿裡記入簡短雜記，敘述當時的背景與感想，這些資料為父親旅日時期的點滴留下珍貴紀錄。

在此節錄幾則，雖是在日行跡的片段，仍不失為父親當時生活經歷與軼事的補充。

一九六五年三月十四日（農曆二月十二日），雪湖生日。這日清晨六點起床，從窗戶望見的富士山格外優美，在朝陽的光線下富士山顯得有立體感。七點二十分，從水谷家出發，搭乘七點四十三分的電車，先行將畫稍作整理後，搭乘十一點三十分小田急線直奔江

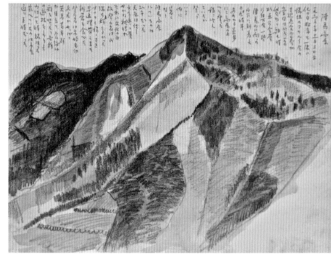

1　1963年11月3日江之島寫生圖。
2　1966年11月3日陣馬高原寫生圖。
3　1967年11月10日柿子速寫。
4　1967年12月16日富士山寫生圖。

之島。今天是星期日，昨日的強風已停，觀光人潮擠滿整座橋，十分熱鬧。行人們宛如向我祝壽般帶著笑容。我走進江之島最幽雅的「魚見亭」吃了壽麵，獨自在異鄉慶祝五十八歲生日。之前和廖學義氏也一道來過這家店。今天是個晴朗冬日，海面亦風平浪靜，富士山比以前看得都還清楚，真是個愜意的生日。在島上四處寫生直至下午三點，回到家時已是傍晚六點了。

...

陣馬高原，一九六六年十一月三日文化節。與松年一同參加社區アカルイ會（光明會）的遠足。早上七點在杉並公會堂集合，當天搭乘一輛巴士一路直奔陣馬山。到達山腳時已九點半，其後便步行上山。原先感到些許寒意，但步行時逐漸熱了起來，抵達陣馬高原時是正午時分。天氣很好，名副其實的秋高氣爽，加上是文化節，幾乎滿山滿谷登山

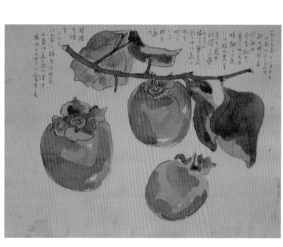

客。此時覺得肚子有些餓了，趕緊取出攜帶的便當用餐。登山客中雖不乏老弱婦孺，但還是年輕人的群體較多。飯後大夥兒或歌唱或進行各類遊戲，山上一時熱鬧非凡。回到家正好是預定時間的傍晚五點。

...

一九六七年十一月十日，丁未，入冬日八日。早上七點起床，今晨是本年初次轉寒的日子，見隔牆的院子裡垂掛著金黃色的柿子，感到秋意已深。鄰居太太正忙著澆花，相互打了招呼後，她送我一些小菊花與柿子。小菊花插放於壁龕，柿子則像這樣繪了速寫。

...

一九六七年十二月十六日，大阪的工作結束後，趕上十點三十五分左右的こだま（Kodama）新幹線。過了靜岡車

1　郭雪湖與顏雲連合照。
2　1973年4月12日上野公園寫生圖。
3　新宿御苑寫生圖。
4　1974年3月27日雪景速寫。

站，車上廣播向大家介紹左手邊出現了富士山，此時車內旅客全都面朝左側車窗張望，異口同聲讚嘆富士山的壯美。我也迅速準備，拿出素描本畫了幾張速寫，隨車輛行進角度，富士山的樣貌不斷變化。這日天空和山的色彩相當一致，饒富趣味。

…

配上紅、白、黃等的服飾顏色，十分調和，太美了。

…

一九七三年四月十二日。昨日上野公園兜了一圈，正在觀賞殘留櫻花的當下，突然發現經常散步的觀音寺附近有兩三處心怡處。今晨六點趕緊從家裡出發前往寫生。那是從一條寺院後方道路眺望寺院的景觀，右方是櫻花，左方是新柳，上方則高聳著寺院塔頂，甚是滿意。不忍池櫻花樹下尚有幾株褐色孤寂的殘荷。在往水族館的路上，從枯木間可望見觀音寺，別具風味。配上五重塔的景觀也很不錯。今年是暖冬，氣溫上升，樹木的新芽才一日便迅速成長。畫了五、六張速寫，打算十點半回家作畫，結果在地下鐵入口處撞見顏雲連君。五天前去看柴原女個展時，已聽說顏君來日本的消息，沒想到能在此碰面。顏君說前年個展時受義雄君關照，

一九六九年六月二十二日，星期日午後。一週前正式進入梅雨季節，在這陰溼的星期天裡，利用正午放晴時分，前往新宿御苑寫生，畫了一些泰山木與紫陽花。如古諺所云，雨後山色新，御苑林中的綠意更加清亮鮮明。年輕男女利用放晴時刻紛紛湧上草皮，御苑的綠林

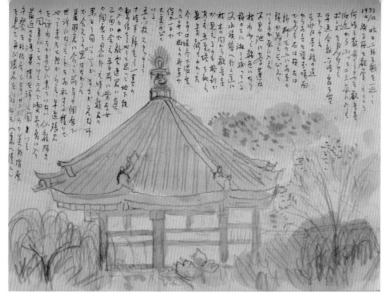

這回特地來向他致謝。於是我們兩人趕緊一同前去會張君，卻未見人影。向張君人像速寫的同伴交代一聲，兩人便同去喫茶店，從顏君那裡詳細打聽臺灣的近況。午餐在松阪屋解決。看完聖保羅美術館展後，再度一道拜訪張君。

‧‧‧

一九七四年三月二十七日。臺灣俗諺云：春天後母面。今年氣候變化激烈，雖說陽春三月，今晨一打開防雨窗，就發現正在下雪。東京上次三月末下雪是五年前的事了，今年已是第四回。隔牆院子裡梅花盛開，被雪花覆蓋的白梅顯得更大。這差不多是二月底的寒冷程度。◆

04

世界騷動、時局飄搖。

郭松年在京大學運期間於校門前留影。

學潮中，
父親陪我報考京都大學

一九六〇年代末期越戰走入尾聲，美國的中國政策開始變化，對外臺灣在聯合國的席位受到挑戰，對內工業逐漸取代農業，臺灣經濟開始起飛。

但另一方面情治系統依舊利用白色恐怖手段壓制反對運動。日本則是迎來第二次安保鬥爭。彼時，全世界都籠罩在反戰與左翼運動思潮中，法國有五月革命，匈牙利有布拉格之春，中國有文化大革命，日本則出現大規模的全國大學抗爭運動。當時主導的學生組織全學共鬥會議，占領東京大學的安田講堂罷課

抗議，全國各校起而響應。學生們對大學校長進行批鬥，與校方談判，包括東大在內，許多大學校長與院長在學潮壓力下紛紛請辭。一九六九年，正值我準備報考大學之際，學潮依舊熾烈，東京大學宣布停止招生一年，遂決定報考京都大學。

一九六九年的二月隆冬，我和父親一大早搭乘電車從東京出發，抵達京都時已是日暮時分。就近投宿在京都大學附近一間簡陋的小旅舍，那夜天候冷冽，霜寒雪凍，房內一具小火爐是唯一的供暖設備。不敵寒意的父子兩人，只好早早鑽進被窩。翌日清晨用完早膳，父親陪伴著我一同走向京都大學應考。那日早晨風雪交加，加上面對人生抉擇時刻，我的心情與步履都顯得緊張沉重。那時父親用他那雙總是溫暖厚實的手，握住我早已凍寒的手，從手心傳遞來的暖流，彷彿給予我面對未來的勇氣。

不覺間，父子兩人已攜手走到吉田神社參道路口，路的彼端便是京都大學。此時，父親停下腳步，並把我的手放下說：「我只送你到這裡，接下來的路，你必須一個人走下去。」我明白父親的言下之意，是要我在往後的人生，對自己負責，只能靠自己，好自為之。

在生活艱困與時局騷動下，父親依舊一路不辭勞苦陪我走到這裡，我知道這不僅是盡父親職責而已，亦蘊含著父親對子女的愛與期待。這是過往在臺灣時我不能感受到的，那時承受種種壓力的父親常常讓我們望之生畏。我也不負父親所望，不久後，收到京都大學的錄取通知，成為數理學部本科生的一員。

入學就讀後，京都大學亦處於學運高潮，整個學期幾乎都是半罷課狀態，當時學運一再升級，蔓延成全國性規模的運動，課業壓力並不繁重，因此每逢假日便前往大阪表姐陳嬌梅家走動。阿梅是母親同母異父兄長陳炳輝的長女，與父親情同父女。早年父親到日本神戶時，便住在這位舅父家。婚後表姐與夫婿江炳煌移居大阪，他們夫妻對父親敬重有加，每當父親前往大阪，總是下榻於此。父親移住日本之後，阿梅常到東京探望他，也曾多次陪伴父親出外旅遊寫生。

當時在加州柏克萊大學比較文學研究所深造的大哥郭松棻，在我考取大學後，或許覺得可以開始和這么弟對話了，不時寄來家書，偶爾也會買書給我。家書中，大哥看我從小在母親溺愛下長大，告誡我這份溺愛是毒。父親旅日後，因母親住不慣日本，反讓我意外得到獨立發展的空間，此時才深深體會大哥家書裡對我的惕勵與關心。

陳嬌梅與郭雪湖。

記得當時松菜曾送我主持《曼哈頓計畫》（Manhattan Project）的原子物理學家歐本海默（Oppenheimer）的書，這位二戰期間負責原子彈計畫的科學家，看到廣島、長崎的災難後，再與政府合作，堅持反戰立場。信中松菜也曾對我談論過羅素與其晚年反戰的和平宣言，還介紹過魯迅、郭沫若、聞一多和郁達夫等中國左翼作家作品。

一九七○年三島由紀夫衝進自衛隊發表演說後切腹自殺，松菜也就這舉世震驚的事件寫了封信，信中分析日本社會，譴責戰後日本迷失於資本主義，並淪為美帝幫兇。記得大三那年，積極投入保釣運動的松菜，亦曾將他們發行的《戰報》寄來給我。

那是一個左翼思潮在全球蔓延的年代，安保抗爭亦是左派主導的運動。當時日本學生運動的訴求，普遍得到社會的關注與認同，天天都是頭條新聞。一般大眾也認為安保條約間接成為美帝幫兇，欺負亞洲的越南人。父親對這些觀點頗為認同，他認為年輕時張文環、呂赫若、王白淵等友人稱作赤色（あか）的左翼思想是進步的。而松菜所在的柏克萊，反戰氣氛亦十分濃厚。當時專注課業的我，對這些通信並未認真放在心上。直到日後追隨松菜的步伐踏上認識中國的道路，才發現松菜在這個階段透過一封封跨越太平洋的家書，早已為我播灑思想、政治的啟蒙種子，靜待往後的萌芽。

陳世驤夫婦訪日

一九七○年，松菜正在加州柏克萊大學攻讀比較文學博士學位，一日來信中談及，他的指導教授陳世驤夫婦計畫暑期來日，並希望拜訪父親。父親知道陳世驤是美國漢學界泰斗，學養豐富，平素對松菜更是關照有加。雖然當時我們居所侷促，唯一的主廳即是父親的畫室兼臥室，但父親仍希望能盡地主之誼，特地為陳世驤夫婦準備一幅畫當作來訪贈禮。日後我才輾轉得知，原來這是一幅以當年〈驟雨〉為底稿重新繪製的作品。這幅畫最後以掛軸形式裱裝，懸掛在壁龕內牆面上等待貴客蒞臨。

陳世驤夫婦到訪當日，父親和我將他們招呼到起居室入座，主客雙方皆以日式跪姿席坐。陳世驤先生曾兩度到京都大學講學，夫人梁美真在二戰結束後亦曾任職日本美軍司令部，因此兩人對於日式風俗習慣都駕輕就熟。互相認識寒暄過後，父親指著壁龕，表達贈畫心意。陳世驤詢問父親為何選擇這幅畫相贈，父親娓娓談起過去創作〈驟雨〉的經過與心境。這段塵封的落難記憶，雖然是父親一生夢魘，但他也想以此畫寓意

陳世驤與梁美真伉儷。

華人離鄉背井、飄泊海外逃難求生的宿命。

陳世驤先生聽得入神，一時陷入畫中情境，回想自身同是飄泊海外的命運。他早年在北大求學，與清華的錢鍾書皆是當年有名才子，學貫中西。一九四一年離中赴美，未幾共產黨奪取政權，從此離散異鄉，不曾再踏入國門。父親這番話讓陳世驤感觸頗深，他定睛凝望此畫，心頭湧上種種感慨，不知是離愁，還是鄉愁，只能頻頻點頭表示共鳴與欣賞。他也抒發對父親畫作的感想，認為有別於所見過的水墨畫，別具特色。雖然風雨天青的生機。一九七一年五月陳世驤因心臟病突發，在美國加州柏克萊驟逝，直到夫人梁美真晚年進安養院為止，這幅畫一直懸掛在陳世驤夫婦柏克萊「六松山莊」住所客廳中。席間陳世驤多次提及松菜，誇讚他極富才思，言語間流露出對松菜的喜愛，父親也對大

畫中池邊而下的光芒，讓人感受到即將雨過天青的生機。

有別於所見過的水墨畫，別具特色。雖然風雨未歇，但船依舊在浪濤上奮進，畫中池邊而下的光芒，讓人感受到即將雨過天青的生機。

〈驟雨〉1946年，水墨・絹。

哥有此良師感到寬慰。

陳世驤夫婦此趟日本之行，計畫到京都拜會日本漢學界泰斗吉川幸次郎，父親讓我陪同前往。吉川幸次郎是陳世驤過去在京都大學講學時的舊識，得知我也在那就讀，倍感親切。吉川雖是日本漢學權威，說起中文仍有些彆扭，於是

我也協助部分談話內容的傳譯。陳世驤此行主要是想邀請吉川參加一九七一年他即將在美國主辦的國際漢學會議，因此提前向這位嚴謹治學但批判起來不留情面的老先生打聲招呼。吉川也深切領會陳世驤的用心與誠意。

告別京都後，我繼續陪同陳世驤夫

1　1970年萬國博覽會現場照。
2　保釣運動期間郭松棻演講照。

被指派做為發言人之一。

陳世驤夫婦返美前夕向父親辭行，除了感謝此行的熱誠款待，亦表示，若我有意轉往美國加州柏克萊大學念書，他很樂意幫忙。或許因此次來訪目睹日本學運依舊如火如荼，不是求學的好環境。加上知道我學數學，那時柏克萊加大的數學系有很好的師資，其中國際知名的華裔數學家陳省身亦是他的好友。

但更多的或許是他對松棻的喜愛，加上夫妻倆膝下無子女，所以對我這個么弟的愛屋及烏吧。無論如何，陳世驤夫婦這次的訪問，種下了不久後我們一家前往美國的契機。

婦前往大阪參觀日本萬國博覽會，這是歷史上第一次在亞洲舉辦的世界博覽會。當晚轉赴名古屋，下榻陳世驤學生洪越碧及夫婿傅因徹（John Fincher）住所，當時Fincher任駐日名古屋首席外交官，雖年輕但已擔任要職，洪越碧則是語言學家，夫婦倆熱情接待我們。

後來松棻來信，提及保釣期間有一次他在波士頓演講，Fincher曾遞上美國國務院名片約談他。洪越碧日後追憶這段過往，曾說過當時他們兩人立場雖異，觀點卻相近，其實Fincher暗地裡也支持保釣運動。一九七一年保釣運動在華盛頓召開會議，洪越碧甚至

松棻被列入保釣「黑名單」

一九七〇年，臺灣暨海外爆發釣魚臺運動。當時松棻在柏克萊加州大學比較文學研究所攻讀博士，積極介入運動。陳世驤認為松棻的博士答辯在

即，倘若放棄學位，代價實在太大。而
且松菜雖有思想，但耿直的個性並不適
合參與政事，因此陳世驤與松菜多次
溝通、設法勸阻。不過松菜依舊義無反
顧，全力投身這場如春雷般催醒他政治
意識的保釣運動。他的戰友劉大任日後
曾追憶過。

那是火紅的六〇年代，柏克萊校園三
天兩頭罷課，每天中午都有群眾大會和
形形色色的街頭活動。眼看著他羽翼下
的一批年輕人蠢蠢欲動，先生的耐心與
委婉，當時只顯得蒼白。[1]

一九七一年春，松菜與劉大任、董敘
霖、傅運籌等共同組織「柏克萊保衛釣
魚臺行動委員會」，發行《戰報》宣揚保
釣理念。運動如火如荼展開，與美國各
地保釣團體互相呼應，在全美大專院校

1

劉大任，《我的中國》（皇冠，二〇〇七），頁四一。

的臺、港留學生團體中掀起一股保釣運
動高潮，甚至朝認同社會主義中國的方
向傾斜，這對向來持反共立場的陳世驤
而言，衝擊可謂不小。但父親對於松菜
介入保釣運動並未反對，且某種程度認
為這是一種進步的行動，直到松菜被列
入黑名單，他這才緊張起來。

一九七一年四月十日保釣第二次示
威遊行在美國展開前夕，臺灣《中央
日報》發布新聞，點名大哥松菜和劉大
任、董敘霖三人為潛伏加州大學的共
匪特務，大哥因這項指控被列入「黑名
單」。當時珠美和母親在臺灣，也都看
見指控大哥海外陰謀造反的新聞報導，
相當震驚。

新聞曝光後，父親開始惶恐不安，
擔心今後我們更新臺灣護照時或將面臨
種種刁難。一九六〇年代末期，日本佐
藤當局迫於臺灣政府壓力，斷然將主張
臺獨的留日學生柳文卿強制遣送返臺。
押送登機前，柳文卿在羽田機場企圖咬
舌自盡，父親在電視上見其滿口鮮血掙

扎的恐怖畫面，始終歷歷在目、揮之不去。加上雙親都曾目睹過臺灣二二八事件，並經歷其後的白色恐怖統治，知道此事的嚴重性不容小覷。

父親與母親緊急通過電話後，母親隨即赴日會合商討對策。當時我在京都因營養失調導致體質虛弱，大三時更因水土不服染上頸部淋巴結核動過手術，後續的抗生素治療也未見起色，甚至造成耳朵聽力受損、精神恍惚。母親審慎評估狀況後，認為京都盆地冬冷夏熱的環境對我病情不利，同時也想起陳世驤曾提及過讓我赴美留學的建議，加上松菜之事，讓母親當機立斷，決心舉家赴美，連忙辦妥旅遊簽證後，便匆匆告別日本。其實父親當時對於前往美國有些猶豫，因為不懂英文，也難捨日本的環境。現在回想起來，母親總能在節骨眼做出決斷，但她從此也踏上離鄉的道路，跟隨孩子腳步飄泊海外，寓居美國至今。

赴美一家團聚

一

一九七一年十二月下旬，雙親及我一行三人飛抵美國，香美則從匹茲堡帶著稚兒哲勵前來會合，到舊金山機場接機。稍晚我們也見到松菜，見其安然無恙，頓時如釋重負。

與家人再度相聚，也緩解了這段時間以來的種種陰影與壓力。但令我們感慨萬分的是，陳世驤是年五月因心臟病突發，在美國加州柏克萊驟然離世，緣慳分淺未能再見一面。

初抵美國那幾日，大家都擠在惠美奧克蘭電報街（Telegraph Ave, Oakland）的公寓裡，房子雖然不大，但家人們久別重逢分外溫馨。當時二姐惠美任職柏克萊公立圖書館，原本內向的她，赴美後變得開朗幹練，頗能適應美國生活。那些日子常開著她時髦的橘色福特美洲豹（Cougar）跑車，帶著我們四處兜風，逛遍整個灣區（Bay Area）景點，享受了初訪美國的樂趣。

跨過灣區大橋就是被譽為美國最可愛城市的舊金山，其世界知名地標「金門大橋」（Golden Gate Bridge）獨一無二的景致也成了往後旅美時期父親的畫作主題。舊金山唐人街亦是當地重要觀光景點，坐落於市中心，父親曾稱許美利堅是名副其實的合眾國，居然容許大批華人移民在此群聚落戶。整條街盡是中國商舖，此地老華僑多為廣東人。父親早年曾於廣東、香港開展畫業，因此在充斥廣東話的唐人街裡全無身處異地之感。但對於唐人街髒亂的市容及新移民的生活素質頗感失望。

父親也喜歡柏克萊，尤其對於緊依著柏克萊大學校園南大門延伸出去的電報街特別感興趣。這條曾被劉大任形容是「柏克萊最富波希米亞氣氛」[2]的電報街，「一路上有各種門派的人散發著傳單，鼓吹主張」，沿路的地攤貨品也以「嬉皮和左翼文化的需要」為主，見證柏克萊一九六〇年代以降的民權、反越

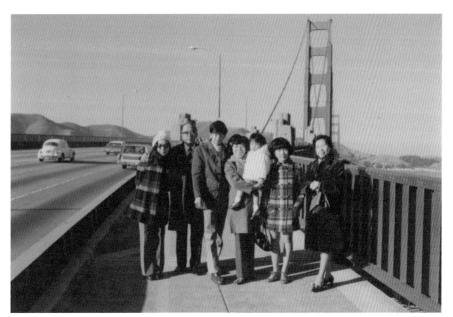

劉大任著，〈柏克萊那幾年〉，《印刻文學生活誌》，第五卷第拾貳期，二〇〇九年八月，頁一四四。

2

1 ——
2 ——

1　金門大橋合影。
2　初抵美國，郭雪湖全家團聚。

戰運動和嬉皮文化的風起雲湧。父親印象最深刻的是街道上迎面交會的各色人種，以及沿街設攤的各類特色小販，兜售著藝術家的手工藝品，如手染T恤、手工飾品、菸斗、陶瓷等，琳瑯滿目甚具特色。這個代表柏克萊自由精神的街區，在初來乍到的父親眼中雖新鮮有趣，但他仍看不慣嬉皮街頭藝人們不修邊幅的邋遢面貌。儘管如此，偶與家人相約逛遊柏克萊市街，是他規律繪畫生活裡難得的消遣。

成了柏克萊保釣基地的松菜公寓

當時松菜住在大學旁的牛津街（Oxford Street），自從他放棄博士學位，專志投入保釣運動後，他的公寓就成了柏克萊保釣運動的基地。這是三層老公寓的第一層，空間大卻很老舊，屋裡的家具大半是街上撿回來的。

我們在他的公寓認識了許多保釣人士，有劉大任、傅運籌、戈武、唐文標、董敘霖、劉虛心，以及日後成為我們家嫂的李渝。

大夥兒常聚集於此籌畫釣運，從舉行讀書會、發行刊物與宣傳品、排話劇到辦電臺等，過著公社式的生活。由於過去在京都大學念書時，我也看過日本左翼學生從事反安保學運的種種，所以對松菜在美的保釣生活樣貌並不陌生。但母親卻感到痛心與不能理解，她見大夥兒窩著吃大鍋飯，吃完就把碗盤堆放在廚房繼續開會，散會後也無人打理，環境非常髒亂。母親無法想像松菜可以忍受這樣烏煙瘴氣的生活，她看不慣常有微詞，倒是父親比較無所謂，不但不挑別還能認同。

這段時期，大哥和李渝因忙於保釣運動，鮮少與我們相聚。偶爾會安排我們到加州大學觀賞中國左翼電影，諸如〈一江春水向東流〉、〈白毛女〉、〈紅色娘子軍〉、〈紅燈記〉、〈智取威虎山〉等文革樣板戲，當時海外留學生都渴望了解社會主義新中國及正在進行的文化大革命。這些影片其實都很不錯，父母親也會一起去看，尤其父親對這些革命舞劇給予正面評價，認為兼具活力與時代意義，同時又不失創新。

而從小就與松菜共享書房、一向崇拜並認同松菜事業的二姐惠美，在此階段亦投身協助松菜，任勞任怨地幫忙處理保釣種種事務。後來松菜前往聯合國任職，剩下的事繼續交付惠美，協助釣運伙伴完成未完的工作。惠美記得當時排演過兩齣話劇，改編自曹禺的〈雷雨〉和〈日出〉，由李渝編劇、戈武導演。從劇本、導演、演員到道具，都是從頭開始、由無到有。惠美也幫忙製作與借用道具，並處理售票事務。當時在柏克萊中學的禮堂演出時，場場爆滿，受到僑民與留學生歡迎。

保釣成員也在加州柏克萊KPFA電臺開設了一個中文節目《中國青年之聲》，惠美常常幫忙蒐集新聞、寫稿、

〈月光曲〉卡梅爾海岸，1982年，膠彩・紙。

播報，這是該電臺第一個中文製作節目（過去都是英文、廣東話節目）。除了報導新聞，也介紹臺灣文化、民俗與民歌。惠美當時幫忙介紹過〈天黑黑〉、〈望春風〉、〈雨夜花〉、〈綠島小夜曲〉等臺灣知名民謠。在節目中她先用臺語念出歌詞，然後用中文解釋說明。她記得介紹〈雨夜花〉時，因「花落土」歌詞發音不標準，陪同的母親在錄音室外聽到，還把惠美叫出去糾正發音。之後母親叮嚀惠美，最好每次先念給她聽過，確認一下發音。現在回想起來，令人有些啞然失笑的是，母親雖非本意，但也間接參與過這場運動啊。

惠美記得當時一天到晚都有讀書會和主題演講，一路幫忙著大哥的她，也從那時開始學習與認識中國，除了中國左派刊物、近現代史外，還讀過毛澤東思想。正因為大哥耳濡目染的影響，後來我和惠美等幾位姐姐都接續著松菜和父親的腳步，一個個踏上中國一窺究竟。

海外的父母
女聯展

那年耶誕節，我們一家連袂赴大姐禎祥在加州薩利納斯（Salinas）的家團聚，這是我們全家多年來第一次的大團圓，興奮之情不言可喻。薩利納斯緊依著卡梅爾（Carmel）小鎮，是加州一處著名觀光區，精緻典雅的畫廊與高檔禮品店隨處可見，頗富歐洲情調。這裡也有北美洲最美海岸線——十七哩海岸公路（17-Mile Drive），沿著公路可以看到波瀾壯闊的太平洋和獨特的岩岸海景，讓父親對此景致讚嘆不已，陸續完成不少寫生稿。返日後，父親以卡梅爾海岸為背景完成一幅風景畫〈月光曲〉，畫面中奇巖異樹、月夜冷寂，海面漾著銀光，靜謐中頗有滄桑之味。這或許是那時初抵異域的父親，面對生命另一次轉折暗潮時的心境吧。

景區附近，還住著來自臺灣旅居於此的水墨畫家張大千及鄭月波，大姐禎祥特地安排父親與他們見面，張大千還在家中設宴款待父親。父親印象中的張大千個性好客爽朗，宅第「環蓽盦」顯得

制古禮、畢恭畢敬，對此父親覺得挺古板。

這段期間，禎祥與雙親在薩利納斯市文化中心（Salinas Confucius Church）共同舉辦了一場父母女三人聯展，這是配合該市的中國藝術節活動（Chinese Art Festival），也是他們繼一九五七年在臺北舉辦過後的第二次父母女作品聯展。當地報紙亦有報導，在新聞照片中，有一張是父親在大姐的畫室中作畫，而母親在身後凝望。還有一張是三人在會場的合影，母親手持蝴蝶蘭，大姐手裡展示著一幅母親的畫作，而父親看著持花的母親微笑。

聯展結束後，父親原有意就此長住，但眼見孩子們仍各自為生計奔波，只好讓母親和我留在美國，獨自一人返回日本，此後開始一段往返美日的候鳥歲月。所幸此時釣魚臺事件已較為公開，臺灣政府也表明反對日本侵占釣魚臺的立場，緊張局面趨緩，父親得以卸下許多不必要的心防。但臨別之際，父親仍顯得心情沉重，因為往後不知幾年，將是與家人聚散不定的歲月。◆

1 郭雪湖與鄭月波合照。

2 家人機場送郭雪湖返日合影。

3 加州父母女聯展新聞照片。

o5

青山新綠：
畫業第二春。

郭雪湖、郭松棻與李渝於延安合影。

走訪新中國

一九七一年，美國總統尼克森宣布
訪問北京，中華民國退出聯合
國，中國代表權由中共政權取而代之。
一九七二年，中共代表團進入聯合國，
由於外語人才多在文革中被下放，遂由
聯合國出面招考中國代表團的翻譯人
員。此時保釣運動中左翼色彩的留學生
被認為是合適人選，不少人因而受聘聯
合國擔任翻譯。因保釣中斷學業的松棻
和戰友劉大任也都先後進入聯合國任
職，享有每年回服務國一次的差旅福
利。松棻投身保釣運動後思想左傾，對
於新中國這個左翼思想的烏托邦亦有憧

慣，因此興起親自進入中國一窺究竟的念頭。

一九七四年夏天，松菜計畫了這趟長達四十二天的中國旅行。因為知道父親戰前曾到過中國，所以也邀他同行。父親戰前曾在華南一帶走動，對中國不算陌生。旅日期間，日本新聞亦經常報導中國近況，尤其是自文革以來，沸沸揚揚幾近翻天的中國，隨著運動的起落，日本新聞輿論也不斷變化，時有霧裡看花之感。父親向來關心時事，松菜的邀請既讓他有實地走訪中國的機會，又可藉機寫生旅行一覽神州名山大川。雖然

寫生中國

這一趟新中國寫生旅行，是父親戰後首次踏足中國大陸，也是父親畫業五十周年的紀念活動，興奮之情溢於言表，旅程中一路埋首寫生無暇

當時中國仍處文革晚期，鬥爭依舊激烈，但生性樂觀的父親，面對中國內部複雜的政治環境卻毫不在意，甚至期盼能找尋青年時代失散的幾位故友，於是毅然決定與松菜、李渝同行。

他顧。接待員武廣慈、王世雄等人，與父親相處融洽，處處為專注作畫的父親設想，並提供方便，讓他能走遍大江南北，在短時間內順利完成一系列中國風景的速寫作品。父親對地陪的真誠樸實十分感佩，認為新中國進步如此快速之原因，或許正因為有不少這樣優秀幹部吧，這讓父親留下不錯的第一印象。與戰前相比，父親對於中共政權下整體中國的印象尚佳，感覺到人民精神面貌有了根本的變化，人人趨於平等，各階層都能各司其職，官僚氣息亦不嚴重。雖然也看到不少相對落後的一面，但總體

1 中國旅行履跡示意圖。
2 郭雪湖在中國寫生影像。
3 北京頤和園萬壽山寫生圖。
4 故宮寫生圖。

1 | 2

4 | 3

上他認為新中國是進步的。

一九七四年七月二十六日由香港入境，四十二天的旅程裡，途經廣州、北京、山西、陝西、江蘇、浙江、上海、桂林，再由廣州取道香港踏上歸途。期間父親完成一百五十張寫生稿，也在留白處記述此行旅雜感。此外，父親曾為這次中國寫生旅行，寫下一段遊記，刊登於一九八○年日本橋三越美術館為其舉辦的「中國名勝五十景畫展」簡介上，介紹這趟旅行的所繪所見。

◆ 珠江

廣州是由香港進來中國的第一站，父親年輕時亦曾來過幾次。戰前珠江只有一座海珠橋，後增建為三座。廣州做為新中國的大門，父親在此感受到新興都會的生機勃勃。沙面過去是各國租界地，當時曾有過中國人與狗不得進入的一段黑暗歷史，而今人人可以自由進出。過去外交官的洋樓，如今成為勞動者的宿舍。父親在今昔之間，感受到強烈的對比。

他還參觀了廣州的農民運動講習所，原定直接進入桂林，因為天候不佳作罷。父親一行三人於七月三十日下午兩點，從廣州飛往北京，抵達時正是陽光燦爛的傍晚時分。搭上旅行社接待車輛，兩旁是層層路樹，驅馳在筆直寬闊的道路上，讓人充分感受大地的存在，這是父親對北京的初印象。

◆ 故宮

第一次來到華中、華北旅遊的父親，對於昔日王朝太平繁榮時代留下的文化遺產印象深刻。尤其是身為古都的北京，名勝古蹟多不勝數，當中又首推故宮與頤和園。八月四日，父親在工廠與人民公社等參訪行程的空檔中，安排了一天，自己搭乘巴士來到故宮。坐落在此的大小宮殿規模龐大，迴廊變化曲折，加上中國特有的雕刻及彩繪藝術妝點的無比華麗燦爛，充分展露古代建築的莊嚴華美。比起宮殿，迴廊更加吸引

父親目光。

頤和園內有來自故宮運河的水路經過，讓父親聯想起西太后乘船優游的宮中生活場景。園區背倚萬壽山、前有昆明湖、佛香閣矗立中心，陽光散落湖面亮燦奪目，構成一幅渾然天成的山湖競秀風景畫。父親認為此處幽雅壯麗的宮殿之美，具體展現了中國園林藝術的結晶，也深深感受到這裡的確是王者天下的施政場域。

◆ 萬里長城

八月九日，父親和松荼、李渝同行，造訪他期盼已久的世界勝景「萬里長城」，在此父親畫筆盡情揮灑了兩個鐘頭。看到綿延不絕的長城，感覺像是一條巨龍優游在群山之間，宏大的城廓規模前所未見。長城中設有多處關隘與隘口城門，在這些石壁建物上的華麗彩繪與浮雕圖案上，父親看到中國古代建築的特徵。

來到此處父親想起秦始皇的偉業，彼時正是文革「批林批孔」運動的顛峰，對秦始皇事蹟也有新詮釋，重新聚焦在當初建造長城一磚一石堆砌背後，曾經犧牲的數十萬人民性命上，這點亦讓父親印象深刻。在這裡處處可見與新中國有邦交的外交使節，更讓父親感受到不同於過去的半殖民地時期，而是新時代的國際色彩。

◆ 延安窰洞

八月十日，父親搭火車從北京出發前往山西，途經大寨轉乘汽車前往太原，從太原到延安這段路程則改搭飛機。抵達延安時已是八月十三日過午，秋高氣爽。大寨這個地名，父親一行人是先從全中國到處可見的政治標語「農業學大寨」認識的，是毛澤東指示下農民自立更生進行農田建設的樣板，因此這個山村也成為國際知名景點，湧入許多觀光客進來。

延安則是毛澤東領導革命的根據地，保存多處昔日的洞居，陳列著毛氏生前

的日常用品，由此一窺其過去艱難困苦的生活。這讓父親體認到革命大業本身就是「苦」的一連串過程，在他眼前展開的景色，不同於其他名勝，此處特色是塵埃遍布的黃土一片及構建在窯洞裡的民居。直到離開延安前，父親分秒必爭地埋首揮灑畫筆，差點耽誤了八月十五日回北京的班機。

◆ 蘇州寒山寺

八月十七日，一行人從北京搭乘特快夜行列車，取道南京前往蘇州。蘇州知名園林處處林立，西園、留園、滄浪亭、獅子林、拙政園皆遠近馳名。蘇州的園林景致在父親看來，有如中國的扇面畫般，在狹小的面積上乘載了巨大的藝術風味，秀氣卻富於變化而顯幽雅。江南水鄉景色風光明媚，運河湖泊交錯，在北方人或外國人眼中格外風雅瀟灑。父親著迷於蘇州河畔的小橋人家與河上船伕，為此質樸純真的畫面留下不少寫生稿。

當中，父親對於寒山寺最感興趣，因為張繼那首膾炙人口的詩作〈楓橋夜泊〉——月落烏啼霜滿天，江楓漁火對愁眠，姑蘇城外寒山寺，夜半鐘聲到客船。從姑蘇城外搭車經鄉間道路朝向西北，途經虎丘山，越過江橋楓橋的太鼓橋，便是寒山寺了。建於唐朝的這座古剎規模不大，加以曾經改建，顯得並無多大趣味，讓父親有些失望。但眺望川面上悠蕩而下的輕舟，頗能感受「夜半鐘聲到客船」的況味。虎丘劍池、千人

	3	
2	1	
6	5	4

1 萬里長城寫生圖。
2 延安寫生圖。
3 〈河霧〉1975年，膠彩·紙。
4 〈旭日〉1983年，膠彩·紙。
5 〈黃昏〉1983年，膠彩·紙。
6 〈深夜〉1982年，膠彩·紙。

石、靈岩寺、北寺塔等也都一一繪入父親的寫生簿裡，可惜時間倉促，留下未完的遺憾。

◆ 上海新氣象

八月二十五日，抵達往昔的國際都會上海。相較於蘇州的嫻靜，上海給予父親都市雜沓的印象，街道上攜手散步的青年男女隨處可見。雖然昔日不夜城的繁華不再，但相較此行的其他城市，這裡夜晚打烊時間還是延後許多。過去上海以物質文明著稱，雖有園林，卻遠不及蘇州。

這座城市過去以治安敗壞聞名，父親到訪時看到文革時期的上海轉變為健康都會，從清晨四點開始，城內的廣場或樹蔭下，到處可見太極拳、收音機體操及慢跑等各項運動愛好者，氣象煥然一新。上海高樓林立的城市天際線，隨著日夜遞嬗的光影變化，也讓父親深深受到吸引。

◆ 杭州西湖

八月二十七日深夜，來到了知名的杭州西湖。隔日一早，父親便迫不及待獨自一人沿著湖畔開始寫生。此處勝景處處，讓父親無法停下畫筆。在這個以水為主調的公園裡，西湖十景是為代表，處處皆值得關照品味的景色。父親對於十景中的平湖秋月、三潭印月的浮塔、孤山柳亭及湖心亭的水景更是流連忘返。尤其湖畔翠綠楊柳將西湖點綴得搖曳多姿，加上對岸傳來的陣陣笛聲，都讓在此不期而遇意境下寫生作畫的父親快意享受，成果豐碩滿載。

八月三十日，又匆忙趕往鄰近的鎮江、揚州和無錫，鎮江金山寺、揚州五亭橋及無錫的太湖，都是父親一行的行腳重點。揚州五亭橋拱下適於行舟、橋墩、護欄可見文人畫家心血結晶。尤其夏夜裡畫船集結，文人墨客展露琴棋書畫，父親認為這裡頗有華南桃花源之感。

◆ 桂林

九月一日，在微雨的初秋夜裡抵達桂林。清淨透澈的灕江千姿百態，兩岸奇峰矗立，「桂林山水甲天下」果真名不虛傳。桂林山巒雖然不高，但各自獨立、各有特色，從象鼻山、老人山、駱駝山、雁山、鬥雞山的命名就可看出其各自形態特色。

翌日一早，導遊為大家備好便當，領著父親一行人搭乘灕江江畔的汽動

2
3
4

1

1　郭雪湖（左）與郭松棻友人藍志成同遊西湖。

2　〈月夜〉1977年，膠彩·紙。

3　桂林山水寫生圖之一。

4　桂林山水寫生圖之二。

船，往陽朔方向一路順游而下，船程需八小時。船體在激流中前行，舉目所見盡是青山綠水或懸崖峭壁。一路風景綿延不絕，仿若欣賞山水畫卷般，又像是一對六曲屏風的風景畫。父親沿途速寫不斷，不覺間就抵達陽朔。登岸後走上石階，美麗的山門映入眼簾，灕江帆船點點，伴隨著櫓聲，光是此景就讓父親由衷信服甲天下之名了。通過山門，來到村莊入口處，充滿歲月痕跡的鼓樓下方，山村恬靜，遠山矗立。眼前彷彿絕美屏風畫的景致，讓父親畫興高昂，埋首揮筆無法自拔。回程以汽車代步，返抵旅館已是深夜。

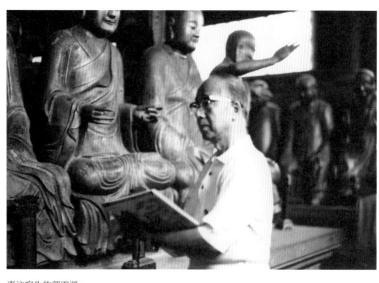

專注寫生的郭雪湖。

滿載而歸

以桂林做為旅行尾聲，父親一行再度回到廣州，九月五日在佛山揮別中國返抵香港，踏上歸途。這趟寫生之旅，父親深刻感受到久遠以前所建造的藝術品，在經時間淬煉後變得古色古香，這樣的人造美也終得以與自然美調和，能親眼見證可謂幸福。同時父親也深有體會，認為中國大自然和生活的壯闊與富麗醇厚適合以工筆重彩畫來表現，反而日本的自然和生活清淡雅致適合水墨畫。旅程中，父親也看到相當多工農兵的美術、音樂活動，尤以社會主義宣傳畫為最。北京美術館展覽會的作品，幾乎全出自年輕工農兵之手，發揮很大的宣傳效果。

此行唯一讓父親感到不習慣的是，拿著寫生簿遍訪中國尋找素材的過程中，常被民眾盯著看，每當父親一打開寫生本準備寫生，群眾便聚集過來，仿若欣賞表演般，尤其是在人潮洶湧的名勝中，往往引來大批遊客圍觀，父親雖覺嘈雜卻也無可奈何。他認為中國畫在宋代時雖有寫生，但往後清朝、民國持續模仿繪畫，導致到了民國時，已產生「寫生是西畫」這樣的錯覺。而中華人民共和國成立後，雖傾力國家建設，但在父親的寫生經驗裡，即使在未開發國家速寫也不會有人圍觀。父親認為中共建國二十五年，差不多是該在文化上投注心力的時候了。

在故宮博物院見到中國古代繪畫時，父親也不禁感佩，前人在那些交通不便，亦無美術學校、博物館的年代，學畫儘管如此困難，依舊為後世留下無數偉大創作。每當來到博物館，站在偉大的作品前，父親總是自慚形穢，同時更激發他不斷精進畫業的動力與決心。

父子之間的歧異

這一趟中國旅行，父親將其視為自己畫業五十周年的紀念活動，而

對於大哥松棻而言，是一趟現實中國與理想、理論中國的驗證之旅，亦是關於臺灣前途的思考之旅。謝里法曾提及父親和松棻在此行的思想衝突，旅程中當父親看到北京古老巷弄的滄桑美感而想動手寫生時，大哥卻建議父親應該多畫些新中國建設與勞動人民。這趟中國旅行是松棻的轉捩點，歸來後松棻被中國的現實打醒退出釣運，謝里法以急性發疹來形容大哥的理想幻滅。但我認為這種說法既過早論斷、也簡化了松棻思想的深沉面，更忽略了父親和松棻之間的境遇差異。

一生為畫業獻身的父親，相信每個人來到世上把一件事做好就好。而大哥不管是釣運、哲學思考或文學書寫，「他的心都放在一個追根究柢是生活和生命的題目上」、「在精神的廢墟中，絲毫不懷苟且，且有理想地，建立自己」[3]。兩個人都是做一件事就要做到底的個性，這樣的專心致志或許是他們父子之間的最大公約數。

父親自小在蕃仔溝美麗的環境成長，雖然清貧但自在快樂，未及弱冠即被譽為「臺展三少年」崛起畫壇，更有幸遇到良師，且能一展長才，在藝術中父親找到寄託身心的世界。而松棻成長在日治末期的戰爭空襲陰影下，從小看著母親辛苦撐持，早熟且開慧甚早。戰後在中國，松棻很敏感地思考臺灣前途問題，不斷挑戰自己，走上左傾的道路，他其實也背負著很大的十字架，與在美的臺灣人團體始終有距離。受到沙特存在主義的影響，他相信馬克思主義或許是解決很多問題的路徑。不同於一直自由外部認識中國的松棻，父親前已有中國經驗，對新中國充滿想像與期待。中國之旅對於父親是一趟旅遊寫生兼尋找故友的旅程，但之於松棻卻是介入境遇的實踐與體會，思考新中國這條路徑是否是臺灣前途的解答。家嫂李渝說過，松棻退出釣運，不單單只是一九七四年中國大陸旅行造成的反面衝擊。而是松棻把視線從表層引向內裡，不懈的追究與深化思想，蘊含著他長久的思考和澄清，最終才選擇回歸文學的。從父親和大哥松棻兩人不同的境遇和思考軌跡來看，或許才能真正理解父

[3] 李渝，〈編者前言〉，《郭松棻文集：哲學卷》（印刻，二〇一五年十一月期）。

子兩人在中國的思想脈絡與差異，而非停留於表面的爭執。

與師兄香港重逢

大約是一九七三年，父母親兩人一同前往紐約松菜家小住，透過大哥，父親認識了當時也旅居紐約的謝里法。謝氏常帶家父家母到各大美術館參觀，也向父親請教日治時期臺灣美術的歷史。一日，父親在謝氏住處無意間翻到一本雜誌《七十年代》，封底刊載的畫作〈灕江曙色〉，落款正是失聯三十多年的老友任瑞堯。因此，一九七四這趟中國之旅，除了紀念畫業五十周年，另一個重要目的，便是想尋訪這位少時故友。

父親在結束中國行程後，過境香港準備返日前，經由松菜友人「七十年代雜誌社」社長李怡的安排，重新聯絡上思念多年的師兄。根據任瑞堯的回

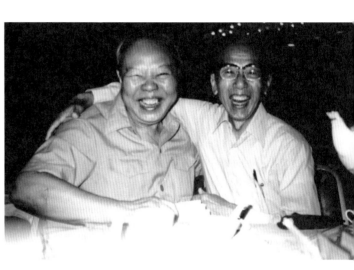

憶，那是一九七四年的秋日下午，他接到《七十年代》社長李怡的電話，轉達「有一位臺灣畫家郭雪湖來尋訪你」，相約下午四點到帆船酒家相見。

那次會面對於父親和任瑞堯都像是一場夢。自一九四二年香港畫展見面後已睽違數十多年，但再見時彷彿同回少年時代，殷殷細訴這些年來的人生契闊。讓任瑞堯驚訝的是，多年不見的父親竟能以流利的廣東話交談，原來始終掛念師兄的父親，常找廣東朋友打探消息，佇立香港或廣州街頭時，總是定睛梭巡來往路人，希望能偶遇他。這份情深義重讓任瑞堯感動不已，兩人約定此後斷不能再失去聯繫。

父親也分享此行旅遊寫生的感想與接下來的創作計畫，他打算從這一百五十幅畫稿中，選出五十幅來作畫。期許能秉持「十日畫一水，五日畫一石」，彷彿蝸牛沿壁的步調來專心創作。在畫業五十周年接連完成心願的父親，暗自下定決心，接下來的幾年，要以自己獨有的風格繼續創作，才不會虛負這段旅程的美好光景。

一張代為轉交的照片

一九七五年三月，我跟隨松菜的腳步前往中國。出發前父親交付我一張照片，要我若有機會見到蘇新時

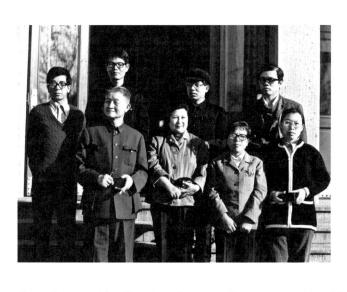

1 郭雪湖和任瑞堯（左）重逢合照。
2 郭松年（左一）、廖秋忠（左二）與陳逸松夫婦
（前排左一、二）在北京老華僑飯店合影。

把照片給他。那是一張蘇新女兒蘇慶黎端正坐著的半身正面照。當時我是不解的，因為過去鮮少聽到父親提起蘇新，但他卻突然交付我這個任務。

我與語言學專業的校友廖秋忠以加大柏克萊國是研究社身分進入中國訪問，並有機會見到當時已是全國人大代表的陳逸松，他的女兒陳雪梨是松菜保釣運動的得力伙伴之一。我是在北京與陳逸松見面後，向他提及想見蘇新。接待的地陪起初有所推託。後來陳逸松幫我找了一個理由，因蘇新在中國的夫人翁乃玉是位針灸大夫，我以治療為由，多次造訪蘇新家，由翁大夫為我針灸治病。

一天終於找到一個機會，我向蘇新表示想與他聊聊，蘇新遂把我帶往書房內，把門關上。確認四周無人後，我便將照片交到他的手中，他盯著與自己分隔兩岸近三十多年的女兒照片，半晌說不出話來，接著老先生忍不住潸然淚下。因為陳逸松的關係，蘇新剛從被下放再教育的湖南鄉下調回北京沒幾年，

聽到我們這些海外左翼青年想到中國參加建設的傳聞，他很擔心，低聲對我說：「你一定要聽阿伯的話，千萬不能回來，這裡非馬列（馬克思、列寧主義）當道。」記得那時中國正處於文革晚期，黨內鬥爭依舊十分嚴峻，蘇老冒著危險，為了保護我們而道出內部實情，令我感動。至今仍記得蘇老小心翼翼把照片收起來，臉上一片惆悵的那一幕。

我也應父親的叮囑，見到住在上海的顏光，他是母親同窗辜顏碧霞的弟弟，本名顏永賢。也是左青的他，二二八事件後逃往中國大陸，改名顏光。文革後，全家離開中國移民巴西，晚年才回到臺灣。這些與父親故友的見面，都是透過陳逸松的安排。由於當時陳逸松受到周恩來的器重，擁有一定權力。他為人很有膽識，我們頗投緣，對我的請求也都慷慨相助，是位值得敬重的前輩。

父親原本也希望能找到省展初期助力甚深的江鐵，但始終未能找到。我推測江鐵或許是化名來臺的左翼人士。

在中國舉辦畫展

一九七九年，美國與中華民國斷交和中華人民共和國建交，對外中國宣布此後將以「和平方式解決臺灣問題」，對內則是中國改革開放初期，經濟上積極開放與各國合作。中華民國總統蔣經國雖提出對於中共「不接觸、不談判、不妥協」的三不政策，但兩岸檯面下的經貿交流卻是日益活絡，臺商也陸續前往中國投資設廠。這年父親郭雪湖受中國文化部及中國美術家協會邀請，前往中國舉辦「郭雪湖繪畫展覽」。原先計畫只展出以一九七四年的寫生稿為藍圖的「中國名勝五十景」畫作，但因這五十幅畫作是在短短五年間便告完成，父親認為比較沒變化乏創意，不甚滿意。再者也考慮到中國方面對父親的創作歷程及畫風一無所知，於是父親決定將身邊的畫作一併展出，結果作品竟高達一百零四件，是他一生中作品最多的一次展覽。作品涵蓋膠彩、

待在中國的六個月裡，我和松棻一樣，一直在探索新中國。松棻保釣運動時期的戰友林盛中，在一九七二年取得美國布朗大學地質學博士學位後，選擇前往中國，任職中國地質科學院，並出任臺灣民主自治同盟主席等要職。在北京期間，我對中共內部有較深層的認識也多來自他的指引。他與戰前及臺灣二二八前後前往中國的臺灣人有著密切聯繫。我因而有機會見到許多老臺共，像是吳克泰、陳炳基、徐萌山等人。

如今事後追憶，當初父親又是受何人託付轉交照片？是曾經在《夏潮》發表文章的大哥松棻，經由蘇慶黎託付的嗎？抑或是父親從老友輾轉得到的消息？如今已無從追問，只有對於父親過往交誼所知太少的遺憾。僅推測因蘇新的臺共身分，生性小心的父親甚少提及。但對於這些年輕時代認識的故友，父親一直掛在心上。

水墨、淡彩、墨彩、絹畫等，當中有幾組以同一題材不同畫法的方式呈現，寓意著繪畫表現無需定於一格，但求變化。除了透過豐富多樣的展出，拉進畫作與觀者間的距離，父親也展現策展的深厚功力，從畫的落款，到畫框的調和，乃至展覽會場的排畫與布置，他都全程參與。

李梅樹聽聞臺灣畫圈盛傳松菜在中國當大官，被中國統戰，父親才有機會去開畫展。對此我頗感納悶。於是做了一番澄清，首先松菜並不是做大官，而是受聘聯合國任翻譯職務。松菜在一九七四年利用聯合國提供每年回服務國的機會前往中國，這是第一次也是最後一次。

李景光、景文兄弟曾對我提及，當時當年接待父親的人頗富學養，很敬重父親的畫業，因而促成一九七九年的中國畫展。父親認為畫家參與政治活動是不合適的，從來他都以身為一個純粹的畫家為幸。一九七九年被中國政府邀請的畫展也沒有政治色彩，是純粹藝術活動。此次中國畫展交流過程中，父親一方面想利用機會研究中國古代藝術，一方面深覺宋以降中國畫發展的落後，想做一番交流，並貢獻己見。

此回中國畫展先後在北京及上海巡迴舉辦，北京畫展從八月二日到十六日於北京展覽館，上海畫展則是九月三日到十六日於上海美術展覽館展出，共吸引十二萬多人次，深得中國美術界的認同與佳評。北京畫展期間，父親原計畫抽空前往郊區寫生旅行，未料每天都被中央美術學院的教授包圍，對於中國在宋代以來失落的工筆重彩畫，提出各種疑問諮詢，並舉辦座談會。而北京許多知名畫家吳作人、黃冑、華君武、吳冠中、艾中奇亦前來參觀。返回北京述職的中國駐日大使符浩也特別出席，後來促成父親一九八〇年於日本東京三越畫廊展出「中國名勝五十景」的機緣以及日後相知相交的情誼。

3 / 4 ｜ 2 1

1　1979年北京畫展展場。
2　華君武(左起)、郭雪湖、魏立。
3　郭雪湖與中國駐日大使符浩(右)合影。
4　郭雪湖上海畫展。

上海畫展開幕後，在這個臥虎藏龍的歷史國際都市中，畫家雲集的熱鬧景象更甚北京。北京、上海兩地畫家都盼望父親能前來為他們講學，父親以專業畫家為職志，但面對四方熱情的百般請託，最後還是答應以北京半年、上海與杭州半年的方式進行，希望能為工筆重彩畫的現代化盡一份心力，可惜此諾後來無法實現。上海畫展閉幕後，父親隨即前往無錫、鎮江、揚州、昆明、成

都、西安、洛陽及鄭州等地寫生旅行，尤對昆明的石林、成都二王廟與夫妻橋，及洛陽的龍門石窟特別關注，此程父親又完成一百五十張素描寫生稿。直到九月二十九日才返回北京。

總結說來，此次畫展是父親一九六四年旅居東瀛後，十五年來沉潛研磨的創作成果。這段期間，父親未曾參加過任何團體畫展活動，將所有時間傾注在創作上。前半生父親在家鄉開拓臺灣畫派

的美術運動，而這次中國畫展，他將其視為第二人生的開花結果。

「臺灣畫家郭雪湖」

中國畫展讓父親得到極高風評，對於郭雪湖這位來自臺灣的畫家，中國著名畫家吳冠中、程十髮、周碧初等人都撰寫過藝評感想。時任中國美術

4 ｜ 3 ｜ 1 ｜ 2

1 〈山河櫓聲〉1978年，膠彩・紙。
2 〈殘雪圖〉1975年，膠彩・紙。
3 〈富貴圖〉1956年，膠彩・紙。
4 〈媽祖宮〉1969年，膠彩・紙。

家協會廣東分會理事的師兄任瑞堯，也在《七十年代》為父親畫展撰文介紹。

北京畫展期間，吳冠中在香港《大公報》以「臺灣畫家郭雪湖的畫展」為題，闡述父親的藝術養分是多方面的，既有中國民間裝飾風格的稚拙趣味，也有日本的水墨寫意和渲染手法，同時吸取西方繪畫的組織結構及色塊配置。他特別喜歡父親創作的花卉，認為其構圖飽滿、形色豐富和諧。而父親的風景畫，則是富有民間風俗畫情趣，雅致秀麗，耐看尋味。

上海畫展期間，則有程十髮和周碧初等畫家評論。程十髮在上海《文匯報》發表〈參觀郭雪湖繪畫展覽隨感〉，認為父親的畫風融古今中外畫法於一爐，令人耳目一新，題材廣闊且技法多樣，感受到父親的繪畫是從不斷探索和實踐中誕生的，絕非偶然。他亦點評父親的瓶花創作細緻有趣，深刻感受到畫家對於生活的感情，也透過畫面感染了觀賞者。周碧初則是在《解放日報》

因為中國原本擔憂自己悠久的文化，對海外父親原本擔憂自己的畫風不被接受，法進步的原因。

導致對外國文化的排斥，也是中國畫無術」。此外，中國自誇自驕的國民性，創造，整體表現出的是「走亂（臺語）藝環境的不安定，且畫家因襲臨摹不重落後，在於中國內亂頻仍，造就藝術容。當父親談論中國畫在晚近之所以還登載了他以書面形式採訪父親的內

父親在細密畫上的自我特色創造。文中親自日治時期以來的畫史軌跡，特別是在北京），詳細介紹與父親的交誼及父任瑞堯則為文《臺灣畫家郭雪湖畫展

堅持。親始終追求創新、努力追求藝術新路的新」一詞作結，表示透過畫作感受到父畫面既寫實又飽和多彩。他以「人老畫鄉情感。瓶花系列則是導入西畫技法，灣景色之所以感人，在於溢於紙面的故展觀後〉一文中，提出父親所描繪的臺以〈雅逸富麗、別具心機──郭雪湖畫

在異鄉與故鄉友人相見歡

父親旅日期間生活清淡簡樸，深居簡出，鎮日埋首作畫，星期假日亦不例外，平日朋友間鮮少互動，多半透過書信往來。一九七九年的中國畫展，是這段時期最為精采熱鬧的片刻。

畫展巡迴展覽期間，除了前來參觀的文化界人士及群眾外，一九七四年父親至中國旅遊間認識的朋友與地陪們也都前來祝賀。讓父親最感動的，莫過於見到許多故鄉友人，包括陳逸松、蘇新、林盛中、魏正明、顏光等故舊知交。

魏正明是彰化人，日治時期和夫人王碧雲赴日學醫，在一九四五年終戰後

選擇前往北京開設「正明醫院」。中華人民共和國成立後，出任北京第五醫院（今朝陽醫院）副院長等職。女兒魏松一九七三年應周恩來之邀前往中國，出任中國人大常委，為人富學養又有膽識，深得周恩來賞識，是溝通臺灣人與中國政府不可多得的人選。此回父親終於見到蘇新，也感謝他們夫婦先前對我的照顧。

陳逸松則是父親戰前的舊識，是日治時期臺灣知名的「人權律師」，在大稻埕開業，向來敢於為臺灣人仗義執言。一生酷愛藝文的他，在日治時期曾

與家父及一批活躍於大稻埕的文藝青年共聚於「山水亭」。此次能在中國久別重逢，父親和陳逸松都歡欣不已。陳逸松出任中國人大常委時，在父親畫展期間及在中央美院演講時，都擔任父親翻譯，讓父親能用臺灣話盡情表達想法意見。

大哥釣運時期的友人林盛中亦前來參觀畫展，並介紹蘇子蘅、陳炳基等在

	1	
4	3	2

1　魏正明（右起）、陳逸松、郭雪湖合照。
2　林盛中（左）參觀畫展。
3　郭雪湖與中央美術學院師生座談照。
4　郭雪湖與中央美術學院師生合影。

父親認為這是新中國一大進步的展現，既感欣慰又深受鼓舞。

藝術接受度相對偏低。但開幕後不只廣受好評，吸引大批觀賞人潮，許多中國青年畫家都在父親嶄新的畫風中，尋找新的啟發。

北京的臺灣人與家父認識。接下來的上海畫展，父親拜訪了顏光，返日後也為他轉交家書給在臺的家人。這些故鄉情誼，讓年過七十的父親雖在異鄉，卻有著他鄉遇故知的溫暖。

啟發中國重彩畫研究

結

結束上海畫展閉幕後的寫生旅行，父親在九月底返回北京。

中央美術學院安排一場師生座談，邀請父親在十月八日前往講演。那日，已七十一歲的父親講了四個多小時。因為有魏立擔任翻譯，父親講得盡興暢快，更穿插笑料，增加幾分輕鬆，全場聽眾聚精會神反響熱烈。

在這場講演中，父親比較了西洋、中國、日本及臺灣畫壇，從寫實派談到抽象派。他直言批判中國美術環境落後，但仍期許停滯多時的中國畫能進行改革，以邁向新時代。除了提倡創新精神，更呼籲重視素描寫生，終結一味仿古風氣。父親更進一步指出，新中國成立後，國家趨於安定，中國畫的改革時機也臻成熟，必須打破傳統保守作風，創造嶄新的中國畫，不能再因襲井蛙之見，拒絕與外界交流。

這次的畫展，父親強烈感受到中國傳統膠彩畫知識的空白，連上膠礬水等基本技法都已失落。彼時日本膠彩畫家東山魁夷、平山郁夫、加山又造都曾到中國舉辦展覽，亦受到高度關注，這讓父親感慨膠彩畫技法反是由日本繼承保存起來，然後他又透過日本間接學習而來的，如果父親生長於中國，或許就無法學習到這套宋畫傳統主流派的膠彩畫了。但由於日本在明治維新後將膠彩畫定位為日本畫，這也引發戰後正統國畫論爭，膠彩畫受排擠，甚至影響父親其後離開臺灣、在海外度過晚年的人生轉折。但父親在中央美術學院的演講，卻反而影響中國重新開啟工筆重彩畫的研究。人生的境遇轉折，說來奇妙。

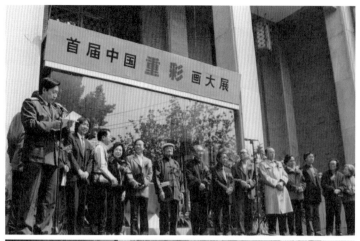

1 郭禎祥（左四）、郭松年（左三）受邀參加「首屆中國重彩畫大展」。

2 蔣采苹教授（右一）、郭禎祥教授（右二）和郭松年（左一）合影。

中央美術學院的蔣采苹教授，是在這次父親的畫展與演講中深受啟發的代表性人物，後來成為重振中國重彩畫的重要推手。父親演講中提到唐詩、宋畫是中國文化最精采的時期，工筆重彩畫自唐宋之後就被水墨逐漸取代。他希望能重振中國宋畫的工筆重彩畫，將其重新現代化。蔣采苹十分認同父親的看法，認為中國畫不能只是黑白的，中國一定是五彩的。後來她聽從父親的建議到日本取經，下定決心派留學生到日本，將日本礦物顏料的技法全盤學習帶回中國。所以蔣采苹曾在魚雁往返的書信中，強調父親這次來訪對於重振中國重

彩畫的重大意義。

然而家嫂李渝在其著作《族群意識與卓越風格》裡明確表示過，不應該把臺灣的膠彩畫家與中原的重彩畫家畫上等號。她認為這樣做會把臺灣畫家納入中原，成為中原之流或邊陲。她強調一個世紀以來臺灣在政治社會與中原分治，臺灣繪畫逐漸形成自己的條件和特性，它與中原風格的關係是對等的，雖然源自於中原卻不隸屬於中原，從這樣的角度看臺灣繪畫，才能得到公平的詮釋與待遇。我認為李渝這個論點較為適切。

畫展結束後，父親留下赴中講學的承諾，亦希望能為中國重彩畫的重振與美術現代化運動上貢獻一份心力。但這次籌備畫展過程的壓力與疲憊，讓父親返日後生了一場大病，元氣大傷。後來不願父親獨留日本的家人們，勸父親前來美國與家人

同住彼此照應。一九八〇年，父親決定回到妻兒身邊，定居加州。

從臺灣移居日本，再由日本移住美國，父親離開故鄉愈來愈遠，鄉愁愈是濃烈。雖然臺灣是他的出生地，也是他投注心血建設的美術園地，但他的人生觀向來開朗豁達，適合工作的地方就欣賞梵谷與高更忍耐吃苦、為藝術而藝術的人生。尤其高更放棄故鄉花都巴黎的舒服樂土，輾轉於大溪地等南太平洋島嶼追求自己的畫業，這份堅忍讓父親十分敬佩也視為榜樣。秉持著「畫家到處有青山」的信念，父親雖心懷故鄉，仍在年逾古稀之年，決心再跨越一次，在美國繼續燃燒依舊炙熱的創作欲望，期許自己在新天地繼續創造真與美。◆

我從加大柏克萊研究所畢業，
並開始工作。一九七八年父親來美時，
我們勸他結束日本的獨居生活，
搬到美國與家人團聚。

◇

章四

旅美時期

01 望海山莊。

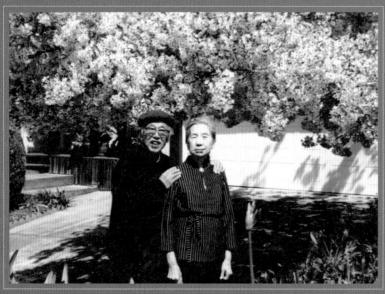

郭雪湖與林阿琴於望海山莊前。

金山大觀

一九七七年，我從加大柏克萊研究所畢業，並開始工作。一九七八年父親來美時，我們勸他結束日本的獨居生活，搬到美國與家人團聚。他也有意願，於是建議我們買間房子，做為往後安頓之所。我們從柏克萊一路往北尋找，跑了幾天，終於在里奇曼（Richmond）市的山頂看到一間父母親都滿意的房子。這是一間街角房，門前景觀有山有海，風景宜人。最重要的是，這房子起居室很大，採光亦佳，非常適合做為父親的畫室。於是我們決定將它買下，日後取名「望海山莊」。

望海山莊的後山景觀優美，父親每日早上六點會上小丘散步、做晨操約一小時。這晨走習慣其來有自，一九三〇年左右，因每年出品臺展而過勞，身體急速衰弱，那時代最怕患肺癆，他也曾有這種憂懼。第四回臺展出品後，某日他順道拜訪母校日新公學校的校長大島真太郎，他見父親瘦弱很是擔心，建議每早到空氣好的山邊散步。父親翌晨便開始實行，四點多起床，簡單梳洗過後，慢慢步行到圓山一帶，如此花了一個月的時間適應，此後便維持了十幾年，身體果然強壯起來。後來因應酬多無法持續，體重增加，體力也逐年衰退。直到旅日、旅美後，才又恢復散步和體操的日課。

從望海山莊後山可望見對岸的舊金山市與金門大橋，不時還能聽見內海傳來的汽笛聲，散步之餘，父親也常到這寫生。一九七八年，他根據自己的寫生稿，完成了〈金山大觀〉春秋四聯作，是旅美時期的重要代表作之一。在寫給

林伯亭的信中曾提及，「(此作)描寫春秋兩季。這裡的春季，早春有梅花，接著有李花、桃花、櫻花、木蓮等。春天很美，想起『牧童遙指杏花村』的名句。秋季自夏天就有黃色的草木，因這裡自四月至十月都沒有下雨，所以到秋天草原都是一片赤黃色，此景在臺灣是不能看到的，這裡的風景提升我的興趣。〈金山大觀〉是近年來得意的作品之一，也是美國風景五十題之一。」父親在畫室周邊取材，前後繪製了〈內海如湖〉、〈山海春色〉、〈金山遠望〉、〈雲海相映〉、〈晨霧〉、〈淺日〉等作品。

一九七八至一九八〇年間，父親基本上還是往來日本、美國兩地。一九七九年他在北京、上海辦了畢生最大規模的畫展，因壓力過大，回日本後大病一場，患了嚴重十二指腸潰瘍，頻頻排血便，身體瞬間消瘦下來。經此大病，一九八〇年決定結束日本的生活，從此定居美國，因而到中國講學的承諾，終究未能實現。

望海山莊後山景致。

〈金山大觀〉春秋四聯作。1987年，膠彩‧紙。

父親在美國的生活非常清幽，平日少有訪客，生活沒什麼負擔，作息很有規律，早起早睡，每天至少可以作畫八小時。畫畫是其畢生的最愛，他說對老年人而言，作畫是一大享受。因為作畫，一個人就可以玩；不像打麻將，要湊足四個人才能玩。

母親除了美術方面的才華，也醉心音樂，喜愛彈琴。她念第三高女時，不但學習風琴，也續練鋼琴，甚至一度想到日本念音樂學校。後來因她的祖母捨不得她離開，才決定留臺，進入高等學院就讀。母親結婚時，娘家送她一臺風琴做為嫁妝，這臺風琴一直伴隨她，可惜戰爭時毀於轟炸。父親對此總感內疚，期待有天能補償母親，將琴聲再度帶回她身邊。

一九五〇年代住南京西路時期，一次父親從日本歸來時帶回一臺鋼琴，讓全家人驚訝不已。鋼琴運抵基隆那日，我們全員出動前去迎接。鋼琴從出關、搬上卡車、抵家卸貨，前前後後共十多位工人搬運。那個年代從國外買鋼琴回來，若非富人家實難辦到，可見父親該是賣了多少張畫，才得為母親準備這份驚喜。

後來我們住進望海山莊，在某一年的母親節，我也買了架平臺（Baby Grand）鋼琴送給母親，往後這琴音伴著父親作畫，直到晚年。

琴音相伴

在望海山莊的日子，父親照常潛心畫畫，母親閒暇時常在庭院裡整理花草，偶爾也拾起畫筆，伴著父親作畫。

柏克萊公立圖書館

二姐惠美住處離望海山莊較近，工作繁忙時，經常將女兒小文、小靖帶到望海山莊，託給父母親照顧。

1　望海山莊時期林阿琴彈琴照。
2　望海山莊時期林阿琴畫畫照。
3　左起：郭惠美、小靖、郭雪湖、小文、林阿琴。
4　郭雪湖與孫子尚恩。
5　郭惠美（左）在柏克萊公立圖書館工作。

父親平時不太喜歡小孩子來家裡，因

為作畫很怕人干擾。母親常說他「足沒

囡仔量」（臺語：對小孩沒雅量）。但惠

美的女兒是個特例。子女們散居各地，

父親與孫兒的相處確實也少，我的兒子

尚恩幼時雖很得阿公眼緣，但那時我遠

離父母，長年在香港，路途遙遠難得碰

面，直到尚恩十五歲轉往美國念中學

時，才得與阿公有更多相處機會。至於

小文、小靖從小由阿公阿嬤帶大，耳濡

目染也喜歡藝術，還能彈一手好琴。特

別是小靖很得父親緣，父親曾說小靖長

大後若想學藝術，他一定贊助送她去巴

黎留學。

二姐惠美從一九七○年代就在柏克萊

公立圖書館任職，該館坐落街角，外觀

頗具特色，帶有墨西哥色調的暗灰、橘

紅，甚是醒目，家人相約遊逛柏克萊市

街時，多在此會合。因位於高級學府及

知識分子密集的地區，館藏甚豐，據說

也收藏幾本父親的畫冊。這裡有多種報

刊書籍可供閱覽，是父母親的消遣場所

之一，他們常到這裡翻閱中文報紙或日

文雜誌，如《文藝春秋》、《中央公論》

等。

這座圖書館常勾起父親早年投身臺灣

美術運動的往事。在他年少時，臺灣文

藝菁英多半留學歐、日，父親是極少數

土生土長、自力苦學的畫家。他之所以

能在臺展裡連年獲獎，除了專注與努力

不懈外，他總歸功於那座位於臺灣總督

府後方的府立圖書館，彌補自己未能獲

得的美術教育，更有像劉金狗這樣專業

職員鼓勵、協助他。沒想到幾十年後，

父親落腳他鄉異地，生活圈裡也有一座

六松山莊

陳世驤過世後，夫人梁美真與母親商量，希望認我做義子。從此我們往來更加密切，經常一起出遊，她也逐漸融入我們的生活，成為家庭的一員。美真乾媽視父親為兄長，她是廣東人，能用廣東話與父親交談。她成長於天津，也講一口流利中文，但因幼時讀法國學校，只能認得幾個漢字。戰爭時期在重慶工作，戰後任職日本東京美軍司令部。她非常醉心日本文化，喜歡日本料理，也熱愛日本電影，與父母親有諸多共同喜好。

有段時間我常利用週末，帶父母和乾媽一起到舊金山日本城玩，日本城規模沒有中國城大，但較精緻。那裡有日本

傳統藝廊、插花教室、食具精品店、日本料理屋等，還有一間稍具規模的紀伊國屋書店。我們總在那裡逛上一整天，有時還趕赴日本戲院看最後一場電影。

這家電影院放映的大半是經典老電影，很符合父親與乾媽的口味，他們都喜歡黑澤明導演的作品，也鍾愛三船敏郎主演的片子。

美真乾媽好客，經常在住處「六松山莊」宴請親友。昔日陳世驤的舊交，如加大柏克萊教授，亦是知名數學家陳省身，以及橋梁專家林同焱教授、中國訪問學者林為干、虞厥邦和侯陸瑩教授等，都是六松山莊的常客。我們也常受邀參加，父親平日潛心作畫，偶爾亦樂得有這種應酬。大家知道他是臺灣名畫家，都有幾分敬意，很願意聽他談談個人的藝術生涯與藝術之道。父親善於交際，雖中文說得生硬，但仍能侃侃而談，伴著他洪亮逗趣的笑聲，總能讓場面變得十分熱鬧。

乾媽有時還會熱情邀請我公司的伙伴余定文、朱健麗等人來，父親也特別喜歡和她們接觸。他總說自己青年時期身邊多是年長友人，到老年時期反而結交的都是年輕人。他渴望向年少者學習，完全不減他從來求新的積極。

經常受邀的虞厥邦教授來自四川成都，是中國電子科技大學的教授，在柏克萊加大電機系做研究員兼訪問學者。

他在六松山莊租了一間房間，我們常有機會見面，由於我也是加大校友，彼此感覺格外親切。有時我也會邀他到家裡作客，他是廣西人，和父親也以廣東話

一次驚魂

一九八〇年代初，我在虞厥邦教授的引導下頻頻出入中國，不久亦參與了中國第一代國產微型計算機的開發工程。往後幾年，我大半時間都出門在外，父母親只得相依為命。二姐惠美週末會幫忙採購生活用品，並開車載父母親去市區吃飯逛街。有時二姐沒空又遇急需時，父親和母親便相攜徒步下山，到近處的超市買東西，來回路程需花費一個多小時。

有一回，父親正準備返臺參加林玉山的回顧展時，因家中遭竊，被嚇得胃出血，後來未能如願回國出席。那是一九九一年春節前夕，深夜小偷潛入家中，父親聽見窗門聲響，起床察看究竟。他走到樓梯口時，與小偷碰個正著，於是驚叫，「媽媽，有賊！」小偷轉身就逃，一時情急還開了槍，所幸父親未被射中，但實在過於驚險，嚇得父親胃出血緊急送醫。

由於家人散居各地，大多只能在年節、假日或父母慶生時回來短聚，很長一段時間，他們在美國過著清幽、但其實也是相當孤寂的生活。幸好儘管語言不通，左鄰右舍不分種族對他們都很友善，不時會來關心探看。住得較近的幾位臺灣鄉親，特別是林雪貞、陳錫賢夫婦及徐榮壽夫婦，也很熱情，常來探訪兩老。有時碰上緊急事情，又苦於家人不在身邊，這些友人都會伸出援手，多蒙他們照顧，讓父母親幾次得以度過險關。◆

交談，他很敬仰父親，兩人相當投緣。

虞厥邦教授是位深具風範與理想的知識分子，一心想為中國四化建設（即工業、農業、國防、科技的現代化）貢獻己力，是影響我赴中國創業的關鍵人物。虞教授回中國後，與父親每年都有賀卡往來，直到父親辭世。

02　創作不懈。

郭雪湖晚年作畫情景。

遊歷寫生

父親在美國的生活步調很規律，我們會

逢家人到望海山莊相聚，每

開著車帶他出去玩。每次出門，他一定

會帶著寫生本。父親一九七〇年代遊美

及後來定居美國期間，經常到各地名勝

寫生旅行，足跡遍及美國東、中、西及

西南部，留下許多速寫。這些寫生旅行

為他累積豐厚的創作資源，繼「中國名

勝五十景」，父親於一九八一年開始著

手繪製「北美洲風景系列五十幅」。

一九八一年創作的〈群山煙雲〉、〈山

雨欲來〉，以及一九八五年完成的〈峽谷

飛瀑〉等，皆取材自父親多次遊訪的優

1 〈峽谷飛瀑〉1985年，膠彩・絹。

2 〈群山煙雲〉1981年，水墨・絹。

3 〈山雨欲來〉1981年，水墨・絹。

勝美地（Yosemite）。依父親寫生稿的記事，一九七二年父親曾遊覽此地。第二次是一九八一年八月，三姐夫陳坤地將轉任回臺之前，與香美先到加州與家人相聚時再度重遊。那日他們開了五小時的車到園區後，父親一如往常連忙速寫。他在這日的寫生日記裡談到，見此地奇岩勝景，總會想起「南宋四家」中的馬遠、夏圭。父親同年創作的〈群山煙雲〉、〈山雨欲來〉，即以水墨表現此處的山峰與煙雨景致，林伯亭認為後者流暢的山形表現如詩意境，亦為旅美時

似有「米家雲山的意境」，接近北宋米芾山水畫風。此二作也顯示父親在山石描繪上持續的技法實驗與突破。

第三回是一九八二年六月，由我開車帶父母同遊。那年初春雨量豐沛，山上積雪甚多，因此瀑布水流盛大，壯闊景觀前所未見，父母都顯得相當盡興愉快。此時期父親已累積多幅相關作品，除了前述水墨，另一膠彩畫作〈峽谷飛瀑〉，則是以清澄的藍色為主調，簡純

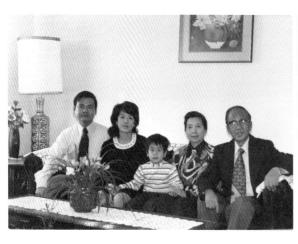

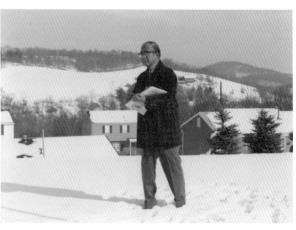

期力作。

父親創作於一九八二年的〈林間積雪〉、〈楓林山居〉、一九八六年與一九九七的〈雪村〉、一九九一年〈山村春雪〉等，描繪的是美國東岸賓州匹茲堡。回臺前的三姐香美與姐夫坤地長年居住於此，父親也曾多次到這裡探望他們。坤地姐夫過去任職美國西屋公司，他很敬重父親，兩人頗為投緣，一有空間，姐夫就會開車帶著父親四處遊繞。父親很喜歡香美住家後山景色與匹茲堡雪景，在此留下不少寫生作品，並於

往後繪製成前述幾幅膠彩畫作。父親的雪景創作，約莫是一九六○年代，以描繪信州所見的高山積雪為始，旅美後有更多機會接觸雪景，成為父親創作的重要主題之一。記得有一年聯合國還購買父親的雪景畫作，將它印製成耶誕卡。

〈雪村〉有一九八六年及一九九七年的不同版本，皆描繪香美住處後院的山景。一九七五年我與母親、惠美、珠美帶著兩歲大的志群（松菜長子）到匹茲堡探訪香美。香美有一手好廚藝，天天以美食款待我們，在那裡我們共度了一段

美好時光，每看到〈雪村〉總會讓我想起那一年的相聚。

一九七四年父親停留香美家期間，他們夫妻曾帶父親到尼加拉瀑布一遊。初見這馳名的「雷神之水」時，其規模之奇偉、聲勢之驚天，令父親十分震撼。因尼加拉河分隔美國、加拿大，他們首日在美國境內，於水牛城附近遊玩寫生，傍晚時才前往加國多倫多，在中國城用過晚餐後，繼續驅車到郊區小鎮，覓得下榻旅館。翌日，他們在多倫多小遊後，下午抵達加拿大邊界的瀑布，其規模更甚美國彼端，且更具美感。十月楓葉已染上秋意，紅黃相疊，景致格外鮮明奪目。父親忘情速寫，留下的多幅寫生稿，日後也化作水浪壯闊的膠彩作品〈瀑聲〉。

瀑布之遊歸來後，是年十一月，香美夫婦再度開車帶父母到華盛頓旅行。父親在寫生稿上留下當日紀錄。那是個天空清澈不見雲朵的初冬晴日，父親與好友林迺敏的長女林碧碧相約見面，兩人已闊別十二年之久，再見面時，碧碧已是位活躍的知識菁英，積極參與當時由保釣發展而成的「統一運動」。香美長子哲勵想去動物園看貓熊，一行人由碧碧帶路遊玩。直至黃昏時分，到海邊魚市買了香美喜歡的螃蟹及各式海鮮，一同前往碧碧家料理，接受她盛情款待，並在此留宿。

一九七五年，父母親曾赴亞利桑那州與四姐珠美同處一段時間。他在給友人的信裡這麼說：「（此地）陽光也很強烈，好像臺灣屏東的氣候。我每天到山

邊散步時，常會流汗，很乾燥，對人體很好，所以很多老人移居來到這裡，我可以住上四、五個月。」

此前珠美剛畢業，一九七四年找到首份工作，任職鳳凰城的美國國際管理研究學院，即現今的亞利桑那州立大學雷鳥全球管理學院。亞利桑那州屬沙漠地帶，溫差變化大，氣候惡劣，父母曾勸她不要久待，但因她在校表現優異，加上該校發展很有前景，後來更一躍成為全美國際經營大學院首屈一指的學校。珠美往後將大半青春奉獻於此，由於教學認真表現突出，終獲該校榮譽退休教授榮銜。

除了幾次旅遊，父親對於亞利桑那州的大峽谷更是情有獨鍾。珠美婚後仍不時陪伴父親出遊，她的先生阿久津英是同校日籍教授，平時和父親以日文交談，溝通無礙，夫妻兩人常利用假期帶父親到當地景點寫生旅遊。父親對賽多納（Sedona）、大峽谷（Grand Canyon）、紀念碑谷（Monument Valley）等奇景感受特別深，留下許多寫生稿，也成就日後的〈月照大峽谷〉、〈大地奇觀〉等大作。一九八四年他寫給友人的信裡曾說，在鳳凰城停留期間，他經常外出這些景區，一早就開始寫生，直到日落方歇，這帶盡是沙漠奇

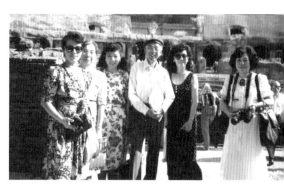

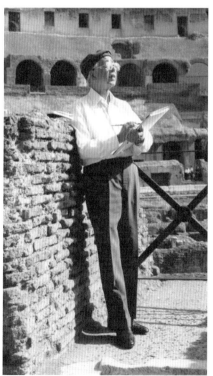

石，到了月夜更有特殊氛圍，常讓他忘食地埋首作畫。

一九九二年八月，父母親在四位姐姐的陪伴下同遊歐洲。父親一如往常，速寫本片刻不離手，盡情記錄所到之處的風光。而這些遊歷後來也累積為一系列以歐洲城市為主題的膠彩創作。詹前裕教授主持的《郭雪湖繪畫藝術研究專輯》裡曾談及這些畫作，分析父親在面對西方人文景觀時，或許較無文化或情緒上的負擔與思念，因此反能以輕鬆自在的心情面對，予以

2 ｜ 1

1　〈**大地奇觀**〉1995年，膠彩・紙。
2　〈**月照大峽谷**〉1984年，膠彩・紙。

1　郭松年（左）與父母同遊阿拉斯加。　　　3　阿拉斯加寫生稿之一。
2　郭雪湖夫妻於阿拉斯加印地安雕　　　　4　阿拉斯加寫生稿之二。
　　刻前合照。　　　　　　　　　　　　5　〈山鎮古跡之一〉1997年，膠彩・紙。

5　2 ｜ 1
　　4 ｜ 3

更大的自由與表現[1]。這或可說是此批作品的明顯特徵之一。

一九九七年我為父母安排了一趟阿拉斯加遊輪之旅。這旅行決定得突然，因母親那陣子不知何故有些愁悶，父親建議外出走走轉換心情，讓我為他們籌畫。沒想到此行確實為父母帶來意外的喜悅。他在畫冊裡寫下遊記，記錄當時在船上的種種經驗。精緻的料理、音樂劇固然令他驚喜，但他最滿意的莫過於每天可自由進出餐室，在那裡盡情速寫。因餐室位於船頭，對他而言可說求之不得，不僅可清楚看見前景，還可任意變換左右視野，且船速適中不會影響作畫。旅行第二天開始可望見雪山，在廣闊海洋上眺望雪山是難得經驗，也讓父親情不自禁加速寫生。除了著名的雪柱山奇景，在上陸參觀的名勝中，父親最感興趣的，是一處原住民的雕刻，在

詹前裕主持，《郭雪湖繪畫藝術研究專輯》（國立臺灣美術館，二〇〇三）。頁一九〇。

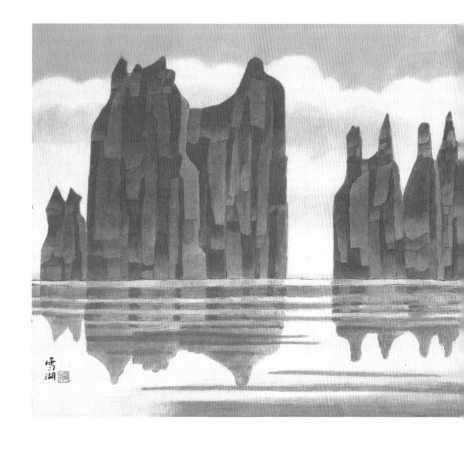

此留下多幅寫生稿，並於一九九七年創作膠彩畫〈山鎮古蹟之一〉。當時父親已高齡九十，因關節炎行動不便，搭乘遊輪的旅行對他來說最適合不過。此次父母子三人搭船同遊八日，父親在日記裡寫下「是我人生中最大的樂事」。

人老畫新

父親晚年畫室仍洋溢無限生氣，日日勤於揮筆，孜孜不倦。膠彩畫工繁瑣，他每日都會細心準備每一道工序。從畫面上礬托底，溫火煮膠，到

顏料調製研磨，從來都是全神貫注、一絲不苟。畫畢他會洗淨畫筆，將桌面整理井然。這是他自年少習畫便養成的習慣，數十年始終如一。

過去父親因常旅行、開畫展，為求攜帶方便，畫作規格多限於十號。來到美國後見地景廣袤，遂將畫作規模改至二十、三十、五十號，盡情發揮。父親晚年的膠彩畫作傾向厚塗。然而這與油畫厚塗不同，膠彩是水質性媒材，只能不疾不徐層層賦色，需耐性與體力。父親不僅有此能耐，甚至還興致勃勃挑戰大尺寸厚塗膠彩畫，〈月照大峽谷〉（113×74cm）、〈峽谷飛瀑〉（76.5×117cm）、〈大地奇觀〉（64×121cm）等，皆是他八、九十歲時的作品。

父親作畫向來如和尚誦經，屏除世俗雜念與誘惑，且持之以恆。旅美後，他有不少繪畫以現代建築為主題，大姐擔心這種細緻描繪過於傷神，曾建議他或可改以率性形象表現，但父親還是傾向

1　郭雪湖在畫室作畫。

2　〈山道進香(指南宮)〉1937年，彩墨・紙。

3　〈野塘秋意〉1938年，彩墨・紙。

4　〈村屋(八芝蘭)〉1939年，彩墨・紙。

5　〈豚舍秋色〉1940年，彩墨・紙。

6　〈香遠益清〉1952年，彩墨・紙。

7　〈雷雨〉1953年，墨彩・絹。

8　〈滿山風雨〉1967年，水墨・絹。

9　〈村雨(士林)〉1978年，水墨・絹。

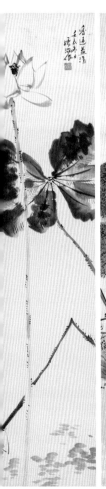

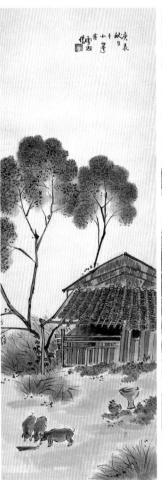

嚴謹筆法，他的眼力維持得很好，且運筆自如，能徒手拉出工整線條，一扇窗一扇窗細細繪製，毫不苟且。足見以藝術為生的他，直到晚年百歲，旺盛的創作火焰仍持續燃燒，未曾滅滅。

父親被尊為「臺灣膠彩畫先驅」，但其水墨畫亦極具特殊風格。雖說鍾愛膠彩，但他不刻意執著於特定媒材，主要仍視其渴望表現的景物意象而定，甚而結合水墨與膠彩的表現手法，持續尋索新的感覺與可能。

他早年習畫從傳統中國畫入門，水墨世界並不陌生，但有別於中國傳統山水畫，父親從融合傳統到走出傳統，大膽開創極富創意的獨特風格。年輕時他勇於跳脫既定模式，不滿於缺乏生命力的臨摹，敏銳走在時代前方，與畫友開啟臺灣美術運動的新頁。父親從來立足「寫生」，但講求自己「師法自然，中得心源」，並要求自己「入法、脫法」，早期的卷軸畫作已可見其充沛的實驗精神。

父親的活力不僅於此，晚年的他還曾嘗試抽象畫的探索。一九九四年，人在香港的我，因事業受重挫，積勞成疾得了大病，被醫生宣判只剩半年壽命，於是我決定放下所有事物，回到父母親身邊。不料靜養一段時間後，竟然熬了過來。翌年我對父親說，既然一命尚存，我想到藝術學校進修。他問我為什麼，我說我一直想畫畫，但父親曾堅決反對。他很訝異，直說：「真有此事？」

父親不讓我學畫是有原因的。我幼時對畫畫很感興趣，當時調皮溜進父親畫室擅自添筆，想來就是因為有父親的畫渴望。小學時常被指派代表校際繪畫比賽，記得小學三年級有個全國性比賽，地點在圓山。當時家裡孩子的教育多是母親張羅，父親甚少參與，但他一聽是圓山，就說要和我一同前往。比賽那天，我畫畫時他就在後面看著，也沒多說什麼。不久後，比賽結果公布，我榜上無名。對此他覺得有點奇怪，於是藉機問了評審之一的李石樵。沒想到李石樵笑著說：「那不是小孩的畫啦，那是大人的作品。」這事讓父親很驚訝，後來他到學校拜託老師別再讓我參賽，他擔心我在這條路上無法出頭，無論怎麼努力，別人都會認定那是父蔭。加上他深刻了解以畫養家的辛苦，所以不太鼓勵家裡的男孩子學畫。當時我也沒有太抗拒，之後便選擇了數理之路。

然而我的人生因那場大病，有了機會歸零重整，彷彿也直面自己的原初，喚醒久遠前的渴想。一九九六年我如願進入藝術學院，主修數位多媒體製作。

這是門新學科，頗具挑戰性。有段時間，我常不眠不休挑燈夜戰，父親看到這些電腦創作，非常心動，他很想知道那是如何完成的。於是我教他一些基本操作，讓他也上機試試，結果當然手忙腳亂未能如願。然而他卻不肯作罷，建議我一起合作，讓我依他的構思，先在電腦上構圖，然後他再按此以膠彩創作。我說我傾向抽象或意象，他說他願意挑戰，顯然他對此新法相當著迷，揮毫的筆勢也越發奔放無界。那陣子我們瘋了

似地投入，向來生活有規律的他竟亂了腳步，早上起來也不刮鬍子，匆匆用過早餐後，又是聚精會神繼續挑戰他的抽象畫。

《世界日報》記者楊芳芷來訪時，見到這些作品不禁大吃一驚，隨即撰寫〈膠彩畫家郭雪湖　九秩高齡改畫風〉一文，對父親以高齡每日作畫不輟，甚而改變寫實風格、嘗試抽象派繪畫一事加以報導。文中提到訪談時父親所言的「畫家不能墨守成規，必須時時蛻變，尋求畫藝更上一層樓」。總體而言，父親對這組結合電腦藝術創作還是比較低調，畢竟與他過往畫風相差甚遠，有時他還揶揄自己是否「老番癲」（臺語：指上年紀舉止失常）。直到油畫家鄭世璠來訪，才正式披露這組畫作。鄭世璠看了非常讚賞，直稱父親的畫愈來愈年輕。父親也很開心，攬著他的手敞開笑顏，似乎在說：「我們都年輕！」◆

2 | 1
3

1　郭雪湖操作電腦繪畫。
2　郭雪湖與鄭世璠（右）合照。
3　郭雪湖繪製抽象畫。

03 拍岸與洄游。

郭雪湖返臺舉辦畫展。

故鄉的召喚

一九八四年,謝里法透過臺灣文藝雜誌社出版《臺灣出土人物誌:被埋沒的臺灣文藝家》,收錄包括父親在內,以及黃土水、陳澄波、王白淵等八位被臺灣社會與畫壇遺忘三十多年的藝術家,引發後續文藝界對於臺灣前輩美術家的重新發現與認識。除了填補臺灣美術過去數十年來的遺忘與空白,也為這些過去受到漠視的臺灣藝術工作者重新定位。謝氏曾採訪晚年定居美國的父親,其後時常與父親通信往來,請教日治時期臺灣美術界的發展狀況,亦是在此書中第一次提出「臺灣畫派」,為

父親的早年作品定位。

父親故交巫永福看到書中的父親在美國匹茲堡寫生雪景的照片，知道他仍是當初那個爽朗、孜孜不倦的專業畫家。一九八五年初，巫永福發表〈風雨中的長青樹——讀《臺灣出土人物誌》引起的回憶〉，回憶與父親的情誼。一九五八年父親與楊三郎前往日本寫生及舉辦聯展前，曾至巫永福在中國化學製藥總經理辦公室，請託推介東京三共株式會社會長與專務。後來日本歸來後，父親和楊三郎贈送巫永福畫作以表謝意。巫永福持有的父親畫作，有花鳥彩繪及風景彩墨，都是繪製在絹面，持之良久，猶如新品。對於也被稱為彩繪的膠彩畫，巫永福陸續撰文介紹其在臺灣的發展，除了介紹臺展三少年，也為膠彩畫在戰後國畫論爭中被排斥大抱不平，更呼籲邀請寓居美國的父親回國開展，以振興傳統彩繪。

一九八六年夏天巫永福赴美，與旅居加州的油畫家藍運登一同前往望海山莊，拜會二十多年不見的父親，看到他雖已是耄耋之年卻仍健朗持續作畫，有感而發寫下「見面握手慶高壽，此生幸福難比有，多年不見滿頭白，話題萬千實難收」，抒發久違重逢的歡喜。返臺後，巫永福在寫給父親的信中，提及參加陳進八十回顧展和大姐禎祥與陳定洋的聯展，並希望父親也能返臺舉辦八十回顧展，讓膠彩畫能在臺灣生根發展。信末也希望父親能多與臺灣畫界連繫，以貢獻臺灣文化向上發展。

同年大姐應聘回國，擔任臺灣師範大學美術系教席，彼時臺灣開始重新評價日治時期東洋畫前輩畫家，並肯定以臺灣風土入畫的膠彩畫。隨著畫壇氣氛的變化，在此波風潮的推波助瀾下，父親終於回到闊別二十多年的臺灣，以畫作巡游返鄉。

城隍廟時在夢中

一

一九八七年春天，七十九歲的父親終於回到了魂牽夢縈的故鄉。在臺北市阿波羅畫廊負責人張金星的邀請下，三月十八日至二十九日舉辦「郭雪湖近二十年作品展」。海外飄泊離開故鄉轉眼已睽別二十三年，心繫故園的父親，大稻埕的城隍廟時常出現夢中。

此回帶著畫作返鄉，父親準備近二十年來的膠彩畫作，希望能向家鄉友朋故舊報告自己這二十年來在畫業上的持續精進，填補離開臺灣這段時間的空白。

父親臆想著圓山風景是否依舊、故友是否同他一樣已是白頭皤皤，懷抱著思慕又忐忑的心情，踏上故鄉土地。

父親曾向老友王昶雄描述過，當他從飛機上看到臺灣的景物時，心跳速度加劇，而飛機落地的那一刻，更是父親一輩子都無法再有的衝擊經驗。但同時父親又驚訝於周遭景物的劇烈變動，彷若走入一個陌生的國家。回到臺北後，看見美術館和畫廊林立，不同於過往的貧乏，臺灣美術環境的進步也讓他感觸良多。

睽別多年，這次個展像磁石般，吸引不少藝友和親朋。睽違半世紀的黃早也特地從臺中趕來，與年少時代的繪畫老師，也是老鄰居的父親見上一面。

除舉辦個展外，在一九八七年十一月十一日到二十九日，在臺北市東之畫廊負責人劉煥獻的邀請下，舉辦「前輩畫

眼見父親苦心創辦的省展，在他旅居國外期間，將膠彩畫項目廢止十年。一向以專業畫家為職志的父親，也不禁回想，若當初接受師大美術系主任的職務，是否膠彩畫的地位不致如此。回憶前塵，父親感慨如春夢一場，多少往事不堪回首。但他始終相信藝術是一門莊嚴事業，人老但畫要新。將屆八秩的父親，依然懷抱著六十年前畫〈圓山附近〉的心情。

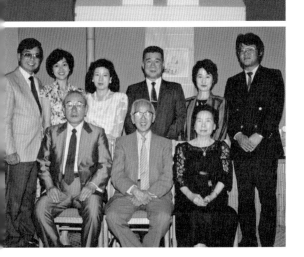

家「三少年」特展——陳進、林玉山、郭雪湖「三少年」聯展，展覽三人近作。這是距離一九二七年三人共同入選第一屆臺展東洋畫部後，事隔六十年的首次聯展。展現了他們經過一甲子的考驗，不但從未從畫壇撤退，甚至老而彌堅的前輩大家風範。

一九八九年
臺灣畫壇的郭雪湖熱

一九八九年九月三十日到十月二十九日，在臺北市立美術館舉辦「郭雪湖——浸淫丹青七十年作品展」，為了籌備此次的大型回顧展，全家大小都動員起來，在半年間同心協力整理父親作品。此次展出內容，涵蓋父親從十二歲至今，橫跨七十年來不同時期的畫作。分為：（一）金火時代；（二）臺展、府展、省展時代；（三）旅居東瀛時代；（四）中國名勝五十景創作期；（五）北美洲五十景系列創作等五個時期，完整而有系統呈現其畫風演變。父親認為既然名為回顧展，就不能只選部分好的作品，捨棄其他不成熟的畫作。因此這

共展出兩百餘幅畫作和六十多件素描。

同時東之畫廊與阿波羅畫廊亦共襄盛舉，串聯舉辦「郭雪湖創作七十年作品展」。被列為保釣黑名單後未能返臺的大哥松棻，藉這次畫展機會，在解嚴後首次回到闊別多年的故鄉。任瑞堯也在時隔五十年後，首次回到臺灣，鄉原古統三子鄉原真琴亦特地從日本前來。

3	1
4	2

1　2002年郭雪湖於霞海城隍廟。

2　1987年阿波羅畫廊舉辦「郭雪湖近二十年作品展」。

3　「郭雪湖七十年作品展」會場演講照。

4　參加「郭雪湖——浸淫丹青七十年作品展」，前排左起：鄉原真琴、郭雪湖夫婦，後排左起：郭松年夫婦、郭珠美及日本友人等。

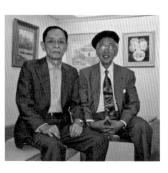

次展出作品，最早回溯到父親就讀日新公學校時臨摹的彩墨及水墨。當中最早的一幅，便是祖母自空襲戰火中搶救出來的十二歲作品〈後苑雞立〉。而為父親贏得「臺展三少年」美譽與臺展特選的重要畫作，如〈松壑飛泉〉、〈圓山附近〉、〈南街殷賑〉等，也都全數展出。

蔣勳撰文表示，此次畫展珍貴之處在於整體性的歷史呈現，尤其父親作品收藏之完全，未因政治因素或商業情況造成空白缺漏實為難得，透過編年的展示，讓臺灣第一次真正理解回顧展的意義。不只完整記錄了一位歷經政治變遷、一生在不同美學流浪中奮鬥不懈的畫家軌跡，更重要的是呈現臺灣歷史脈絡、反映臺灣美術坎坷顛沛的滄桑歷史。蔣勳認為父親畫風不以學院完整性取勝，而是極其紛雜地從中國文人畫、工筆花鳥、日本膠彩、浮世繪，乃至於西方水彩或油畫中廣泛汲取經驗，卻又都能定位在他個人始終天真稚拙、孩子氣十足的觀察上，構架成一個十分素樸

的繪畫世界。

王昶雄則以〈帶領藝術風騷七十載，郭雪湖秀氣骨氣鐘於一身〉為題，介紹父親與此次畫展。談到畫家郭雪湖在八十二年的生活歲月當中，作畫占了七十年，數十年如一日，默默又慢慢地畫，畫了一古稀，技法純熟，揮灑自如，可是他仍然謹慎如初，一筆一畫，從不取巧。他的畫就像翻越一座山頭後，又另見一座峻嶺，總有無窮況味。

畫境宛若百卉含英，有的細緻雅逸，有的滄勁古樸，秀氣與骨氣兼具，更可見到其澹泊精勤的軌跡和優美深奧的內涵。他認為父親之所以在群英中脫穎而出，維持半世紀以上的讚譽，歸功於他毫不保留地追求徹底的奮鬥精神。王昶雄見父親雖年過八十，但依舊挺胸豎脊、步履輕盈、中氣充沛的模樣，感受到其不服老的氣概，和面向繪畫時迸發出的生氣蓬勃。

此次松菉也撰寫〈一個創作的起點〉，這是大哥第一次評介父親早期作品，

```
6   5 | 4   3 | 2 | 1
7
8
```

1　王昶雄（左）與郭雪湖。
2　謝東閔（中）、林之助（右）參觀畫展。
3　陳奇祿（左）參觀畫展。
4　劉其偉（左）參觀畫展。
5　林曼麗（右）參觀畫展。
6　巫永福（中）與郭雪湖。
7　郭雪湖與陳重光（左）。
8　曾道雄夫婦（中）參觀畫展。

公開談論父親畫作，他以「夢土」和「樂園」定位父親早期作品的精神，強調父親作品中對於先民渡海來臺拓疆精神的闡揚，不同於中國文人畫傳統追求天人契合，而是征服海障追尋新生活的臺灣歷史性格之展現。在此文中，大哥隱約回應了過去正統國畫爭議，大哥曾向友人趙天儀提過此次回臺參與父親畫展的心情，一方面感慨膠彩畫從排斥到重獲重視的今昔之別，一方面對於父親的畫得到重視也感到十分高興。

畫展期間，八十二歲的父親或穿梭於三個會場之間，或站在會場耐心向觀

眾解釋畫作，或嗓音嘹亮地接受媒體訪問，望著這些凝聚於畫布上的心血，有感而發地說道：「七十年來，我日日畫圖，沒有休假，沒有新年，只有展覽時，不用作畫，才算是我的假日啊！」

那年秋天的臺灣畫壇，一時之間掀起一股「郭雪湖熱」，父親以畢生畫作迴游返鄉，如浪潮拍岸般激盪出一波波回響。自一九九〇年起，臺北市立美術館陸續典藏〈圓山附近〉、〈南街殷賑〉等代表作，這些畫作彷彿代替父親上岸駐留在故鄉的河岸，細細訴說過往臺灣風土。

永遠的三少年，畫緣同步一世紀

「臺展三少年」分別在一九八七年、一九九三年及一九九六年於東之畫廊舉行「三少年畫展」。畫廊負責人劉煥獻表示，聯展目的是希望能藉由「三少年」的精神，承先啟後，鼓勵年輕畫家探本溯源，堅持一生對藝術的忠誠與奉獻，腳踏實地勤於筆墨耕耘，使臺灣美術的發展繁花遍地。

一九九三年為了慶祝美術節的第二次聯展，是父親於一九九二年在東之畫廊舉辦臺灣風物系列個展時，和特地前來的陳進、林玉山的約定，說好持續創作互相拚搏畫藝。醞釀一年多，三人各自展示十二幅晚近新作，筆法嚴謹各具匠心。畫展期間，時任總統的李登輝亦前來參觀，為了全程陪同解說，加起來逾兩百六十歲的三少年，還彼此告誡不能喝茶，在會場解說新作時，神情都宛若春風少年般神采奕奕。父親以淡水河三

彩船為題的〈彩船〉，讓李登輝回想起過往在淡江中學求學的青蔥歲月及當時的美術老師陳敬輝。從少年當白頭，相識已六十六年的三人，偕認為活到這個年紀，友情和健康是最重要的，三人也許下九十歲再次攜手聯展的約定。

一九九六年年底，陳進、林玉山正好年屆九十，父親郭雪湖八十九歲。三人之中，被稱為「阿進姐」的陳進幽默地說：「年輕時是『三少年』，老時還是『三少年』。」這次的聯展，陳進本打

算以小幅膠彩畫作為展出重點，聽到林玉山將拿出一九四一年的〈雙牛圖〉，父親拿出一九三〇年的〈南街殷賑〉兩件較大幅畫作，陳進輸人不輸陣，也將一九四五年的〈婦女圖〉隆重搬入畫展會場。三人的聯展之約像是互相較勁般，輪番拿出自己得意的新舊作品，讓這次的展出大有看頭。父親說藝術家雖然交情好，但是該拚大張的時候，可是不能漏氣的。此回畫展，父親推出的新作〈水都秋月〉，是一九九二年在母親、

1　永遠的三少年，左起林玉山、陳進、郭雪湖。

2　三少年出席「三少年聯展」。

3　三少年及其後代家族成員。

姐姐陪同下歐洲旅遊寫生的作品，透過森冷的寶藍色與黑色，描繪水都威尼斯寂寥神祕的夜景，是父親「歐洲名勝五十景」的創作之一。提到只完成十八張時，知道父親作畫一向慢工出細活的陳進，還開玩笑問父親，究竟畫到何時才能完成，父親笑說有希望就好。

三人雖仍創作不輟，身體還算硬朗，但健康狀況卻也大不如前。父親因關節炎，作畫時間銳減。展覽開幕前，陳進擔心父親的腳和自己的心臟不好，憂心能否履約。畫展當日，坐在輪椅上前來的陳進看到父親安康，安心之餘也讚美父親仍是「少年兄」，兩人也打趣地對因感冒遲到的林玉山說「美男子來了」，陳進衷心感謝到此年紀還能聚首聯展。年紀最小也最活潑的父親亦感觸良多，不少畫家同業相忌，但他們三人卻是合作無間、互相疼惜。他說人可以老，但心不能老。對於父親而言，可以一起活到九十歲，一起看盡百年世事，一起看遍世界藝術潮流，這樣的天賜緣分值得深深感激。

「三少年」到了九十歲仍不屈服於歲月，七十年光陰瞬逝去，但三人一起鬥嘴鼓的光景仍有當年的意氣風發。時間改變不了他們對於繪畫的執著，改變不了他們友好卻不服輸的藝術家性格，更改變不了三人的溫煦笑容與堅定神采。

臺灣膠彩畫海外巡展

一九九四年，位於美國曼哈頓第六大道的紐約新聞文化中心裡的「臺北藝廊」，舉辦一場別開生面的膠彩畫展，展出「臺展三少年」膠彩畫作品共三十幅。此次海外的三人聯展，是由高雄市立美術館所提供，情商多位珍藏三位名家作品的收藏人士，空運至紐約，據聞保險金額近一億臺幣，可說是一次極為難得的展覽。展期由五月二十日到七月一日，十九日當天林玉山專程

派，卻直到一九八三年才為臺灣美術界藝術名家齊名的原因。尤其他的作畫題畫藝術。但「膠彩畫」做為一種繪畫流中國繪畫基礎上，融入日本東洋畫的繪日本殖民統治時期，臺灣藝術家在傳統膠彩畫作，介紹臺灣膠彩畫的源流。是

這場畫展希望藉由「臺展三少年」的開幕典禮。

松菜因家居紐約，一家人也都出席參加香美兩位姐姐的陪伴下由舊金山飛來。由臺灣前來，父親則是在母親、禎祥和

親勤懇自覺的精神，認為這是他和其他針對這場海外聯展，臺灣媒體肯定父鄉土，多從家園中追尋故鄉風土特色。追求目標各不相同，臺灣膠彩畫家關心臺灣膠彩畫家和日本東洋畫家的背景和副院長亦是林玉山之子的林柏亭認為，仍勤於畫墨耕耘的精神。故宮博物院的少年」的由來，也推崇他們雖年近九十所正式接受與通用。除了介紹「臺展三

1　美國紐約曼哈頓「臺北藝廊」的「臺灣膠彩畫展」，郭雪
　　湖(左二)、林玉山(左三)參加開幕式。
2　林玉山(左四)與郭雪湖(左五)及家人合影。
3　郭松棻一家前來參觀畫展與父母親合影。
4　參加法國夏馬利爾美術館的「臺灣膠彩畫展」開幕式。
5　慶祝開幕式上，左起劉欐河館長夫婦、東海大學詹前
　　裕教授、郭雪湖。
6　郭禎祥、郭松年陪伴父母參觀莫內故居留影。

材致力於開拓臺灣本土風貌，側重風景花卉和建築的描繪，使得整體呈現出亞熱帶氣候特有的景色。而父親作畫的詳實細膩程度，使他在藝術成就外，更具有歷史考據價值。

一九九五年應法國夏馬利爾美術館（Association Musée d'art Contemporain de Chamaliéres, France）之邀，臺灣省立美術館（今國立臺灣美術館）舉辦「臺灣膠彩畫展」，展出作品包括「臺展三少年」作品，及呂鐵州、陳敬輝、林之助、蔡草如、許深州、黃鷗波、劉耕谷、詹前裕、謝峰生和大姐禎祥等數十件該館典藏代表作品。透過該館豐富的膠彩畫藏品，勾勒出戰前臺灣第一代膠彩畫家到戰後的發展軌跡，及其富涵的臺灣色彩與探索鄉土特質，同時提升國外對臺灣藝術文化的認識。

大姐禎祥特地安排父母親與我從舊金山遠赴法國參加該展開幕式，夏馬利爾（Chamaliéres）是巴黎郊區的小鎮，

但開幕那天卻賓客雲集，個個儀容高雅頗具素養，不難感受到法國文化水準之高。那日從臺灣特地前來參與的，除了劉檔河館長夫婦外，尚有東海大學詹前裕教授和謝峰生等膠彩畫家。因為父親「無與倫比的珍貴，更敬佩法國人以最大的誠意尊重保護，感嘆巴黎做為世界藝術之都著實當之無愧。

此行，禎祥還安排我們轉赴義大利威尼斯參加「國際藝術雙年展」，我們搭乘歐洲高速列車，四人共用一個附盥

莫內及梵谷故居，印象派畫家父親首推梵谷，對高更也有偏愛，他欣賞這兩位畫家在藝術道路上的苦鬥。而法國豐厚的藝術資源積累，父親深感這些「文化財」無與倫比的珍貴，更敬佩法國人以最大的誠意尊重保護，感嘆巴黎做為世界藝術之都著實當之無愧。

期間，我們在巴黎市區順遊參觀了羅浮宮、龐畢度、畢卡索等博物館，並赴

揚，對於臺灣膠彩畫能在國際舞臺上頻頻受到關注，父親備感欣慰。

的輩分，大家推舉他代表臺灣裕教授和謝峰生等膠彩畫家。因為父親

洗室的包廂，空間雖然不大，但設計合理，倒也舒適。抵達義大利威尼斯已是翌日清晨，因為只有一天遊覽時間，所以時間上相當倉促，只能挑選幾個展館一遊。

抵達之前，禎祥一再強調這個展覽的前衛性，父親也興致勃勃非常期待。但參觀過幾個展區後，我能感覺父親開始有些牴觸的情緒，眉頭深鎖，頻頻搖頭。後來我們決定參觀完日本館及臺灣館便結束不再繼續。日本館的展出作品，記憶中巨大空蕩的展場裡，僅有一泓池水，流動的粼粼波紋在晦色的燈光下，隱約映照著顫動的竹影。這展場的裝置藝術，父親勉強接受卻未多加評語。大熱天裡雙親跟著我們趕到稍遠的臺灣館時已氣喘吁吁，禎祥伴著母親在一旁歇著，堅持進臺灣館一探究竟的父親，眼見整場圍繞著「性」的展覽主題，表現手法極端露骨。對於這樣的藝術大受衝擊無法直視，一邊自忖著「這叫藝術?!」一邊邁出展場。

為了舒緩大家心情，貼心的禎祥提議提早共進義大利風晚餐後，再一起去搭乘貢多拉，父親對於首次嘗試的墨魚義大利麵印象深刻。沒想到一走出餐廳，轉出巷口踏上聖馬可廣場，父親就沉迷於眼前景致，拿出隨身攜帶的寫生本首速寫。大姐只好帶著母親先去預約貢多拉，但沒多久兩人失望而歸，母親覺得太過昂貴，大姐卻是由於未能讓父母親盡興頗感失望。回程路上，我買了三只貢多拉小船工藝品送給母親，至今她還擺放在臥室本上留下的威尼斯水都風情，往後幾年父親陸續完成不少威尼斯系列作品。

記得回程列車上，父親還安慰我們，下回我們再一起來，再多待一會兒，再來坐貢多拉，但這個下次的旅約卻再也沒能實現，留下未完的遺憾。但父親在畫作〈水都晚鐘〉裡，描繪過一艘輕輕航行在威尼斯波光瀲灩中的貢多拉，船伕搖櫓，船客悠然遠眺河岸上充滿歐洲風

情的高大古老建築。畫中的那對並肩的身影，或許便是在圓一場未竟之夢吧。

又不慎跌倒，尚在恢復行動不便，加以年歲已高體力不濟，我們擔心父親長途飛行困難，所以未讓父親返臺，我和四個姐姐共同出席這一系列活動，代其接受各方祝福與肯定。大姐禎祥致詞表達感謝時，表示父親近來體力衰退，不若過往一樣能維持朝八晚五的畫室工作時間。但在大姐心目中，父親一向嚴謹積極樂觀進取，是位分秒都不願浪費、全神貫注在藝術上的完美主義者。大姐認為在父親作品裡，表現出來的既是他畢生追求藝術上之真善美、同時也豐富了臺灣藝術歷史的生命，更加強了臺灣主體性獨特的文化特質。我則以父親畫作最愛的題材七彩船做為比喻，形容父親就像航行觀音山下淡水的一葉扁舟，即使再疲憊，仍一心嚮往故鄉，雖然此次無法返臺，但他的心從未離開。

文化傳承時代優雅的百歲回顧展

二〇〇七年父親郭雪湖榮獲第二十七屆行政院文化獎，象徵政府對父親成就的肯定，年屆百歲的父親被譽為國寶級膠彩畫藝術大師，表彰父親綿長悠遠的藝術道路，一路見證時代變遷。自二〇〇八年的年初開始，臺灣藝文界就為父親舉辦一系列畫展慶生，向這位推動臺灣新美術運動先驅之一的畫家致上最高敬意。國立歷史博物館、國立臺灣美術館與臺北東之畫廊等公私立藝術單位，以「文化傳承·時代優雅」等主題為父親舉辦百歲回顧系列展祝壽。之後，臺灣創價學會也在南臺灣舉辦郭雪湖畫展與系列講座。

父親晚年深受風溼之苦，年前耶誕

二〇〇八年對郭家而言，是一個喜慶之年，臺灣藝文界送給了家父最豐厚體面的百歲生日大禮，令我們非常感動。在二〇〇八年一月十九日到二月三日，

　首先登場的是我們一家人獻給父親的百歲壽辰禮物。在東之畫廊舉辦「臺灣美術、美術世家：郭雪湖百歲藝術世家五人展」，除了八件父親代表作品外，還包括母親難得公開展出代表畫作〈黃荽花〉、〈院子〉、〈元宵〉。大姐禎祥和三姐香美也提供她們的膠彩畫代表，我則特別創作七幅油畫參展。希望透過此次家族聯展，在開春新年為父親暖壽祝賀。

　國立歷史博物館在二月一日到三月十六日舉辦的「時代優雅──郭雪湖百歲回顧展」，展出父親各階段共八十幅作品外，還以早期珍貴照片與新聞史料為佐，讓觀眾在理解父親創作脈絡同時，也能透過其個人創作對應臺灣美術運動的發展歷史脈絡。館長黃永川表示，父親自十九歲便與陳進和林玉山締造出臺灣美術史上的臺展三少年傳奇。

　作品筆法細緻綿密、用色繁複和諧，不但融合傳統中國水墨、東洋畫與西方繪畫形式理念，更自創重彩、淡墨勾勒技法，將膠彩畫帶向更寬廣多元的美麗新視界。

　四月十日到七月二十日，由國立臺灣美術館舉辦的「文化傳承、時代優雅──郭雪湖百歲回顧展」，接連展出百餘幅父親作品外，還舉辦以父親為主題的學術研討會。也為四月誕生的父親獻上生日蛋糕，由偕同我們一起返臺的母親林阿琴幫父親吹蠟燭，這場別開生面的節目安排，讓我們一家格外感到溫馨。

　二○○三年國美館曾委託東海大學詹前裕教授主持「郭雪湖繪畫藝術研究」，在此次畫展中他也提到父親在臺灣繪畫史上的定位，認為僅以父親在日治時期「臺、府展」中的表現便足以名傳史冊。除了繪畫成就外，他更是戰後臺灣省展的主要催創者。因此，不論就繪畫創作或美術發展，他都是臺灣繪畫史上表現最醒目且貢獻卓越的畫家之一。父親曾到東海大學美術研究所講評作品，這樣的緣分讓詹氏長期關注父親八十年來披荊斬棘的藝術生涯，並做了一番深刻回顧。

1 郭雪湖榮獲「第二十七屆行政院文化獎」，
　由子女們代表父親出席文化獎頒獎儀式。
2 家族參加「郭雪湖百歲藝術世家五人展」。
3 百歲回顧展會場。
4 百歲回顧展開幕式現場。
5 林阿琴代表郭雪湖吹生日蠟燭合照。

從一九八七年開始到二○○八年二十年間，旅居美國的父親不斷透過畫作返鄉洄游，彷彿一波又一波來回拍打鄉岸的海潮，在一陣陣低吟的海潮音中，承載的既是父親對故鄉舊友的思念，還有對於臺灣美術的深刻期許與關心，更是對臺灣無法忘懷的深刻羈絆。◆

04 望鄉。

晚年郭雪湖。

家人團聚時光

父母親晚年生活安適自在，我們這些兒女一有時間也會回家陪伴他們。父親很喜歡舊金山附近一個叫做蘇沙利多（Sausalito）的海灣小鎮，距離望海山莊約五十分鐘車程。我常利用週末帶父母到那裡的港式飲茶小館「北海漁村」吃午茶，餐館周圍環境優雅，餐點也美味，是父親最喜愛的館子。餐館後有個岸邊平臺，用完餐我們常在此觀賞海景，享受與家人的閒樂時光。

鎮上有幾間父親中意的畫廊，大多展出當代藝術家作品，也有母親喜愛的藝品店，兩老經常花上大半天遊逛。若遇

1
2
3

1　在蘇沙利多的合照。

2　家人慶祝郭雪湖九十二歲大壽。

3　全家人參加郭香美長子陳哲勳婚禮。

天晴，我會開車上山小遊，山路曲折，沿途有不少美麗景觀。常見一些美國青年騎腳踏車上山，儘管坡路陡險、山風強勁，他們依然奮力前進。每見此情景，父親總會憶起自己年輕時，同樣意氣風發，每日清晨步行強身，對未來抱著無限希望。當時已近百歲的父親，憶及往事仍有二十歲青年般的朝氣。

每逢節慶或父母生日，家人照例回到父母身邊團聚。大姐禎祥退休後仍忙於推動臺灣藝術教育事業，較少參加家庭聚會。大哥松棻長年定居紐約，亦少回來。不過我們姐弟，加上各自伴侶，湊起來也相當熱鬧。父親永遠懷著一顆童心，每逢團聚時總顯得特別愉悅開懷。

父母親對家裡兒女的婚嫁從來就不甚關心，尤其母親素來熱心幫親友們的女兒牽新娘，卻從未牽過自己的女兒，幾位姐姐對此很有意見。家人們的婚慶，就屬三姐兒子哲勳結婚時最為難得，郭家首次全員出動，留下一次珍貴的團圓記憶。

喜悲交至

父親晚年不僅見證了兒女們的成就，也遭遇長子松棻離去的悲慟，每想起高齡的他面對這般複雜甘苦，總深覺不忍。

一九九八年美國全國藝術教育協會（NAEA）年會在美國紐奧良市召

開，大會上禎祥接受該協會頒發的「艾德溫賽格飛獎」（Edwin Ziegfeld Award），表揚她多年來對國際藝術教育的貢獻。我和父母親也前往參加這個盛會，可以感受到他們的驕傲與喜悅。然而在這之前，我們全家才剛經歷了一場突來變故。

一九九七年松菜不幸中風，病情嚴重，大嫂李渝因這意外打擊，精神變得極度不穩，不久也進了醫院。當時家中亂成一團，姪兒志群、志虹都在紐約工作，分身乏術，於是我決定將大哥帶回加州父母身邊。松菜生病後，右半身癱瘓，生活無法自理。父親見此情況非常不忍，當時他已年近九十歲，還是全心全意接納松菜，照料他的日常生活，前後將近半年時間。這段時間也許是松菜和父親相處最長的一段時間吧。

松菜情況好轉後，又回到紐約，經過一番辛苦奮鬥，努力使喚左手繼續寫作。然而二〇〇五年再度中風，情況危急，我與幾位姐姐隨即趕往紐約。醫生讓我們看了他腦部切片影像，說他百分之九十的腦部已受損。我們看到松菜靜靜躺在那裡，閉著眼睛，走近他身旁，發現眼角淌著淚水，大家都很難受。

林文義從臺北來電，迫不及待想告訴松菜，印刻雜誌社刊載了他的新作〈落九花〉，那時間正是松菜拔管後不久。我接了電話，無奈告訴他，「松菜就在剛才離開我們了。」隨後我也撥了電話回家，告知父親這個消息，電話裡父親放聲哭了，我一生從未見父親哭過。

父親對我們六位子女各有關愛，對松菜其實也有一份特殊情感。記得在日本時，父親曾將一張保存多年的小紙片拿給我看，那是松菜小時候的速寫，畫的是祖母坐在藤椅上的模樣，栩栩如生。

松菜從小才華洋溢，具非凡的藝術天分，父親對他想必有所期許。成年後，松菜的興趣轉向哲學、文學，個性變得多思深沉，與家人互動較少。

我們初到美國時，松菜正忙著釣運，偶爾也會與我們短聚。但自從他赴聯合

國任職，全家移住紐約後，我們就難得碰到面。一九七四年父親和大哥夫婦去了中國，之後父親回加州定居，松棻也因為忙，很少回望海山莊。聽說松棻從中國回來後，對中國非常失望，與中國統運人士漸行漸遠。加上陷入無止境的思索，身心俱裂，深受憂鬱症折磨。松棻走出谷底，開始創作小說時，我們都為他鬆了一口氣。

有一年，父親友人巫永福來信，通知父親松棻的小說〈月印〉受到臺灣文學界關注，並獲頒巫永福基金會的文學獎。父親聽了自然欣喜，戰前父親與這些文學界友人有不少交集，也一直敬佩這些人具有進步思想，能站在與日本體制抗爭的最前沿。父親認為松棻的性格與這些昔日故友很相似，也為此感到驕傲。

松棻的英年早逝，讓父親深感痛惜。

故園東望

父親每到一地就有不同系列的作品，但以臺灣風物為主題的創作則貫穿父親一生畫業。曾有評論指出其筆下的臺灣風貌，從未隨時間遷移而改變，彷彿永恆定格於舊日時光。尤其父親晚年描繪的家鄉，大多源自他早年記憶。禎祥認為那是因為父親非常思念小

3
4
5

2 1

1 郭松年與父母親參加郭禎祥獲頒「艾德溫賽格飛獎」典禮。
2 郭松棻(中)中風後返回望海山莊與家人一起。
3 〈**古樓薄暮**〉1986年，膠彩·紙。
4 〈**水車清音**〉1990年，膠彩·紙。
5 〈**農家春晴**〉1990年，膠彩·紙。

時候的生活與當時的景物，這種思念促使他憶寫臺灣。即使往後有機會回臺，發現環境已變遷，他仍忠於他心中的故鄉原貌。

作畫之餘，父親偶爾會翻閱唐詩，並用臺語古音吟唱，自我消遣。他喜歡鄭板橋體獨樹一格的書法風格，曾以板橋體寫下李白的〈黃鶴樓送孟浩然之廣陵〉及盛唐邊塞詩人岑參的〈逢入京使〉。一首寫遙送摯友的離別之情，一首描述遙

離故鄉，託故人報平安。這或許是父親晚年的心境，藉字畫抒發思鄉情緒。

旅美後，他在給友人的信裡曾這麼說：

「我常思鄉，也有鄉愁，身在異鄉心在故鄉美術園地，也常做夢，夢都是畫展前在會場裸著上身（只穿一條內褲）在作業，當時沒有既成的會場開畫展，都是靠會員自己弄會場，常夢見這段艱辛奮鬥的日子。」那是父親的苦歲月，為理想而承擔，用盡力量，但仍滿抱希望。

	2	1	
6	5	4	3

1　郭雪湖與〈黃鶴樓送孟浩然之廣陵〉字畫合照。
2　郭雪湖〈逢入京使〉字畫。
3、4　郭雪湖晚年率性的神來之筆。
5　直至百歲郭雪湖仍堅持畫筆。
6　貫穿郭雪湖一生的〈戎克船〉。

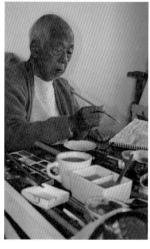

離臺後的父親創作不斷，但始終對自己無法在第一線為臺灣美術運動貢獻己力感到遺憾。他生性爽朗，總是保持向前的目光與腳步，不喜緬懷過往、追悔既往之事，希望多談明日的建設與發展。但或許赴中時親身感受學院的求知渴望與傳承的重要性，晚年的他，對幾十年前謝絕李季谷邀請，未接受師大教職一事感到抱歉，後悔無法為臺灣的學園留下更多經驗、技藝與知識，也盼望未來有機會能回臺講學。

然而這些心願終究未能實現。二○○八年前後，父親身體每況愈下，行動雖不便，但還能勉強下樓，在畫室待上幾個小時，隨興塗繪幾筆。從這些畫裡不難發現，他的思緒已徹底解放，異國的山川景致夾雜臺灣的舊厝後庭。急行的戎克船在畫中處處可見，如影隨形。莫是歸心似箭，浮現的景物跨越時空，畫筆下距離已無意義，故鄉就近在咫尺。

一九六四年父親離鄉出走，這一走，注定他後半生都在海外異鄉度過。他從小對家鄉河面上穿梭往來的戎克船特別著迷，也曾為臺展出品而費心研究、細繪過。未料這戎克船冥冥中竟成了他的魔咒，糾纏他飄泊的一生。

父親有位年輕友人方翔，曾將此思鄉情感譜成詩句：

有一天我將歸來
在風停浪靜時刻
雖然帆兒已破
畢竟我已行經三川
汪洋大海
有一天我將歸來
卸下這風帆
悠然細細地綴補
在山陰深處
在幼時我棲息的村屋

1　望海山莊對面景致，郭雪湖夢中的故鄉蕃仔溝。

2　郭雪湖百歲後的姿容。

辭世

百歲後的父親頻頻跌跤，身體迅速衰退，行動吃力，精神也逐漸恍惚。狀況不好時，一日送急診數次，痛苦至極。除了身體日漸不聽使喚，父親在精神上也承受極大的不安。深夜不時聽見他大聲驚叫，似是呼喚著他的母親。他敬愛一生的阿娘頻頻出現在夢裡、幻覺裡，壓得他透不過氣。預感死神來臨，父親陷入恐慌苦境。我試著與父親分享藏傳佛教對人生臨終的因應之道，也特地把從西藏請來的一尊菩薩置於祖母牌位的神壇，盼能給父親帶來心靈的慰藉與安定。

香美曾憶述父親臨終時期，「晚年的父親返老還童，我們每天都會想出不同的花樣逗他高興，他的表情和反應就像是我家孫子那般天真無邪，當他腦筋清醒時仍可叫出我們一家大小的名字。自從坤地走後，我就不再染髮，他就常以納悶的眼神端詳著眼前這位白髮皤皤的女人到底是何人，然後問我那位會嬉戲的女兒人在哪兒？」那段日子，父親常把窗外對岸山水看成故里舊景，還不時喊著讓我們帶他下山，他想去蕃仔溝，那個他魂牽夢繞的故鄉。

二〇一二年一月二十三日，他捱過了除夕夜，農曆年初一午後四時，在妻女的陪伴下，父親安詳辭世，享壽一百零四歲。他是同儕中最長壽的一位，他的辭世，也標誌著一個時代的終結。

鄉園夢土

這幾年整理父親的畫具時，那些咬爛的筆桿總令我觸目驚心。臺展三少年、雪湖派、臺灣新美術運動推手、省展之父、膠彩畫先驅，享譽背後的苦楚，都在那些萬分折磨的損痕裡。

父親生長在一個特別的年代，社會條件與個人境遇，讓他有機會成為職業畫家。雖有幸少年得志，但那也非綿延坦途，每一步都難料成敗，甚而讓他歷生死浩劫、失去同伴、遭受排擠，最後不得不放棄夢想，離鄉半生。然而畫家這條路，他堅持了一輩子。

他這燦爛與崎嶇的藝術生涯，或可看作臺灣近代藝術發展的縮影。而他與他的同儕，確實出色地完成了只有他們才能完成的歷史使命。誠如李渝所說，二十世紀初以來，臺灣藝術身歷日本殖民文化與中原風格兩種壓力，在種種對立、適應、矛盾、曖昧、敵友難分的演化與文化運動裡，本土精神時隱時現。

它們是一種對傳統與新知不斷吸收融合、終而集大成的再創造，難以被輕易定義。無論如何，那是個破土而出的時代，在所有奮不顧身、全力以赴的藝術生命裡，臺灣開出了自己的花朵。在那當中，父親所引領的「臺灣畫派」，也留下了開荒拓土的足跡，與屬於斯土的獨特異彩。

有時我會想起松菜筆下的父親，想起他在父親畫中看到的樂園與夢土——萬物已不再受時間的催促，生命在從容富泰中滋育繁衍。沒有一片敗葉，沒有一點塵埃，再無風吹草動的喧雜。唯在靜止中的繁盛、無止境的豐年、持續不絕的富泰，才歸屬於樂園。這裡沒有暗示任何週而復始的循環，因為樂園的定義就是時間的取消。

我想父親的創作裡，一直有個奇異邦域，在那裡，時間與階序皆失效，外在的悲傷、苦悶、衝突，都化為寧靜而篤定的一筆一繪，最後成就無聲的鏗然。

在往前的歷史與未解的時代課題裡，願父輩們的來時路，顧那些精神的鄉園夢土，能為我們，與往後的世代，持續帶來反思、惕勵、創新，以及對夢想的無所畏懼。◆

後記

二〇一二年一月二十三日，父親在美國加州里奇曼市「望海山莊」辭世，一月二十三日安葬於附近的 Rolling Hill 墓園。同年四月十五日，承蒙國立歷史博物館、國立臺灣藝術教育館和臺北市立美術館美意，在故鄉臺灣聯合為父親舉行一場別開生面的音樂追思會，該音樂會由曾道雄教授指揮，臺灣藝文界及親友均前來共襄盛舉，場面感人。受到追思會的觸動，家族決意為父親成立基金會，讓父親這份文化遺產在故鄉得以傳承。惟籌備初期一波三折，二〇一二年十一月大姊禎祥在韓國參加國

際會議，不幸發生意外，腦部受創，造成偏癱。承受著父親喪慟的老母親，時值九十八歲高齡，面對這突發的家難，可謂身心俱滅。在萬般的壓力下，我仍番尋覓撰稿人選，不料均因種種緣故，都未能如願，這項重任遂落在我的肩上。

二〇一五年我著手進行傳記調研，父親所有的遺稿及信件（包括謝里法先生捐給國美館的所有他與父親的通信文稿）、照片、專輯、報刊雜誌等相關資料做了全面梳理、系統編目。根據這些資料，我依時間序列，按日治時期、戰後在臺時期、旅日時期、旅美時期，四

覺父親生前有出版一本完整傳記的願望。為此，基金會優先把編寫父親的傳記列為近程目標，並積極策劃。我曾多

堅持基金會的籌備工作，二〇一四年二月我在居住地香港註冊了基金會，並取得「和平傳媒」上師剛堅活佛的支持，將「和平傳媒」主幹編入基金會開展工作，在故鄉臺灣亦有多位志工相繼加入，郭雪湖基金會遂逐步成形。

基金會的首要任務，是將父親遺留的畫作（包括寫生稿）及大量手稿、信件、照片、文檔等進行系統整理。過程中發

個時期來編寫這本傳記。鑑於過去出版的有關父親的專輯刊物，多半側重於他的藝術生涯及畫作賞析，較少涉及家庭生活的面向，為此我憶寫了與父親共處的往事與感受。對母親及姐姐們也分別做了相應的訪談，大哥松棻的部分，因他英年早逝，只能從其發表過的文章取材。我對父親生前交往的幾位好友及他們的互動情景本想多加著墨，可惜這方面資料有限，除了我所了解的部分，大多出自父親的手稿。所幸父親習慣在寫生本上添註記事短文，這些隨筆附記成為我寫作時最佳的補充材料。

藝術創作是父親的生命，也是生活的重心，每幅畫作都是他付出心血的結晶。他的代表作及為數不少的精采作品，亦是本傳記的重要組成部分，針對這些畫作，我較少從藝術美學的角度來論述，而是側重於敘說畫作的創作背景及引介相關的藝評。

日治時代，父親曾在臺展的舞臺引領風騷，與同儕畫友共同推動「臺灣新美術運動」，奠定了「臺灣畫派」的雛形。戰後國民政府遷臺，他負責籌建「省展」，在推動「省展」的過程中遭遇種種出格的行政干擾，令父親感到極其無奈，是他藝術生涯的蒙難期。特別是「國畫論戰」所引發的風暴，使他與其他膠彩畫家遭到全面封殺排擠，他的人生因此墜入谷底，這段經歷，在他的手稿中有很詳盡的交代，我盡可能如實披露。

為了擺脫困境，一九六四年他毅然決定遠離家鄉，放棄了創建起來的基業，以致他的後半生從此流落異鄉，然而這段坎坷的命運並沒有帶給他太多的負面影響，由於他個性寬容陽光、信念堅定，反而更激勵他精進畫業。他的作品一脈相承，始終散發著一股優雅的氣息，充分感染著他的人格魅力。他慶幸終身以畫家為職志，雖身處異鄉，卻不時憶寫臺灣，直到辭世，他一直心心念念望懷故鄉，而唯一讓他感到遺憾的是未能為故鄉的藝術事業善盡己力。

《望鄉：父親郭雪湖的藝術生涯》敘說了父親精采、坎坷的一生。

這本傳記能順利完成，首先要感謝曾巧雲、許倍榕兩位學者，她們在我初稿的基礎上，做了全面梳理、增補內容、重組成章。此外，基金會袁隆玲協助資料調研，不遺餘力；莊士勳對文案日文部分，做了精準的翻譯。臺灣文學館許素蘭對撰稿提供了不少寶貴的意見。城邦出版社郭寶秀總編對此傳記的出版始終熱心關注，在此由衷致謝。

我也要感謝母親林阿琴及內子 Florentina 默默地支持我的工作。

謹以此書獻給「郭雪湖基金會」，紀念我心目中偉大的父親郭雪湖，並感謝他為我們一家所付出的心血。

年表　郭雪湖　Biography 1908—2012

1908　0歲
4月10日出生於臺北大稻埕蕃仔溝永和街。

1917　9歲
就讀「大稻埕第二公學校」（一九二二年改名為「日新公學校」）。

1919　11歲
陳英聲任其三年級級任導師，開始學習水墨畫及水彩畫基本技法。

1920　12歲
畫〈後苑雞雛〉、〈鴛鴦〉。

1924　16歲
就讀「臺北州立工業學校土木科」，因與其志趣不合，申請退學，在家自修繪畫。農曆12月26日，拜蔡雪溪為師。

1927　19歲
10月，〈松壑飛泉〉入選第一屆臺灣美術展覽會東洋畫部；與林玉山、陳進三人被稱為「臺展三少年」。

1928　20歲
〈圓山附近〉獲第二屆臺展東洋畫「特選」，作品為總督府購藏。

1929　21歲
〈春〉榮獲第三屆臺展東洋畫「特選」、「無鑑查」，由總督府文教局購贈樺山小學。

1930　22歲
●鄉原古統和木下靜涯及其他四名在臺日本畫家，包含本島畫家郭雪湖、林玉山、陳進、潘春源和林東令等五人組成「栴檀社」。第一屆「栴檀社」畫展，以〈瀞潭〉、〈秋雨〉參展。
●〈南街殷賑〉獲第四屆臺展「臺展賞」。

1931　23歲
●第二屆「栴檀社」畫展，以〈聖誕花〉、〈錦秋〉參展。
●〈新霽〉獲第五屆臺展「特選」及「臺展賞」。

1932　24歲
●第三屆「栴檀社」畫展，以〈薄暮〉、〈殘荷圖〉、〈河霧〉參展。〈朝霧〉為「無鑑查」，〈薰苑〉獲第六屆臺展「特選」及「臺日賞」。

1933　25歲
●〈南瓜〉、〈寂境〉兩件作品入選第七屆臺展，〈南瓜〉一作由臺南公會堂購藏。

1934　26歲
●〈南國邨情〉、〈野塘秋意〉入選第八屆臺展，〈南國邨情〉由總督府收藏。與呂鐵州、陳敬輝、楊三郎、曹秋圃、林錦鴻六人組織「六硯會」。

1935　27歲
●〈戎克船〉獲第九屆臺展「朝日賞」。

1936　28歲
●5月，由鄉原古統夫婦介紹，與女畫家林阿琴結婚。
●〈風濤〉參加第十屆臺展，由海軍武官府收藏。

1938　30歲
●〈後方守護〉參加第一屆府展「無鑑查」。

1939　31歲
●〈萊園春色〉獲第二屆府展「推薦賞」。

1940　32歲
●〈白鷺〉、〈祝日〉、〈秋江冷豔〉、〈春曉〉參加臺陽美展。〈葡萄〉、〈田家朝〉參加第三屆府展。

1941　33歲
●〈廣東所見〉、〈桃〉參加第四屆府展。任第七屆臺陽美展東洋畫部審查委員。

1942　34歲
●〈鼓浪嶼月夜〉、〈桃〉參加第八屆臺陽美術展。〈早春〉、〈涼味〉參加第五屆府展。

1943　35歲
●〈鼓浪嶼所見〉參加第六屆府展。

1944　36歲
臺陽美展擴大舉行「十周年紀念展」，郭雪湖以〈宵〉等兩件作品參加。

1945　37歲
因戰爭激烈，滯留香港。

1946　38歲
●夏日，以〈驟雨〉參加第一屆省展，並由省政府購藏蔣中正委員長。與楊三郎合力籌組「臺灣省全省美術展覽會」（簡稱省展），堪稱「省展之父」。
●〈水鄉煙雲〉、〈新月〉、〈吟秋圖〉參加第一屆臺灣省美術展覽會。
●出任第一屆臺灣省美術展覽會國畫部審查委員。

1947　39歲
●〈光復紀念展〉。〈塔影〉、〈芭蕉〉參加第二屆省展。

1948　40歲
●〈蝴蝶蘭〉、〈青夜〉、〈洋蘭〉、〈吟秋圖〉參加第三屆省展。

1949　41歲
●〈清流〉、〈江山春曉〉參加第四屆省展。〈舊劍潭寺暮色〉、〈洋蘭〉、〈滿山風雨〉、〈洋蘭〉參加第三屆省展。

1950　42歲
●〈碧潭〉、〈靜日〉參加第十三屆臺陽美展。〈舊劍潭寺暮色〉參加第五屆省展。

1951　43歲
擔任「臺灣全省學生美術展覽會」審查委員。
●〈花鳥三題〉晨、晝、宵參加第六屆省展。〈嶺南追憶〉、〈秋興〉、〈新店溪春色〉、〈水鄉雨意〉參加第十四屆臺陽美展。

1952　44歲
●〈白鷺宿雨〉、〈月夜〉、〈渡頭清曉〉參加第七屆省展。
●〈寶島春光〉五聯作參加第十五屆臺陽美展。
●由教育部派遣赴菲律賓馬尼拉參加國際博覽會，負責中華民國美術館的設計與陳⋯

年表

1953　45歲
……列；並與李石樵、楊三郎在馬尼拉舉行三人聯展。◉擔任「臺灣全省教員美術展覽會」展覽顧問。◉〈馬尼拉清晨〉、〈菲島名花〉、〈秋塘〉參加第十六屆臺陽展。◉參加第八屆省展。

1954　46歲
◉〈蝴蝶蘭〉、〈洋蘭〉、〈雀雛〉參加第十七屆臺陽展。◉〈大阪暮色〉、〈芍藥〉、〈潮來風景〉參加第九屆省展。

1955　47歲
◉六月到八月與楊三郎訪問泰國，於中國大使館舉行畫展，並旅行寫生泰國古蹟名勝。◉〈大城遺跡〉、〈古寺晚鐘〉、〈水鄉櫓聲〉參加第十屆省展。

1956　48歲
◉〈富貴圖〉、〈塔山煙雲〉、〈水蜜桃〉參加第十一屆省展。

1957　49歲
◉3月14日至17日，首屆父、母、女〈郭雪湖、林阿琴、郭禎祥〉三人聯展於臺北市中山堂舉行。◉〈白蝶遍飛〉參加第二十屆臺陽展。◉〈花果三題〉、〈耶誕花〉、〈柚子〉、〈泰山木〉參加第十二屆省展。

1958　50歲
◉創辦「雪湖美術教室」，為臺灣第一所教育立案美術教室。◉〈岩〉兩聯作參加第二十一屆臺陽展。◉〈麗春〉、〈秋宵〉參加第十三屆省展。

1959　51歲
◉〈祖根秋色〉參加第十四屆省展。◉〈秋山溪聲〉參加第二十二屆臺陽展。

1960　52歲
◉〈耕到天〉、〈伴侶〉參加第二十三屆臺陽美展。◉〈蝴蝶蘭〉、〈伴侶〉參加第十五屆省展。◉9月20日至23日，於省立博物館舉辦「郭雪湖畫展」。

1961　53歲
◉〈蘇花斷崖〉參加第二十四屆臺陽展。◉〈古都餘情〉參加第十六屆省展。

1962　54歲
◉〈花〉、〈雪嶺冬晴〉、〈秋〉參加第二十五屆臺陽展。

1963　55歲
◉〈洋蘭〉參加第二十六屆臺陽展。

1964　56歲
◉〈汕頭岩石〉、〈廈門虎頭山〉參加第二十七屆臺陽展。◉〈農家〉參加第十九屆省展，此後停止參加。◉十月，離鄉赴日。

1967　59歲
◉〈熱海秋色〉參加第三十屆臺陽展。

1968　60歲
◉〈芍藥〉、〈薔薇〉參加第三十一屆臺陽展。

1970　62歲
◉〈競豔〉參加第三十三屆臺陽展。◉在美國薩立納斯文化中心，與妻、長女禎祥舉行第二次父女作品聯展。

1973　65歲
◉與長子松棻和媳婦李渝同訪中國，在北京、江南一帶寫生旅行。10月，返美開始創作「中國名勝五十景」。

1974　66歲
◉6月，完成中國風景名勝五十景。◉8月3日至16日，受中國文化部暨中國美術家協會之邀請舉辦「郭雪湖繪畫展覽」，在北京展覽館二館舉行。◉9月2日，在上海美術館舉行「郭雪湖」畫展。

1979　71歲
◉5月27日至6月1日，於東京日本橋三越本店美術館舉行「中國名勝五十景畫展」。

1980　72歲
◉至美國東部紐約、華府、賓州匹茲堡等地旅行寫生，開始創作「北美洲風景系列五十景」。

1981　73歲
◉3月18日至29日，於臺北市阿波羅畫廊舉行「郭雪湖畫展」，展出33幅作品。◉11月11日至29日，於臺北市之畫廊舉行「前輩畫家三少年特展——陳進、林玉山、郭雪湖」，為三少年60年來首次聯展。

1987　79歲
◉畫舊金山春秋山景四聯作〈金山大觀〉。

1989　81歲
◉9月30日至10月29日，於臺北市立美術館舉行「郭雪湖——浸淫丹青七十年作品展」，展出以一九二〇年至一九八八年之作品兩百餘幅；同時於東之畫廊、阿波羅畫廊舉行膠彩畫個展。

1992　84歲
◉3月1日至15日，於東之畫廊舉行「臺灣風物系列膠彩畫個展」，並出版《郭雪湖畫集》。

1993　85歲
◉慶祝美術節，在東之畫廊與陳進、林玉山舉行「三少年特展」。

1994　86歲
◉5月20日至7月1日，在美國曼哈頓的「臺北藝廊」，由高雄市立美術館提供郭雪湖、陳進與林玉山的30幅畫作，舉辦「臺灣膠彩畫展」。

1995　87歲
◉赴法國夏馬利爾參加「中華民國膠彩畫展」。◉12月28日至隔年1月16日，第二次「陳進、林玉山、郭雪湖——臺展三少年畫展」，於在東之畫廊舉辦。

1996　88歲
◉〈圓山附近〉、〈南街殷賑〉由臺北市立美術館購藏。

1999　91歲
◉4月，「大地彩妝」父母女聯展於高雄中山大學逸仙美術館。

2003　95歲
◉1月24日榮獲「行政院文化獎」。

2008　100歲
◉2月1日至3月16日，國立歷史博物館特邀舉辦「時代的優雅——郭雪湖百歲回顧展」。◉4月12日至7月20日，國立臺灣美術館特邀舉辦「文化傳承·時代優雅——郭雪湖百歲回顧展」。

2012　104歲
病逝於美國，享年104歲。

國家圖書館出版品預行編目 (CIP) 資料

望鄉：父親郭雪湖的藝術生涯 / 郭松年著；曾巧雲，
許倍榕執筆. ─ 初版. ─ 臺北市：馬可孛羅文化
出版：家庭傳媒城邦分公司發行，2018.1
面；公分. ─ (Act ; 40)
ISBN 978-986-95515-2-6 (平裝)
1. 郭雪湖 2. 畫家 3. 臺灣傳記

940.9933 106017995

【Act】MA0040

望鄉
父親郭雪湖的藝術生涯

作者────── 郭松年
執筆────── 許倍榕、曾巧雲
美術設計── 霧室
總編輯──── 郭寶秀
責任編輯── 陳郁侖
特約編輯── 林俶萍
行銷業務── 李怡萱

發行人──── 涂玉雲
出版────── 馬可孛羅文化
　　　　　 104 臺北市民生東路 2 段 141 號 5 樓
　　　　　 電話：02-25007696
發行────── 英屬蓋曼群島商家庭傳媒股份有限公司城邦分公司
　　　　　 臺北市中山區民生東路二段 141 號 11 樓
　　　　　 客服服務專線：(886)2-25007718; 25007719
　　　　　 24 小時傳真專線：(886)2-25001990; 25001991
　　　　　 服務時間：週一至週五 9:00 ～ 12:00；13:00 ～ 17:00
　　　　　 劃撥帳號：19863813　戶名：書虫股份有限公司
　　　　　 讀者服務信箱：service@readingclub.com.tw
香港發行所 城邦 (香港) 出版集團有限公司
　　　　　 香港灣仔駱克道 193 號東超商業中心 1 樓
　　　　　 電話：(852) 25086231　傳真：(852) 25789337
　　　　　 E-mail：hkcite@biznetvigator.com
馬新發行所 城邦 (馬新) 出版集團
　　　　　 Cite (M) Sdn. Bhd.(458372U)
　　　　　 41, Jalan Radin Anum, Bandar Baru Seri Petaling,
　　　　　 57000 Kuala Lumpur, Malaysia
　　　　　 電話：(603) 90578822　傳真：(603) 90576622
　　　　　 電子信箱：services@cite.com.my
輸出印刷　前進彩藝有限公司
初版一刷　2018 年 1 月
定價　　　780 元 (如有缺頁或破損請寄回更換)